崑曲研究新集

吳新雷——著

洪惟助——編

【總序】崑曲叢書第三輯總序

一九九四年我規劃主編《崑曲叢書》，二○○二年出版第一輯六種：陸萼庭《崑劇演出史稿》、曾永義《從腔調說到崑劇》、周秦《蘇州崑曲》、周世瑞、周仮《周傳瑛身段譜》、洪惟助《崑曲研究資料索引》和《崑曲演藝家、曲家及學者訪問錄》。二○一○年出版第二輯六種：沈不沉《永嘉崑劇史話》、徐扶明《崑劇史論新探》、洛地《崑─劇、曲、唱、班》、顧篤璜、管聿《崑劇舞台美術初探》、洪惟助《崑曲宮調與曲牌》、論文集《名家論崑曲》。

本叢書希望多呈現：（一）珍貴的原始資料及學術研究的基礎工作；（二）一般學者少論及的音樂、表演、舞台美術及各地方崑曲；（三）長期浸淫於崑曲，深思熟慮之作。

第三輯六種：

一、朱建明《穆藕初與崑曲》。穆藕初對民國初年的中國實業和教育、文化都產生了巨大的影響。民國十年在蘇州創辦的「崑劇傳習所」，穆藕初是最重要的支持者，他對崑劇的貢獻，是崑劇史不可磨滅的一頁。但過去並沒有專書論穆藕初與崑曲，朱

建明先生乃發奮撰此書，稿成，未及出版而逝世。藕初先生幼子家修先生和我言及此，我建議收入《崑曲叢書》第三輯，家修先生和其姪孫偉杰並為此書做校注和提供圖片；此書能有比較完美的呈現，是因為有家修先生和偉杰先生的辛勞。

二、吳新雷《崑曲研究新集》。吳新雷先生一九五五年畢業於南京大學中文系，即以戲曲、尤其崑曲為主要研究對象，將及六十年的學術歷程，著作等身，為戲曲學術界、崑曲藝術界所景仰。本書為其近年討論崑曲的新作，有文學藝術的鑑賞、歷史的回顧、資料的考證與分析……，範圍廣、立論精，是戲曲學者值得參考之作。

三、趙山林、趙婷婷《明代詠崑詩歌選注》。明中葉以後，崑曲盛行，隨之吟詠崑曲的詩歌亦漸多。詩歌本身就有其藝術價值，值得吟詠，欣賞；讀詠崑詩歌，更可從中了解崑曲的演出活動，看到名家對崑曲作品和表演的批評，或領略戲曲家借詩歌闡述戲曲理論。此書當是第一部明代詠崑詩歌集，附有注釋、作者簡介和簡析，幫助讀者閱讀欣賞，對崑曲學者和愛好者的研究、欣賞有所助益。趙山林先生是華東師範大學教授，其著作《中國戲劇學通論》等書早已蜚聲劇壇，此書與其愛女趙婷婷共同選注，婷婷在華東師大獲中文學士、碩士後赴美國史丹佛大學東亞語言文化系修讀博士學位。父女相聚論學，當是一段美麗的永恆記憶。

四、唐吉慧《俞振飛書信集》。俞振飛承其尊翁俞栗廬的教導，對於崑曲的清唱、詩詞、書畫都有深厚的造詣，後來向沈月泉學崑劇，程繼先學京劇。其天賦，不論扮

相、嗓音都是上上之材，加上良好環境的陶冶，自己的刻苦力學，終成一代京崑大師。俞振飛文筆好、書法好、表演藝術好，其書信自然珍貴。唐吉慧先生原是學書畫的，二○○八年開始接觸崑曲，就一頭栽進，衣帶漸寬亦不悔，對俞老最是崇敬，收集俞老書信百餘封，擬出版俞振飛書信集。許多曲家前輩受其精神感動，將自己收藏的俞老書信都提供給他，包括我為中央大學戲曲研究室收藏的俞老給宋鐵錚的十三封信，宋鐵錚先生做了詳細的注解，都提供給他。此書信集是研究俞振飛，研究當代崑曲史、崑曲藝術的珍貴資料。

五、叢肇桓《叢蘭劇譚》。叢肇桓先生是著名的崑曲演員、導演、編劇，是全材的崑劇從業者，本書分「劇目篇」，論評劇目；「劇人篇」，論與戲曲有關的人物；「劇論篇」，論述戲曲理論問題；「劇事篇」，談論與戲曲有關的活動。本書所論雖非全為崑曲，但以崑曲為主。叢先生從事戲曲實踐將及六十年，有豐富的實踐經驗，又有深厚的文化素養，所論必然深刻而親切，非在故紙堆討生活的學者可比。

六、洪惟助《台灣崑曲史》。一九六○年代我在政治大學中文研究所從盧聲伯先生治詞曲，當時聲伯師在校內成立崑曲社，我覺得崑曲社老師一人對許多人，教學效果不好，請聲伯師介紹，直接到指導老師家裡一對一學習唱曲與吹笛。一九七二年我赴中央大學中文系教授詞曲等課程，次年成立崑曲社，請徐老師遠赴中壢教學，我陪學生們學習。一九九○年代曾永義教授和我共同主持崑曲傳習計畫，執

行中國六大崑劇團錄影計畫。二〇〇〇年我領導崑曲傳習計畫藝生班學員創建台灣崑劇團。五十年來的崑曲活動我一直很關心，一九九〇年代還執行了「台灣崑曲史調查研究計畫」，經過二十餘年的訪問調查、文獻考索，以及親身經歷，撰成本書，從清代以迄當今，是第一本台灣崑曲通史。

本叢書擬出五輯三十本，當鞭策自己，戮力完成四、五兩輯的撰述和編輯。

二〇一三年九月洪惟助於中央大學

崑曲研究新集　題序

在臺灣大學曾永義教授主編的《國家戲曲研究叢書》第七輯中，有一本他為我定名的《吳新雷崑曲論集》，那是我遴選二〇〇六年以前的拙作編成的。該書於二〇〇九年出版後，想不到竟博得中央大學洪惟助教授的稱許，而且在他主編的《崑曲叢書》中也要為我出書，他認為二〇〇六年以來我發表的一系列新作很值得再結為新集。我知道，曾先生和洪先生是臺灣推廣崑曲藝術具有組合性的傑出代表。他倆最大的功德是在中華民俗藝術基金會和文建會等部門的大力支持下，共同策劃，共同主辦了六屆「臺灣崑曲傳習計畫（傳習班）」，培養了大批寶島的崑曲傳承者和接班人；他倆又結伴奔忙於海峽兩岸，到大陸各崑劇院團錄製了二百多個崑劇經典劇碼的音像片，為崑曲藝術的發揚光大作出了重大貢獻。恰巧他倆都是我的好友，在各自主編的叢書中都給我分惠學術園地。曾先生給我出書後，洪先生也給我出一本新集，承蒙他倆的厚愛，我真是永世感念的呵！

這部《崑曲研究新集》共收錄拙作二十九篇，主要是二〇〇六年以來的新作，也適當補選了一些之前的論述。為了結構分層起見，輯為七檔，基本上每輯四篇，長短不拘，大致是

性質相近或內容相關的文章歸在一起。文末附記原載書刊的出處，以便讀者查考。

第一輯收錄崑曲研究史的回顧性文存，有大範圍的百年回顧，也有小範圍的六十年回顧。第二輯考證了魏良輔《南詞引正》關於元末崑山腔原創歌手顧堅與玉山雅集主人顧瑛「為友」的歷史情況，辨析《樂府紅珊》和《樂府名詞》卷首也載有《南詞引正》的條文。另外，又從吳梅曲學論及吳梅弟子錢南揚校注《南詞引正》的前因後果。第三輯對南戲與傳奇的分界作了考釋，對南戲《琵琶記·吃糠》和傳奇《牡丹亭·遊園》作了賞析，對《桃花扇傳奇》的批語作了研討。第四輯論及程硯秋的崑曲淵源及其玉霜簃藏曲的最終歸屬，又論及馬得的崑曲畫集，並談論了崑曲理論研究工作的重要性。第五輯專論白先勇策劃的崑劇「青春版《牡丹亭》」的藝術成就及赴美巡演的現實盛況，並輯入訪美參加學術研討會期間採訪白先勇的對話錄《中國和美國：全球化時代崑曲的發展》。第六輯收錄了為訪美參加柏克萊加州大學所辦「崑曲音樂專題討論」提交的論文〈《牡丹亭》崑曲工尺譜全印本的探究〉，又論及《牡丹亭·道場》和道家樂曲與崑曲的關係，考證了《紫釵記》的傳譜形態和新發現的臺本工尺譜。第七輯論及《長生殿》的工尺譜，考述了身段譜《審音鑒古錄》的兩種版本、梳理了折子戲選集《霓裳新詠譜》和《霓裳文藝全譜》所選舞臺流行劇碼的情況，其中涉及的文獻史料珍品，盡可能附載一些書影圖片，以資參考。

本書中近二十篇文稿是應邀參加各種學術研討會提交的專論，如〈《桃花扇》批語發微〉是二〇〇二年十一月為赴復旦大學參加「中國文學評點研究國際學術研討會」而作，

〈關於崑曲《霓裳新詠譜》的兩種抄本〉是二○○六年七月為赴蘇州大學參加「中國崑曲國際學術研討會」而作，〈崑曲折子戲選集《霓裳文藝全譜》初探〉是為了二○○七年八月參加香港城市大學中國文化中心主辦的「崑曲與非實物文化傳承國際研討會」而作，〈崑劇青春版《牡丹亭》赴美巡演的多重意義〉是為了二○○七年十月參加香港大學在北京主辦的「面對世界──崑曲與《牡丹亭》國際學術研討會」而作，〈《紫釵記》的傳譜形態及臺本工尺譜的新發現〉是二○○九年五月為赴澳門參加「中國戲曲藝術國際研討會──湯顯祖專題會議」而作，〈錢南揚先生在南京大學喜結碩果的教研之路〉是二○○九年十一月在南京大學為參加「南戲國際學術研討會暨錢南揚先生誕辰一百一十周年紀念會」而作，〈《牡丹亭》臺本〈道場〉和〈魂遊〉的探究〉是為了二○一○年四月參加上海戲劇學院和上海崑劇團聯辦的「湯顯祖與臨川四夢國際學術研討會」而作。第七輯最後增加的一篇《崑山腔形成期的顧堅與顧瑛》，是為了二○一一年十月參加浙江省文化藝術研究院和上海大學中國戲曲發展研究中心聯辦的「二○一一杭州・中國戲曲學術研討會」而作。這都是有了特定任務而努力從事所獲得的一些學術成果，各文或存在不足之處，還望行家惠予指正。

壬辰之春，吳新雷於南京大學文學院

目次

第一輯

關於崑劇研究的世紀回顧

崑劇原稱崑曲、崑腔，發源於元朝末年的崑山地區，明代嘉靖年間經過魏良輔革新後，以蘇州為中心傳播於全國各地，是我國現存最古老的、具有悠久藝術傳統的戲曲形態。它的唱腔清柔婉轉，優美動聽，表演藝術載歌載舞，高雅精湛。劇本創作名家輩出，富有文學價值，產生了梁辰魚《浣沙記》、湯顯祖《牡丹亭》、李玉《清忠譜》、朱素臣《十五貫》、洪昇《長生殿》和孔尚任《桃花扇》等傳奇傑作，在中國戲劇史上佔有十分重要的地位。

關於崑劇的研究，明清兩代雖有不少論著出現，但都局限於曲本位，不夠全面。進入二十世紀以後，戲劇觀和價值觀不斷更新，學者們認識到崑劇是綜合藝術，研究範圍除了文學音律之外，還應包括唱念做打的舞臺藝術在內。解放後，在黨的「百花齊放、推陳出新」政策的推動下，崑劇獲得了新發展，學術研究的新成果也就連續湧現。特別是八十年代有三部崑劇專史出版，九十年代編出了《上海崑劇志》和崑劇辭書，令人振奮。現將近百年來崑劇作為綜合藝術的研究情況（大範圍的戲曲史作家作品研究不在內），分期概述如下。

前半世紀的專家和著述

清末民初，崑曲在全國範圍內已趨衰落，但在北京、天津、江蘇、浙江等地還有眾多崑班演出，蘇州則有大章班、大雅班、鴻福班、全福班等延續餘脈。所以，南北各地仍有眾多的觀眾，曲友為崑曲盡力的研究工作仍在展開。一九一三年，貴州息峰人姚華任教北京朝陽大學時，在《庸言》雜誌卷一第十四期和十五期發表了《菉猗室曲話》和《曲海一勺》，竭力推崇崑曲，認為它是「治世之音」，「故選樂於今，必以崑曲為主」。一九一七年，江蘇如皋人冒廣生在溫州任職海關監督時，曾為溫州崑班營建戲臺，並撰寫論文〈戲言〉（《冒鶴亭詞曲論文集》）說：「溫州戲十九尚仍崑腔」，評論老藝人「所演〈別弟〉、〈觀燈〉、〈勢利〉和《十五貫》全本，皆有神彩」。蘇州是崑曲的大本營，繼晚清四大崑班之後，一九二二年又創辦了「崑劇傳習所」，培養了一批「傳字輩」藝員，演出於上海和杭、嘉、湖一帶。在這種藝術傳統的薰陶下，蘇州曲友中湧現了兩位具有代表性的研究專家。一位是曲學大師吳梅，另一位是律譜專家王季烈。

吳梅（一八八四至一九三九年），字瞿安，號霜崖，江蘇長洲（今蘇州市）人。早年參加革命的文學團體「南社」，酷愛詞曲。他認為「欲明曲理，須先唱曲」，於是便向老曲師韓起祥學習崑曲演唱，吹笛呼笙，兼通鼓板；在唱法方面則師從清唱大家俞粟廬（俞振飛之

父），並創辦研習崑曲的「振聲社」、「賞音社」和「紫霞曲社」，擅長制曲、譜曲，而且能親傳粉墨，登場表演。有了這樣全面的藝術實踐作基礎，造就了他成了傑出的崑曲作家、理論家和崑劇史家。早在二十世紀之初，他就寫出了《血花飛傳奇》（一九〇三年）、《風洞山傳奇》（一九〇四年）和《暖香樓》、《軒亭秋》等雜劇。光緒三十三年（一九〇七年），他在上海《小說林》雜誌上發表了論著〈奢摩他室曲話〉二卷；接著又撰寫〈顧曲塵談〉四卷，一九一四年至一九一五年的《小說月報》予以連載，並由商務印書館於一九一六年十二月出版了單行本。他的聲譽從此大振，先後受聘到北京大學和南京東南大學（即後中央大學）主講詞曲，破天荒地把崑曲引進了大學課堂，在講臺上又吹又唱，並出版了《中國戲曲概論》（一九二六年）、《奢摩他室曲叢》（一九二八年）、《曲選》（一九三〇年）和《曲學通論》（一九三五年）等曲學專書，培養了一批戲曲史研究人才，北崑名角韓世昌和白雲生拜他為師，南崑「傳」字輩演員也都得到他的指教，還專門演出了他自訂曲譜的《湘真閣》全劇。在崑曲論著方面，他的代表作是《顧曲塵談》，此書分四章，第一章〈原曲〉，論崑曲的宮調、音韻和南北曲作法。第二章〈制曲〉，論崑曲劇本的編制方法，附論清唱散曲的作法。第三章〈度曲〉，專論演唱崑曲的法則，包括五音、四呼、四聲、出字、收聲、歸韻、曲情、辨別正板贈板、分清陰聲陽聲等九項。第四章〈談曲〉，略評元明以來的曲家及其作品。他有關崑劇史的論述，見於《中國戲曲概論》（上海大東書局初版）中的〈明人傳奇〉和〈清人傳奇〉兩章，有關傳奇作品的評論，見於《曲選》的跋語（任中敏曾

輯為《霜崖曲跋》）。至於崑曲格律的研究，他化十年之力編成了《南北詞簡譜》十卷（一九三九年由其弟子盧前在重慶石印），經過整理簡化，收北曲三三二支，南曲八六七支，標明字格、句格、韻格，為劇作者樹立標準的曲牌體式，具有實用價值。

王季烈（一八七三至一九五二年），字君九，號螾廬，與吳梅同里齊名。他在光緒三十年（一九○四）考中進士，曾任京師譯學館監督。辛亥革命後寓居天津，於一九一三年創辦「審音社」，一九一八年改名「景璟曲社」，一九二三年又辦「同詠社」，從蘇州聘來笛師徐慶壽和高步雲，與津門曲友許雨香、袁寒雲等共同研習崑曲的唱法和表演藝術。他擅唱淨角戲，嗓音洪亮，曾與全福班老生名角沈錫卿同臺串演〈刀會〉，他扮關羽，沈扮魯肅。王季烈精通樂理曲律，擅長依律訂譜，曾與劉富梁合作編纂《集成曲譜》四集三十二卷，共收崑曲工尺譜四一六齣，由商務印書館於一九二五年石印出版。此譜每集卷首附載王氏自著的《螾廬曲談》，經修訂後於一九二八年仍由商務印書館出版了單行本。《螾廬曲談》是王氏研究崑曲唱法的專著，全書分四章，第一章〈論度曲〉，探討了七音笛色及板眼、識字正音、口法、賓白讀法；卷二〈論作曲〉，探討了宮調曲牌、套數體式、劇情與排場、詞藻、四聲和襯字；卷三〈論譜曲〉，探討了宮譜（唱譜）、四聲陰陽與腔格、各宮調之主腔、板眼；卷四〈餘論〉，論傳奇源流，考曲家事蹟。王氏的這部崑曲曲論著頗多創見，特別是提出了曲牌的「主腔」概念，闡明了崑曲樂理的核心問題，使譜曲和聯套的旋律有了一定的準繩。一九四○年，他編印《與眾曲譜》時又附載了新著《度曲要旨》，專論唱曲的音韻學原

理。一九四七年，他又為《龍舟會》和《桃花扇》的九齣戲訂立了工尺譜，編印為《正俗曲譜》（上海錦章書局石印子、丑兩輯），顯示了他厚實的訂譜功力。

「律譜」是崑曲研究中的專門學問，它牽涉到律呂宮調、四聲平仄、板眼節奏、唱腔旋律等方面的音樂理論，又必須與演唱實踐相結合。這方面的行家，除了吳梅和王季烈以外，還有曲友劉富梁和演員殷溎深等人，他們都作出了突出的貢獻。

劉富梁，字鳳叔，浙江桐鄉人。少時喜唱崑曲，精通音律。民國初年應劉世珩之邀，為《暖江室彙刻傳奇》中的《通天臺》、《臨春閣》和《大忽雷》三劇訂立工尺譜。一九一七年吳梅到北京大學任教，經劉世珩介紹與他結交，兩人相見恨晚，曾同住一處，朝夕論曲，劉富梁把所譜《燕子箋》給吳梅過目，吳梅大為讚嘆，即請他為自作的《霜崖三劇歌譜》中的《無價寶》和《楊枝妓》、《敘鳳詞》訂譜。從一九二三年開始，他花二年功夫協助王季烈訂定《集成曲譜》，蜚聲曲壇。他曾總結唱曲的經驗，寫成《歌曲指程》一書，一九三○年由吉林永衡印書局出版。書中對崑曲的行腔韻律、吐字運氣等法則，作了系統的介紹。

關於崑劇傳統歌譜的傳承，蘇州老曲師殷溎深做出了很大的成績。他原是大雅崑班的旦角演員，家藏曲譜甚多。他晚年在崑山、蘇州的曲社擔任拍曲的教師，與曲友們共同研討，依據「梨園故本」正拍訂譜，以崑山國樂保存會的名義出版了《崑曲粹存》（一九一九年上海朝記書莊印行），又由張餘蓀編校，於一九○八年出版了《六也曲譜初集》，一九二二年出版了《增輯六也曲譜》，一九二五年出版了《崑曲大全》。同時以「殷溎深原稿、張餘蓀

校訂」的名義交由上海朝記書莊出版了《牡丹亭》、《長生殿》等全本曲譜七部九種（一九二二至一九二四年）。由於受到訂譜風氣的影響，無錫天韻社曲印行了《天韻社曲譜》（一九二一年），蘇州道和曲社印行了《道和曲譜》（一九二二年），河北省安國縣怡志樓崑曲研究社印行了《怡志樓曲譜》（一九三九年），「傳」字輩演員沈傳錕等訂立了《崑曲集淨》（一九四四年）。有些曲譜附載唱曲的理論著述，如《怡志樓曲譜》卷首載有李福謙的〈吟曲瑣談〉，《崑曲集淨》卷首載有編者的導論〈崑曲與崑劇〉。為了普及崑曲，當時有一些精通中西音樂理論的學者，提倡用現代西洋音樂的原理來解釋宮調曲律，代表性成果是光華大學的崑曲導師童斐撰著了《中樂尋源》（一九二六年商務印書館出版），劉天華在一九二九年底為《梅蘭芳歌曲譜》中的崑曲訂立了五線譜。將工尺譜翻譯為簡譜的曲本則有劉修業編訂的《崑曲新導》（一九二八年中華書局初版）、呂夢周和方琴父合編的《崑曲新譜》（一九三〇年華通書局初版）、徐仲衡編訂的《夢園曲譜》（一九三三年曉星書店初版）等。上述三書都是作為中學音樂課的輔導教材出版的，卷首均有《例言》、《通論》之類的著述，闡明譯譜的理論根據，列舉「中西調名對照表」或「工尺譜與簡譜比較表」，為崑曲在青年學生中的推廣起到了良好的作用。

再說蘇州「崑劇傳習所」的學員畢業後，於一九二七年十二月十三日在上海成立了「新樂府」崑班，主要演員有顧傳玠、周傳瑛、朱傳茗、張傳芳、華傳浩、王傳淞等。一九三一年十月一日，由倪傳鉞、周傳瑛、張傳芳、姚傳薌、沈傳錕、鄭傳鑒等十一人發起，將「新

樂府」改組為「仙霓社」。他們繼承了「全福班」的藝術傳統，上演的折子戲多達六百餘齣，並新編了一批大本戲。當時的《申報》是他們最重要的宣傳陣地，曲友們評介「傳字輩演藝的劇評大多發表在《申報》上，如〈笑舞臺「新樂府」開幕盛況〉、〈「新樂府」〉、〈「新樂府」觀劇雜評〉、〈笑舞臺今日開演《崑山記》〉、〈崑曲小生顧傳玠〉、〈「仙霓社」的崑曲〉、〈崑旦張傳芳之《刺虎》〉等篇。至於專題研究，則有天虛我生陳蝶仙撰著了《學曲之捷徑》，俞粟廬撰著了《度曲芻言》，俞振飛寫了《默庵曲話》（《戲劇月刊》一卷五期）和《江南俞五曲話》（《半月戲劇》五卷六期），胡山源寫了〈仙霓社之前後〉（《紅茶半月刊》連載）。一九三九年四月四日，趙景深在《申報》上發表了〈仙霓社與中國戲劇史〉；一九四〇年二月，張次溪等人在南京創辦的《國藝》雜誌第二期，發表了丁丁的〈五十年來崑曲盛衰記〉，勾稽了蘇州從全福班到仙霓社的歷史。一九四二年一月，趙景深等人在上海創辦《戲曲》月刊，共出五輯，發表了一批研究崑曲的學術論文，如周貽白的〈崑曲聲調之今昔〉、管際安的〈崑曲工譜四聲陰陽略說〉、朱堯文的〈譜曲法〉和錢南揚的〈墨憨齋詞譜輯〉等；第三輯是紀念吳梅先生逝世三周年的特刊，對吳梅的曲學成就作出了高度的評價。

北方崑弋班自一九一七年底「榮慶社」從河北高陽農村進京以後（一九一八年春節在天樂園開始公演），由於北京大學師生和京中觀眾的熱情支持，得以興旺發達。從二十年代到

三十年代，韓世昌、白雲生、郝振基、王益友等名角演出於京、津等地，一度輝煌。韓世昌經吳梅和趙子敬二位崑曲家的指點，藝事大進，竟嶄露頭角與梅蘭芳並駕齊驅。與此相呼應，北京和天津的曲友開展了研究工作。一九一八年，市隱編著《崑弋曲譜》（明明印刷局出版），卷首載有〈崑弋源流考〉和〈崑弋人物考〉兩篇著述。一九二八年秋，韓世昌率團赴日本演出，王小隱等在天津《北洋畫報》上連續發表了〈韓世昌過津東渡記〉、〈韓世昌抵東後之輿論〉、〈韓聲震動三島〉等篇章。此外，北京《晨報》和天津《益世報》也時常刊載崑曲劇評。一九三三年一月，《劇學月刊》二卷一期特地出刊了《崑曲專號》，發表了京中耆宿曹心泉的〈近百年崑曲之消長〉、〈前清內廷演戲回憶錄〉，劉守鶴〈崑曲史初稿〉，徐淩霄〈紀念曲家袁寒雲〉等考史文章。一九三三年十二月，由劉半農發起，在北京大學成立了「崑弋學會」公推劉半農、傅惜華、齊如山三人為常務委員，內設崑曲研究社。

一九三四年，王芷章寫出〈崑腔考〉，又研究崑弋諸腔寫出〈腔調考原〉（一九二六年中華書局合刊於《清代伶官傳》內）；並撰著《清升平署志略》（一九三七年商務印書館出版），考述了清宮崑弋大戲和月令承應戲的來歷。一九三八年八月，「崑弋學會」更名為北京國劇學會崑曲研究會，推舉曹心泉為會長，聘王季烈、許雨香、韓世昌、俞振飛、包丹亭等為顧問，請高步雲、田瑞亭、傅惜華等為教習。為增進會員舞臺劇藝的素養，於一九三九年十一月特設「身段研究班」，由韓世昌主持。在學理研討方面，專門舉辦講演會，由王季烈主講〈研究崑曲之途徑〉，由俞振飛主講〈崑曲唱法之研究〉，一九四二年六月印行《崑

曲研究會彩串紀念集》，發表了王季烈的〈崑曲前途之希望〉，傅惜華的《遊園驚夢》花神考〉等論文。在天津方面，北崑劇評家劉炎臣輯錄有關「榮慶社」、「祥慶社」、「慶生社」演員和劇碼的評介文章，結為專集，書名《菊花鍋》，一九四一年由天津三友美術社出版。一九四三年十一月，上海《半月戲劇》五卷一期發表了田禽的〈河北省崑曲會的人材〉，回顧了辛亥革命後河北省安新縣和高陽縣崑弋子弟會的傳承情況，具有史料價值。

自日寇侵華後，南北崑班均遭厄難，在八年離亂中，藝人凋謝，風流雲散。北崑的「祥慶社」和「慶生社」於一九四〇年五月和八月相繼解體，南崑的「仙霓社」在上海孤島時期苦苦支撐，延至一九四一年十二月太平洋戰爭爆發後終於歇響，至一九四二年二月宣告散班。此後曲友的唱曲活動雖一息尚存，而劇評研究工作已趨消沉了！

一 齣戲救活崑劇後的重大收穫

新中國的成立，使流散各地的崑劇藝人恢復了生氣。一九五一年秋，周傳瑛、王傳淞所在的「國風蘇劇團」在嘉興上演了崑曲劇碼，因而更名為「國風蘇崑劇團」。一九五二年十二月，他們到杭州時又改名為「崑蘇劇團」。一九五五年，該團在黨中央關於「百花齊放、推陳出新」的戲改方針指引下，對明末清初朱素臣原作的傳統劇碼《十五貫》進行了整理改編。新編本重新提煉主題，通過熊友蘭和蘇戌娟冤案被昭雪的全過程，歌頌了蘇州知府況鐘

實事求是、調查研究的親民態度，鞭韃了無錫知縣過於執主觀武斷、脫離實際的官僚主義作風。此劇自一九五六年一月開始排練，由周傳瑛扮況鐘，王傳淞扮婁阿鼠，先在杭州、上海試演，頗獲好評，於是決定進京公演。為此，浙江省文化局於當年四月一日宣佈該團轉為國營，正名為「浙江崑蘇劇團」，四月六日起在北京廣和劇場上演，連續演出了四十六場，觀眾達七萬多人次，獲得了巨大的成功，出現了滿城爭說《十五貫》的盛況。毛澤東、周恩來、劉少奇、朱德等黨和國家領導人觀看演出後，給予了高度的評價。五月十七日，中央文化部和中國戲劇家協會在中南海紫光閣聯合舉行「崑劇《十五貫》座談會」，周總理在會上發表講話說：

《十五貫》有著豐富的人民性、相當高的思想性和藝術性，它不僅使古典的崑曲藝術放出新的光彩，而且說明了歷史劇同樣可以很好地起現實的教育作用，使人們更加重視民族藝術的優良傳統，為進一步貫徹執行「百花齊放、推陳出新」的方針，樹立了良好的榜樣。

接著，《人民日報》在五月十八日發表了社論〈從「一齣戲救活了一個劇種」談起〉。這極大地激勵了戲劇工作者，圍繞《十五貫》掀起了劇評高潮。據初步統計，僅在一九五六年內各報刊發表有關《十五貫》的評論多達五十餘篇，如梅蘭芳〈我看崑劇《十五貫》〉、

田漢〈看崑蘇劇團的《十五貫》〉、白雲生〈《十五貫》的改編和表演〉、趙景深〈崑曲《十五貫》的來源、劇本和整理〉、夏衍〈論《十五貫》的改編〉、方冰〈談《十五貫》的藝術成就及其現實意義〉、王傳淞〈扮演婁阿鼠的一些體會〉、黃克保〈崑劇《十五貫》的三個人物〉、張庚〈向《十五貫》的成功經驗學習〉、孫維世〈學習崑蘇劇團的表演藝術〉、戴不凡〈周傳瑛和他在《十五貫》中的藝術創造〉、阿甲的〈向《十五貫》的表演藝術學習什麼〉、安娥的〈崑曲《十五貫》的音樂改革〉等篇，涉及劇本改編、思想內容、演員表演、人物塑造、導演舞美、音樂唱腔等各個方面，多角度地作了深入的研討。

一九五六年十一月三日至十一月二十八日，上海市文化局趁著《十五貫》巡迴演出的機緣，在長江劇場舉辦了「南北崑會演」，歷時二十六天，交流演出了南北崑具有代表性的劇碼九十多齣，登臺出場的北崑名家有韓世昌、白雲生、侯永奎、馬祥麟、侯玉山、傅雪漪等，南崑名家有俞振飛、徐凌雲、周傳瑛、王傳淞、朱傳茗、沈傳芷等二十八人及上海戲曲學校崑劇班的學生。演出期間舉行了學術座談會，專家們撰寫了研究論文和藝術總結，由上海文化出版社收輯成書，於一九五七年出版了《崑劇觀摩演出紀念文集》。

乘著《十五貫》的東風，上海、蘇州、南京、北京、浙江的溫州、金華專區的武義、湖南的郴州、河北的高陽、保定等地，都先後成立了崑劇院團。曲友業餘的組織也在各地重現。一九五六年八月十日，由俞平伯發起的「北京崑曲研習社」成立，團結了一批崑曲人材開展研究工作。俞平伯親自帶頭寫了〈雜談《牡丹亭・驚夢》〉、〈校訂《西遊記・胖姑》

書後〉和《談崑劇《喬醋》折旦角的表演》等論文，發表在《戲劇論叢》和《戲劇報》上。

社員錢一羽出版了《崑曲入門》，項遠村出版了《曲韻易通》等專著。趙景深帶頭撰寫了〈從《牡丹亭》說到崑劇復興〉和〈關於《牡丹亭》的改編〉等論文，發表在《文匯報》和《光明日報》上，並出版了《明清曲談》、《讀曲小記》和《戲曲筆談》等專書。他又和俞振飛、徐凌雲、管際安、段光塵、朱堯文合作，集體編著了《崑曲曲調》一書，由上海文化出版社出版。一九五七年春，南京大學陳中凡教授決心恢復吳梅曲學的優良傳統，在中文系開設崑曲課；由吳新雷專題研究俞振飛的唱法，曾應邀到上海崑曲研習社作了《論俞派唱法》的學術報告。一九六○年暑假，吳新雷訪曲京華，得到俞平伯、傅惜華、周貽白等前輩學者的指引，拜訪了文化部訪書專員路工，路工把他在《真蹟日錄》中新發現的魏良輔《南詞引正》拿了出來，吳新雷建議他公之於世，得到同意。吳氏把資訊獻給錢南揚教授校注後，由戴不凡編發在《戲劇報》一九六一年七、八期合刊上。本來，過去的研究工作者都說崑曲創始於明代嘉靖年間的魏良輔，而魏良輔在自己的著作中卻說起始於元末的顧堅，足足把崑曲的源頭提早了二百年。魏良輔《南詞引正》是這樣記載的：：

崑山為正聲，乃唐玄宗時黃旛綽所傳。元朝有顧堅者，雖離崑山三十里，居千墩，……惟腔有數樣，紛紜不類，各方風氣所限，有崑山、海鹽、餘姚、杭州、弋陽。……

精于南辭，善作古賦。擴廓鐵木兒聞其善歌，屢招不屈。與楊鐵笛、顧阿瑛、倪元鎮為友，自號風月散人。其著有《陶真野集》十卷、《風月散人樂府》八卷，行於世，善發南曲之奧，故國初有「崑山腔」之稱。

自從錢南揚《南詞引正校注》發表後，引起了崑曲界的轟動。蔣星煜、黃芝岡、顧篤璜、董每戡等紛紛撰文考證，把崑山腔發源的歷史從明代中葉向前推到了元代末年，出現了重新探討崑曲淵源的熱潮。

這期間，上海文藝出版社出版了兩部藝術水準極高的崑劇研究著作，一是《崑劇表演一得》，由崑劇大家徐凌雲演述，管際安、陸兼之整理，自一九五九年至一九六〇年出了三集。書中記錄並闡述了崑劇〈寄子〉、〈嫁妹〉、〈見娘〉、〈藏舟〉、〈狗洞〉、〈驚醜〉和〈照鏡〉等二十多個折子戲的表演藝術，指出「唱念做打」方面的特色。二是《我演崑丑》，由「傳」字輩丑角名家華傳浩演述，陸兼之整理，於一九六一年出版，書中論述了崑丑演唱和表演的基本功，詳述〈相梁刺梁〉、〈蘆林〉、〈茶訪〉、〈盜甲〉、〈醉皂〉、〈下山〉七個折子戲的表演藝術，為青年藝員留下了寶貴的藝術財富。此外，江蘇人民出版社在一九六二年出版了揚州曲友謝也實、謝真莆兄弟的合著《崑曲津梁》，內分〈識譜〉、〈歌唱〉、〈填詞〉、〈作曲〉四章，深入淺出地指示習曲的門徑。人民美術出版社在一九六三年出版了《崑曲臉譜》，由金紫光撰文，黎新和魯田繪圖，介紹崑劇臉譜的發展

歷史及藝術風格，收錄了北崑名淨侯玉山臉譜十幅。

從一九五八年到一九六五年，是崑劇大演革命現代戲的時期，北方崑曲劇院編演了《紅霞》、《飛奪瀘定橋》、《奇襲白虎團》等，江蘇省蘇崑劇團編演了《活捉羅根元》、《東風解凍》和《草原英雄小姐妹》等，上海青年京崑劇團編演了《紅松林》、《風雨送菜》和《瓊花》等，浙崑編演了《紅色風暴》、《曙光初照》和《紅燈傳》等，湘崑編演了《蓮塘曲》和《騰龍江上》等。因此，探討怎樣以崑曲的形式來反映現代生活便成了這一特定時期的研究課題，報刊上發表的經驗之談有傅雪漪的〈新崑曲《紅霞》的音樂創作〉、殷月珠的〈談崑曲《活捉羅根元》的音樂改革嘗試〉、辛清華的〈崑曲《紅松林》音樂處理上的嘗試〉、姚軍的〈崑曲革命化的新成就——評《瓊花》的改編和演出〉、李楚池的〈湘崑《蓮塘曲》音樂創作中的幾點體會〉等等。「文革」開始後，江青把解放十七年說成是文藝黑線專政，一筆抹殺戲改成績，各地崑團都被撤銷，崑劇工作者也都遭到了厄運。

新時期以來的新成果

粉碎「四人幫」以後，崑劇獲得了新生，各地崑團與曲社重新恢復，研究工作也就緊緊跟上。一九七八年四月，由江蘇省崑劇院主辦，邀請上海崑劇團、浙江崑劇團和湘崑劇團的演員和研究工作者二百二十多人，在南京舉行了三省一市崑曲工作者座談會，討論崑曲藝術

的繼承問題和改革問題。會前會後發表了一批論文，如俞振飛〈試談崑曲發展的道路〉、周傳瑛〈崑曲藝苑又一春〉、吳新雷〈論崑劇曲調的繼承與創新〉、董吳〈祝崑劇《十五貫》重上舞臺〉、孟慶林〈蘭花重新放異彩，北崑再演《李慧娘》〉、王守泰〈關於崑劇的曲律問題〉、趙景深〈淺說崑曲折子戲〉等，從理論上為崑劇的發展起到了撥亂反正的作用。

改革開放的思想路線給崑劇工作帶來了蓬勃的朝氣，八十年代初，在蘇州舉行了二次大規模的崑劇活動。一九八一年十一月舉行的是「崑劇傳習所成立六十週年紀念會」，一九八二年五月舉行的是「江浙滬兩省一市崑劇會演」，提出了辦好崑劇事業的「搶救、繼承、改革、發展」的八字方針，各報刊圍繞二次會議發表的劇論劇評合計有一百八十多篇，江蘇省文化廳劇碼工作室編印了《蘭花集萃》一書，收輯了〈同甘共苦，為繁榮崑劇而奮鬥〉、〈繼承發展崑劇的優良傳統〉、〈大膽嘗試、不斷實踐〉等文章。一九九二年四月，在崑山又舉行了「崑劇傳習所的成立七十週年紀念會」，同時召開了崑劇理論討論會，會後編印了論集《幽情逸韻落人間》，收輯了〈回顧與思考〉、〈談崑劇專業劇團與業餘曲社的結合〉、〈把崑劇的理論研究再提高一步〉等論文。

一九八六年一月十一日至十四日，文化部在上海召開保護和振興崑劇的重要會議，成立了「振興崑劇指導委員會」，公推俞振飛為主任委員；同年三月十五日至二十日，又在北京開會，成立了「中國崑劇研究會」，公推張庚為會長。在兩會精神的鼓舞下，自一九八六年至一九九八年，各地崑團上演了大批傳統劇碼和新編劇碼，各報刊發表有關崑曲的劇談劇評

成果主要的有：

從八〇年代到九〇年代，各地出版社出版了一系列引人矚目的崑劇專著，這些新的研究

已達一千六百多篇，充分顯示了崑劇研究隊伍的壯大和評論力度的加強。

《崑劇演出史稿》，陸萼庭著（一九八〇年上海文藝出版社）

《崑劇史補論》，顧篤璜著（一九八七年江蘇古籍出版社）

《崑劇發展史》，胡忌、劉致中著（一九八九年中國戲劇出版社）

《崑劇理論史稿》，詹慕陶著（一九九六年杭州大學出版社）

《中國崑曲藝術》，鈕鏢、傅雪漪、張曉晨、朱複、沈世華、梁燕合著（一九九六年燕山出版社）

《湘崑志》，李楚池編撰（一九九〇年湖南文藝出版社）

《晉崑考》，張林雨著（一九九七年中國電影出版社）

《俞振飛藝術論集》，俞振飛撰，王家熙和許寅編輯（一九八五年上海文藝出版社）

《丑中美（王傳淞談藝錄）》，王傳淞口述，沈祖安和王德良整理（一九八七年上海文藝出版社）

《崑劇生涯六十年》，周傳瑛口述，洛地整理（一九八八年上海文藝出版社）

《優孟衣冠八十年》，侯玉山口述，劉東升整理（一九八八年中國戲劇出版社）

《笛情夢邊（記張繼青的藝術生活）》，丁修詢著（一九八一年江蘇文藝出版社）

《張繼青表演藝術》，中國崑劇研究會編（一九九三年江蘇人民出版社）

《鄭傳鑒及其表演藝術》，胡忌編（一九九四年河海大學出版社印）

《藝海一粟（汪世瑜談藝錄）》，章驥和程曙鵬主編（一九九三年香港金陵書社）

《我——一個孤單的女小生》，岳美緹著（一九九四年文匯出版社）

《崑曲傳統曲牌選》，高景池傳譜，樊步義編（一九八一年人民音樂出版社）

《振飛曲譜·習曲要解、念白要領》，俞振飛編著，在一九五三年自印《粟廬曲譜》的
基礎上由工尺譜翻為簡譜（一九八二年上海文藝出版社）

《侯玉山崑曲譜·前言、說明》，侯玉山口述，關德權和侯菊記錄整理，簡譜本（一九
九四年中國戲劇出版社）

《崑曲格律》，王守泰著（一九八二年江蘇人民出版社）

《崑曲唱腔研究》，武俊達著（一九八七年人民音樂出版社）

《〈申報〉崑劇資料選編》，朱建明輯選（一九九二年《上海崑劇志》編輯部印）

《詞樂曲唱》，洛地著（一九九五年人民音樂出版社）

《崑曲音樂欣賞漫談》，傅雪漪著（一九九六年人民音樂出版社）

《崑曲曲牌及套數範例集》，王守泰主編（一九九四年由上海文藝出版社印《南套》，
一九九七年由學林出版社印《北套》）

《曲譜研究》，周維培著（一九九七年江蘇古籍出版社）

《上海崑曲志》方家驥、朱建明主編（一九九八年上海文化出版社）此外，名家傳記有唐葆祥寫的《俞振飛傳》，石楠寫的《梁谷音傳》（《從尼姑庵走上紅地毯》）等。名家回憶錄有韓世昌《我的崑曲藝術生活》，侯永奎《我的崑曲舞臺生涯》，馬祥麟《我與崑劇共一生》、王鵬雲《我在北方崑曲的早期生活》等篇。而《中國戲曲志》江蘇、浙江、河北、湖南（湘崑）、山西（晉崑）、四川（川崑）、上海、北京、天津各卷以及《中國戲曲劇種大辭典》中，都有崑曲的專題。還有顧篤璜曾主編《崑劇藝術》專刊（出刊二期），上海崑劇團方家驥主編的《上海崑劇志》已經完成。江蘇省文化藝術研究所主辦的《藝術百家》曾開闢《崑劇研究》專欄，發表有關崑劇藝術的論文，並自一九八八年第四期開始，為建立「崑劇學」展開了專題討論。關於「崑劇學」的命題，最早是江蘇省崑劇院的丁修詢在一九八一年提出來的，王守泰（王季烈之子）贊成說：「只有建立了崑劇學，有了完整的理論體系的指導，藝術實踐的『搶救、繼承、改革、發展（也就是創新）』，才能順利進行」。丁修詢在〈樹起中國戲曲科學的大旗——「崑劇學」芻議〉一文中說：「崑劇學是一門科學，不僅是文學、倫理、美學等意義上的人文科學、社會科學，而且包含有心理機制、視覺思維、藝術直覺、意象構成的生理學等自然科學因素（崑劇曲律學還和數學有著密切聯繫）。」對於崑劇學研究範圍的大小和內容、物件等問題，專家們各有不同的理解，王永健〈關於建立「崑劇學」的斷想〉認為，建立「崑劇學」是科學總結崑劇藝術和振興崑劇的需要，其研究的範圍很廣，主要內容應包含十個方面：（一）崑劇的發展

史，（二）崑劇的美學特點和藝術風格，（三）崑劇的格律和傳奇的體制，（四）崑劇的舞臺表演藝術體系，（五）崑劇的作家作品，（六）崑劇的演員和戲班，（七）崑劇的理論批評，（八）崑劇研究的歷史回顧，（九）崑劇的現狀和振興，（十）崑劇的未來。王永健的構想很明確，他在文中對十個方面都有具體的解析，例如對現狀的研究，他認為必須從劇團的編導、演員、劇團、觀眾和社會效益等角度進行周密的調查研究，才能作出符合實際的正確的判斷。他的建議，無疑是有積極的推動作用的。

為了使理論與實踐相結合，發揮理論研究的作用，並溝通現存六大崑劇院團之間的發展動向，中國崑劇研究會在一九九六年創辦了會刊《蘭》，《創刊祝辭》提出了「搶救、保存、整理、發展」的新論點，一九九七年第二、三期合刊發表了顧聆森〈試論吳門曲派〉、丁修詢〈《中國崑劇學概論》第十章〉、駱正〈崑劇《十五貫》與心理學〉、張曉晨〈崑曲發展的前景展望〉、張世錚〈對《十五貫》唱腔音樂的新探索〉等論文。而《藝術百家》一九九七年第四期和一九九八年第三期發表了李曉的系列論文：〈崑劇表演藝術的「乾嘉傳統」及其傳承〉和〈南崑表演藝術的體系及其創造法則〉，對演員行當分部的傳統作了歷史性的探述，深入研討了表演藝術四功（唱念做打）五法（手眼身法步）的體系和規律。上述論文都有新見創見，在學術水準上向崑劇學的建立又邁進了一大步。

近十年來，南北崑團頻頻飛赴歐美各國演出。隨著海峽兩岸文化交流的開放，六大崑劇院團先後應邀訪臺，引起了寶島觀眾的熱烈反響。臺灣原有徐炎之、張善薌、夏煥新、焦承

允等老曲家為崑曲播下種子，曾出版《炎薌曲譜》、《蓬瀛曲集》、《壬子曲譜》和《承允曲譜》等書，並由曲友組織了業餘的崑劇社團「水磨曲集」；出版的專著有《崑曲漫談》（邱恕鑒著）、《明代傳奇之劇場及其藝術》（王安祈著）、《崑曲清唱研究》（朱昆槐著）、《近代曲學二家吳梅王季烈研究》（蔡孟珍著）、《崑劇〈牡丹亭〉研究》（楊振良著）等。一九九○年，臺灣曲家賈馨園組織「崑劇之旅」來大陸訪問，展開了兩岸崑曲的交流活動。自一九九二年開始，由臺灣大學曾永義教授和中央大學洪惟助教授宣導支持，錄製了大陸各團精彩折子戲一一三出的音像片，並在臺北創辦了「崑曲傳習班」，聘請大陸的演藝名家任教，至今已連續辦了四屆，培養了一批崑曲研習人才，已有多位研究生做了以崑劇為題的畢業論文。

如今，南京大學中文系戲劇影視研究所的研究人員已於一九九七年十二月完成《中國崑劇大辭典》的編稿工作，臺灣中央大學戲曲研究室也於一九九八年編成了《崑曲辭典》，海峽兩岸各出一部辭書，可說是本世紀內崑劇研究的最新成果了。

原載南京《東南大學學報》社會科學版一九九九年第一期

孔尚任和《桃花扇》研究的世紀回顧

——為《桃花扇》問世三百周年而作

孔尚任（一六四八至一七一八），號東塘，自稱雲亭山人，是曲阜孔子的六十四代孫。

他在清聖祖康熙三十八年（一六九九）完成的悲劇名著《桃花扇》，歷來受到讀者的好評。

進入二十世紀以後，隨著文藝思潮的新生和演變，對《桃花扇》的「史識」和「藝識」新見迭出。到了六〇年代，對孔尚任《桃花扇》的評價眾說紛紜，在極「左」思潮和政治風浪中，經歷了波折，甚至一度遭厄。新時期以來，從否定之否定走上正常的學術爭鳴，桃紅柳綠，萬象更新，從而使劇中侯方域和李香君兩個藝術形象的評析也得以正本清源。再加有關孔尚任詩文和傳記材料的新發現，促進了問題的深入探討。現將近百年來這方面的學術概況，分期簡述如下。

一、前半世紀評家的推崇

二十世紀之初，王國維自一九〇八年至一九一二年鑽研中國戲曲，曾極口稱讚元劇之文章，但卻認為不及《桃花扇》。他在《文學小言》中說：「元人雜劇，辭則美矣，然不知描寫人物為何事。至國朝之《桃花扇》，則有人格矣！」王氏指出，在刻畫人物性格方面《桃花扇》是中國戲曲史上無與倫比的傑作。一九一五年，吳梅為劉世珩暖紅室校訂《桃花扇》後，寫了一篇題識，並在所著《顧曲麈談》中讚揚此劇「不獨詞曲之佳，即科白中詩詞對偶，亦無一不美。」一九一八年七月，他又寫了〈桃花扇傳奇跋〉，專論其藝術成就。觀說：「東塘此作，閱十餘年之久，凡三易稿而成。自是精心結撰，其中雖科諢亦有所本。其自述本末，及歷記考據各條，語語可作信史。自有傳奇以來，能細按年月確考時地者，實自東塘為始，傳奇之尊，遂得與詩文同其聲價矣。」王國維和吳梅是二十世紀中國戲曲史學科的開創者，他倆對《桃花扇》的藝術評價很高，但都沒有觸及孔尚任的身世和劇作的思想內容。在清末民初，能結合文藝思潮來探索孔尚任《桃花扇》主旨的學者，當推梁啟超為第一人。一九〇三年，他在《小說叢話》中首先揭示了《桃花扇》的民族主義實質，他說：

《桃花扇》於種族之戚，不敢十分明言，蓋生於專制政體下，不得不爾也。然書中固往往不能自制，一讀之使人生故國之感。……讀此而不油然生民族主義之思想者，必其無人心者也。[1]

作為維新派的代表人物，梁啟超提出「文界革命」，強調小說戲劇能開發民智，促進變革。早在一九〇二年，他自己就著手創作了具有革命精神的《劫灰夢傳奇》和《新羅馬傳奇》兩個劇本，宣示其創作主旨是「振國民精神」。從這種思想基礎出發，梁啟超特別張揚《桃花扇》的民族意識。他的論點，影響深遠。他偏愛此劇，手不釋卷，即使航海出國，《桃花扇》也必帶此書，「偶有所觸，綴筆記十餘條」，最終在一九二五年八月完成了對《桃花扇》的校訂注釋工作[2]，梁氏在書首附有〈著者略歷及其他著作〉一文，考述了孔尚任的生平和經歷，指出劇中老贊禮就是「雲亭自己寫照」，「眉批是雲亭經月寫定的」，又考出孔尚任「性情恬逸」，「夙精音律」，「生成有好古之癖」，是一位「歷史戲劇家」，「專好把歷史上實人實事加以點染穿插，令人解頤」。梁啟超原本就是一位學識淵博的史學家，他對

1 阿英編：《晚清文學叢鈔‧小說戲曲研究卷》，中華書局，一九六〇年版，頁三一四。

2 梁啟超：《桃花扇注》，上海中華書局於一九三六年輯入《飲冰室合集》，列為專集第九十五種。一九四〇年用《合集》紙型出版單行本，分上下二冊。一九四一年在昆明再印。一九五四年文學古籍刊印社據中華書局紙版紙型出版單行本，分上下二冊。一九四〇年用重印。

《桃花扇》的注釋，主要的便是勾稽史實，對正反兩方面的歷史人物侯方域、李香君、史可法、左良玉和馬士英、阮大鋮等作了十分詳盡的史料考釋和辨正。梁氏對《桃花扇》中許多與史實不符的描寫，均在注中一一揭示。特別對於《沉江》一齣，他認為與史可法殉難於揚州的史實完全不合，於是便進行了一番辨析訂正的工作。梁氏也知道歷史劇不等於歷史教科書，承認「劇場搬演，勿作事實觀也」（第四十齣注二），「既非作史，原不必刻舟求劍也」（第七齣注一）。但總的說來，梁啟超之注《桃花扇》，史識多而藝識少，這是他的局限。

受梁氏影響而以史識來研究《桃花扇》的論文，有薩孟武的〈由《桃花扇》觀察明季的政治現象〉和〈由《桃花扇》談到明代沒落的原因〉[3]，還有絮因的〈《桃花扇》裡的民族魂〉[4]。至於進一步研究孔尚任生平的，則有容肇祖發表在一九三四年四月《嶺南學報》三卷二期上的〈孔尚任年譜〉。容氏以孔繼汾《闕裡文獻考》卷七十七的〈孔尚任傳〉為基礎，排比了孔尚任一生的歷程，優點是對孔尚任的詩文作品進行了編年，但在事蹟考述方面失於簡略。

這期間，在各家編撰的《中國文學史》中，孔尚任《桃花扇》是必定列舉的文學名著，而且公認它是「寫亡國哀感的歷史劇」。如謝無量《中國大文學史》（一九一八年）、趙景

深《中國文學小史》（一九二八年）、胡懷琛《中國文學史概要》（一九三一年）、賀凱《中國文學史綱要》（一九三三年）、林之棠《中國文學史》（一九三四年）、張長弓《中國文學史新編》（一九三五年）、陳子展《中國文學史講話》（一九三七年）、胡雲翼《新著中國文學史》（一九四〇年）等等，對《桃花扇》都一致推崇。

從三〇年代初到抗日戰爭爆發，《桃花扇》「成為使大家激勵奮發的古典作品」，《桃花扇·餘韻》中的《哀江南》套曲成了中學國文課本中的必讀篇目，形成了「《桃花扇》熱」[5]。抗戰期間，中華書局在昆明重印梁啟超的《桃花扇注》，劇中的民族主義情緒又引起了讀者的共鳴。一九四三年四月，在西南聯大師範學院主辦的《國文月刊》第二十一期上，發表了方霞光的〈校點桃花扇新序〉，道出了當時國難當頭、民族救亡者的識見。方霞光認為「《桃花扇》是明亡痛史」，文中說：

侯李的戀愛，不過是賓，是襯托；桃花扇一詞乃出於杜撰，或別有寓意（方氏認為是針對權奸阮大鋮的《燕子箋》而發的）。而所稱扇上所系的南朝興亡治亂，卻倒是作者所要認真評述的。他對於這亡國之原，忠奸之辨，看得很痛心，很透徹，所以才用一種歷史的態度來撰作這一部傳奇，微言大義，有所寄託，我們不可不用心

去領略。……其中人物，各具個性，大約可以分為兩類：一類是為成仁取義，廉節自守的英雄義士烈女，一類是求名鶩利、卑詐下流的奸佞小人。前一類人奮鬥、吃苦，不屈；後一類人偷安，享樂，投降。刻畫深微，活靈活現。

方霞光特別欣賞《桃花扇》第三十齣對史可法沉江的描寫，認為「那是一篇最好的文章，讀之令人淚下。雖說他是在南京未陷之前死守揚州，城破之時，被多鐸殺了的，沉江之說，與事實不符。但史公死事之烈，卻是眾人承認的。」方氏分析孔尚任不寫史可法死於揚州而虛構沉江殉國的原因，除了「要造成戲劇的氣氛」以外，更主要的是為了「避免直接描述清兵的罪行」。因為清代的「文字獄多極了，作者是只能如此」。「我們得體諒作者那時的政治環境。試想作者寫的事情與清人關係極多，而卻避免，一字不及，那可想而知作者怨恨之極，只能作無言之斥責了。」這種論述，可說是方氏獨到的見解。

綜上所述，在二十世紀的前半個世紀中，《桃花扇》作為古典文學名著，獲得了讀者的廣泛傳誦。至於專家的研究工作，也已初步展開，但發表的學術論文不多；由於受到梁啟超的影響，學者偏於歷史的研究，而藝術的研究少了些。學術界對孔尚任的傳記材料挖掘不夠，對其生平、思想尚未深究。

二、新風氣、新成績

中華人民共和國成立後，學者們認真學習馬列主義，運用唯物辯證法和歷史唯物論來評介古典文學遺產，在學術界形成了良好的新風氣。據初步統計，五〇年代發表在各地報刊上有關孔尚任和《桃花扇》的研究論文，就有二十五篇之多，超過了前半世紀之總和。一九五一年十一月十日的《光明日報》，發表了范寧的〈《桃花扇》作者孔尚任〉，文中考述了孔尚任隱居石門山以及為康熙皇帝識拔而出仕的經歷，又論述了他「倦於為吏」而創作《桃花扇》的夙願。一九五四年五月二十四日，《光明日報》副刊《文學遺產》第七期發表了馬雍的〈孔尚任及其《桃花扇》〉，馬文評論此劇「不僅在寫作方法和文字技巧方面，有許多地方是值得我們學習的；而且在對於歷史事件、人物的看法和處理上，也有許多地方，是難能可貴而值得我們提出來表揚的。」文中指出：「《桃花扇》在內容方面最突出的一點，就是民族意識的特別濃厚」，「尚任借著對故國的追懷，對民族烈士的憑弔和對時政的譏諷來發抒他的民族意識。」同年八月二十九日，又發表了陳志憲的〈關於《桃花扇》的一些問題〉，陳文分二節，第一節論歷史題材，認為「《桃花扇》所選的題材，幾乎是句句可作信史」，「但是史劇家在他所處理的題材範圍內，往往還是有他創造的地方。」文中以香君卻奩、四鎮爭位、史可法沉江、左良玉殉忠四出戲為例，按之史實，均

大有出入，「但這虛構是以史實為根基的」，「不是作者隨意擅變史實，而是著意經營的地方」，是文學作品所允許的藝術創造。第二節論主題的積極性，認為「它是企圖以歷史教訓、民族氣節來警惕人心，激勵後代的」，「從這一點說，《桃花扇》真是中國民族戲劇中具有極豐富的現實主義和愛國主義思想內容的傑出作品。」與陳志憲的觀點相呼應，宋漢濯在《西北大學學報》一九五五年第四期發表了〈《桃花扇》的愛國主義精神〉，趙儷生在同年十月號《文史哲》上發表了〈論孔尚任愛國主義思想的社會根源〉，趙文首先肯定「《桃花扇》含蘊著充沛的愛國主義思想」，但接著提出問題：孔尚任是康熙帝「破格賞識」的，榮寵之極，怎麼能寫出《桃花扇》這樣的作品來，他的愛國主義思想的根源何在？趙文進行了詳細的考證，追尋到三方面的社會根源：一是明末滿兵入侵，大掠山東諸府州縣，「當地人民曾受到嚴重的焚殺淫掠，因而對以後的清朝統治者很早就埋藏下仇恨的種子。」這種「民族仇恨的普遍心理」，孔尚任「絕不會感染不到的」。二是孔尚任曾於康熙二十五年奉命到淮、揚治河，接觸到冒襄、龔賢等明末遺民，「這些交遊往還的事蹟，在孔尚任為了寫作《桃花扇》而積蓄史實資料、而引發愛國情操的過程上，都是有著極重大的意義的」。三是「顧炎武、顏元的學風對孔尚任也不無啟發」。所以「他的愛國主義思想雖然從外形看是越來越潛藏，但在實質上是更牢固、更深廣了」。

在此期間，王季思帶著蘇寰中和楊德平二位弟子，開始校注《桃花扇》的新讀本。王季思在一九五六年六月寫出了〈《桃花扇》校注前言〉，先發表在一九五七年第一期《文學研

究》上，〈前言〉共分九節，對《桃花扇》的思想與藝術作了全面的評析。其中論證了《桃花扇》的愛國主義思想和現實主義精神，簡要地介紹了孔尚任的生平事蹟，闡述他是「怎樣借傳奇中男女侯方域、李香君的離合之情，寫南明一代興亡之感的？」對正反兩方面的人物形象以及曲詞賓白和結構藝術也都作了深入的分析。校注本由人民文學出版社初版於一九五八年五月，卷首序目經過調整後又於一九五九年四月重新出版，嗣後多次重印，在讀者中產生了廣泛的影響。當時的學者和新編的多種《中國文學史》中，有關《桃花扇》的論述，基本上都追步王注本〈前言〉的思路。

從一九五八年到六〇年代初，各地報刊發表的評《桃》論文已開始注重藝術分析，並著重討論藝術真實和歷史真實的關係問題，大家在「歷史劇是藝術品而不是歷史書」的論題上取得了共識。對於《桃》劇中人物形象的塑造和編劇技巧，也是這一時期大家討論的重點，如黃天驥〈略論《桃花扇》藝術特徵〉6，聶石樵〈略談《桃花扇》〉7，戴不凡〈《桃花扇》筆法雜書〉8，段熙仲〈柳敬亭——《桃花扇》裡民間藝人的輝煌形象〉9，曹振祥〈孔尚任和《桃花扇》〉10，王毅〈由歷史人物到戲劇人物——從《桃花扇》中的楊龍友說

6 見《中山大學學報》一九五八年第一期。
7 見《文學遺產增刊》第六輯（一九五八年五月）。
8 見《劇本》一九五九年九月號。
9 見《雨花》一九六一年八月號。
10 中華書局一九六一年出版的「中國歷史小叢書」之一。

起〉[11]，高哲〈試談《桃花扇》情節的提煉〉[12]，都提出了創見和新見。其中王毅論述「史與戲的統一」的文章，還博得了茅盾的讚賞，茅盾在《歷史和歷史劇》一書中說：「我覺得此文雖然只是從楊龍友說起，可實在是對於歷史人物如何塑造的細緻精緻分析，同時也對《桃花扇》的藝術性作了公正的評價。」茅盾本人對《桃》劇也發表了自己的看法，書中說：

它在古典歷史劇中的卓越地位，差不多已有公論了，無論從運用史實方面看，或者從塑造人物方面看，《桃花扇》比《鳴鳳記》高出一籌。……如果說，《桃花扇》是我國古典歷史劇中在歷史真實與藝術真實的統一方面取得最大成果的作品，怕也不算過分吧。[13]

這一見解，得到了大多數學者的認同。關於孔尚任的研究，六〇年代初也取得了新的進展，代表性的成果是袁世碩在一九六一年寫出了《孔尚任年譜》，一九六二年由山東人民出版社初版。此譜詳考傳主的生平事蹟，有史以來第一次理清了孔尚任傳記的端緒。袁氏糾正了容肇祖舊譜的缺失和舛誤，考證了石門山隱居、出山異數、湖海生涯、仕途經歷、罷官歸

11 見《光明日報》一九六一年九月八日。

12 見《文學遺產增刊》第十二輯（一九六三年二月中華書局出版）。

13 茅盾：《歷史和歷史劇》，作家出版社，一九六二年出版。

里等問題，材料豐富。書後附有〈交遊考〉，考述了與《桃花扇》創作有關的人物，信而有徵。在孔尚任詩文的輯集方面，汪蔚林繼一九五八年編輯《孔尚任詩》（科學出版社出版）以後，又於一九六二年編出了《孔尚任詩文集》（中華書局出版），其中包括孔氏的《湖海集》[14]、《岸堂稿》、《長留集》、《石門山集》，並將散見於各種文籍中的孔氏詩文詞曲收錄一起，共分七卷，為研究孔尚任生平經歷和思想風貌提供了第一手資料。

三、否定之否定

自一九六二年九月至「文革」，意識形態領域裡提出了「以階級鬥爭為綱」的理論，左傾思潮氾濫，學術界批判成風。哲學上批判「合二而一」和「時代精神匯合論」，政治上批判清官和「有鬼無害論」，史學界因忠王李秀成的評價問題聲討叛徒，文藝界是批判被江青和康生點名的戲劇電影。流風所及，古典文學研究中也出現了「越是精華越要批判」的怪論。在這樣的形勢下，《桃花扇》在劫難逃，不僅遭到批判，而且在「文革」中被徹底否定了。

具有代表性的發難文章，是一九六二年十二月二十九日載於《光明日報》的穆欣〈不應當替投降變節行為辯護──評劉知漸《也談侯方域的「出家」問題》〉。穆文認為

侯方域是降清變節分子，《桃花扇》美化叛徒，而劉知漸等學者為侯方域辯護，也就在順治八年參加河南鄉試是被迫的，中了副榜舉人後並未出仕。劉知漸認為孔尚任很瞭解侯方域，在《桃花扇》結尾寫侯方域修真學道，是「符合侯方域的精神狀態，也符合歷史真實的一個方面」。劉氏的文章發表在一九六二年八月二十三日的《光明日報》上，本意是參與有關《桃花扇》結尾問題的學術討論，卻不料招來了一場是非口舌之災。

問題起因於一九六一年底至一九六二年初，中央實驗話劇院重新排演歐陽予倩的話劇《桃花扇》。此劇早在一九三七年抗日戰爭爆發時，即由歐陽予倩首先改編為十一場的京劇，他從抗日的政治需要出發，「借題發揮」、「影射時事」，把侯方域處理為叛徒漢奸，而突出表彰李香君的民族氣節，這在那個時期，是有現實的作用的。一九四六年十二月，他又將京劇本改為三幕九場的話劇本。解放後經過整理，多次演出，結尾的侯方域形象是「身上穿的是清制的行裝，箭衣馬褂，腦後拖著辮子」。但到六〇年代初，中央實驗話劇院重演此劇，卻引起了行家的一些議論。先是張畢來在一九六二年六月二十八日的《光明日報》上發表了〈從「煞風景」的侯方域說起〉，文中指出：「兩朝應舉」是事實，但孔尚任「卻寫他入道」，是一個不煞風景的侯方域，與李香君一生一旦，都是正面人物。「從頭到尾，侯方域就政治品質而論，是乾淨的。現在，他著清代衣冠而出，辜負了李香君『守樓』、『寄扇』一片忠貞，當然就覺得大煞風景了。」接著是勉仲在同年八月十日的《文匯報》上發表

了〈錢牧齋與侯方域〉一文，認為話劇中「侯方域的頂戴新裝，無疑是有些煞風景的」。然後便是劉知漸出來說話，劉氏不贊成話劇的結尾，因為讀了張畢來的文章，「如骨鯁在喉，很想一吐為快」，便寫了〈也談侯方域「出家」問題〉，這就是穆欣撰寫批判文章的來由。

穆文開頭說：「前些日子首都公演歐陽予倩的話劇《桃花扇》，頗引起了幾位知識界人士的憤懣不平，深為在結尾時穿著『清裝』上場大出醜相的侯公子抱屈」，「其中以劉知漸最為慷慨激昂」，所以穆文要對他進行重點批判。穆文第一節小標題是「有關侯方域的歷史真實」，認定侯方域是「出賣民族利益」的投降變節分子；第二節小標題是「孔尚任的難言之隱」，認為孔尚任為侯方域掩飾是「封建地主階級立場的表現」；第三節小標題是「劉知漸的『骨鯁』所在」，聲色俱屬地指責劉氏為投降變節行為辯解，把劉氏有關話劇結尾的不同意見上綱為政治問題。這一記悶棍打下來，真是令人咋舌！在一片批判聲中，學者們只能在既定的框架中寫作否定孔尚任的《桃花扇》的論文，如〈應當正確評價孔尚任的《桃花扇》〉[15]、〈《桃花扇》的出現適應了清初封建統治者的政治需要〉[16]、〈《桃花扇》是偉大的愛國主義作品嗎？〉[17]、〈關於《桃花扇》的思想評價問題〉[18]等等。這些論文批

15 見《光明日報》一九六四年十月八日。

16 見《光明日報》一九六五年一月十七日。

17 見《新建設》一九六五年四月號。

18 見《光明日報》一九六五年十月十七日。

判了過去學術界推崇《桃花扇》的各種論點，認為孔尚任「站在與人民水火不相容的反動立場上」，其劇作「為康熙的統治服務」，毫無民族意識和愛國精神可言。「孔尚任的敵視農民起義依附清朝統治者的反動的階級立場和政治觀點，使他對於當時社會的本質矛盾作了反動的解釋。」指斥《桃花扇》的思想傾向是「掩蓋民族矛盾，美化清朝統治者」，「宣傳消極退隱，取消鬥爭」。一九六五年七月四日，《光明日報》又發表了〈試談孔尚任罷官問題〉，文中「根據對間接資料的分析，孔尚任的罷官和他在監鑄任上的表現有關，即牽連在貪污一類的案件之內，這有著較大的可能性」。──以上就是「文革」之前批判孔尚任和《桃花扇》的論文簡況，基本上還是限於學者之間相互討論的範疇。但到「文革」開始後，情況就越來越嚴重了，「文革」之初，江青點名批判電影《桃花扇》，她的主攻目標不是「叛徒」侯方域，而是「堅持反革命氣節」的李香君，這是穆欣始料所不及的。

這個事件之由來仍需回顧到一九六二年，因為中央戲劇學院實驗話劇院重演歐陽本《桃花扇》引發了論爭，成了熱門話題，西安電影製片廠便想順著話劇結尾的路子把它搬上銀幕，請梅阡和孫敬根據歐陽的本子在一九六二年下半年完成電影文學劇本，一九六三年攝製，影片的結尾是：侯方域身穿清裝拖著一條又粗又長的辮子，遭到堅持民族氣節的李香君的唾棄，香君為此氣絕而逝。這部影片送審時就未獲通過，「文革」開始後便被拿出來作為「大毒草」批判，江青給它扣上了一大堆駭人聽聞的政治帽子，在全國範圍內進行揭批。一九六六年七月十二日，《人民日報》在第三版發表了〈電影《桃花扇》是號召反革命復辟

的宣言書〉、〈編者按〉說：電影《桃花扇》「是一株反黨反社會主義的大毒草」，「剝開《桃花扇》的所謂歷史題材的畫皮，暴露出它宣揚反革命『氣節』，號召反革命復辟的罪惡的政治目的。」全文三節的小標題是「宣揚至死效忠於被推翻的舊王朝的反革命『氣節』」、「含沙射影，惡毒咒罵共產黨和無產階級專政」、「狂熱歌頌『東林精神』，鼓吹反革命暴亂」。文中嚴詞斥責說：「電影中李香君的形象是作者借來表現『東林精神』的工具。她是一條披著桃花似的畫皮的大毒蛇。我們一定要攔頭打死這條毒蛇！」在這樣的號召下，全國工農兵群眾一齊上陣，寫大字報搞大批判，給電影《桃花扇》判處了死刑，連帶孔尚任的原著和歐陽的改本，全都被徹底否定了，有關演員和研究工作者也都池魚遭殃，受到批鬥和迫害，「有的同志曾為此付出慘重的代價」[19]。

粉碎「四人幫」以後，黨中央在各個方面撥亂反正，百廢俱興。特別是黨的十一屆三中全會以來，孔尚任《桃花扇》的研究得以回到正常的學術軌道上來，學者們撰文呼籲，為孔尚任《桃花扇》「恢復名譽」。如傅繼馥的〈桃花扇底看左傾〉[20]，揭示了左傾思潮的危害性，駁斥了各種奇談怪論。又如王季思〈《桃花扇》校注本再版後記〉[21]，批評了《桃》劇研究中形「左」實右的一些表現，認為《桃花扇》仍應予以肯定，「對今天的讀者來說，

19 見《光明日報》一九七九年八月七日。

20 見《江淮論壇》一九七九年第一期。

21 見王季思為廣東人民出版社一九九八年版，洪柏昭所著《孔尚任與桃花扇》寫的序言。

也還有一定的愛國主義教育意義」。再如蔡毅的〈應該恢復《桃花扇》的本來面目——論侯方域的「出家」結局〉[22]，認為《桃花扇》的思想內容是進步的，作者是站在國家民族的立場上來寫侯方域入道的，其結尾處理「完全是合適的」，「是具有典型意義的」，「任何否定它的企圖和議論，都是經不起歷史考驗的」。還有趙景深、李平、江巨榮合作的〈實事求是地評價孔尚任與《桃花扇》〉[23]，指出孔尚任寫侯方域上山入道，與悲劇氣氛「顯得和諧」，絕不是為了美化叛徒或鼓吹投降主義。孔尚任敵視農民起義是他的嚴重缺點，但《桃花扇》在表現激烈的民族矛盾時，作者反對清朝貴族的立場是鮮明的，民族意識有時相當強烈」。七〇年代末至八〇年代初，這一類重新評價孔尚任和《桃花扇》的文章都反思了過去，突破了禁區，特別是對劇中正面形象侯方域和李香君的評析，廓清並否定了「文革」之際的極「左」觀點，起到了正本清源的作用。

四、欣欣向榮的新成果

改革開放以來，學術思想活躍，學者們從哲學史、宗教史或思想史的新視角著眼，多方位多層面地來探討孔尚任的《桃花扇》，研究工作獲得了可喜的進展。從八〇年代至九〇年

22 見《文學評論叢刊》第五輯（一九八〇年三月）。
23 見《文學評論叢刊》第七輯（一九八〇年十月）。

代，國內各報刊已發表這方面的文章一百三十多篇，數量和品質都超越前代。大家本著百花齊放、百家爭鳴的方針，各抒己見。討論的主要問題涉及孔尚任罷官疑案，《桃花扇》的主旨、結構、人物塑造和情節提煉，劇中是否借用了徐旭旦的套曲？孔尚任的政治態度是「擁清」還是「反清」？孔尚任的曲論和戲劇觀，「權奸亡國論」的是非，侯方域形象及劇作的結局等等。由於面廣量大，本文限於篇幅，未及全面介紹，好在一九九〇年第十二期《文史知識》已發表朱萬曙寫的〈近十年孔尚任及《桃花扇》研究綜述〉，讀者可從中瞭解到一些討論情況。[24]

令人欣喜的是，這個時期連續發表了一系列新材料。一九八一年第四期《社會科學戰線》發表了黃立振的〈孔尚任信札墨蹟〉，公佈了他於一九五七年在曲阜舊書攤上覓得的孔氏寫給西園老人孔貞燦的四封信，由此可以探討孔氏早年思想及交友情況。一九八一年出版的《文獻》第九輯和一九八二年出版的《文史》第十五輯，分別發表了顧國瑞與劉輝從《尺牘偶存》和《友聲》中輯得的孔尚任佚簡，這批書信共計二十封，寫於康熙二十五年（一六八六）至四十四年（一七〇五）之間，對瞭解、研究孔氏生平、交遊、思想和創作，提供了新的線索。一九八三年《文獻》第十六輯發表了張羽新的〈關於新發現的孔尚任〈寄青溝和尚〉及佚詩〉，得知孔氏曾於康熙三十三年（一六九四）八、九月間到盤山（在今天津市薊

24 又可參見戴勝蘭：「孔尚任研究的回顧與展望」，《齊魯學刊》一九八九年增刊。

縣境內）訪晤青溝禪院僧人智樸。一九八四年《文獻》第二十一輯發表了劉輝的〈孔尚任與《會心錄》〉，由此得以探討孔氏隱居石門山的心路歷程。一九八五年改版後的《文獻》第一輯（總二十三輯）發表了劉輝的〈所見孔尚任詩文二題〉，一是從《後圃編年稿》中輯得孔氏所作《焚餘稿序》和一首七言古詩，可由此瞭解孔尚任詩文的交遊；二是在中央黨校圖書館善本室發現了孔尚任纂修的《萊州府志》康熙刻本，對了解孔氏晚年的思想行蹤和詩文著述提供了珍貴的材料。一九九三年第三期《文學遺產》發表了丘良任的〈孔尚任著作的重要發現──論《續古宮詞》與《擬古宮詞》〉，同年第五期《東南文化》發表了海眾的〈孔尚任一篇佚文《曉唐律詩序》〉，均為探究孔氏在揚州時期的心態提供了新材料。此外，宮衍興和徐振貴在收集史料方面孜孜兀兀，用力甚勤。宮衍興在一九八五年《戲曲研究》第十四輯上曾發表《新發現的孔尚任遺著及其他》，後來他又連續發現了一批資料，在一九九四年九月自費印行了〈孔尚任佚文遺墨〉，內中附有考證和注釋。徐振貴曾在一九八四年第三期《文教資料簡報》和一九八七年十二月《古籍整理》上分別發表〈孔尚任佚文兩篇（墓誌銘）及其評論〉，後來他把收輯所得編著了一本《孔尚任佚文箋注》（尚未出版），分門別類地進行考訂箋證，提出了自己的見解。

在專著方面，新的研究成果不斷湧現，主要的有：（一）中州書畫社在一九八二年出版了劉葉秋的《孔尚任詩和〈桃花扇〉》。書中論述了孔氏生平及其詩歌作品，選釋其有代表性的古今體詩作，重點是評析《桃花扇》的藝術成就（包括情節與人物），後附《桃花扇》

全劇校注。（二）人民文學出版社在一九八四年出版了董每戡的《五大名劇論》，其中《桃花扇論》分四章。第一章「定正鵠」，考史論劇，重申「《桃花扇》傳奇是部亡明的痛史，是一個民族的大悲劇。第三章「論虛實」，對一九六四年和一九六五年《光明日報》所發幾篇論《桃花扇》及其詩作等文字根由，反對「有貪污嫌疑」的猜測。第二章「論虛實」，對一九六四年和一九六五年《光明日報》所發幾篇論《桃花扇》文章進行了駁議。第三章「談情節」，對劇情結構作了全面分析，肯定〈樓真〉、〈入道〉和〈餘韻〉的收場，不贊成讓侯方域「穿清裝上場把李香君氣死」的結尾。第四章「論形象」，評析了侯方域、李香君、柳敬亭、蘇昆生、阮大鋮、楊龍友等人物形象。（三）上海古籍出版社在一九八五年出版了胡雪岡的《孔尚任和〈桃花扇〉》，列入《中國古典文學基本知識叢書》，對作家作品進行了通俗性的評介。（四）齊魯書社在一九八七年出版了袁世碩的修訂本《孔尚任年譜》，充實了不少新材料，在篇幅上較原本增加了一倍。（五）廣東人民出版社在一九八八年出版了洪柏昭的《孔尚任與〈桃花扇〉》。作者以優美的文筆詳述了孔尚任一生的事蹟，專章評論了《桃花扇》的思想內容和藝術成就。（六）山東大學出版社在一九九一年出版了徐振貴的《孔尚任評傳》：第一章「孔尚任傳略」，第二章「孔尚任著述考」，第三章「論《桃花扇》」，第四章「論孔尚任其他著述」（包括《大忽雷》、《小忽雷》傳奇和詩文）。此書系統全面地考述了孔尚任和《桃花扇》的有關問題，頗多新見。（七）海峽文

藝出版社在一九九六年出版了施祖毓的《桃花扇》新視野》，作者以詼諧幽默的筆調，對孔尚任和《桃花扇》評論中的有關問題表述了個人的看法。

在九〇年代發表的眾多論文中，何法周和謝桂榮的《侯方域生平思想考辨——論侯方域的「變節」問題》[25]，以翔實的史料考證了侯氏入清後的表現，否定了「變節」之說。一九九五年三聯書店出版了《陳寅恪的最後貳拾年》（陸鍵東著），書中述及陳寅恪生前愛看《桃花扇》，陳氏認為「侯朝宗之應試，以父在，不得已而敷衍耳」（引見《柳如是別傳》和《吳宓日記》）。一九九七年第三期《南京大學學報》發表了吳新雷的《論孔尚任《桃花扇》的創作思想》，文中第四節考述了孔氏的道家思想，以此論證《桃花扇》中把侯方域處理成上山入道，目的是為了保持其藝術形象的完整和人格的獨立，以便充分肯定復社文人反權奸的愛國志節；侯、李之情是在與閹黨餘孽的共同鬥爭中建立起來的，一生旦，互為表裡；侯、李並重，是孔尚任原著的基調。一九九八年十一月，應南京大學「中國思想家研究中心」之約，徐振貴為《中國思想家評傳叢書》完成了重新撰著的《孔尚任評傳》。徐氏是曲阜師範大學中文系教授，他在曲阜就近覓得有關孔尚任的不少新材料，所以他的研究工作得天時地利之便，甚為深入。例如他從孔府檔案中找到康熙年間孔府自辦家庭崑班的史料，證見孔尚任受到崑班演出的影響，激起了他創作《桃花扇》、《小忽雷》等崑曲劇本的熱

25 見《文學遺產》一九九二年第一期。

情。即此一端，就是發前人所未發的真知灼見。書中對學術界爭論的各點如罷官疑案和侯方域形象等問題，都作了新的探討，此書可望在二〇〇〇年出版，我們期望能看到本世紀內這一最新成果。

原載《南京大學學報》哲學‧人文‧社會科學版一九九九年第二期

近三十年來崑曲研究之概略回顧

改革開放三十年來，我國的崑曲事業獲得了長足的進步，各地崑劇院團和曲會曲社欣欣向榮，研究工作也就緊緊跟上。一九七八年四月，由江蘇省崑劇院發起，在南京舉行了三省一市崑曲工作者座談會，討論崑曲藝術的繼承和改革問題，發表了一批論文。如俞振飛的〈試談崑曲發展的道路〉、周傳瑛的〈崑曲藝苑又一春〉，從理論上為「文革」後重振崑藝起到了撥亂反正的作用。

改革開放的思想路線給崑劇工作帶來了蓬勃的朝氣。八〇年代初，在蘇州舉行了兩次大規模的崑藝活動。一九八一年十一月舉行的是「崑劇傳習所成立六十周年紀念會」，一九八二年五月舉行的是「江浙滬兩省一市崑劇會演」。各報刊圍繞兩次會議發表的劇論劇評合計有一百八十多篇，江蘇省文化廳劇目工作室編印了《蘭花集萃》一書，其中收輯了〈同甘共苦為繁榮崑劇而奮鬥〉、〈繼承發展崑劇的優良傳統〉等文章。一九九二年四月，在崑山又舉行了「崑劇傳習所成立七十周年紀念會」，同時召開了「崑劇理論研討會」，會後編印了論文集《幽情逸韻落人間》，收輯了〈談崑劇專業劇團與業餘曲社的結合〉、〈把崑劇的理

論研究再提高一步〉等論文。

一九八六年一月十一日至十四日，文化部在上海召開保護和振興崑劇的重要會議，成立了「振興崑劇指導委員會」（簡稱「崑指會」），公推俞振飛為主任委員。同年三月十五日至二十日，在北京又成立了「中國崑劇研究會」，公推張庚為會長。在「兩會」的推動下，各地崑劇院團上演了大批傳統戲和新編劇目。至二十世紀末，報刊發表有關崑曲的文章已達一千八百多篇，各地出版社出版了一系列引人注目的崑劇論著，充分顯示了崑曲研究隊伍的壯大和實力之雄厚。

二○○一年五月十八日，聯合國教科文組織宣布十九個「人類口頭和非物質遺產代表作」名錄，中國的崑曲藝術名列榜首，標誌著崑曲的歷史文化價值得到了舉世公認。消息傳來，崑藝工作者備受鼓舞。文化部為此專門召開了「保護和振興崑曲藝術座談會」，製定了十年規劃；「崑指會」又提出了「保護、繼承、創新、發展」的八字方針，極大地激勵了崑曲界的士氣。在加強藝術實踐的同時，為了鼓勵理論研究，文化部決定，於二○○一年十二月十二日在蘇州成立「中國崑曲研究中心」，與歷屆崑劇藝術節呼應，目前已舉辦了四次「中國崑曲國際藝術研討會」，出版了《中國崑曲論壇》專刊。二○○四年三月，中央領導批復了全國政協報送的〈關於加大崑曲搶救和保護力度的幾點建議〉，文化部依照「批件」的重要精神，在二○○五年初成立了「國家崑曲藝術搶救、保護和扶持工程辦公室」，頒布了〈實施方案〉，除了資助各崑劇院團排演繼承創新的劇目和培養人才等多種措施以外，還

主持出版《崑曲與傳統文化研究叢書》和《崑曲藝術家傳記文獻叢書》。新世紀的新氣象，激發崑曲的評家和記者紛紛撰文，或報導消息，或發表劇評，總數已過千篇。隨著海峽兩岸文化交流的開放，七大崑劇院團先後應邀訪臺巡演。臺灣的崑曲專家曾永義和洪惟助等熱心倡導，創辦了「崑曲傳習班」，聘請大陸的專家任教，培養了一批崑曲人才。他們和大陸的專家都推出了一系列崑曲研究的專著。

回顧這三十年來，崑曲的研究工作突飛猛進，成果累累，面廣量大。本文限於篇幅，只能以專著為主（順帶提及一些單篇文章），分門別類地擇要簡述。

名家談藝

中國共產黨的十一屆三中全會作出了改革開放的英明決策，使十年動亂中備受傷害的文藝園地迎來了燦爛的春天。老一輩崑曲藝術家擺脫了極左思潮的精神束縛，重新登上舞臺，但他們年事已高，記錄他們的藝術經驗，成了刻不容緩的急事。有關部門為此組織了研究人員，為俞振飛、周傳瑛、王傳淞、侯玉山等藝術家整理了談藝錄，或作為專文發表，或編輯成書出版。到了二十世紀末二十一世紀初，原來的中年一代也進入了老年階段，他們繼承了前輩藝術家的優良傳統，在舞臺上取得了新的成就，他們的藝術經驗也應及時總結。好在新一代名家都有一定的文化水平，除了有些專文是由別人撰寫的以外，他們自己也能動筆。如

張繼青、汪世瑜、岳美緹、侯少奎、張世錚等，都出版了精彩的談藝錄。這裡歸納在一起，列目舉要：

（一）《俞振飛藝術論集》，王家熙、許寅等整理，上海文藝出版社一九八五年出版。俞老專工小生，書中記下了他演唱〈太白醉寫〉、〈寫狀〉、〈見娘〉、〈斷橋〉、〈琴挑〉和〈牆頭馬上〉等劇的藝術體驗，反映了他的藝術思想和美學觀點。還有四篇是俞老總結崑曲唱念的專論，是研究「俞派唱法」的珍貴文獻。

（二）《丑中美——王傳淞談藝錄》，王傳淞口述，沈祖安、王德良整理，上海文藝出版社一九八七年出版。本書輯集王老談藝之作二十篇，先講他從蘇州崑劇傳習所到仙霓社的藝事經歷，然後談〈吃茶〉、〈狗洞〉、〈下山〉、〈議劍獻劍〉及「五毒戲」的表演心得。

（三）《崑劇生涯六十年》，周傳瑛口述，洛地整理，上海文藝出版社一九八八年出版。全書分兩篇，〈春秋篇〉自敘從崑劇傳習所、新樂府、仙霓社、國風蘇崑劇團到浙江崑蘇劇團共六十年的舞臺經歷；〈春泥篇〉結合自身的演唱實踐，對崑劇行當的表演技巧作了具體的論述，並總結了在〈醉寫〉、〈小宴〉、〈琴挑〉中扮演李白、呂布、潘必正三個角色的體會和經驗。

（四）《優孟衣冠八十年》，侯玉山口述，劉東升整理，中國戲劇出版社一九八八年初版，一九九一年再版。本書是北崑名淨侯玉山的談藝錄，包括從藝往事、演出經歷和藝術見解三方面的內容，既談演劇史實，又談表演經驗。

（五）《鄭傳鑒及其表演藝術》，胡忌編，南京河海大學出版社一九九四年出版。全書收錄文章十九篇，內中有鄭老口述、張世錚整理的〈說《賣書・納姻》中的簡人同〉、〈談〈搜山・打車〉的表演〉等。

（六）《榮慶傳鐸》，為紀念北方崑曲劇院建院四十周年，由王蘊明主編，北京華齡出版社一九九七年出版。書中選輯北崑老一代藝術家韓世昌、白雲生、侯永奎、馬祥麟、侯玉山的單篇談藝文章。如韓世昌口述〈我的崑曲藝術生活〉，是張琦翔整理的，馬祥麟口述〈北崑滄海憶當年〉，是劉炎臣和鄭新筆錄的。因白雲生（一九〇二至一九七二年）早已仙逝，便選錄了他的四篇舊作。白老有文化水平，過去曾自己動筆，發表了大量藝事文章，所以在「北崑建院四十五週年年暨紀念崑曲大師白雲生誕辰一百週年」之際，由劉宇宸主編，從白老二百多萬字的著述中精選了三十多萬字的文章（如理論技藝之作〈崑曲的表演藝術形態〉、〈漫談崑曲小生表演〉等篇），交由中國戲劇出版社於二〇〇二年出版了《白雲生文集》。

（七）《張繼青表演藝術》，中國崑劇研究會編，江蘇人民出版社一九九三年出版。本書精選了二十世紀八〇年代國內外專家評論首屆梅花獎榜首張繼青的論文二十四篇，還收錄

了張繼青自己寫的〈從藝札記〉兩篇。在此之前，江蘇省崑劇院丁修詢曾撰著了《笛邊夢情——記張繼青的藝術生活》（江蘇文藝出版社一九九一年出版）。

（八）《藝海一粟——汪世瑜談藝錄》，章驥、程曙鵬主編，香港金陵書社出版公司一九九三年出版。內收文章四十五篇，如〈隨周傳瑛老師學藝散記〉、〈談《琴挑》的表演〉、〈三演《西園記》〉等。

（九）《我——一個孤獨的女小生》，上海崑劇團岳美緹著，文匯出版社一九九四年出版。本書是作者從藝的回憶錄，共分八章，其中第五章記敘了她從旦角轉為女小生的歷程，總結了塑造各種人物形象的心得體會。

（十）《崑曲藝術家傳記文獻叢書》之一《大武生——侯少奎崑曲五十年》，北方崑曲劇院侯少奎、胡明明合作，文化藝術出版社二〇〇七年出版。全書分四章：一「家」，二「戲」，三「藝」，四「文」。內容記敘少奎繼承乃父永奎的家傳，其代表性劇目的表演、身段、唱腔、鑼鼓、服飾、臉譜等，在父子兩代百年的傳承關係中，形成了一整套具有規範性、系統性的侯派崑曲武生藝術風格。

這套由「國家崑曲藝術搶救、保護和扶持工程」組織出版的《崑曲藝術家傳記文獻叢書》，準備將七大崑劇院團中的藝術家匯集立傳，當前已有十多位崑曲名角正在作傳之中。在此之前，為崑藝家立傳的曾有唐葆祥寫了《俞振飛傳》（一九七七年，上海文藝出版社），石楠寫了梁谷音

而侯少奎這位大武生是最早完稿的出書者，正好趕上北崑建院五十週年。

傳——《從尼姑庵走上紅地毯》（一九九一年，北京十月文藝出版社）等，但國家工程這套

叢書的定位不是單純的傳記，而是著眼於新中國培養出來的一代名角，把崑曲藝術與附著在

「人」身上的那些非物質形態的演唱遺產，真實地通過一個個傳記鮮活地呈現出來。其宗

旨是不僅傳事，更重在傳藝，所以定名為「傳記文獻叢書」，可見其立意與一般的傳記書

籍不同。

二〇〇四年六月三日，上海市戲曲學校畢業的崑藝家舉行了「藝海春秋五十載」的紀念

活動，葉長海和劉慶主編了《魂牽崑曲五十年》（中國戲劇出版社），內容是對「崑大班」

蔡正仁、岳美緹、計鎮華、張洵澎等九位名家進行採訪，總結演藝經驗。葉長海又和蔡正仁

聯手，主編了《無悔追夢——上崑名家從藝五十週年風采實錄》，已由上海文化出版社於二

〇〇五年出版。

這期間，浙江崑劇團在編撰《浙江崑劇五十年》的同時，推出了《張嫻舞臺藝術回憶

錄》和《王世瑤舞臺藝術傳》。北方崑曲劇院推出了《走進〈牡丹亭〉》，還有《歌臺何

處——李淑君的藝術生涯》。蘇崑推出了《比翼長生（殿）》，江蘇省崑劇院推出了《一六

九九·桃花扇：中國傳奇巔峰》，上崑推出了《守望者說——崑劇〈班昭〉文集》和《全本

《長生殿》演出叢書》。這時候，文化界名人也熱情地投入到弘揚崑藝的工作中，如余秋雨

推出了《笛聲何處——關於崑曲》，白先勇在海峽兩岸推出了《姹紫嫣紅〈牡丹亭〉：四百

年青春之夢》、《曲高和眾》、《牡丹還魂》和《圓夢》等書。廣西師範大學出版社於二

○○四年出版了《白先勇說崑曲》，中華書局於二〇〇七年出版了《于丹‧遊園驚夢──崑曲藝術審美之旅》。應該提出的，臺灣《中國時報》記者陳彬彬熱愛崑藝，她從二〇〇〇年至二〇〇六年自籌資金，在臺灣陸續出版了浙江崑劇團張世錚的《我是崑劇之「末」》，北方崑曲劇院蔡瑤銑的《瑤台仙音──我的崑劇藝術生涯》，上海崑劇團岳美緹的《臨風度曲》（《崑劇巾生表演藝術》），周志剛、朱曉瑜伉儷的《萬里巡行》等談藝錄。

史論劇說

研究崑曲發展和盛衰的歷史，必須以史料考證和理論評析的硬功夫為基礎，或「以史帶論」，或「論從史出」，還要做到考論結合，以論點駕馭材料。由於學術界對史論著作的要求很高，所以學人都不敢輕易下筆。二十世紀中葉以來，曾有學者嘗試撰寫崑曲史稿，但只有單篇散論，始終沒有完整的崑史出版。改革開放後，人們的觀念豁然開朗，專家學者打消顧慮，競相寫出了一系列史論專著。或說古、或談今，或作為單行本出版，或作為叢書本發行。其間還出現了一批學術性與知識性相結合的談史說劇的普及讀物，對希望進入「崑曲之門」的讀者起到了良好的引路作用。這裡加以歸納，一起推介：

（一）《崑劇演出史稿》，陸萼庭著，上海文藝出版社一九八〇年出版。這是作者在長期研究積累的基礎上完成的學術成果，作者獨闢蹊徑，專從演出的角度考述崑劇發展的史

實，充分肯定藝人在舞臺上的創造性勞績。全書分六章，第四章「折子戲的光芒」精義突出。此後，陳為瑀著有《崑劇折子戲初探》，由中州古籍出版社一九九一年出版。

（二）《崑曲史補論》，顧篤璜著，江蘇古籍出版社一九八七年出版，全書分四章：「崑腔‧魏良輔」、「崑劇勃興時期的時事新劇」、「乾嘉以來蘇州崑劇之盛衰」、「歷史的經驗教訓和崑劇的發展前途」。

（三）《崑劇發展史》，胡忌、劉致中著，中國戲劇出版社一九八九年出版，列入《中國戲曲劇種史叢書》。全書分八章三十五節，全面論述了崑腔的產生、興起、繁盛、衰落及解放後獲得新生的歷史。書中兼顧文學（劇本創作）和演出這兩條線，考述了家樂家班與職業崑班的演化，並探討了徽崑、湘崑、北崑、浙江永崑、金崑等不同地域支派的特徵，引證的史料極為豐富，創見新見甚多。

（四）崑曲文學史的撰著，以王永健和郭英德二家之作為代表。王永健在《中國戲劇文學的瑰寶——明清傳奇》（一九八九年，江蘇教育出版社）中指出：「明清傳奇」主要是按崑山腔的格律與排場演唱的崑曲劇本，明清傳奇史就是崑曲文學史。王永健的這本專著共十六章，從崑曲的誕生、發展、形式體制與審美特徵說起，接著分別對作家作品和傳奇流派進行論述，並深入探討了梁辰魚、湯顯祖、沈璟、李玉、李漁、南洪北孔、東張西蔣的代表性劇作，開闢了崑曲文學史的研究新路。同類著作還有郭英德的《明清文人傳奇研究》（一九九二年，北京師範大學出版社）和《明清傳奇史》（一九九九年，江蘇古籍出版社）。除此

以外，王永健又著有《湯顯祖與明清傳奇研究》，俞為民著有《明清傳奇考論》，卜鍵著有《傳奇意緒》，朱承朴和曾慶全合作了《明清傳奇概說》。臺灣學者張敬著有《明清傳奇導論》，王安祈著有《明代傳奇之劇場及其藝術》，王璦玲著有《明清傳奇名作人物刻畫之藝術性》等。

（五）《崑曲理論史稿》，詹慕陶著，杭州大學出版社一九九六年出版。全書七章，重點是研究明代萬曆至崇禎年間崑曲評論家的曲論，以及清初至乾隆時期的聲樂和表演論著。內容以理論思潮為主軸，輔以劇本創作、聲腔唱譜、舞臺表演三個方面，交織出本書的脈絡。

（六）《中國崑曲藝術》，鈕驃、傅雪漪、張曉晨、朱復、沈世華、梁燕合作，北京燕山出版社一九九六年出版。本書系統地介紹了崑曲藝術在中國傳統文化中的地位、成就、影響，並勾勒了崑曲發展的線索，特別記敘了一九四九年以後各專業崑團和業餘曲社的沿革和現狀，還敘及新一代演員和新劇目的情況，兼顧學術性與知識性，論點公允，深入淺出，不失為崑曲普及性的讀物。此後，用通俗筆法介紹崑曲源流和普及崑曲知識的讀本，還有陳兆弘的《崑曲探源》，陳益的《尋夢六百年：崑曲盛衰史探幽》，穆凡中的《崑曲撢談》，郭晨子的《崑曲：今生看到前世》，王悅陽的《畫說崑曲》等。作為高等學校加強藝術素養的教材，則有朱恒夫的《中國京崑》，駱正的《中國崑曲二十講》，吳新雷、俞為民、王寧主編的《崑曲藝術概論》（教育部「十一五」規劃教材）。

（七）《中國崑曲》，李曉著，上海百家出版社二〇〇四年出版。在此之前，百家出版社曾於二〇〇一年出版了方家驊寫的通俗讀物《曲海尋珠——趣說崑曲》。而本書是國家「十五」規劃重點圖書，是一部學術性的論著。全書由《崑曲概論》和《崑曲史略》兩大部分組成，前面從理論上闡述崑曲在文學、音樂、舞臺表演上的特徵和價值，後面考論崑曲發展史的三個階段。其間涉及劇本文學、演出形態、崑班興衰及各種表演風格的交替。在此基礎上，李曉又為海外讀者編撰了英文本《Chinese Kunqu Opera》，已由美國Long River Press於二〇〇五年出版發行。

（八）國家崑曲藝術搶救、保護和扶持工程《崑曲與傳統文化研究叢書》，由文化部、中國藝術研究院戲曲研究所定題組稿，春風文藝出版社（瀋陽）二〇〇五年出版。這套「叢書」共計十本：（1）《崑曲創作與理論》，王安葵、何玉人著。（2）《崑曲與人文蘇州》，顧聆森著。（3）《崑曲的傳播流布》，宋波著。（4）《崑曲與明清樂伎》，王寧、任孝溫著。（5）《崑曲與民俗文化》，王廷信著。（6）《崑曲與文人文化》，劉禎、謝雍君著。（7）《崑曲表演藝術論》，熊姝、賈志剛著。（8）《崑曲與明清社會》，周育德著。（9）《中國的崑曲藝術》，戲曲研究所集體編寫。（10）《二十世紀前期崑曲研究》，吳新雷著。這套叢書由文化部陳曉光副部長擔任主編，孫家正部長寫了〈總序〉。序中指出：「編輯出版這樣一套選題新穎、視角獨特，有創新、有深度、有理論、有資料的崑曲藝術研究叢書，是一項大工程，是崑曲理論研究和宣傳普及工作的一項重要

成果。透過它，可以使廣大讀者對崑曲這一古老的民族藝術及其發展有更全面的認識和瞭解。」

（九）《人類口頭與非物質文化遺產叢書》中，有鄭雷撰著的《崑曲》，浙江人民出版社二〇〇五年出版。本書共四章十六節，先考述崑曲的「歷史行程」，再論其「文學世界」和「藝術風神」，然後評析其「文化意蘊」。

（十）《沈璟與崑曲吳江派》，吳煒、劉強民、顧聆森（執筆）主編，上海文藝出版社二〇〇五年出版。這是對明代崑曲劇作中吳江派盟主沈璟進行專題研究的論著。全書八章，重點考述了沈璟的曲學理論、創作實踐和吳江派曲家群體。

這期間，一批獲得博士學位的後起之秀也相繼推出了崑曲研究的新成果，如劉水雲的《明清家樂研究》（二〇〇五年，上海古籍出版社）、楊惠玲的《戲曲班社研究：明清家班》（二〇〇六年，廈門大學出版社）、王麗梅的《古韻悠揚水磨腔──崑曲藝術的流變》（二〇〇六年，浙江大學出版社）、朱琳的《崑曲與江南社會生活》（二〇〇七年，廣西師範大學出版社）。

至於臺灣學者洪惟助主編的《崑曲叢書》，第一輯已於二〇〇二年出版，其中有陸萼庭的修訂本《崑劇演出史稿》（上海教育出版社二〇〇六年出了大陸版）、曾永義的《從腔調說到崑劇》，周秦的《蘇州崑曲》（蘇州大學出版社，二〇〇四年出了大陸版）等六種。而在曾永義主編的《戲曲研究叢書》中，有陸萼庭的《清代戲曲與崑劇》和王永健的《崑腔傳

奇與南雜劇》等。至於華瑋主編的《湯顯祖與〈牡丹亭〉》，則是呼應青春版《牡丹亭》訪臺巡演的論集。

曲律唱腔的研究

曲律唱腔是崑曲聲樂藝術中音韻格律的學問，它牽涉到宮調曲牌、四聲陰陽、咬字吐音、腔調口法等諸多問題，比較深奧難解。近三十年來，隨著崑曲事業的振興，學者不畏艱難，出版了不少這方面的著作，主要有：

（一）《崑曲格律》，王守泰著，江蘇人民出版社一九八二年出版。本書共五章，從音韻學、方言學、漢語音樂學和主腔理論出發，由點到面地論述字音、工尺譜、曲牌和套數。

（二）《崑曲唱腔研究》，武俊達著，人民音樂出版社一九八七年出版，列入《戲曲音樂研究叢書》。本書共九章，論述了製譜、曲牌、板式、調式、腔格、曲調、節奏、曲式、套式等專題。

（三）《詞樂曲唱》，洛地著，人民音樂出版社一九九五年出版。作者指出：文體與樂體相結合，構成了「唱」。「曲唱」存在於今日崑劇的「唱」中，屬於活在今日戲曲舞臺上的「劇唱」。書中引證實例，對韻、板、腔、調進行了論述。

（四）《崑曲音樂欣賞漫談》，傅雪漪著，人民音樂出版社一九九六年出版。本書用通

俗的筆法介紹了崑曲音樂的特點、崑曲的流派和唱法。關於唱法唱腔的研究論文，有吳新雷的《論崑曲藝術中的「俞派唱法」》（《南京大學學報》一九七九年第三期）和《崑曲「俞派唱法」研究》（上海辭書出版社二〇〇五年版《中華藝術論叢》第四輯）。還有《中國崑曲論壇二〇〇三》刊載的葉長海《崑曲演唱論》、鄭孟津《崑曲藝術是中國戲曲聲腔音樂的典範》和古兆申《崑曲演唱的審美觀》等篇。

（五）《崑曲曲牌及套數範例集》，王守泰主編，本書分南套和北套兩集，南套由上海文藝出版社於一九九四年出版，北套由上海學林出版社於一九九七年出版。這是一部指導崑曲編劇和音樂創作（選牌、組套、填詞、譜曲）的具有實用價值的專業書。書中提出了「以腔定套、以套為綱」的觀點，並把崑曲劇本的結構體制概括為「三體」（單曲曲牌體、單折聯套體、傳奇集折體）、「三式」（詞式、樂式、套式），在曲學理論上頗多創見。

（六）《曲譜研究》，周維培著，江蘇古籍出版社一九九七年出版，列入《中國傳統文化研究叢書》。作者專攻曲韻律譜之學，在推出《論〈中原音韻〉》（一九九〇年，中國戲劇出版社）之後，又撰著了這部力作。全書七章，考論了曲譜源流、南北曲格律譜和歌唱譜，對於聲腔樂譜、工尺板眼、口法標記也都作了闡述。

（七）《曲學與戲劇學》，葉長海著，學林出版社一九九九年出版。作者對「曲學」與「戲劇學」作了理論性的界定，指出曲學著力甚多的是唱腔音律問題。全書分五篇，第二篇論及崑曲研究的一些問題，第五篇論及沈璟曲學和王驥德的《曲律》。作者曾與齊森華、

陳多合作主編《中國曲學大辭典》（一九九七年浙江教育出版社）。又寫出了《曲律與曲學》，與鄭西村所著《崑曲音樂與填詞》，均由臺北學海出版社出版。

（八）《崑曲字音》，韓家鰲編著，二〇〇一年香港中華文化促進中心策劃出版。本書是為唱曲者查檢字音讀法的工具書。作者參考《集成曲譜》、《中州音韻輯要》、《韻學驪珠》等書，把崑曲字音按東同韻至纖廉韻分為二十一個韻部，對每個漢字用國際音標、漢語拼音、注音字母三種方式標示準確讀法。

（九）《中國崑曲腔詞格律及應用》，孫從音著，上海音樂出版社二〇〇三年出版。這是作者多年來對崑曲「腔詞格律」研究的總結，全書分南曲腔格和北曲腔格兩部分，每部又以平聲字、上聲字、去聲字分類，深入辨析單音腔格和多音腔格。

（十）全國藝術科學「十五」規劃項目《曲體研究》，俞為民著，中華書局二〇〇五年出版，列入《南京大學戲劇影視研究叢書》。關於曲體中的宮調曲牌和曲律曲譜體系，歷來被視為奧妙玄秘之學，甚至被稱為絕學，很難開拓。但作者知難而進，在繼承吳梅和錢南揚兩位曲學前輩已有的基礎上，作者進一步探索，向前跨進了一大步。全書共十二個專題，首論宮調的產生，繼論南北曲的沿革與流變，再論曲調組合與曲韻韻位元，然後討論字聲與腔格的關係，對格律譜與工尺譜的來歷作了歷史性的梳理。書中甚多創見，如論《崑山腔的改革與南曲曲體的變異》，作者指出「魏良輔對崑山腔所作的改革，就是將原來『依腔傳字』的方法演唱改為用『依字定腔』的方法來演唱」，真是一語中的，深中肯綮。

這期間，臺灣曲家朱崑槐寫出了《崑曲清唱研究》，由臺北市大安出版社於一九九一年三月初版，二〇〇四年再版。蔡孟珍又連年推出了《近代曲學二家吳梅王季烈研究》（一九九二年臺灣學生書局）、《曲韻與舞臺唱念》（一九九七）、《沈寵綏曲學探微》（一九九）和《曲學探賾》（二〇〇三）等專著。

崑曲史料學的建構

在十年動亂期間，崑曲遭厄，喪失了大批文物資料。經過撥亂反正，崑曲復興。改革開放之後，崑曲的研究工作得以開展，但學者苦於資料不足，空白、缺項不少。因此，學者便呼喚崑曲史料學的建構。

這項工作得力於張庚等老一輩專家的倡導：從上世紀八十年代初編纂《中國大百科全書‧戲曲卷》開端，並於一九八三年正式啟動編纂《中國戲曲志》的宏大工程，旨在系統地記錄全國各省區各民族的戲曲歷史和現狀，普查、收集、挖掘、整理各劇種的史料，保存戲曲文獻，其中當然就包括崑曲藝術在內。因崑曲發源於江蘇，《中國戲曲志‧江蘇卷》（一九九二年出版）的「劇種」便將崑曲列為榜首。《上海卷》（一九九六年出版）、《浙江卷》（一九九七年出版）、《北京卷》（一九九九年出版）也都以崑曲為重點，還有《湖南卷》記錄了湘崑的史料，《河北卷》記錄了北方崑曲的史料，《安徽卷》記錄了徽崑的史

料。按照統一的體例，各卷分綜述、圖表、志略、傳記四大部類。其中〈志略〉是核心，它的框架結構分列為劇目、音樂、表演、舞臺美術、機構、演出場所、演出習俗、文物古蹟、報刊專著、軼聞傳說、諺語口訣等，所收材料的時代下限至一九八二年為止。後續的《蘇州戲曲志》下限至一九八五年，《江蘇戲曲志・南京卷》下限至一九九〇年。

由於《中國戲曲志》涉及全國各地區三百六十多個劇種，編纂力量不可能用於崑曲一種。為此，便有學者專力於「崑」，編出了《湘崑志》、《晉崑考》和《上海崑劇志》，而全國性的《中國崑劇志》也正在編纂中。同時，經過十年工夫，海峽兩岸還各有大型崑曲辭書的出版，《中國崑劇大辭典》記事的下限至一九九七年，《崑曲辭典》的下限至二〇〇〇年。這兩部辭書雖然是以辭條列目的工具書，但實質上是為開發、積累崑曲史料作出了新的努力。除此以外，尚有一些史料性的重要著作陸續湧現，這裡一起加以推舉：

（一）《湘崑志》，李楚池編撰，湖南文藝出版社一九九〇年出版，列入《湖南地方劇種志叢書》。作者詳細地考述了湘崑的源流沿革和藝術情況，並列出了《大事記》和《湘崑流布地域圖》。

（二）《晉崑考》，張林雨著，中國電影出版社一九九七年出版。作者長期鑽研歷史上山西曾流行崑班演出的情況，特別是走訪了一百零八個縣的晉崑流行地區，收集了豐富的史料，寫成了這部洋洋百萬餘言的巨著。其中《晉崑入晉考》、《晉崑班社演員樂師考》、《晉崑音樂考》、《晉崑表演藝術臉譜考》等，都是獨具史料價值的。

（三）《〈申報〉崑劇資料選編》，朱建明輯選，《上海崑劇志》編輯部一九九二年排印。《申報》曾被稱為文史界「不可缺少的資料寶庫」，本書選輯了該報一八七四年至一九四七年所載有關崑劇的各類文章，便於研究者查檢。

（四）《上海崑劇志》，方家驥、朱建明主編，上海文化出版社一九九八年出版。全書共十一章，分列為團體機構、劇目、表演、導演、音樂、舞臺美術、演出場所、出版物、演出習俗及其他、重大演出活動、人物傳記，系統地記載了上海地區崑劇藝術的發展歷程，以及建國後所取得的豐碩成果。

（五）《永嘉崑劇》，沈沉輯，浙江省永嘉縣政協文史委員會一九九八年編印。本書收輯了有關永嘉崑劇的各種歷史資料，主要分七個專題：歷史沿革、劇目、聲腔音樂、演出組織與演出習俗、演員表演藝術、舞臺美術、永崑的研究。

（六）《崑劇傳字輩》，桑毓喜著，《江蘇文史資料》第一百三十輯，二〇〇〇年排印。全書共七章：《崑劇傳習所的建立》、《新樂府的誕生》、《仙霓社的組合》、《散班後的復出》、〈「傳」字輩演員生平考略〉、〈「傳」字輩演出劇目志〉、〈「傳」字輩的重要歷史功績〉。

（七）兩部專為崑曲編纂的辭書：《中國崑劇大辭典》，吳新雷主編，俞為民、顧聆森副主編，南京大學出版社二〇〇二年出版。內容類目以實證為基礎，經過嚴謹的考辨，用科學的史料學觀點加以梳理，融知識性與學術性為一體。在架構方面分列《源流史論》、《劇

目戲碼》、《歷代崑班》、《劇團機構》、《曲社堂名》、《崑壇人物》、《曲白聲律》、《舞臺藝術》、《歌譜選粹》、《賞戲示例》、《掌故逸聞》、《文獻書目》等十二個專欄。《崑曲辭典》，洪惟助主編，臺灣傳統藝術中心二○○二年出版。整體框架分為八大類：《總類》、《作品與理論》、《音樂》、《表演藝術》、《舞臺美術》、《組織》、《演出場所》、《演出習俗》、《軼文傳說俗語行話及其他》。這兩部辭書都採用綜合藝術的視角，開發並收集了大批資料，內涵豐富翔實，擁有極大的訊息含量。由於南京版記事止於一九九七年，臺灣版止於二○○○年，所以臺灣版多了三年的資訊。兩書的附錄也各有特色，南京版附錄五篇中有《崑史編年》和《崑曲劇談篇目輯覽》。臺灣版附錄十一篇中有《「傳」字輩老藝人所繼承至一九八六年尚未傳承之劇目》、《「傳」字輩藝人在上海戲校傳授的劇目》，均具有重要的史料價值。

（八）《蘭苑集萃——五十年中國崑劇演出劇本選》，文化部振興崑劇指導委員會、中國崑劇研究會編，王文章主編，文化藝術出版社二○○○年出版。本書分四卷，選錄了從一九四九至一九九五十年來各崑團上演的五十部優秀創作，如浙崑的《十五貫》、湘崑的《霧失樓臺》等等，從文學層面留下了崑曲新發展的財富和史料。在此之前，北方崑曲劇院為紀念建院四十周年，曾由王蘊明和叢兆桓將該院新編新排的劇本選編為《新綴白裘》（一九九七年，華齡出版社），收錄了《西廂記》、《桃花扇》、《文成公主》、《李慧娘》、《血濺美人圖》、《南唐遺事》、《紅霞》、《琵琶記》、《夕鶴》等十六個具有代表性的

演出本，旨在為文苑集翠羽，為崑史留足跡之意。

（九）《中國崑曲精選劇目曲譜大成》，全國政協京崑室編，上海音樂出版社二〇〇四年出版。這是從音樂譜曲層面為崑史留足跡的臺本簡譜選集，全書分訂七卷，七大崑劇團體各選錄十個左右的全劇曲譜，如第一標籤為《上海崑劇團卷》，記錄了《蔡文姬》、《班昭》等劇的曲譜。以下二為浙崑卷，三為北崑卷，四為江蘇省崑卷，五為湖南省崑卷，六為蘇崑卷，第七卷則標為《浙江永嘉崑曲傳習所卷》，記錄了《張協狀元》、《殺狗記》等劇的曲譜。在此之前，用簡譜本出版的傳統折子戲曲譜有《振飛曲譜》、《俞玉山崑曲譜》、《崑劇藝術家馬祥麟演出劇目集》、《兆琪曲譜》等。二〇〇七年，北方崑曲劇院為紀念建院五十周年，由王城保編著了《北方崑曲珍本典故注釋曲譜》二本（中國戲劇出版社），第一本收錄了〈訓子〉、〈癡夢〉等二十五折，第二本收錄了〈思凡〉、〈書館〉等二十二折，均為簡譜本。

（十）《崑曲藝術大典》，文化部中國藝術研究院主持，王文章主編，劉禎副主編。這是崑曲史料集大成之巨獻，自二〇〇四年啟動以來，立足於中國藝術研究院圖書館和戲曲研究所，並與海峽兩岸的崑曲研究工作者聯手，共襄盛舉。本典的建構分為五個分典：《歷史理論典》，第一篇文獻集成，第二篇資料彙編（包括崑曲人物傳記、崑曲作品序跋、崑曲家樂戲班、現有崑曲院團史料、崑曲碑刻文物資料等），第三篇崑曲論著提要，第四編崑曲文章篇目。

《文學劇目典》，第一篇作品篇，第二篇目錄篇（包括明清崑曲總集、專集和折子戲選集敘錄、傳統劇目和現當代新創劇目）。

《表演典》，第一篇綜錄（包括行當、流派、人物、班社、機構、藝訣等），第二篇音像總目、音像展示（精選崑曲本戲、折子戲DVD），第三篇表演文獻典籍（包括身段譜、身宮譜、幕表、戲單等），第四篇舞臺藝術論著文獻。

《音樂典》，第一篇曲譜集成，第二篇音樂論著集成，第三篇曲譜總目，第四篇近現代崑曲知名曲家唱段（包括錄音CD）。

《美術典》，第一篇典籍摘編（包括明代「穿關」和清代「穿戴提綱」），第二篇演出場所（有圖例和一覽表），第三篇人物裝扮（包括腳色行當的造型、圖例、劇照），第四篇臉譜頭面，第五篇服飾靴帽，第六篇砌末裝置，第七篇崑曲的工藝美術（包括民間戲雕、泥塑等各種文物圖錄）。

《崑曲藝術大典》是崑曲史料學學科體系建構的特大工程，其編纂原則是「元典集成」和「百科呈現」相結合，力圖為崑曲的研究客觀地提供原始材料，這真是一椿功德無量、嘉惠藝林的學術創舉！

（十一）《中國崑劇志》，王永敬主編。這是江蘇省文化廳向文化部申報並獲得批准的國家藝術科學「十一五」規劃重點科研項目《崑曲學》中的一種，由江蘇省文化藝術研究院具體承擔，已於二○○六年三月七日正式啟動。《崑曲學》這個課題內分七個「子課題」，

除了《中國崑劇志》以外，還有《中國崑劇通史》、《崑劇表演藝術論》、《崑劇文學概論》、《崑劇舞臺美術及其體制》、《崑曲音樂概論》、《崑曲美學》等論著。

綜上所述，在改革開放的大好形勢下，崑曲研究工作者擺脫了僵化的史觀，破除了封閉的思維模式，開拓視野，發掘新資料，提出新見解，運用新理論新方法對崑曲藝術進行了多方位多元化的探討，取得了前所未有的新收穫，真是碩果累累，成績喜人。本文只是概略地列舉了一些主要成果，粗疏地勾勒了一個大致的輪廓。惟恐掛一漏萬，缺失不周之處，尚祈大家補充指正。

原載《中華戲曲》第三十九輯，北京：文化藝術出版社出版，二○○九年。

六十年來江蘇崑曲研究的概略回顧

欣逢新中國成立六十週年之際，回顧江蘇省崑曲界開展理論研究工作的情況，是很有歷史價值和實際意義的。由於成果面廣、量大，這裡只是概略地勾勒大致的輪廓，例舉主要的著述。惟恐挂一漏萬，尚祈大家補充指正。

一

在黨的文藝方針指引下，江蘇省的崑曲工作者繼承和發揚了蘇州崑劇傳習所的優良傳統，早在一九五一年四月，就在蘇州舉辦了新中國成立後首次崑曲觀摩演出，邀集了朱傳茗、張傳芳、沈傳芷、鄭傳鑑等十位「傳」字輩名角和貝晉眉、宋選之、宋衡之等曲家，演出了〈見娘〉、〈寄子〉、〈山亭〉、〈遊園〉等十七個折子戲。四月十六日的《新蘇州報》作了報導。接著，汪克祐與宋衡之合作，寫出了〈蘇州解放前後的崑劇和崑劇工作者〉，發表於一九五一年十一月二十日出版的《戲曲報》五卷七期。經過醞釀，貝晉眉、宋

衡之等曲界熱心人士在一九五二年首創了解放後本省第一個業餘的曲社「蘇州市崑劇研究會」，開展研習活動。社員多達八十餘人，其中如宋選之、宋衡之、丁鞠初、俞錫侯、吳仲培、貝祖武等，後來都成了省戲校培養崑曲人才的曲師。一九五五年春，浙江國風蘇崑劇團到南京巡演，四月十九日的《新華日報》刊發了〈崑曲在南京上演獲得好評〉的專題評論。一九五六年春，「浙崑」進京演出《十五貫》，《人民日報》五月十八日發表了〈從「一齣戲救活了一個劇種」談起〉的社論，江蘇省文化局和蘇州市文化局及時邀請「浙崑」來南京、蘇州演出《十五貫》，相繼舉行了大型座談會，凝聚了共識，即於同年十月在蘇州成立了江蘇省蘇崑劇團。一九六〇年四月，江蘇省委決定，從蘇州調出張繼青、姚繼焜、范繼信、吳繼靜等一批「繼」字輩演員到南京與省戲校崑劇科的應屆畢業生組成劇團，與蘇崑劇團同名分駐。一九六一年四月二十日，南京大學中文系特邀以張繼青為首的江蘇省蘇崑劇團到校，為廣大師生演出了〈相梁刺梁〉、〈佳期拷紅〉和〈驚變埋玉〉，影響深遠。隨著崑劇演藝事業在江蘇的發展，有關崑曲藝術的研究工作也就開展起來，湧現了一系列學術成果。

在南京方面，江蘇省文化局的丁修詢寫了〈試談崑曲表演的舞臺動作方法〉，載於一九五六年第十期《戲劇報》。南京大學中文系的錢南揚在一九六一年第七、八期合刊的《戲曲報》上發表了〈魏良輔《南詞引正》校注〉，考述崑山腔發源於元代末年，引起了學術界重新探討崑曲淵源的熱潮。又有謝也實和謝真茀兄弟，合作了《崑曲津梁》一書，內分〈識

譜〉、〈歌唱〉、〈填詞〉、〈作曲〉四章，於一九六二年由江蘇人民出版社出版。

在蘇州方面，以研究崑劇和蘇劇為主的研究機構「蘇州市戲曲研究室」成立於一九五九年，由蘇州市文聯副主席潘伯英兼任主任，顧篤璜擔任副主任。經過四年多辛勤努力，先後搶救、挖掘出大批戲曲資料，編印《戲曲研究資料叢書》，其中有關崑曲的主要著作有：

《崑劇穿戴》一集、二集，請全福班藝人曾長生口述，徐淵記錄整理，並經徐凌雲、貝晉眉校訂，於一九六三年二月內部鉛印。書中記錄蘇州全福班後期和崑劇傳習所常演折子戲四五四個戲碼的人物裝扮穿戴及其所屬的行當角色，對於崑劇服飾研究具有重要價值。

《寧波崑劇老藝人回憶錄》，由寧波崑劇老藝人陳雲發等八人口述，徐淵、桑毓喜記錄整理。一九六三年一月內部鉛印。書中記載了寧波崑劇演變、盛衰的歷史及藝術特色，名角生平，為研究崑曲在浙江的傳播提供了重要的史料。

《崑劇劇目索引匯編》，一九六○年徐展編，內容包括三個部分：（一）已刊印崑曲劇目和索引，（二）未刊印過的蘇州戲曲研究室的藏本目錄，（三）據老藝人曾長生口述整理的《蘇州全福班及崑劇傳習所──新樂府、仙霓社常演劇目的目錄》。

《崑曲常用曲牌分析》，一九六四年徐展、姜宋良、吳仲培、韋均一編著，匯集了崑曲常用的南北曲曲牌二九三支，按每個曲牌的主樂、笛調、板拍、板數、速度、句數、字數、用韻、襯字、主腔等項目，進行逐行分析，較為系統地通俗地闡述了填詞譜曲的規則，頗有實用價值。

二

粉碎「四人幫」以後，崑曲重獲新的生機，各地崑劇院團、業餘曲社和學術機構重新恢復，研究工作也就緊緊跟上。一九九七年十一月，江蘇省委決定在南京建立江蘇省崑劇院。一九七八年四月，由江蘇省崑劇院主辦，在南京舉辦了「三省一市崑曲工作者座談會」，討論了崑曲藝術的繼承問題和改革問題，發表了一批論文，六月十五日的《新華日報》還特地刊發社論〈讓崑劇這朵蘭花永飄芬香〉，從理論上為「文革」後重振崑藝起到了正本清源的作用。

黨的十一屆三中全會確立了改革開放的思想路線，給崑曲工作者帶來了蓬勃的朝氣。八十年代初，在蘇州舉行了兩次大規模的崑藝活動。一九八一年十一月舉行的是「崑劇傳習所成立六十週年紀念會」，一九八二年五月舉行的是「江浙滬兩省一市崑劇會演」。各報刊圍繞兩次會議發表的劇論劇評合計有一百八十多篇，江蘇省文化廳劇目工作室編印了《蘭花集

《崑劇選選注》一集至四集，一九六三年顧篤璜編，徐展、吳仲培注。《韻學驪珠新注》上、下冊，一九六四年徐展編注。

「文革」期間，蘇崑劇團和蘇州市戲曲研究室被撤銷，研究工作中斷。上述這些研究成果幸未失傳，蘇州市文廣局特別重視，已於二○○二年據存本選擇重印。

萃》專書，收輯了〈同甘共苦為繁榮崑劇而奮鬥〉、〈繼承發展崑劇的優良傳統〉等文章。

一九九二年四月，在崑山又舉行了「崑劇傳習所成立七十週年紀念會」，同時召開了「崑劇理論研討會」，會後編印了論文集《幽情逸韻落人間》，收輯〈談崑劇專業劇團與業餘曲社結合〉、〈把崑劇的理論研究再提高一步〉等論文。

一九八二年十月三日，江蘇省崑劇研究會在南京成立。這是全國最早組建的群眾性崑曲藝術研究團體，會上宣示的宗旨是：「在中國共產黨領導下，團結省內專業和業餘的崑劇工作者和愛好者，開展崑劇藝術的研究工作，以促進崑劇藝術的繁榮和發展。」該會成立後，曾由顧篤璜和徐坤榮籌劃，在一九八七年編印了專刊《崑劇藝術》兩期，發表了李楚池的〈湘崑簡史〉、鄭西村的〈浙西金華建德一帶流傳的崑腔〉、林毓熙的〈搶救崑劇藝術遺產勢在必行〉、曾一知的〈崑劇表演藝術漫話〉等論文。蘇州還重建了崑劇傳習所，顧篤璜撰寫了《崑劇史補論》（一九八七年江蘇古籍出版社）。全書列目為〈崑腔・魏良輔〉、〈崑劇勃興時期的時事新劇〉、〈乾嘉以來蘇州崑劇之盛衰〉、〈歷史的經驗教訓和崑劇的發展前途〉，書中記錄了老藝人口述的有關蘇州崑劇的珍貴資料。

一九八六年三月，蘇州市戲曲博物館成立，蘇州戲曲研究室擴建為蘇州市戲曲藝術研究所，其成員參與了《中國戲曲志・江蘇卷》和《蘇州戲曲志》有關崑劇部分的編寫工作。該所的桑毓喜還專門撰寫了《崑劇傳字輩》，作為《江蘇文史資料》第一百三十輯，於二〇〇〇年付印。此書共七章，目次是〈崑劇傳習所的建立〉、〈新樂府的誕生〉、〈仙霓

社的組合〉、〈散班後的復出〉、〈「傳」字輩演出劇目志〉、〈「傳」字輩演員生平考略〉、〈「傳」字輩演出劇目志〉、〈「傳」字輩的重要歷史功績〉。崑劇史論專家陸萼庭為之作序，贊揚此書體現了「實、備、細」三結合的學術特色。至於該所後起之學者顧聆森，除了在報刊上發表一系列崑曲論文外，還寫出了《崑曲與人文蘇州》（二〇〇五年春風文藝出版社出版）和《沈璟與崑曲吳江派》。前者以蘇州人文的貴族精神和市民意識為基點，結合蘇州園林和城市經濟的作用來立論，探討了崑曲藝術繁榮發展的社會因素。後者對崑曲劇作中吳江派盟主沈璟的曲學理論、創作實踐和曲學群體作了深入的系統的研討。文化部振興崑劇指導委員會副主任劉厚生為《沈璟與崑曲吳江派》作序，稱讚作者「用辯證方法來分析歷史事實」，是「甘坐幾十年冷板凳，力爭不說一句空話的崑劇學者」。自二〇〇六年起，他受聘為江蘇省崑劇院藝術顧問，為崑劇院創辦了《崑劇藝譚》院刊，至今已出版五期。目下又寫了《李玉與崑曲蘇州派》，即將出書。二〇〇九年顧聆森與吳新雷、周秦一起受文化部表彰，頒授「崑曲優秀理論研究人員」稱號。

這期間，江蘇省崑劇院的胡忌和江蘇教育學院的劉致中合作，完成了史論專著《崑劇發展史》由中國戲劇出版社於一九八九年出版。全書分八章三十五節，全面、系統地考論了崑劇的源流和興衰的歷史。書中兼顧劇本創作和戲班演唱兩個頭緒，文學方面評價了代表作家的代表性劇目，音樂方面探討了劇社曲唱與曲社清唱。對於戲班，考述了家庭崑班、職業崑班與宮廷崑班；對於演出的地域流派，論證了湘崑、川崑、徽崑、贛崑、永崑等不同的藝術

特色。引證的史料極為豐富，新見創見甚多。胡忌還編刊了《鄭傳鑑及其表演藝術》（一九九四年河海大學出版社出版），收錄評價「傳」字輩演藝家鄭傳鑑藝術成就的文章十九篇，書中有兩篇鄭老口述的談藝錄（張世錚整理），題為《說〈賣書・納姻〉中的簡人同》和《談〈搜山・打車〉的表演》，富有藝術傳承的價值。

　至於崑曲文學史，蘇州大學的王永健撰著了《中國戲劇文學的瑰寶——明清傳奇》（一九八九年江蘇教育出版社出版），作者指出：「明清傳奇」主要是指按照崑山腔的格律與排場演唱的崑曲劇本。全書共十六章，從崑曲的誕生、發展、形式體制與審美特徵說起，分別對作家作品和傳奇流派進行論述，並深入探討了梁辰魚、湯顯祖、沈璟、李玉、李漁、南洪北孔、東張西蔣的代表性劇作，開闢了崑曲文學史的研究新路。此外，王永健又著有《湯顯祖與明清傳奇研究》和《崑腔傳奇與南雜劇》等。江蘇省崑劇院的丁修詢著力於總結表演藝術家的藝術經驗，他記敘了首屆中國戲劇梅花獎榜首張繼青的從藝歷程及其對旦角藝術的創造性成就，寫出了專著《笛邊夢尋——記張繼青的藝術生活》（一九九一年江蘇文藝出版社出版）。書中重點闡述張繼青演出《牡丹亭》和「三夢」（驚夢、尋夢、痴夢）的藝術特色。一九九三年，江蘇人民出版社又出版了《張繼青表演藝術》，選載了國內外專家評論張氏藝術的二十四篇專文，如王朝聞《以虛為實與以實為虛——看張繼青〈三夢〉》演出有感》，阿甲《從崑劇〈爛柯山〉談張繼青的表演藝術》等。作為「崑曲藝術家傳記文獻叢書」的特約書稿，朱禧和姚繼焜又合作了《青出於蘭——張繼青崑曲五十五年》，由文化藝

術出版社於二〇〇九年出版。書中著眼於新中國培養出來的一代名角，不僅是傳其事，更重在傳其藝。

三

曲律唱腔是崑曲聲樂藝術中音韻格律的學問，它牽涉到宮調曲牌、曲聲陰陽、咬字吐音、腔調口法等諸多問題，深奧難解。但江蘇崑曲界聚集了這方面的一批骨幹力量，群體成果位居全國學界的前列。在單篇論文方，如吳新雷曾發表〈論崑劇曲調的繼承與創新〉（《南京大學學報》一九七八年第一期）、〈崑曲藝術中的「俞派唱法」〉（《南京大學學報》一九七九年第三期），顧聆森發表了〈崑曲腔格與字聲特徵〉（《上海戲曲音樂資料選編》一九八六年第二期）、〈崑劇曲牌聲律淺探〉（《藝術百家》一九九三年第四期）、〈崑曲腔格匯釋〉（《戲曲藝術》一九九一年第一期）。在專門著作方面，則有突出的群體三例。

例一，東南大學的王守泰，繼承乃父王季烈（《集成曲譜‧螾廬曲談》編者）的家學，撰著《崑曲格律》一書，由江蘇人民出版社於一九八二年出版。全書五章，從音韻學、方言學、漢語音樂學和主腔理論出發，由點到面地論述字音、工尺譜、曲牌和套數，用現代的科學方法作出通俗的解析。他又主編了煌煌巨作《崑曲曲牌及套數範例集》，組合員祖武、謝也實、謝真苗、郁念純、楊立祥、王正來等十多位曲家，集體編寫，一九九四年上海文藝

出版社出版《南套》八集十六卷，一九九七年由上海學林出版社出版《北套》四集十卷。這是一部指導崑曲編劇和音樂創作的具有實用價值的專業書，書中提出了「以腔定套、以套為綱」的觀點，在曲學理論上作出了新貢獻。

例二，江蘇戲劇學校的武俊達，著有《崑曲唱腔研究》，由人民音樂出版社於一九八七年出版。本書共九章，論述了制譜、曲牌、板式、調式、腔格、曲調、節奏、曲式、套式等專題。該校崑劇科的王正來，於二〇〇一年編印了《曲苑綴英》（曲譜），又編著了《度曲管窺》、〈崑曲唱腔與唱法〉（載於二〇〇一年第一期《南京崑曲社社訊》），特別是完成了國家重點科研項目《新定九宮大成南北詞宮譜譯注》，由香港中文大學出版社於二〇〇九年出版，分訂九冊。

例三，南京大學中文系錢南揚繼承曲學大師吳梅的優良傳統，在校講授曲韻律譜之學，其弟子周維培在寫出〈論《中原音韻》〉之後，又撰著了《曲譜研究》（江蘇古籍出版社一九九七年出版）。全書七章，考論了曲譜源流，南北曲格律譜和歌唱譜，對於聲腔樂譜、工尺板眼、口法標記，也都作了闡述。錢先生的高足俞為民完成了全國藝術科學「十五」規劃項目《曲體研究》（中華書局二〇〇五年出版），全書共十二個專題，首論宮調的產生，繼論南北曲的沿革與流變，再論曲調組合與曲韻韻位，然後論述字聲與腔格的關係。在此基礎上，他又繼續努力寫出了《崑曲曲律研究》的專著（南京大學出版社二〇〇九年出版）。俞為民和孫蓉蓉伉儷還輯集了唐宋至明清的曲話著述，搜羅宏富，由黃山出版社於二〇〇七年

至二〇〇九年分訂十八冊出版。

江蘇省文化藝術研究所主辦的期刊《藝術百家》，在八十年代曾開闢「崑劇研究」專欄，發表了一系列高質量的論文。特別是關於建立崑曲學的理論探討，尤為學界所注目。首先是丁修詢在紀念崑劇傳習所成立六十週年的會上提出了建立崑劇學的見解，王守泰在會後便寫成了文章〈談崑曲學的建立和研究〉，丁修詢接著寫出了〈崑劇學芻議〉。一九八八年第四期《藝術百家》發表了王永健〈關於建立崑劇學的斷想〉一文，認為崑劇學的研究對象、範圍和內容應包括十個方面：（一）崑劇發展史，（二）崑劇的美學特點和藝術風格，（三）崑劇的格律和傳奇的體制，（四）崑劇的舞臺表演藝術體系，（五）崑劇的作家作品，（六）崑劇的演員和戲班劇團，（七）崑劇的理論評析和鑒賞，（八）崑劇研究的歷史回顧，（九）崑劇的現狀和振興，（十）崑劇的未來。而當務之急，必須著重抓好三件工作：「首先，要保存、保護、搶救和繼承崑劇傳統劇目及其表演技巧；其次，在搶救和繼承崑劇傳統劇目及其表演技巧的基礎上，要積極進行創新的藝術探索；再次，要千方百計地普及崑劇，爭取觀眾，尤其是青年觀眾。」王永健還指出，充分認識崑劇在戲曲史、文學史和文化史上的地位，正確估計崑劇的教育價值、審美價值和娛樂價值，是抓好以上三項工作的前提。這些見解和建議，都是難能可貴的。

在崑曲史料學的梳理和建構方面，由吳新雷擔任主編，俞為民、顧聆森擔任副主編，花十年功夫編纂出版的《中國崑劇大辭典》，可說是開闢了一條新廣的道路。此事由顧聆森首

發倡議，俞為民特表支持，從一九九一年十二月開始動筆，先後約請了一百多位撰稿人，群策群力，終於在二〇〇二年由南京大學出版社印行出版。全書三百一十萬字，列舉辭目五六八二條，圖文並茂。內容類目以實證為基礎，經過嚴謹的考辨，用科學的史料學觀點加以梳理，融知識性與學術性為一體。在架構方面分列〈源流史論〉、〈劇目戲碼〉、〈歷代崑班〉、〈劇團機構〉、〈曲社堂名〉、〈崑壇人物〉、〈曲白聲律〉、〈舞臺藝術〉、〈歌譜選粹〉、〈賞戲示例〉、〈掌故逸聞〉、〈文獻書目〉等十二個專欄，並載五個附錄：〈崑劇穿戴檢索〉、〈崑劇常用曲譜曲目便檢〉、〈崑劇唱片目錄〉、〈崑史編年〉、〈崑曲劇談篇目輯覽〉。全書以綜合藝術的視角，開發並收集了大量原始資料，內涵豐贍翔實，擁有深廣的訊息含量，受到讀者的好評。

四

二〇〇一年五月十八日，聯合國教科文組織在巴黎總部宣布：中國的崑曲藝術被評為首批「人類口頭和非物質遺產代表作」，名列榜首，這標誌著崑曲的歷史文化價值得到了舉世公認。消息傳來，崑藝工作者都倍受鼓舞。文化部為此專門召開了「保護和振興崑曲藝術座談會」，製定了十年規劃；振興崑劇指導委員會又提出了「保護、繼承、創新、發展」的八字方針，為崑曲藝術的保護、振興帶來了重大的契機。江蘇省文化廳與江蘇省崑劇院在六月十

八日聯合召開了專題座談會，蘇州市政府在十一月五日至九日又舉行了盛大的慶祝和展演活動。在加強藝術實踐的同時，為了鼓勵理論研究，文化部決定，由蘇州市人民政府和蘇州大學聯合共建「中國崑曲研究中心」。該中心於二○○一年十二月十二日成立，其宗旨是充分發揮蘇州作為崑曲藝術原生地在地域、人脈和文化資源等方面的優勢，整合海內外學術力量，圍繞崑曲作為人類精神文化遺產的保護弘揚工程，開展研究、教學和推廣工作。該中心由蘇州市文廣局高福民兼任主任（二○○八年後湯鈺林繼任），蘇州大學中文系周秦作為常務副主任負責具體業務，辦公地點即設在蘇州大學文學院。周秦曾主編《寸心書屋曲譜》，又出版了《蘇州崑曲》專著，自上任以來，他和高福民聯手，廣泛聯絡同行學者以及中國崑曲博物館和崑院曲社等團體，配合崑劇藝術舉辦了「中國崑劇國際學術研討會」（已辦五次），從二○○三年起始，連年出版年刊《中國崑曲文化論壇》（已出七本），匯集了崑曲領域裡的最新研究成果。

二○○二年四月，江蘇省蘇崑劇團改建為江蘇省蘇州崑劇院。在二○○四年先後排演了王芳、趙文林主演的上、中、下三本《長生殿》，和沈豐英、俞玖林主演的青春版《牡丹亭》，與此呼應，謝伯梁編著了《比翼長生（殿）》（二○○五年古吳軒出版社出版），白先勇主編了《姹紫嫣紅〈牡丹亭〉：四百年青春之夢》（二○○四年廣西師范大學出版社出版）。二○○六年，江蘇省崑劇院排演了《一六九九‧桃花扇》，即由江蘇省演藝集團編輯了《一六九九‧桃花扇：中國傳奇巔峰》（二○○七年江蘇美術出版社出版）。這些為三個

大戲的公演作了推介，起到了評論、鼓動的宣揚作用。

二〇〇四年三月，中央領導批復了全國政協報送的《關於加大崑曲搶救和保護力度的幾點建議》，文化部依照「批件」的重要精神，至二〇〇五年初成立了「國家崑曲藝術搶救、保護和扶持工程辦公室」，頒布了《實施方案》，除了資助各崑劇院團排演繼承創新的劇目和培養人才等多種措施以外，還主持策劃《崑曲與傳統文化研究叢書》，由春風文藝出版社於二〇〇五年出版。這套《叢書》共十種，其中四種是江蘇的學者撰著的，那就是東南大學藝術學院王廷信的《崑曲與民俗文化》、蘇州大學文學院王寧和任孝溫的《崑曲與明清樂伎》、蘇州市戲曲藝術研究所顧聆森的《崑曲與人文蘇州》和南京大學吳新雷的《二十世紀前期崑曲研究》。

這期間，江蘇的崑曲工作者又發表了散篇論文一百多篇，《劇影月報》還刊載了演職員的談藝錄，如「省崑」錢冬霞寫了《談崑劇跨行當表演》，錢振雄寫了《我演〈迎像哭像〉》，「蘇崑」的沈豐英寫了《我演杜麗娘》，笛師鄒建梁也寫了《傳統曲笛與崑劇伴奏》，他們通過舞臺實踐總結出來的心得體會，是十分寶貴的經驗之談。至於專題著作，吳新雷、朱棟霖主編了《中國崑曲藝術》（二〇〇四年江蘇教育出版社出版），管鳳良主編了《一代笛師——高慰伯的崑曲生涯》（二〇〇六年上海人民出版社出版），高福民主編了《姹紫嫣紅——中國崑曲遺產》（二〇〇八年黑龍江人民出版社出版），周兵、蔣文博主編了《崑曲六百年》（二〇〇九年中國青年出版社出版）。此外，崑山陳益寫了《尋夢六百

年——崑曲盛衰探微》（二〇〇二年上海辭書出版社出版），揚州林鑫寫了《揚崑探微錄》（二〇〇七年廣西師範大學出版社出版），崑山陳兆弘寫了《崑曲探源》（二〇〇八年西泠印社出版社出版）等等，都個有獨到之見。特別是崑山市文聯著名作家楊守松，他的成名之作是《崑山之路》，近年來移情於崑曲藝術，悉心鑽研，在採訪了海內外崑曲界人士後，以他的生花妙筆，寫出了長篇報告文學之傑作《崑曲之路》（二〇〇九年人民文學出版社出版），書中涉及崑曲藝術傳承、發揚的深層次敏感問題，甚多真知灼見。

二〇〇八年二月二十七日至二十八日，江蘇省崑劇研究會舉行了第二屆全體會員會議，選舉產生了第二屆崑劇研究會的領導機構，會長陸軍和副會長兼秘書長劉俊鴻提出了新一屆研究會的新思路。在重訂的《江蘇省崑劇研究會章程》中，規劃的方向是：（一）研究崑劇藝術理論，包括崑劇史志研究，崑劇本體藝術理論研究；（二）研究崑劇藝術實踐，開展對崑劇劇目建設，藝術隊伍建設，培育崑劇演出市場與觀眾等相關研究；（三）對崑劇作為「人類口頭和非物質遺產代表作」加以保護的相關研究。這次換屆以後，於當年十一月下旬就由崑劇研究會和吳江市人民政府聯辦了「沈璟與崑曲吳江派學術研討會」，並編集出版了《沈璟暨崑曲吳江派學術研討會論文集》（二〇〇九年山東畫報出版社出版），出色地顯示了新一屆研究會的工作實績。

目前，江蘇省文化藝術研究院承擔了文化部重點課題《崑曲學》編著任務，在晁岱健、謝建平等等學者努力下，研究工作正在積極有序地進行中。這是國家藝術科學「十一五」規劃重點科研項目，已於二〇〇六年三月七日正式啟動。這不是一般的資料性整理、挖掘，而是在大量占有材料的基礎上進行深層次的理論研究。《崑曲學》是總題，下設七個子課題：（一）《中國崑劇志》，（二）《中國崑劇通史》，（三）《崑劇表演藝術論》，（四）《崑劇文學概論》，（五）《崑劇舞臺美術及其體制》，（六）《崑曲音樂概要》，（七）《崑曲美學》。

《中國崑劇志》由王永敬主編，已於二〇〇九年完成初稿。作為全國性的第一部崑曲志書，它打破了區域局限性，在對全國崑曲流布、沿革、發展、變化情況通盤了解的基礎上，構建了自身獨特的編寫體例，內容涵蓋崑曲劇目、表演、音樂、大事記、文物、場所、圖片、舞美、傳記等，對流播於江蘇、浙江、上海、山西等省市有關崑曲活動的珍貴史料，全都加以搜羅論列，務求精審確切。

至於《中國崑劇通史》、《崑劇表演藝術論》以及《崑曲美學》等六個子課題，各位主事者並駕齊驅，可望於今後三年內次第完成，這將為江蘇的崑曲研究結出燦爛、輝煌的碩果！

原載北京中國戲劇出版社二〇一一年版《江蘇省崑劇研究會二〇一〇年論文集：關注行進中的崑劇》

第二輯

論玉山雅集在崑山腔形成中的聲藝融合作用

引言

「玉山草堂」又稱「玉山佳處」，是元末名士顧瑛在崑山西鄉所建園林別墅的總名。自元順帝至正八年到十年（一三五〇）之間，園內先後落成了釣月軒、種玉亭、小蓬萊、碧梧翠竹堂、湖光山色樓和春草池、浣花館等二十六個景點（因二處重疊或稱二十四景）。其主要功能是：築巢引鳳，邀集文人雅士開展琴棋書畫、詩文創作以及歌舞表演等文化藝術活動，稱為「草堂雅集」或「玉山雅集」。顧瑛還彙輯歷年倡和的作品，編印了《草堂雅集》、《玉山名勝集》和《玉山璞稿》，留下了珍貴的典籍。

自從二十世紀六十年代發現《南詞引正》有關南曲歌手顧堅和顧瑛「為友」的記載以來，對於崑山腔形成的研究便與玉山草堂雅集掛上了鉤。近幾年來，學術界極為重視顧堅和顧瑛史料的探討，中華書局又出版了新排的點校本《草堂雅集》等三部書，為學者的研讀打開了方便之門。我注意到這方面的研究情況，查閱了有關的史料記載，還曾經前往崑山進行

了實地考察。現將我考查的心得體會寫出來，跟大家共同討論。

玉山主人顧瑛與南曲歌手顧堅

顧瑛（一三一〇至一三六九年），又名阿瑛、德輝，字仲瑛，人稱玉山主人，自號金粟道人。平生工詩善畫，不屑仕進，而好結交四方賓客，弦歌相敘。他交遊廣闊，與文壇大家楊維楨、書畫大家倪瓚和黃公望、南戲大家高明等均有交誼。[1]

《明史》卷二八五《文苑傳》中列其傳記云：[2]

顧德輝，字仲瑛，崑山人。家世素封，輕財結客，豪宕自喜。年三十，始折節讀書，購古書名畫、彝鼎秘玩，築別業於茜涇西，曰玉山佳處。晨夕與客置酒賦詩，

1 見顧瑛所輯《玉山名勝集》諸家題詠。楊維楨字廉夫，號鐵笛。會稽人。倪瓚字元鎮，號雲林，無錫人，與黃公望、王蒙、吳鎮被評為元代畫苑「四大家」。高明，字則誠，瑞安人，南戲名劇《琵琶記》的作者。按：《富春山居圖》的作者黃公望寄顧瑛的倡和詩見《玉山名勝外集・紀寄贈》，王蒙留贈顧瑛的詩見《草堂雅集》卷十二。此小傳係據明代正德年間李濂寫的《顧瑛傳》採編而成，見《明史》中華書局點校本第二十四冊第七三二五頁。

2 附載於陶宗儀傳後，見李濂《顧瑛傳》載于明代焦竑輯錄的《獻徵錄》卷一一五（有上海書店一九八七年影印本，又有上海古籍出版社二〇〇二年出版的《續修四庫全書》本）。

其中四方文學士河東張翥、會稽楊維楨、天臺柯九思、永嘉李孝光、方外士張雨、于彥成、琦元璞輩，咸主其家。園池亭榭之盛，圖史之富，暨餼館聲伎，並冠絕一時。

《四庫全書總目·玉山璞稿提要》也說：

瑛，名阿瑛，又名德輝，字仲瑛，崑山人，少輕財結客，年三十始折節讀書，與天下勝流相唱和。舉茂才，署會稽教諭，辟行省屬官，皆不就。年四十，即以家產盡付其子元臣。卜築玉山草堂，池館聲伎，圖畫器玩，甲于江左。風流文采，傾動一時。

這都記載了顧家擁有雄厚的經濟實力，又富於文物收藏，而且還有能歌善舞的家班聲伎，吸引了四方來客，皆奉顧瑛為藝壇盟主，使「玉山佳處」成了風雅之士嚮往的活動中心。所謂「餼館聲伎」（「餼」乃資養之意）、「池館聲伎」，就是指顧瑛園林中蓄養了自費置辦的家樂。過去學術界只重在玉山雅集的文學史層面的研究，但自二十世紀六十年代路工在《真跡日錄》中發現明代崑曲音樂家魏良輔撰著的《南詞引正》以後，顧瑛家樂的聲

3 關於路工發現《南詞引正》及公佈的情況，見拙著《中國戲曲史論·關於明代魏良輔的曲論〈南詞引正〉》，江蘇教育出版社一九八六版第二七二頁。按：路工藏本《真跡日錄·南詞引正》已由北京圖書館出版社於二○○二年影印出版。

伎活動便成了學者注目的焦點。《南詞引正》第五條是這樣記載的：

腔有數樣，紛紜不類，各方風氣所限，有崑山、海鹽、餘姚、杭州、弋陽。……惟崑山為正聲，乃唐玄宗時黃旛綽所傳。元朝有顧堅者，雖離崑山三十里，居千墩，精於南辭，善作古賦。擴廓鐵木兒聞其善歌，屢招不屈。與楊鐵笛、顧阿瑛、倪元鎮為友，自號風月散人。其著有《陶真野集》十卷、《風月散人樂府》八卷，行於世，善發南曲之奧，故國初有「崑山腔」之稱。[4]

魏良輔除了記載崑山千墩人顧堅是崑山腔的原創歌手以外，還特別指出顧堅與顧阿瑛、楊維楨（鐵笛）、倪瓚（元鎮）「為友」，而顧阿瑛恰恰是玉山草堂的主人，楊維楨、倪瓚等都是玉山雅集中的人物，這說明顧堅參與了玉山雅集文士集團的文化活動，從而把玉山雅集跟崑山腔形成過程的研究掛上了鉤。由於顧堅的生平事蹟缺乏史料記載，所著《陶真野集》和《風月散人樂府》又早已失傳，所以崑劇史的研究者都開始把眼光聚焦到顧阿瑛身上。如蔣星煜在《談〈南詞引正〉中的幾個問題——崑腔形成歷史的新探索》中說：「從《南詞引正》所反映的顧堅與顧阿瑛的密切關係來看，顧阿瑛及其文士集團不可能對崑腔的

4 見一九六一年《戲劇報》第七、八期合刊所載錢南揚〈《南詞引正》校注〉第五條。關於校注事，見拙作紀念錢先生一文，載於《文史知識》二〇一〇年第一期。

形成和發展沒有影響。5」施一揆在《關於元末崑山腔起源的幾個問題》中說：「既然顧瑛及經常參加他家歌舞盛筵的高明、楊維楨、張猩猩等，都是擅長和癖好南曲，那末這群歌娃為他們演唱的當然是南曲聲腔了。至於他們所唱的聲腔是否已具有鄉土色彩的崑山腔特徵呢？從顧瑛和楊維楨等與顧堅「為友」這一點看，無疑地已經是有這個特徵了。6」胡忌和劉致中在合著的《崑劇發展史》中說：「元末崑山的豪門顧家是歌舞演劇、彈絲品竹的極奢侈之窟，……」對當時各種伎術的交流和提高起到了促進作用。7」吳新雷在《中國崑劇大辭典·崑史編年》中，也引證了《玉山名勝集》和《草堂雅集》的記事，8 提示了顧阿瑛家班女樂和崑腔形成的關係。特別是陳兆弘在《崑曲探源》的新著中，列舉專章《顧阿瑛的玉山草堂雅集》，更為深入地作出了考論9。

顧瑛的老家位於崑山正儀鄉茜涇之西界溪東邊（今屬崑山市巴城鎮轄區），他的玉山草堂隨著歷史的變遷早已蕩然無存。但玉山雅集的事功史續卻受到了當今本地各級領導和熱心人士的看重，進入新時期以來，顧瑛在綽墩所建金粟庵的遺址在一九九七年已被列為崑山市

5 見一九六一年七月十九日《文匯報》。此文又收入蔣星煜的《中國戲曲史鈎沉》，中州書畫社一九八二年版第三二至三七頁。

6 見一九七八年第二期《南京大學學報》（哲學社會科學版）。

7 見中國戲劇出版社一九八九年版《崑劇發展史》第二六頁。

8 見南京大學出版社二○○二年版《中國崑劇大辭典》第九六六頁。

9 見《崑曲探源》中國社會出版社二○○三年初版第二六至三九頁，二○○八年增訂版第一八至二九頁。

級文物保護單位，本鄉人沈崗開辦了玉山勝境公司，在東陽澄湖與傀儡湖之間重建了玉山佳處各個景點；並和學者祁學明赴京邀請中國社會科學院楊鐮教授等元代文學史專家合作，根據明清時期的各種版本整理校訂了顧瑛編輯的詩文總集《草堂雅集》和《玉山名勝集》，以及顧瑛個人的詩文別集《玉山璞稿》，由中華書局排印出版；又於二○一○年十月上旬，邀集國內外學者在重建的玉山草堂內舉辦了顧阿瑛誕辰七百周年的紀念活動，這為促進玉山雅集的研究打開了新局面。

至於顧堅的家世譜系，我曾依據《上海圖書館館藏家譜提要》（上海古籍出版社二○○○年出版）所示，到該館「家譜閱覽室」查閱了多種顧氏譜牒，見到館藏《顧氏重彙宗譜》有兩種本子，其中之一是民國年間顧心毅據乾隆三十六年（一七七一）顧一元纂修本續纂的《顧氏重彙宗譜》手寫稿本，共四十六冊（不分卷），在第六冊一四四頁和第十四冊三○一頁，找到了顧堅屬於顧仲謨這一支的家世譜系：

仲謨──時沾──禎──炳──鑒──堅

但只有世系表沒有譜傳。該譜第三冊是《家傳》專輯，沒有顧仲謨至顧堅的家傳，卻有《五十四世德輝公傳》：「德輝字仲瑛，別號阿瑛，崑山人（從錢謙益《列朝詩集小傳》中的「顧德輝傳」採編而來）。」該譜記載顧瑛和顧堅均係南朝梁、陳時吳郡賢士顧野王（三

十世）的後裔，是同族人，顧瑛屬五十四世，顧堅屬五十八世，同宗不同支。

二〇〇九年十二月二十五日，上海交通大學東方文化研究中心的鄭閏教授在《蘇州日報》發表〈顧堅身分之謎〉一文，公佈了他在日本發現的有關顧鑒、顧堅父子的新材料。文中說：「日本國立國會圖書館藏有全部《顧氏重彙宗譜》手抄本，計九十六冊。」「而真本密藏於東京都赤阪離宮內，非得特許才能審閱。筆者十分幸運，由於圖書館副館長宇治鄉親自陪同，終於如願以償，亦終於在《顧氏重彙宗譜》第三十五冊第五十六頁『仲謨支』下，尋覓到了一則關於顧鑒、顧堅的文字記述。」內中含有多項重要的資訊，最為珍奇的是說顧堅「天生歌喉，自幼從姑母山山學曲習唱，嘗與風月福人楊鐵笛、風月異人顧阿瑛交往，因號風月散人。」查元末夏庭芝的《青樓集》中記有花旦名伶顧山山，月閏的驚人發現，揭示顧堅就是元末名伶顧山山的侄兒，這引起了崑曲研究工作者極大的關注。二〇一〇年三月六日，由中國崑曲研究中心發起，在崑山市千墩（今名千燈鎮）舉行了「崑山腔創始人顧堅學術座談會」，我也應邀赴會，聽鄭閏在會上作了主題發言。我們都稱讚鄭堅先生的探索精神，對他的新發現十分看重。但他沒有遵守學術規範說明日本所藏《顧氏重彙宗譜》的編纂者、抄寫人和版本年代等基本情況，又沒有出示顧鑒、顧堅譜傳的書影。因此，與會者當場提出了質疑。然而，他未作正面回答。會後，他重新撰寫了〈解密顧堅身世之謎〉，並提供了不加說明文字的有關《顧氏重彙宗譜》的四幀書影，一起發表於《中國崑曲論壇二〇〇九》（蘇州古吳軒出版社二〇一〇年出版），再次公佈了他在日本發現的顧

鑒、顧堅父子的合傳《五十四世祖鑒中公傳（堅附）》（與上海圖書館藏本列顧鑒為五十七世有差異）。然而，他的解謎之文仍然沒有回答千墩會上的質詢之點，仍然沒有說明譜傳的版本情況。因我曾多次查過上海圖書館所藏《顧氏重彙宗譜》的兩種本子，所以看出他發表於《中國崑曲論壇二〇〇九》的四幀書影並非出於日本的同一藏本，經查核考辨，發覺前三幀與第四幀不搭界，沒有關係，前三幀書影不是從日本來的，而出於上海圖書館的兩種藏本。他這樣的混搭，令人生疑。至於第四幀是否來自日本，也存在來歷不明的疑問。二〇一一年五月下旬，日本關西大學的學者浦部依子（原在上海復旦大學章培恒教授門下於二〇〇一年獲得博士學位）來崑山千燈鎮，和我們一起參加新一輪的高校崑曲研討會，我便請她回去後跟東京的國會圖書館聯繫，向宇治鄉先生請教，問題便可以迎刃而解。現今，我得到浦部依子博士的兩條回音：第一，日本國立國會圖書館答覆她的查詢，說是該館根本沒有收藏《顧氏重彙宗譜》。第二，宇治鄉是姓，名毅，在二〇〇三年就不再擔任國會圖書館的副館長，早已離任，現任職為京都同志社大學教授。她直接跟宇治鄉毅教授通話，宇治鄉毅教授在電話中回答說：記憶中並不認識鄭閨，也沒有感覺帶鄭閨去赤阪離宮查閱《顧氏重彙宗譜》的印象，而且赤坂離宮內的藏書早在一九五七年已全部搬到國會圖書館去了，那譜有還是沒有，應以國會圖書館的答覆為準。——這樣考查下來，鄭閨之言頗有玄虛不實之嫌，他發現的新材料來歷不明，難以捉摸。為求治學嚴謹起見，我們有待他說明底細考辨真偽後，才能展開合乎學術規範的研究，目下只能存疑待證。

顧瑛家樂與玉山雅集的聲歌伎藝活動

顧瑛作為江南富豪，他有家樂是很自然的事。由於時代久遠，滄桑屢變，有關顧瑛家樂的具體記載早已缺失，但從《玉山名勝集》中仍可以探得顧家「張筵設席，女樂雜遝」的概略情況。

《四庫全書總目·玉山名勝集提要》云：

（元顧瑛編）其所居池館之盛，甲于東南，一時勝流，多從之遊宴。因裒其詩文為此集，各以地名為綱。曰玉山堂、曰玉山佳處、曰種玉亭、曰小蓬萊……每一地各先載其題額之人，次載瑛所自作春題，而以序記詩詞之類，各分系其後。元季知名人士，列其間者，十之八九。考宴集唱和之盛，始于金谷蘭亭；園林題詠之多，肇於輞川雲溪。其賓客之傳，文詞之富，則未有過於是集者。雖遭逢衰世，有托而逃，而文采風流，照映一世，數百年後猶想見之。錄存其書，亦千載藝林佳話也。

顧瑛是按照玉山名勝各個景點來編列作品的，每處都過錄了書法家題寫的匾額名目和顧瑛自題的對聯，這種傳統的園林題詠，繼承了唐代大詩人王維輞川別墅的雅趣，顧瑛又有所

發展創新，從而影響了曹雪芹在《紅樓夢》中有關大觀園對額題詠的描寫手法。而顧瑛文采風流，他做東道主舉辦園林雅集，除了有對聯匾額、詩詞題詠以外，又有聲歌伎藝、彈絲品竹等活動。如春暉樓的雅集，可以看到吳興書法家沈明遠的隸書匾額，還有顧阿瑛自題的春聯。至正十年十一月雅集，由陳基寫〈春暉樓記〉，于立、沈石等五人題詩。至正十二年七月雅集，由熊夢祥寫詩序，張守中、袁華、顧瑛等五人賦詩唱和。至正二十年孟夏雅集，由岳榆寫詩序，袁華、顧瑛等四人賦詩唱和。其中熊夢祥的〈分題詩序〉記載了園中的聲伎活動：

至正壬辰（十二年）七月廿六日，予自淮楚來。……謁玉山主人于堂中，而匡盧山人在焉。……時適當中秋之夕，天宇清霽，月色滿地，樓臺華木，隱映高下。……乃張筵設席，女樂雜遝，縱酒盡歡。同飲者匡盧仙于立彥成，袁華子英、張守中大本。玉山復擘古阮，儕於胡琴，絲竹與歌聲相為表裡，厘然有古雅之意，予亦以玉簫和之。酒既醉，玉山乃以「攀桂仰天高」為韻，分以賦詩，詩成者有興模寫，一時之景，無不備矣。複畫為圖，書所賦詩於上，亦是足以紀當時之勝。（中華本《玉山名勝集》三三二頁）

這記載了雅集時「張筵設席，女樂雜遝」的盛況，而且玉山主人顧阿瑛親自彈奏古阮，

熊夢祥當場「以玉簫和之」，江南絲竹與女樂的歌聲「相為表裡」，氣氛極為優雅。熊夢祥題詩說「吳歈侑金樽」，顧瑛〈碧梧翠竹堂分題詩〉說「吳歌趙舞雙娉婷」，詩中明確點出女樂唱的是「吳歈」、「吳歌」，這可以說是崑山腔形成時期的吳聲歌曲。再看袁華在至正十二年九月二十二日芝雲堂雅集寫的〈嘉宴詩〉也點出「吳歈」說：

玉山人，張華筵，吳歈趙舞，修眉連娟。

我們知道，「吳歈」在明清時期是崑曲的代稱，元代當然尚無崑曲之稱，但熊夢祥和袁華既然都指明玉山雅集唱的是「吳歌」（吳歈），那應當是指南曲系統中崑山地方聲腔的先聲。而「綵花館雅集」〈主客聯句詩〉云：「腔悲牙板擎」[10]，「書畫舫雅集」謝應芳《分韻詩》也說「主人長歌客度腔」[11]，這有力地證明：玉山雅集對於崑山腔的產生是起了重要的推動作用的。

那末，顧瑛家樂中有哪些伶人歌女呢？我們從中華書局點校本《玉山名勝集》的有些詩文中找到了她們的名號（以下列名說明出處並括注中華書局本頁碼）：

10 見《玉山名勝集》中華書局二〇〇八年版第二一八頁。

11 見《玉山名勝集》中華書局二〇〇八年版第二六九頁。

天香秀　見楊維楨《玉山雅集圖記》（中華書局本四六頁）

丁香秀　同上

南枝秀　見《綠波亭雅集》沈明遠〈分題詩序〉（二九八頁）

素雲　見《書畫舫雅集》〈聯句詩序〉（二六三、二六四頁）

素真　見《碧梧翠竹堂雅集》吳克恭〈分題詩序〉（一八〇頁）

寶笙　見《秋華亭雅集》顧瑛〈口占詩序〉（三二四頁）

瓊花　同上。又見顧瑛〈即席贈瓊花珠月二姬與鐵崖同賦〉

珠月　見顧瑛〈即席贈瓊花珠月二姬與鐵崖同賦〉（六四七頁）

翠屏（又名翡翠屏）　見楊維楨《玉山雅集圖記》（四六頁）
　又見《碧梧翠竹堂雅集》吳克恭〈分題詩序〉（一八〇頁）

小瓊英　見楊維楨《玉山雅集圖記》（四六頁）
　又見吳克恭《分題詩序》（一八〇頁）
　又見《漁莊雅集》于立〈分韻詩序〉及陸仁〈欸歌序〉（二四四、二四六頁）

小瓊華（即小璚花）[12]　見《綠波亭雅集》沈明遠〈分題詩序〉（二九八頁）

小瑤池　　　　　　　見《湖光山色樓雅集》于立〈分題詩小序〉（二〇六頁）

　　　　　　　　　　又見《聽雪齋雅集》鄭韶〈分題詩又序〉（二八四頁）

小蟠桃　　　　　　　同上（二〇六、二八四頁）

金縷衣（又名小金縷）　同上（二〇六、二八四頁）

　　　　　　　　　　又見《芝雲堂雅集》顧瑛〈和秦約詩序〉（一二四頁）

蘭陵（常州別稱）美人　見《秋華亭雅集》顧瑛〈口占詩序〉（三二四頁）

詩文中露名的這十五位女樂（此外還有未曾露名的），其中天香秀、丁香秀和南枝秀是能唱能演的優伶（《青樓集》記元代女演員如珠簾秀、順時秀等均喜以「秀」字作藝名），小瓊英和小瓊華善於彈箏，翡翠屏善於吹笛，金縷衣善於彈鳳頭琴，瓊花善於歌舞，寶笙善於吹笙。除了這批家樂以外，顧瑛還從杭州請來了著名的女伶桂天香，證據見《金粟影雅集》袁華〈天香詞序〉（中華本二五六頁）：「至正龍集壬辰（十二年）之九月，玉山主人宴客於金粟影亭。適錢塘桂天香氏來，靚粧素服，有林下風，遂歌淮南招隱之詞（按：南曲

[12] 因通假字的原由，「璚」同「瓊」，「華」同「花」，所以「小瓊華」又寫作「小璚花」，見顧瑛有詩題為《書畫船亭燕玉山李仲虞為小璚花聯句》（見《玉山璞稿》中華書局本七四頁）。又，四庫全書本姚之駰《元明事類鈔》卷十七記顧瑛「有二伎曰小璚花、南枝秀」。同樣因通假字的原由，顧瑛《花游曲》曾將小瓊英寫作璚英。

唱《楚辭》中淮南小山的名篇〈招隱士〉。」另外，他還請來了西域胡琴名手張猩猩，為

家中女樂伴奏。「秋華亭雅集」顧瑛〈口占詩序〉云：「時猩猩軋琴，與實箏合曲，瓊花起

舞（《名勝集》中華本三二四頁）。」于立〈胡琴謠贈張猩猩〉詩云：「為君作胡琴謠，

西夏郎官面如玉」。[13] 四部叢刊本楊維楨《鐵崖先生古樂府》卷二〈張猩猩胡琴引〉詩序記

載：胡人張猩猩琴藝「絕妙」，能「作南北弄」（南北曲）。可知顧瑛也曾從外地邀來男女

藝人參與玉山雅集。那末，《南詞引正》記載善唱南曲的顧堅，也必定是以藝人的身分參與

了玉山雅集的演唱活動。而在與顧瑛交往的文士集團中，有不少人是精於彈絲品竹的高手，

如楊維楨和熊夢祥均善吹笛，所以別號鐵笛道人。倪瓚「善操琴，精音律」（見《錄鬼簿續編》），

吳國良和熊夢祥均善吹簫，陳惟允擅長彈琴。其中楊維楨是當時的文壇領袖，倪瓚是書畫大

師，他倆不僅工於詩文，而且都能填詞作曲，《全元散曲》中留存了他倆的作品（與顧瑛交

往的名家趙孟頫、張雨、張可久、薩都剌等均有曲作在內）。顧瑛自己也精通音律，擅長彈

奏古阮，後來阮琴被定為崑腔的伴奏樂器，即導源於此。至於顧瑛的論著《制曲十六觀》

（有道光十一年刊《學海類編》本），《草堂雅集》的整理者之一祁學明指出此書實為明人

葉華（號金粟頭陀）編造的偽書[14]，所以這裡就存而不論了。

13 見《草堂雅集》卷十三（中華書局二○○八年版九七九、九八○頁）。

14 祁學明見到中南大學文學院李曉航於二○○八年提交的碩士學位論文《顧瑛與玉山雅集研究》，李文考出此書早收于明人陳繼儒主編的《刻金粟頭陀青蓮露六戲》中，金粟頭陀是明代萬曆年間溫州人葉華的別號。葉華所輯

在顧阿瑛的座上客中，還有南曲戲文《琵琶記》的作者高明。至正九年（一三四九）八月，高明到玉山草堂；九月，為顧瑛作《碧梧翠竹堂後記》云：

崑山顧君仲瑛名其所居之室曰「玉山草堂」，築圃鑿池，積土石為丘阜，引流種樹於中。為堂五楹，還植修梧鉅竹，森密蔚秀，蒼縹陰潤，祥歊不得達其牖，義暉不能窺其戶，乃名其堂曰「碧梧翠竹」。堂中列琴壼觚硯圖籍及古鼎彝器，非韻士勝友輒不延入也。

顧瑛在《草堂雅集》中共輯入八十位文友的作品，其中卷七收錄了高明的三首詩，顧瑛還為高明寫了小傳，說他「長才碩學，為時名流。往來予草堂，具雞黍談笑，貞素相與淡如也」。這說明在玉山雅集中，南曲戲文的聲藝活動除了顧堅「精于南辭」和家樂女伶好唱南曲吳歌外，還有南戲名家高明也曾參與。

<hr>

《迦陵音制曲十六觀》是抄襲張炎《詞源》卷下而成的偽書，引言和前十五條抄自《詞源》卷下，第十六條抄自周德清《中原音韻·作詞十法》「陰陽」法。而在每條文末只增加了「制曲者當作此觀」一句罷了。清人曹溶失察，誤認金粟頭陀為金粟道人顧瑛，將此書題為「顧瑛《制曲十六觀》」收入《學海類編》中，從此以訛傳訛，今既已予辯偽，故存而不論。

110

至於在玉山雅集中演出北曲雜劇，明人王圻《稗史彙編》卷一○二《詞曲類‧曲中廣樂》有明確的記載[15]：

富俠若顧仲瑛輩，更爭招致賓客，……每燈夕多作謎虎，懸金其上，猜得者輒持金去，謂之猜詩謎社家。而其雅不能詩者，尤好搬衍雜劇，即一段公事，亦入北九宮中，其體歷四宮而成一劇。

足證顧瑛招待賓客時有多種伎樂活動，猜詩謎可以得獎，不會作詩的藝人便搬演一本四折的北曲雜劇。杭州桂天香是南戲北劇兼擅的演員，而當時京城（大都）的雜劇魁首珠簾秀通過楊維楨與顧瑛互通聲氣，這是有詩為證的。此詩見載於《玉山名勝集‧外集》（中華書局點校本四一四頁），題為《懷玉山一首書珠簾氏便面》，這是楊維楨寫在珠簾秀扇面上的一首贈顧瑛的七言律詩，證見了彼此之間是有交誼的。

再者，浣花館雅集袁華〈聯句詩〉點出「伶班鼓解穢」（中華本二一八頁），楊維楨〈玉山佳處題詠詩〉點出「伶官石出生雷雨」（中華本五九頁），確證顧瑛家中是有「伶

班」（戲班）、「伶官」（班頭）的。伶人既演北曲雜劇，也演南曲戲文，顧堅參與其間，當然對崑山腔的形成起了直接的催生作用。

玉山雅集游宴於綽墩地區的歷史文化背景

玉山草堂的聲伎活動不是孤立絕緣的，它與社會上的民風民俗是有聯繫有交流的。顧瑛〈碧梧翠竹堂分題詩〉說「為君燕坐列詩席，吳歌趙舞雙娉婷」，[16]這「吳歌」當然是指江南的吳語民歌和山歌小曲，如袁華〈柳塘春詩〉「好情吳姬歌水調」，呂恂〈湖光山色樓詩〉「鐵笛仙人小海歌」，就是例證。顧瑛與民間藝人顧堅等來往，必然為他的家樂帶來具有崑山本地特殊風味的鄉音土調。再說顧瑛招待賓客，決不是封閉式的關門大吉，他曾經走向社會，深入民間，游宴於鄰近玉山草堂的綽墩地區。其周邊環境是東旁傀儡湖，南下真儀（古名信義今名正儀），西臨陽城湖（今名陽澄湖），北通巴城鎮。在玉山草堂的湖光山色樓上憑高北望，兩湖一墩的腹地盡收眼底。元順帝至正十一年（一三五一）端陽節前夕，湖光山色樓有一次賦詩紀事的雅集，秦約作了〈傀儡湖詩〉，袁華作了〈陽城湖詩〉。[17]在

16 見《玉山名勝集》中華書局二〇〇八年版第一八一頁。

17 見《玉山名勝集》中華書局第二一〇、二一三頁。

《玉山倡和》諸詩中，俞謙作了〈夜泊綽墩寄玉山〉，陸麒作了〈陪玉山過綽墩〉。[18]這個綽墩地區，是有著深厚的悠久的歷史文化傳統的，自唐宋以來，綽墩村鄉間早已流行著各種伎樂活動。

說起綽墩，大有來歷。它是唐玄宗的梨園藝人黃幡綽的墳山。唐人段安節《樂府雜錄·俳優》記載[19]：「開元中（七一三至七四一年），黃幡綽、張野狐弄參軍。」說他們在宮廷中擅長演出參軍戲，甚得唐玄宗的喜愛。安史之亂以後，黃幡綽流落到崑山，傳藝於鄉民，死後所葬之地，村民即以綽墩稱之。墳山叫做綽墩山，村莊稱為綽墩山村。南宋孝宗時崑山人龔明之在《中吳紀聞》（有《四庫全書》本和《叢書集成初編》本）卷五中記載：

綽堆，避御名改曰綽墩，即今綽墩。崑山縣西數里，有村曰綽堆。古老傳云：此乃餘里名綽墩，相傳是唐時黃幡綽墓。

明人徐樹不《識小錄》（有涵芬樓秘笈第一集影印本）卷一也說：「崑山真儀鎮之北十餘里名綽墩，至今村人皆善滑稽，及能作三反語。」那末，黃幡綽是何等樣的藝人呢？近人任半塘在《唐戲弄》第七章〈演員〉中考述：

18　見《玉山名勝集》中華書局二〇〇八年版第六〇一、六一二頁。

19　見《中國古典戲曲論著集成》第一集，中國戲劇出版社一九五九年版第四九頁。

黃幡綽——幡綽優名也。才藝品德為盛唐第一優人，宜亦唐五代優伶中之第一人！開元間，善弄參軍戲，每寓匡諫。玄宗悅之，曾假以緋衣。平日侍從，亦常假戲謔，警悟其主，往往解紛救禍，世稱「滑稽之雄」！（上海古籍出版社一九八四年版一〇四九頁）

可知綽墩的村人「皆善滑稽」，是黃幡綽親自傳授下來的。村民們受了他的影響，世代相傳，均能開展聲伎樂舞活動。按唐宋時的方言，曾以「綽」作為滑稽的代名詞，所以給人起的渾名叫做「綽號」；至於「三反語」，是指三字反切的隱語，也帶有滑稽之意。[20] 任半塘又引唐薛能〈吳姬〉「女兒絃管弄參軍」的詩句，考證參軍戲除了調弄滑稽外，「有時併合歌舞」，絃管樂曲穿插其間，男女角色均可登場。[21] 王國維在《宋元戲曲史》中列出專章，認為唐代的參軍戲發展到宋代便稱為滑稽戲了。

特別令人感到驚奇的是，魏良輔在《南詞引正》中記崑山腔的來頭，竟尋根追古提到了黃幡綽，說是「惟崑山為正聲，乃唐玄宗時黃幡綽所傳」。實際上，顧堅、顧瑛與黃幡綽的時代差距計有六百年之遙，魏良輔既然認定崑山腔源於元朝末年顧堅、顧瑛這一代，那麼崑山腔的歷史應從元末開端，而不能從黃幡綽算起。我們應該辯證地來理解魏良輔說的「所

20 見任半塘《唐戲弄》上海古籍出版社一九八四年版第一一九五頁。

21 同上書第四〇〇、四〇一、四〇三頁。

傳」兩字的含意，既不能說崑山腔是唐朝黃幡綽創始的，但又要肯定他與崑山綽墩的關係，要重視黃幡綽在綽墩的影響。這種影響是指優伶伎藝和音樂成份的「傳承」關係，是指其歷史文化傳統和深厚的文化底蘊。從中國戲曲史的發展線索來立論，黃幡綽的流風餘韻，在民間生根發芽，直接影響了元明之際崑山的聲伎活動，魏良輔講「乃黃幡綽所傳」的道理就在於此。而且這還表明：魏良輔是知道並瞭解黃幡綽生活在崑山綽墩的歷史的，所以能揭示出這項訊息來。正是由於有這樣深沉的歷史文化積澱，我們便有理由來論定元末顧瑛遊宴的綽墩地區與崑山腔的起源和形成是有關係的。

從《玉山名勝集》留存的史料來看，玉山雅集的遊宴範圍確實擴展、延伸到兩湖之間的綽墩地區。而且顧瑛在綽墩有祖塋母墓，還興建了金粟庵，常與賓朋在綽墩聚會。當時崑山民間流行傀儡戲，楊維楨《朱明優戲錄》記載，崑山優伶朱明擅長搬弄傀儡，伎藝出色，「辨舌歌喉，又悉與手應，一談一笑，真若出於偶人肝肺間，觀者驚之若神」（《東維子文集》卷十一），傀儡湖流域的綽墩村是傀儡戲的流行地，傳說也與黃幡綽傳藝有關，傀儡湖即因此而得名。22 玉山主人顧瑛曾招待賓客遊湖並觀賞傀儡戲，證據見至正十一年（一三五一）端陽節前夕秦約在《傀儡湖詩》中的描述：

22 傳說此地流行傀儡戲與黃幡綽有關的記載，見清人趙詒翼纂修的《信義志稿》（復旦大學圖書館藏稿本，南京圖書館藏抄本）卷二：「傀儡湖，或云亦以番綽得名。」因元代的傀儡戲是從唐代傳下來的。任半塘《唐戲弄》第

「主人湖上席更移，醉歌小海和竹枝。」

「微生百年何草草，傀儡棚頭幾絕倒。」

足證顧瑛主辦的玉山雅集，曾移席於傀儡湖的船面上，泛舟遊宴，唱起了小海歌和竹枝詞等民歌小調；當地的民間藝人還在湖畔搭了傀儡棚，讓賓主共同欣賞「水傀儡」，笑樂絕倒。顧瑛在〈陽山詩〉中說「傀儡湖中觀競渡」，[23] 可見他們在端陽節還到傀儡湖看龍舟競渡。這些寫實性的描繪，有力地證明顧瑛的玉山雅集曾涉足民間，與民風民俗活動相互溝通交流，這也是促進崑山腔形成的有利因素。

綽墩原是顧瑛的居留地，據《信義志稿》卷四記載，「顧德輝祖墓在綽墩。」他又葬於此，盧墓守孝，在墓旁建金粟庵，長期住在庵內。並預築生壙壽穴，自己死後即葬於綽墩。乾隆十六年（一七五一）刻本《崑山新陽合志》卷十二《塚墓誌》記載：

金粟道人顧仲瑛墓：在縣西北綽墩山陽，仲瑛生前鑿壙，環植叢桂，題曰金粟堆，自為志。洪武二年卒於鳳陽，返葬於此。

23 見《玉山名勝集》中華書局二〇〇八年版第二一一頁。

二章考證：「我國傀儡戲，在唐以前與百戲相混，為生長階段；至唐，超諸百戲，為成熟階段。」（見上海古籍出版社一九八四版第四三一頁）

顧瑛自撰的墓誌銘（預寫於至正十八年）說：

金粟道人姓顧名德輝，一名阿瑛，字仲瑛，世居吳。……丙申歲（按：指至正十六年），兵入草堂，奉母挈累寓吳興之商溪。母喪於斯，會葬者以萬計。是歲，函骨歸瘞於綽墩墳塋。當時，交相薦舉，乃祝髮盧墓，閱大藏經以報母。復鑿土營壽藏於山之陽，環植叢桂，扁曰「金粟」，自題春帖云：「三生已情身如寄，一死須教子便理。」（見《名勝集》中華書局本六五二至六五三頁）

經查考，張士誠在泰州起事自立為王后，於至正十六年帶兵渡江佔領平江（今蘇州），玉山草堂曾遭亂兵洗劫，顧阿瑛奉母逃到吳興商溪避難，不幸母病邊逝，待事平後歸葬於綽墩山之南坡。並在墓旁建家祠金粟庵，為擺脫張士誠幕府的「薦舉」，潛身在庵中修道，所以自號金粟道人，只與詩友往來而不願出仕。如謝應芳《和顧仲瑛金粟塚燕集》詩云：「清秋攜客墳上飲，麴車載酒山童推。」殷奎《顧玉山金粟塚秋宴集》云：「始登金粟塚，仰見端正月。」[24] 這都證見綽墩是顧瑛文士集團舉行雅集之地。

24 見《玉山名勝集》中華書局二〇〇八年版六五八、六五九頁。

結語

綜合上述多層面的探索和考證，我們加以歸納總結，對於崑山腔起源與形成的問題，得到五點認識。

一、因為有了《南詞引正》關於顧堅與顧瑛友好往來的歷史記載，我們就必然把顧瑛玉山雅集的聲歌伎藝活動跟崑腔發展史的研究聯繫起來，這是論題的總綱。

二、從戲曲發生學的原理來考察，戲曲的腔調必然來源於民間。崑山腔是崑山地域文化的產物，其發源地由點到面，經過長期醞釀，聲勢逐步擴大。我們依據《南詞引正》的記載來追溯，崑山腔發源於元朝末年的崑山地域，其發源地有二個重點：一是作為崑山腔原創歌手顧堅的家鄉——千墩浦流域的千墩（今名千燈）；一是傳承黃幡綽弄伎樂的寶地——傀儡湖流域的綽墩。從千墩到綽墩的民俗民風，體現了崑山地域文化的特殊風格和本土底色，有著滋生土腔土調的深厚沃土。在宋元南戲已有海鹽腔、余姚腔、杭州腔、弋陽腔流播的影響下，崑山本地孕育出來的聲腔被稱為崑山腔，便是呼之欲出、水到渠成的事情。

三、顧堅是崑山腔形成時期首屆一指的南曲歌手，他植根於鄉土基層，是民間藝人，「精於南辭」，「善發南曲之奧」。至於說他是崑山腔的創始人，並非說他一個人創造了崑山腔，而意在推崇他是崑山腔形成時期具有標竿性的代表人物。崑山腔的形成是眾多藝人與

文化界人士共同創造的成果，它必須通過群體活動（包括主創和受眾）才能產生出來。

四、根據《南詞引正》的有關記載，確知顧堅和顧瑛是好友，又與玉山雅集的文士集團（如楊鐵笛倪元鎮等人）結交往來，這就為我們探索崑山腔的形成打開了一個窗口。我們從《玉山名勝集》、《草堂雅集》和《玉山璞稿》的詩文中考查，得知崑山腔形成期最為顯著、最有模式、而且能與民間溝通、並能持續進行的群體活動，便是顧瑛主導組織的玉山雅集。

五、在元末歷時三十多年共舉行了五十多次的玉山雅集，既有詩文書畫活動，又有聲藝演唱活動。玉山主人顧瑛有家樂，有伶班，舉行雅集時出場，招待四方賓客。熊夢祥在春暉樓雅集時寫的〈分題詩序〉明確記載：「張筵設席，女樂雜遝。」《玉山名勝集》中記下了眾多女樂的名號，她們多才多藝，或善於彈奏樂器，或擅長歌舞表演。顧瑛自己也精通音律，能彈阮琴。來賓中多有彈絲品竹的高手，也有唱曲演劇的名家。玉山雅集開展的聲藝樂舞活動，既演唱南曲戲文，也搬演北曲雜劇。有時還走出玉山草堂，深入民間，游宴於綽墩和傀儡湖之間，觀賞群眾性的龍舟競渡和民間藝人擺弄的的傀儡戲。由於有顧堅和顧瑛的共同參與，這樣有聲有色的群體活動，便為崑山腔的產生創造了各種聲歌伎藝和音樂成份以及絲竹演奏相互交流融合的條件。到了明朝初年，就正式出現了崑山腔的名稱。《南詞引正》說「國初有崑山腔之稱」，周元暐《涇林續記》（有《叢書集成初編》本）也說，明太祖朱元璋定都南京後，在洪武六年（一三七三）召見崑山的老壽星周壽誼問：「聞崑山腔甚

佳！」，足見在明初洪武六年以前，崑山腔的名聲已從崑山傳到了南京。那麼，崑山腔應在明太祖開國以前的元順帝末年已經孕育出來了。所以說，顧瑛主持組織的玉山雅集，在崑山腔的形成過程中起到了關鍵性的聲藝融合作用。甚至可以進一步說：玉山雅集在崑山腔產生期起到了重要的推動作用和培育作用。

原載中國社會科學院文學研究所主辦《文學遺產》二〇一二年第一期

明刻本《樂府紅珊》和《樂府名詞》中的魏良輔曲論

魏良輔字尚泉，是明代嘉靖年間寓居崑山、太倉的崑曲音樂家。現傳魏良輔的《曲律》，是有關崑曲唱法的理論著作，中國戲曲研究院編定的《中國古典戲曲論著集成》第五集曾收錄點校，一九五九年由中國戲劇出版社排印出版（一九八〇年重印），書前〈曲律提要〉介紹其明代的三種版本是：

（一）明萬曆四十四年（一六一六）周之標選輯《吳歈萃雅》刻本，有二行標題，第一行題作〈吳歈萃雅曲律〉，第二行題作〈魏良輔曲律十八條〉。

（二）明天啟三年（一六二三）許宇選輯《詞林逸響》刻本，題作《崑腔原始》（十七條）。

（三）明崇禎十年（一六三七）張琦（楚叔）選輯《吳騷合編》刻本，題作《魏良輔曲律》（十七條）。

《論著集成》排印的《曲律》，即以《吳歈萃雅》本作為底本，再參校了其他二個本子。一九六〇年暑期，我到路工家裡親眼見到路工在清初抄本《真跡日錄》中發現的魏良

121

輔《南詞引正》，題署為：「婁江尚泉魏良輔《南詞引正》，崑陵吳崑麓校正」，「嘉靖丁未（二十六年，一五四七年）夏五月金壇曹含齋敘」，「長洲文徵明書於玉磬山房（真跡）」。經過比勘，才發覺《曲律》是《南詞引正》的節錄修改本。一九六一年《戲劇報》七、八期合刊發表了錢南揚的〈南詞引正校注〉，錢先生依據《吳歈萃雅》、《詞林逸響》、《吳騷合編》和崇禎十二年（一六三九）沈寵綏《度曲須知・律曲前言》中有關魏良輔《曲律》的條文，與《南詞引正》進行了核對，校出了各本的異同之處，闡釋了《南詞引正》被一改再改的基本情況。

一九八四年五月，臺灣學生書局出版了王秋桂主編的《善本戲曲叢刊》一、二、三輯，第二輯中有明萬曆三十年（一六〇二）秦淮墨客選錄的《樂府紅珊》，由於沒有找到明刻原本，便以大英博物院所藏清嘉慶五年（一八〇〇）積秀堂覆刻本予以影印。二〇〇二年三月，上海古籍出版社出版的《續修四庫全書・集部戲劇類》也影印了積秀堂本《樂府紅珊》。我曾多次細閱，發現書中〈樂府紅珊凡例二十條〉，實際上是最早改成的魏良輔《曲律》。另外，我又在北京圖書館善本部查得明萬曆本《樂府名詞》，發現該書卷首殘存的〈曲條〉，也是魏良輔的《曲律》。這兩個本子與《吳歈萃雅》等四種本子的文句又有不同，有些文字更接近於《南詞引正》，這就為魏良輔曲論文本的演化提供了新材料，值得進一步研究。

續修四庫全書　集部　戲劇類

多為詞壇所取賞而間有
一二足為傳音藝術取節
斥辭自可以知大槩英英嗟
乎彼連篇累牘雖元元窮
年者石能如其英咀其華
哉故孔子以思無邪蔽三
百篇之義而是集之撮要
提綱雖一寸珠不是過也謬
詞樂府之紅珊期八知所
共寶云
　萬曆壬寅歲孟百月吉旦
　　秦淮墨客識

二二二

樂府紅珊凡例二十條

一南曲要唱二節神知
序熟比曲要唱景肯朵村初　遲鼓胡十八
熟猶如打破兩重玄關也
一比曲與南曲大相懸絕唱無字者佳大
抵南北曰北曲中來變化只一有磨調有
絃索調近來有絃索調唱作磨調又將南
曲配入絃索為圖譬方穿亦牆座中無
周即耳
一生曲要虛心玩味到處模倣不可自故主
張久久永癖不能改矣
一清唱詞之冷唱不比戲曲戲的藉鑼鼓之
助有縣閃省力處知者辦之
一唱有二絕字清一絕腔絕二絕板正三絕
一唱讀要唱出各樣呷理應怒去英蓉玉
交枝玉山頹不足路要馳騁如新線籍黃

二〇〇二年上海古籍出版社《續修四庫全書》據積秀堂覆刻本影印的《樂府紅珊》書影（〈序文〉和〈凡例〉）

《樂府紅珊》的內容

《樂府紅珊》書名全稱是《新刊分類出像陶真選粹樂府紅珊》，題署為「秦淮墨客選輯，唐氏振吾刊行」。卷首有〈校正樂府紅珊序〉，署名為「萬曆壬寅歲孟夏月吉旦秦淮墨客撰」，序後是〈凡例〉。經查考，秦淮墨客是紀振倫的別號，他曾編寫小說《楊家將演義》，作有傳奇劇本《七勝記》、《折桂記》、《西湖記》、《三桂記》和《霞箋記》等七種。唐振吾是金陵書坊廣慶堂的坊主，紀振倫的《七勝記》、《折桂記》等傳奇，都是「金陵唐振吾」刊行的。萬曆壬寅是萬曆三十年（一六○二），即是《樂府紅珊》序刻的年代，比萬曆四十四年刊行的《吳歈萃雅》早了十四年。

所謂「陶真」，原是宋元明說唱伎藝的一種，但沒有留下具體的作品。明代書商故作狡獪，把唱崑曲說成是唱陶真，給《樂府紅珊》標上「陶真選粹」的名號，以此作為奇貨招徠顧客。現今我們細看《樂府紅珊》的內容，發覺它實際上是崑曲選集（不能把崑曲等同於陶真）。但此書所選不是崑曲文學本，而是舞臺演出本。我認為，《樂府紅珊》是崑曲折子戲選集，所以其〈凡例〉採錄了魏良輔唱曲論著的條文。全書共十六卷，分卷選錄當時舞臺上流行的崑曲臺本，曲白俱全，對於崑曲盛行情況和崑曲演出史的研究具有重要的實證價值。如卷一〈慶壽類〉選了《升仙記‧八仙赴蟠桃大會》、《香囊記‧張九成兄弟慶壽》等八

折，卷二〈伉儷類〉選了《琵琶記‧蔡議郎牛府成親》、《紫簫記‧李十‧霍府成婚》等五出，卷三〈誕育類〉選了《斷機記‧商三元湯餅佳會》，《白兔記‧李三娘磨房產子》等五折，其他各類依次為訓誨類、激勵類、分別類、思憶類、捷報類、訪詢類、遊賞類、宴會類、邂逅類、風情類、忠孝節義類、陰德類、榮會類，累計選錄了六十一個劇碼一百折戲，其中第九十九折《洛陽橋記（四美記）‧蔡端明母子相逢》有目無辭，所以實選九十九折。

首先接觸到明刻本《樂府紅珊》的現代學人是李家瑞，他在一九三七年六月十七日的《中央日報‧圖書評論週刊第五期》發表題為〈陶真選粹樂府紅珊〉的短文報導：一九三四年十月他在杭州吳山路一家書鋪中見過此書原刊本。他說：「我遇到這一部書，自然是喜出望外，但是我細心一看，這書書目應有十六卷，現在還缺一本。書鋪老闆答應我再找，叫明天再去拿。此時我應該把這五本先買回去，一時大意，僅想明天來拿全書呢。不想明天來也，主人出去了；後天來也，主人沒有回來。我又忙於要回南京。」後來託人再去問時，「連那五本都不見了」，從此迷失，不知下落。由於他未及細看內容，單憑印象就說這是「陶真」選本，害得葉德均和陳汝衡都根據他的報導把《樂府紅珊》當成了碩果僅存之明朝陶真選集。可是葉、陳兩人都沒有見過《樂府紅珊》，便只有轉引李家瑞的說法，以訛傳訛。葉德均在《宋元明講唱文學》中說：「這書是十多年前友人李家瑞先生在杭州書肆發現，因缺首冊（按：李文未說缺首冊）而沒有買回。據他說，原書計四冊（按：李文說見到

五本），十六卷，選錄當時流行的說唱陶真若干種。」，陳汝衡在《說書史話》（作家出版

社一九五八年版）第五章第四節中，也以此書作為陶真文本的實例。

一九六三年，美國哈佛大學著名的漢學家韓南（Patrick Hanan）看到了大英博物院圖書

館收藏的清嘉慶五年積秀堂覆刻本《樂府紅珊》，寫出了《樂府紅珊考》一文，載於英國劍

橋大學《東方及非洲研究學院學報》（BSOAS, XXVI/2, p.346-361），經王秋桂譯為中文後，

發表在一九七六年臺灣的《中外文學》第四卷第七期。韓南在文中說明：「此書為木刻本，

扉頁右上角題『嘉慶庚申（西元一八〇〇年）新鐫』，左下角題『積素堂藏板』，中題『精

刻繡像樂府紅珊』，上橫題『陶真選粹』。」韓南指出了李家瑞、葉德均、陳汝衡的誤解，

他說：「本文的目的是要介紹存於大英博物院的《樂府紅珊》，說明此書的內容並非如李家

瑞所敘述的那樣。」「顯然，李家瑞在匆忙中所翻閱的是一本明版戲曲選集」，「這些作品

並非陶真而是戲曲。」，「《樂府紅珊》不再是『碩果僅存的陶真選集』，它的重要性仍然存

在」。韓南認為《樂府紅珊》的重要性在於：第一，保存了已失傳的《偷香記》、《單刀

記》、《聯芳記》、《單騎記》等十種劇碼的散出；第二，另收有十四種無全本流傳的劇本

的散出（共二十五出），餘下的六十四出雖有全本流傳，但在文字上與原本有很大的差異，

這是戲曲演出時「對原作屢加改編的結果」。為此，他對十六類選載的劇碼一一作了考釋。

如對卷一《單刀記・漢雲長公祝壽》的考述是：「不見著錄，此出演張飛等向關羽——時為

荊州太守——祝壽之事。關雲長單刀赴會是《三國演義》中一段膾炙人口的故事，雜劇及南

戲均有《單刀會》的劇碼，但此出所演祝壽之事顯然是劇作家的增飾。」又如對卷六《千金記・韓信別妻從軍》的考述是：「此出相當於《六十種曲》本第九齣〈宵征〉，不過二者曲文之間大有差別。」韓南下了很深的功夫，把每齣戲的來歷都考查清楚了。但由於他在美國不瞭解中國的崑曲藝術，不瞭解《曲律》，所以未能從崑曲折子戲的基點來立論，也就未能考出《樂府紅珊凡例二十條》是魏良輔的曲論。

《樂府紅珊凡例二十條》校釋

所謂「凡例」，應該是指文籍的編輯體例，但〈樂府紅珊凡例〉卻不是這回事，細閱其條文，全是魏良輔有關唱曲的經驗之談。前述韓南的〈樂府紅珊考〉一文，曾注意到這個問題，韓南指出：

序後為〈樂府紅珊凡例二十條〉，說明南北曲的異同，作曲的規範，模仿的方法及演奏的條件等等。這些凡例中有些似乎是針對演出或觀戲的特殊情況而言，如末條云：「聽曲要肅然雅靜不可喧嘩，不可容俗人在傍混接一字。」很可能集中所選的劇碼是為演出而用的。

他正確地認識到這是「針對演出或觀戲的特殊情況而言」，「所選的劇碼是為演出而用的」，但由於他不熟悉這是崑曲的演出本，所以不知其〈凡例〉條文就是魏良輔的崑曲論著《曲律》，更不知源出於《南詞引正》。嘉靖二十六年（一五四七）曹含齋敘錄的《南詞引正》「凡二十條，乃婁江魏良輔所撰」，而〈樂府紅珊凡例〉恰恰排列了「二十條」。由於「凡例二十條」與《吳歈萃雅》、《詞林逸響》、《吳騷合編》、《度曲須知‧律曲前言》的條文有同有異，為便於鑒定，現將〈樂府紅珊凡例〉全文校錄如下，並以《南詞引正》原本和《集成》本《曲律》相互比勘，每條作出簡要的解釋，說明其來歷。

〈樂府紅珊凡例二十條〉

一、南曲要唱【二郎神】、【香遍滿】、【集賢賓】、【鶯啼序】熟，北曲要唱【呆骨朵】、【村里迓鼓】、【胡十八】熟，猶如打破兩重玄關也。
（源出魏良輔《南詞引正》原本第十六條[5]，文字基本相同，只個別字句有異。又見《中國古典戲曲論著集成》據《吳歈萃雅》本排印的魏良輔《曲律》第十條，《曲律》本增句較多。）

一、北曲與南曲大相懸絕，唱無南字者佳。大抵南曲由北曲中來，變化不一，有磨調，有弦索調。近來有弦索調唱作磨調，又將南曲配入弦索，誠為圓鑿方枘，

亦猶座中無周郎耳。

（源出《南詞引正》第八條，但卻進行了刪節，改動之處接近《曲律》第十一條。）

一、生曲要虛心玩味，到處模仿。不可自做主張，久之成癖，不能改矣。

（源出《南詞引正》第四條，字句稍有不同。又見《曲律》第四條，《曲律》本增句較多。）

一、清唱謂之冷唱，不比戲曲。戲曲藉鑼鼓之助，有躲閃省力處，知者辨之。

（源出《南詞引正》第三條，文句只多了一個字（「省力處」原本無「處」字），其餘全同。又見《曲律》第八條，《曲律》本增句較多。）

一、唱有三絕：字清一絕，腔純二絕，板正三絕。

（源出《南詞引正》第十八條第一項，「唱」字原作「曲」字。又見《曲律第十二條。）

一、唱須要唱出各樣牌名理趣，如【玉芙蓉】、【玉交枝】、【玉山頹】、【不是路】，要馳騁；如【針線箱】、【黃鶯兒】、【江頭金桂】，要規矩；如【二

129

郎神】、【集賢賓】、【月雲高】、【本序】、【刷子序】，要抑揚；如【撲燈蛾】、【紅繡鞋】、【麻婆子】，雖疾而無腔有板，板要下得勻淨。

（源出《南詞引正》第十一條。又見《曲律》第六條，除個別字句有改動增減外，基本相同。）

一、長腔要圓活流動，不可太長；短腔要遒勁找捷，不可太輕。

本作「就短」。《曲律》本將此條併入該本第四條。）

（源出《南詞引正》第十二條，增加了「流動」、「找捷」四字，「太輕」原

一、過腔接字，乃關鎖之介，最要得體。雖遲速不同，必要穩重嚴肅，如見大賓之狀，不可扭捏弄巧。

（源出《南詞引正》第十三條，文句基本相同。《曲律》本將此條刪節後併入該本第四條。）

一、雙疊字，上兩字接上腔，下兩字稍離下腔。如【字字錦】中「思思想想、心心念念」，【素帶兒】中「他生得齊齊整整、嫋嫋婷婷」之類是也。

（源出《南詞引正》第六條。又見《曲律》第七條前半段，文句基本相同。）

一、單疊字，與雙疊字不同，如「一旦冷清清」類，卻要抑揚。

（源出《南詞引正》第七條，文句基本相同。又見《曲律》第七條後半段，《曲律》本增加了字句，並在「一旦冷清清」之前加了曲牌名【尾犯序】。）

一、拍乃曲之餘，最要得中。如迎頭板，隨字而下；徹板，隨腔而下；句下板，即絕板，腔盡而下。有迎頭板慣打作徹板者（「慣」誤刻為「貫」，現校改為「慣」），皆由不識調平仄之故也。

（源出《南詞引正》第二條，又見《曲律》第五條，除個別字句外大致相同。末句在《南詞引正》原本中作「乃不識字戲子不能調平仄之故也」，〈凡例〉本與《曲律》本均刪去「不識字戲子」，《曲律》本改為「此皆不能調平仄之故也」。）

一、五音以四聲為主，四聲不得其宜，五音廢矣。平、上、去、入，必要端正明白。有以上聲唱做平聲，去聲唱作入聲者，皆因做捏腔調故耳。

（源出《南詞引正》第十條前半段，文句基本相同，但刪去了後半段。又見《曲律》第三條，《曲律》本增加了字句，但仿效〈凡例〉本也刪去了原本第十條後半段「中州韻詞意高古」等句。）

一、四聲皆實，字面不可泛泛然。又不可太實，太實則濁。

（源出《南詞引正》第十八條第三項。《曲律》的文本中沒有這一條。）

一、五不可：不可高，不可低，不可輕，不可重，不可自作聰明。

（源出《南詞引正》第十八條第四項，除了末句「不可自主張」〈凡例〉本改為「不可自作聰明」外，其他各句全同。又見《曲律》第十四條，文句同於原本，末句未改。）

一、四難：開口難，出字難，過腔難，低難高不難。

（源出《南詞引正》第十八條第五項，但原本作「四難」，改「閉口難」為「開口難」。又見《曲律》第十五條，《曲律》本依原本作「五難」，卻依〈凡例〉本將「閉口難」改為「開口難」，又刪去「高不難」，增加了「轉入鼻音難」，補足了「五難」之數。）

一、兩不辨：不知音者不與辨，不好音者不與辯。

（源出《南詞引正》第十八條第六項，「不好音者不與辯」，原本作「不好者不可與之辨」。又見《曲律》第十六條，《曲律》本在「兩不辨」前增加「曲

有」兩字，其餘同原本。）

一、士夫唱不比慣家，要恕。聽字到、腔不到也罷，板眼正、腔不滿也罷，取意而已。

（源出《南詞引正》第九條，原本「意而已，不可求全」在此被簡化為「取意而已」，其餘文句全同。《曲律》本沒有這一條。）

一、初學必要將《南琵琶記》、《北西廂記》從頭至尾熟讀，一字不可放過，自然有得。

（源出《南詞引正》第十四條，但文句大改。原本的文句是：「將《伯喈》與《秋碧樂府》從頭至尾熟玩，一字不可放過。《伯喈》乃高則誠所作，秋碧姓陳氏。」又見《曲律》第九條，而《曲律》本的文句也大改，與〈凡例〉本各不相同。）

一、初學不可混雜多記，如學【集賢賓】，只唱【集賢賓】；學【桂枝香】，只唱【桂枝香】。移宮換呂，自然貫串。

（源出《南詞引正》第一條，文句略作刪簡。又見《曲律》第二條，《曲律》本增加了「先從引發其聲響」等三句。）

一、聽曲要肅然雅靜，不可喧嘩，不可容俗人在傍混接一字。必聽其吐字、板眼、過腔、輕重得宜，方可言好，不可因其喉音清亮而許可之也。

（源出《南詞引正》第十五條，文句稍有增減。又見《曲律》第十七條，《曲律》本增減的字句較多。）

總的看來，〈樂府紅珊凡例〉是最早的《南詞引正》改本，其中保留《南詞引正》的原文較多。如〈凡例〉第十三條和第十七條不見於《曲律》，卻見於《南詞引正》，足證〈樂府紅珊凡例〉的編選人是見到《南詞引正》的，從而證實了魏良輔《南詞引正》在《樂府紅珊》的時代是傳承於世的。當然，〈曲律〉也是源自《南詞引正》，只是對文句的節錄、增減、改動之處較多。再者，〈凡例〉和《曲律》都刪掉了《南詞引正》第五條、第八條有關崑山腔起源於元末顧堅和北曲有「中州調、冀州調」的記載，這可能是魏良輔當初向藝人口述崑曲唱法時，習曲者各自選錄，口傳心授，各取所需，因此產生了多種不同記錄的文本和改本。

《樂府名詞》中的〈曲條〉

《樂府名詞》的書名全稱是《新鐫彙選辨真崑山點板樂府名詞》，題署為「新都鮑啟心獻蓋甫校、岩鎮書林周氏敬吾梓」。刻印者是徽州書商周敬吾，校正者是鮑啟心（字獻

蓋），兩人的生平事蹟無從查考。此書收藏於北京圖書館，是孤本秘笈（至今尚無影印本）。一九八七年書目文獻出版社印行的《北京圖書館古籍善本書目‧集部》第三一二頁第五行已予著錄。一九九七年浙江教育出版社出版的《中國曲學大辭典》第六四一頁《樂府名詞》的釋文說：「明無名氏輯，鮑啟心校，存有明萬曆間書林周敬吾刻本。」

《樂府名詞》是戲曲和散曲的選集，全書共二卷，上卷選錄了《琵琶記》、《綵樓記》、《浣紗記》、《釵釧記》、《錦箋記》、《紫釵記》、《千金記》等二十四個劇碼中的崑曲折子戲五十齣，下卷選錄了《拜月亭》、《紅拂記》、《玉簪記》、《五倫記》、《金貂記》等九個劇碼中的崑曲折子戲二十四齣。除了《金貂記》外，都只選聯套唱段，不帶念白。在《五倫記》與《金貂記》之

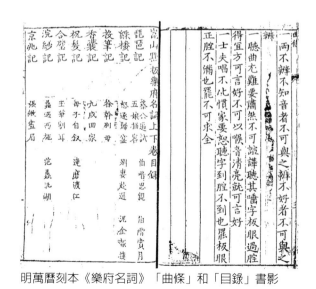

明萬曆刻本《樂府名詞》「曲條」和「目錄」書影

間，又插選了散曲套數【步步嬌】、【念奴嬌】、【山坡羊】、【刷子序】、【素帶兒】、【楚江清帶過金字經】、【好事近】等二十一套。所選劇碼止於萬曆前期的創作，如湯顯祖的劇作只選有《紫釵記》（作於萬曆十五年），尚無《牡丹亭》，而《樂府紅珊》止於《紫簫記》（作於萬曆七年），尚無《紫釵記》，可見《樂府名詞》的輯刊年代是在《樂府紅珊》之後，而在《吳歈萃雅》之前。

值得注意的是，此書明確標出「崑山點板」的名稱，所選都是崑曲唱段，而且在曲辭旁標明迎頭板、腰板（又稱掣板、徹板）、底板（又稱截板、絕板），便於演唱實用，所以在卷首載有崑曲的曲論條文。可惜現存孤本卷首殘缺，缺一、二葉，只存下第三葉七條半文字，第三葉書口標有「曲條」兩字，可知全文的標題應作〈曲條〉，只是不知第一葉第一行的標題有沒有署名作者？全文共幾條？經與《吳歈萃雅》卷首比較，可以確定這〈曲條〉就是魏良輔《曲律》。現將〈樂府名詞・曲條〉殘存的七條半文字校錄簡釋如下：

一、【前缺】上、去、入，要端正。有上聲扭作平聲，去聲唱作入聲，皆因做腔之故，速宜改之。

（源出魏良輔《南詞引正》第十條，又見〈樂府紅珊凡例〉第十二條，又見《吳歈萃雅・魏良輔曲律》第三條。）

一、曲有三絕：字清為一絕，腔純為二絕，板正為三絕。又有兩不雜，南曲不可雜北腔，北曲不可雜南字。

（源出《南詞引正》第十八條第一項和第七項。又見《曲律》，《曲律》本分為第十二條和十三條兩條。〈樂府紅珊凡例〉第五條錄有《南詞引正》中的「三絕」，但未錄「兩不雜」。）

一、四實：平、上、去、入皆著字，不可泛泛然。不可太實，太實則濁。

（源出《南詞引正》第十八條第三項，又見〈樂府紅珊凡例〉第十三條，《曲律》未錄。）

一、五不可：不可高、不可低、不可輕、不可重，不可自做主張。

（源出《南詞引正》第十八條第四項，又見〈樂府紅珊凡例〉第十四條，又見《曲律》第十四條，各本文句大同小異。）

一、五難：開口難、出字難、過腔難、低難、高不難。

（源出《南詞引正》第十八條第五項，文句基本相同。〈樂府紅珊凡例〉列為第十五條，改「五難」為「四難」，改原本「閉口難」為「開口難」，此《曲

一、士夫唱不比慣家，要恕。聽字到、腔不到也罷，板眼正、腔不滿也罷，不可求全。
（源出《南詞引正》第九條，又見〈樂府紅珊凡例〉第十七條，文句基本相同。《曲律》本沒有錄入此條。）

一、聽曲尤難，要肅然，不可喧嘩。聽其吐字、板眼、過腔得宜，方可言好；不以喉音清亮，就可言好。
（源出《南詞引正》第十五條，文句基本相同。又見〈樂府紅珊凡例〉第二十條、《曲律》第十七條，字句各有差別。）

一、兩不辨：不知音者不可與之辨，不好者不可與之辨。
（源出《南詞引正》第十八條第六項，文句全同。又見〈樂府紅珊凡例〉第十六條和《曲律》第十六條，文字稍有增減。）

條》本依之。又見《曲律》第十五條。「閉口難」亦依〈凡例〉改作「開口難」。）

由此可知，〈樂府名詞‧曲條〉也是魏良輔《南詞引正》改本的一種，與《吳歈萃雅‧曲律》屬於同一類型。從「閉口難」改為「開口難」來判斷，〈曲條〉和《曲律》的編刊者都見過《南詞引正》和《樂府紅珊凡例》，而且都受到《樂府紅珊凡例》的影響。它們同出一源，都是魏良輔的曲論，只是在條文的選錄排列和字句的增減改動方面各有差異罷了。

結語

經過對魏良輔曲論多種文本的比較，可以得出一個初步認識。那就是作為著名藝師的魏良輔，在崑山、太倉為人拍曲時講了一連串唱曲的經驗之談，他本人並沒有親自執筆寫成曲論定本，而是四方的習曲者隨時記錄，各取所需，所以有多種不同的口傳文本流傳各地。經常州人吳崑麓和金壇人曹含齋在嘉靖二十六年（一五四七）校正敘錄的本子題名為《南詞引正》，也只是筆錄，並未刊印。後來輾轉傳抄（蘇州文徵明是傳抄者之一），便可能產生各不相同的傳本。當時崑曲盛行於全國各地，書坊在輯刊崑曲選集時，往往隨意加上標題載於卷首，以供唱曲者參考。如以《南詞引正》作為標準本來衡量，則其他各本可視為《南詞引正》的改本（或可視為同源異流不同地區的流傳本），付之刻印的現存本計有：（一）〈樂府紅珊凡例〉。（二）〈樂府名詞曲條〉，（三）《吳歈萃雅‧魏良輔曲律》，（四）《詞林逸響‧崑腔原始》，（五）《吳騷合編‧魏良輔曲律》，（六）《度曲須知‧律曲前

言〉。因為那時沒有著作權的觀念，所以作者魏良輔的姓名或標或不標，筆錄者和書商們並未認真對待。連知其作者的吳江人沈寵綏也沒有在〈律曲前言〉中題名。沈寵綏撰著《度曲須知》前，先寫了《弦索辨誤》一書，他在〈弦索辨誤凡例〉第一條開頭就說：「『南曲不可雜北腔，北曲不可雜南字』，誠哉良輔名語。」這名語出於《南詞引正》第十八條第七項，又見《曲律》第十三條。他明知作者是魏良輔，但當他編寫〈度曲須知‧律曲前言〉時，竟絕口不提魏良輔。《律曲前言》共列十四條，其中十條出於《南詞引正》和《曲律》（其餘四條出於《太和正音譜‧詞林須知》引錄的〈芝庵唱論〉），良輔名語「南曲不可雜北腔」這一條竟沒有列入。可見明人對文本和作者的著錄很不嚴謹，都是隨意摘錄，不加考訂，所以出現了字句頗有差異、條文有多有少的各種不同的文本。其中最早的刊印本是萬曆三十年（一六〇二）序刻本〈樂府紅珊凡例二十條〉，這二十條不是《南詞引正》的二十條，而是節錄刪改後重新排列的序數。《南詞引正》曹含齋敘稱「二十條」，但文征明抄存的實為十八條。〈凡例〉刪去了原本第五條、第十七條，簡化了第八條，而把原本的第十八條各項分開來獨立成條，所以達到了二十條之數。奇怪的是金陵的《樂府紅珊》輯刊者紀振倫和唐振吾都不提出處來歷，含糊地稱為〈凡例〉，文不對題。還有奇怪的是，明清以來的文獻中根本沒有關於《南詞引正》的記載，直到一九六〇年路工在《真跡日錄貳集》的抄本中發現以後，學術界才得知〈吳歈萃雅‧魏良輔曲律〉是《南詞引正》的改本。如今，我們

對〈樂府紅珊凡例〉和《樂府名詞曲條》探究的結果，獲知在《吳歈萃雅》之前，已有這兩種改本，都是屬於《曲律》同樣的類型。在文句方面，〈樂府紅珊凡例〉最接近於《南詞引正》，在崑曲流播史上具有重要的史料價值。

應予指出，明清文人雖然沒有提及《南詞引正》，但從莆田人余懷的〈寄暢園聞歌記〉中可以看出，曲界人士是熟悉魏良輔曲論的條文的。〈寄暢園聞歌記〉記載：

良輔之言曰：「學曲者移宮換呂，此熟後事也。初戒雜，毋務多，迎頭拍字，徹板隨腔，毋或後先之。長宜圓勁，短宜遒，然毋剽。五音依于四聲，毋或矯也，毋齟。」又曰：「開口難，出字難、過腔難，高不難低難，有腔不難無腔難。」又曰：「歇難閣難。」此不傳之秘也。

余懷說的「移宮換呂」和「初戒雜，毋務多」見於《南詞引正》第一條，「迎頭拍字，徹板隨腔」見於第二條，「長宜圓勁，短宜遒」見於第十二條，「五音依於四聲」見於第十條。特別是「高不難」一點，源出於《南詞引正》第十八條第五項，《曲律》本沒有採錄。這表明余懷是見過魏良輔的《南詞引正》的。而「開口難」一點，是〈樂府紅珊凡例〉、〈吳歈萃雅曲律〉等改本中才有的，則余懷也是見過各種改本的。但「歇難閣難」一條，現存各本中都沒有，不知余懷是從什麼地方的口傳之本中聽來的？余懷引用的「良輔之言」，

都是概括性的引述，他能脫口而出，表明當時流傳四方的魏良輔關於唱曲的論說條文，在明末清初的崑曲界是普遍傳誦的。

原載《明代文學研究國際學術研討會論文集》，
天津：南開大學出版社出版，二○○六年。

吳梅遺稿《霜崖曲話》的發現及探究

吳梅是近代著名的曲學大師，生前執教於南京大學的前身中央大學和金陵大學。他蘇州家藏的戲曲圖書極多精品，於教職之暇輯印了《奢摩他室曲叢》和《百嘉室曲選》並編有《奢摩他室藏曲待價目》。一九八四年十一月我赴蘇州參加「紀念吳梅先生誕辰一百週年學術討論會」，特地到雙林巷吳梅故居，瞻仰了奢摩他室和百嘉室[1]，知悉吳梅遺存的藏書在解放後已由其子吳南青全數獻贈北京圖書館。那麼，吳梅在中央大學和金陵大學任教期間，是否還有遺著留下呢？這個問題，直到一九八九年九月我們舉行了「紀念吳梅先生逝世五十週年曲會」以後，才從南京大學圖書館的古籍目錄中檢得線索，經過多次尋查，終於在十月十六日找到了吳梅的遺稿《霜崖曲話》十六卷。由於這是善本，只能在館內閱覽，所以我就連

1 奢摩他室和百嘉室是吳梅家中南北相對的兩座樓上書房的名稱。百嘉室是因收藏一百部明朝嘉靖刊本而得名。「奢摩他」則出於佛經梵語的音譯，是寂靜不亂、專心致志的意思。《楞嚴經》佛告阿難說：「汝雖強記，但益多聞，予奢摩他，微密觀照。」《宗密略疏》云：「奢摩他此翻云止、定之異名，寂靜義也，謂於染淨等境心不妄緣故。」

續跑館，先後經歷了兩個多月的時間才全部讀完。現將情況介紹如下，以供曲學同好者參考。

《霜崖曲話》的來歷

吳梅（一八八四至一九三九年），字瞿安，號霜崖（或作崖），江蘇長洲（今蘇州市）人。他早年到上海參加革命的文學團體「南社」，擅長詩詞和戲曲創作。一八九九年（清光緒二十五年）開始作《血花飛》傳奇，一九○四年發表《風洞山》傳奇，一九○七年發表《暖香樓》和《軒亭秋》雜劇，又有《霜厓詩錄》、《霜厓詞錄》、《霜厓曲錄》及《霜厓三劇》等行世。平生酷愛崑曲，對制曲譜曲和吹笛演唱諸藝事，均有高深的造詣。

吳梅不僅是戲劇作家和崑曲專家，而且也是戲曲理論家和戲曲史家。他一生勤讀元明清戲曲作品，常把自己的心得體會寫成題跋或劄記，並出版了多種研究專著。早在一九○七年（清光緒三十三年），他就在上海《小說林》雜誌上發表了《奢摩他室曲話》二卷，計有〈論雜劇院本〉、〈論務頭〉和〈諸曲提要〉三部分[2]。至一九一三年，他在《小說月報》四卷九號發表的筆記〈蠡言〉中說：「余舊著《曲旨》二十卷，止源流篇脫稿，他時須踵成之。」可見吳梅繼《奢摩他室曲話》之後，曾計劃寫作大規模的〈曲旨〉，但只開了個頭，並未完成，也未

[2] 見《小說林》一九○七年二、三、四、六、八期，及一九○八年一月出版的第九期。

見發表。因這時他的規劃有所改變，轉而集中精力撰寫理論著作《顧曲塵談》四卷，一九四一年至一九一五年的《小說月報》予以連載，並由商務印書館於一九一六年十二月出版了單行本。他的名聲從此大振。北京大學蔡元培即於一九一七年秋聘請他主講古樂和詞曲。在此以前，詞曲被封建主義者目為「小道」，是不登大雅之堂的。當時北大文科學長陳獨秀銳意改革文科的教學，吳梅的被請進北大，使戲曲破天荒地在高等學府裡登堂入室。在任教期間，他為學生編寫了《詞餘講義》（一九一九年北京大學出版部初版）和《古今名劇選》（一九二二年北京大學出版部初版），培養了一批研究詞曲的學者，如俞平伯、任二北和錢南揚。

吳梅先生進北大的那年，恰巧與陳中凡先生（一八八八至一九八二年）同住在一座教員宿舍裡。陳先生對他的曲學成就十分欽佩，經常請教，並跟他學唱崑曲，情誼日深。一九二四年編印的《國立東南大學文理科一覽》和一九三〇年編印的《國立中央大學一覽・文學院概況》等檔案記載，吳梅在校開講了「曲學通論」、「曲選」、「詞選」、「戲曲概論」、「南北曲律譜」和「曲論」等

一年九月，陳先生受南京學界之請，出任東南大學國文系首屆系主任和教授，即有意延請吳先生南下。一九二二年九月，吳先生欣然應聘[3]，擔任了東南大學國文系的詞曲教授。一九二八年夏，東南大學改名中央大學，他接任教職，直到一九三七年抗戰爆發為止。據一九二四年編印的《國立東南大學文理科一覽》和一九三〇年編印的《國立中央大學一覽・文學院概況》等檔案記載，吳梅在校開講了「曲學通論」、「詞學通論」、

課程。唐圭璋、盧前（冀野）、王季思、浦江清、趙萬里、陸維釗、沈祖棻、常任俠和李一平等，便是這一時期的入室弟子。他講課都編有講義，並陸續整理出版。如《曲學通論》是北大時期《詞餘講義》的改名，一九二五年先由東南大學排印，一九三五年才由商務印書館編入《國學小叢書》正式出版。「曲選」的東南大學講義本題為《百嘉室曲選》，共選南戲傳奇三十二種一九四出，每種之末均有題跋，任中敏曾輯為《霜崖曲跋》[5]。「戲曲概論」課的講義原題《曲學概論》，一九二六年由上海大東書局出版時題為《中國戲曲概論》。「南北曲律譜」的講義用力最勤，經過十年的精心琢磨，成書為《南北詞簡譜》十卷（一九三九年由盧冀野在重慶白沙石印）。在此期間，他應世界書局「ＡＢＣ叢書社」之約，用白話文寫了《元劇研究ＡＢＣ》，一九二九年出版了上冊（下冊未見出書）。又應商務印書館之請，就家藏六百種戲曲中選出一百五十二種精品，編印《奢摩他室曲叢》，一九二八年出版了初集六種、二集二十九種。一九三二年正待印行三集三十種之時，突遭「一・二八」之役，書版被日機炸毀，多年心血，頓成劫灰，他為此而痛心疾首。

當時金陵大學中國文學系的課務，多半是聘中央大學的教授兼任的。吳梅正式接受金大的聘書，是在一九三三年初。據一九三四年編印的《私立金陵大學文學院概況》記載，吳梅開講的課程有「金元戲曲選」、「專家詞」和「曲學概論及曲史」；為國學研究班又增開了

4　一九三○年商務印書館作為「國立中央大學叢書」正式出版時簡名為《曲選》。

5　見一九四○年中華書局出版的《新曲苑》第九冊。

「南詞斠律」、「北詞斠律」、「散曲研究」、「度曲述要」和「訂譜述要」。《霜崖曲話》十六卷，就是他在中大和金大授課期間留存的遺稿。

金大存本《霜崖曲話》分訂為十六冊，每冊一卷，每卷都蓋有「金陵大學藏書」的篆體朱印。這是一部毛筆手抄本，細察全書字跡，不是吳梅親筆，而是由四個抄手分工謄錄的。卷一第一葉的書口下特別寫明「蘇州吳氏奢摩他室手校」，是經吳梅本人同意而傳抄的。那末，吳梅的手稿原本又在何處呢？這個問題，直到一九九〇年春天，我赴石家莊參加「首屆海峽兩岸元曲研討會」以後才得以解謎。我向來自臺灣的學者瞭解到，吳先生的手稿十六冊現藏臺北中央圖書館。原來，三十年代在中大和金大各有一部《霜崖曲話》手抄本，吳先生在中大執教用的是他親筆寫的原本，而金大的則是根據原本移錄傳抄的

吳梅遺稿《霜崖曲話》原本書影（卷一及卷十六）
現藏台北中央圖書館

副本。原本後來傳入臺灣，副本現藏南京大學圖書館，但兩個手抄本都在書庫裡沉睡了數十年，一直沒有專文介紹，所以如今有必要表而出之。

現就南京大學的藏本而言，這是一九五二年與金陵大學合開時接藏的，觀其紙質，十六冊不盡相同，有朱絲欄和綠絲欄（也有無行款的白紙），其中一部分有南京三十年代「貢院西街慶章紙號印」的標記。每半葉十行，每行十八字至三十字不等。十六冊共三百一十四葉，每冊線裝寬一九・九〇公分，長二八・三〇公分。由於其中大部分內容從未發表，現已成為吳梅遺留下來的一部珍貴著作。

《霜崖曲話》的內涵

《霜崖曲話》是吳梅平時讀曲的心得體會的箚記，內容包括作家作品的評論、曲辭語句的賞析、作家生平的探討、音律聲腔的考訂和戲曲歷史的勾稽等。經過仔細的研讀和比較，《霜崖曲話》不是《奢摩他室曲話》。《小說林》所載《奢摩他室曲話》二卷的內容，在《霜崖曲話》中一條也沒有。那末，這部《霜崖曲話》應是吳梅重新創稿的另一部論著。它不是一時一地寫成的，而是吳梅在蘇州、上海、北京、南京的教學生涯中長期積累的研究成果。它的屬稿年代較早，約在一九一四年《顧曲塵談》發表以前。經過比勘對照，《顧曲塵談》和《詞餘講義》中的一些章節，汲取了《霜崖曲話》卷一至卷六的部分條目。如《曲

話》卷三第十九條、二一至二三條，卷四第二七至三三條，卷六第五四、五六條，均為《顧曲麈談》所採用。而《曲話》卷一第一、三條，又為《詞餘講義》（《曲學通論》）第一、二章所取資。《曲學通論》和《中國戲曲概論》中著名的史論警句「以臨川之筆協吳江之律」，即源出《霜崖曲話》卷一第四條。《曲話》是隨筆箚記性質，信筆直書，文字較為質樸，而用到正式出版的《顧曲麈談》和《曲學通論》中時，是經過潤色加工和剪裁發展了的。例如《霜崖曲話》卷三第十九條頭段的原文是：

元人樂府，盛稱關馬鄭白。關為漢卿，馬為致遠，鄭為德輝，白為仁甫。四家之詞，如鈞天韶武，後有作者，不易及也。關詞略見前卷，不再述。

《顧曲麈談》第四章《讀曲》採用時修飾為：

元人樂府，盛稱關馬鄭白。關為關漢卿，馬為馬東籬，鄭為鄭德輝，白為白仁甫。四家之詞，直如鈞天韶武之音，後有作者，不易及也。臧晉叔《元曲選》所錄四家之詞至多，學者可以讀之。漢卿之詞，前已略見一二首，可以不論。

6 原書條目並未編號，現為研讀和敍述方便起見，本文中擬出序號。統觀全書，共計一百三十五條，條目有長有短，長的多達三、四千字。

經過這番加工補充，語法文意都較原文通達，可證《塵談》本自《曲話》，而不是《曲話》抄自《塵談》。再從原文的記事來看，《曲話》第五四條說「近海寧王靜庵國維作《優語錄》二卷」，第一一五條說：「近董授經康得《雜劇十段錦》，以玻璃板印出。」考《優語錄》發表於一九一〇年《國粹學報》，董康誦芬室影印《雜劇十段錦》是在一九一三年，可見曲話的有些條目確是寫於一九一四年《塵談》之前。當然，《曲話》十六卷中許多條目是寫於《塵談》之後的。例如卷十四第一二四條梁辰魚《紅線女》雜劇說：

中數隻以南詞法作北詞，而穠麗工整與南歌無別，末後《青門餞別》，較近今傳唱本不同，且少數曲，蓋經妄人刪削，以《紅線》、《崑崙》二劇改為南詞為《雙紅記》也，吳中演此者已不多見，入都後更不一聞。

所稱「入都」，是指他一九一七年到北京大學，這一條顯然是他在北京時寫的。據原本紙撚上標記，可以確知第六卷到十二卷是一九二〇年二月至八月在北京時屬稿的。而十三卷以後的有些條目則是到南京後寫的，因他在南京時期的著作《中國戲曲概論》和《元劇研究ＡＢＣ》曾從中取資。不過，十六卷中的條目並非按照寫作先後的順序排列的，而是他在北大和中大兩次整理時按元雜劇和明雜劇的次序謄清錄存的。

吳梅熟習明清古典曲論，寫作《霜崖曲話》時曾參考前人的論著。如卷十二第一〇四條「周德清評《西廂》」，一〇九條「元人如喬夢符、鄭德輝等俱以四折雜劇擅名」，一一〇條「明代填詞高手」，一一一條「何元朗謂《拜月亭》勝《琵琶記》」，一一二條「元人小令行於燕北」，均摘自清人焦循的《劇說》。卷二第十一條「《西廂》經金聖嘆批評後而實甫之面目全失」、卷五第四三條、卷八第七五條「以白文引起曲文」，摘自梁廷枏的《藤花亭曲話》。卷八第六五條至七一條關於元雜劇的淵源、時地、存亡，卷十一第九四、九六、九九、一〇二條關於樂曲源流、砌末、大麴、院本的論述，均摘自王國維的《宋元戲曲史》。

除此以外的條目，則是吳梅自己的創稿，是他的獨得之秘，如卷六第四十八條說：

《天寶遺事》，元王伯成撰，伯成事實無考，其書合諸套數而成，曲白敘事，合而為一，體例略似《董西廂》。各家曲譜，皆援引此書，全書則絕少概見矣。余在海上日，坊肆有鈔本求售者，索價過昂，還之，僅約略鈔錄數套而已。其詞有絕妙者，皆洪昉思《長生殿》所未及，疑昉思未見此書也。

《天寶遺事》寫唐明皇與楊貴妃的情事，是諸宮調的體裁。全書早已失傳，本世紀三〇至四〇年代，鄭振鐸、趙景深和馮沅君等學者曾據各種曲譜進行輯逸，但從未發表流播。而

朱禧的輯逸本出版於一九八八年（齊魯書社）。然而，吳梅卻早在清朝末年到上海時，就見到了全本，這不能不說是一個重要發現。可惜他因書肆「索價過昂」而沒有買下，否則，就可以省卻這許多學者的輯逸之勞了。

又如卷七第六三條說：

《趙氏孤兒》一劇，為大都紀君祥作，譜程嬰、杵臼事，即明徐叔回《八義》之藍本。此事絕佳，而詞亦相稱，較叔回作有天淵之別，可知元人力量之厚矣。惟元劇多四折，獨此劇五折，而日本西京大學覆元刊雜劇三十種，此劇又止有四折，無末後【端正好】一套，使經晉叔改削，亦不應無端加增一折，特破元劇之例。意晉叔所見，別一刊本，與日本所刊者不同歟！論者輒據元刊為本，謂晉叔妄增折目，亦偏宕無據也。劇中詞句，二本同異至多，竟有相差太遠者，余兩取之，不敢謂元刊獨是，臧刻獨非，惟取詞之佳者而已。

這裡評論了《趙氏孤兒》的兩種版本，對臧晉叔的《元曲選》和一九一四年日本京都帝國大學（又稱西京大學）的《覆元槧古今雜劇三十種》進行了比較，認為不應否定臧晉叔，態度公允，意見中肯。——《霜崖曲話》中頗多這樣的真知灼見，集錄的資料也很豐富，由於這是吳梅先生個人的讀曲箚記，僅供自己從事教學研究作參考，所以生前沒有公佈，無人提及。我

師陳中凡教授和錢南揚教授雖在南大任教多年，也從未知見。今能表之於世，實為曲苑盛事！

《霜崖曲話》的精義

如上所述，《霜崖曲話》一三五條中，被採入《顧曲塵談》、《曲學通論》和《中國戲曲概論》等書的有二十餘條，摘自《顧曲雜言》等前人著述的計有二十條左右，則還有九十多條是尚未公之於世的曲論，其學術價值是十分可貴的。

《霜崖曲話》的內容，主要是對元明雜劇的探討，卷一至十二論元雜劇，卷十三至十六論明雜劇。至於南戲與傳奇，在與元明雜劇作比較時也曾兼而論及，但較簡略。照理，吳梅對南曲劇作的研究素所擅長，對明清戲曲應有更多的論述。今按《曲話》卷十四一二四條說：「梁伯龍《浣紗記》膾炙詞壇垂四百年，餘別有論見後。」一二五條說：「《玉合》系傳奇，論見後。」可知他是準備詳論明清的傳奇作品的，但十五、十六卷未見論及，則《曲話》十六卷以後當有續作。不料抗日戰爭突發，吳先生播遷內地，顛沛流離，僅以五十六歲之年，病逝於雲南大姚縣李旗屯，素願未酬，齎志以歿。

綜觀《霜崖曲話》尚未公佈的條目，內中精義甚多，現分類舉例介紹如下：

第一，作家研究方面。

關於《西廂記》作者王實甫的生平，史無明文，毫無記載。吳梅從王氏【商調集賢賓】

《退隱》套曲中卻發現了一點線索。《霜崖曲話》卷二第十六條說：

實甫生平無從稽考，餘嘗得其《退隱》一曲，有黃閣紅塵之語，意亦出仕，特未知官階顯晦耳⋯⋯詞中所云婚嫁既畢，微資贍嗣，乾支周遍，園亭縱遊，則晚年林下之樂，可以想見。且題云《退隱》，則前此正出仕之時，得此一套，又增詞家掌故。

這一識見是很高明的。按《退隱》散套是王實甫六十歲自壽之作，【金菊香】云：「想著那紅塵黃閣昔年羞」，【梧葉兒】云：「怕狼虎惡圖謀，遇事休開口，逢人只點頭，見香餌莫吞鉤。」足見他確曾出仕元朝，而且高登黃閣，官職不小，但與蒙古貴族統治者意見不合，羞與為伍，且怕「狼虎」迫害，寧棄「香餌」而退隱。【集賢賓】云：「畢婚嫁兒女心休」「數支干周遍又從頭」，【後庭花】云：「有微資堪贍嗣，有園亭堪縱遊。」可見他年過花甲，優遊林下，家事稱心，晚景順適。[7]

關於《張生煮海》的作者李好古，吳梅有一個發現。他在《霜崖曲話》卷八第七二條中，根據趙聞禮《陽春白雪》卷七【謁金門】詞署名「李仲敏好古」的記載，認為李好古字

7 一九五七年第二期《文學研究》發表了馮沅君《王實甫生平的探索——王實甫〈退隱〉散套跋》，馮先生與吳先生的見解不謀而合，且有更深的探考。但王季思先生在《玉輪軒曲論三編·王實甫評傳》（中國戲劇出版社一九八八年版）中對馮說有疑義。這一問題，有待進一步研究。

仲敏，宋末元初人，兼通詞曲。在一九五三初版的孫楷弟《元曲家考略》中，曾提到兩個李好古，但沒有考及《陽春白雪》中的李好古，則吳梅所述，甚有參考價值。

第二，作品評論方面。

吳梅藏曲豐富，涉獵廣泛，所以在《霜崖曲話》中寫的劇評，善於展開橫向和縱向的比較，茲舉二例。

例一，評元代石君寶《秋胡戲妻》和《曲江池》雜劇：

秋胡事本傳說，劇中裝點關目，固曲家應有之舉。餘最愛【賺煞】、【叨叨令】二隻，語語俊朗……調侃蘊藉，與《㑳梅香》相類，洵筆端有靈機者。《曲江池》即《繡襦》之祖本，唯詞藻工麗，較《繡襦》有別而已。其中運用方言處，絕無村俗氣分……劇中將鄭（元和）、李（亞仙）厚情，摹寫極精，則雪中款留一節，文情便緊。如傳奇《當中》折云云，反見亞仙亦不情矣。此是北詞中勝處。（卷七第六一條）

這條評《秋胡戲妻》聯繫到同時代鄭光祖《㑳梅香》，評《曲江池》則與明代薛近兗的《繡襦記》傳奇相比，並精確簡當地指出了優缺點。

例二，評張壽卿的《紅梨花》雜劇：

劇中記趙汝州事，與明人徐復祚、快活庵所作兩種《紅梨記》實相類似。惟北詞中伎名謝金蓮，南詞則名謝素秋，事實初無異也。壽卿所作，止見此種，諸家目錄，亦未載他曲，其詞在元劇中可稱上乘。〈賣花〉一折，尚有旁論，見《納書楹》中。徐氏《紅梨》，以〈問情〉、〈花婆〉二折最佳，〈問情〉係南詞，不論。〈花婆〉一折，即以壽卿第三折【粉蝶兒】為藍本，而文語則終不如元人之厚。（卷九第八二條）

徐復祚曾據雜劇改編為《紅梨記》傳奇，快活庵評本又據徐本大改。崑曲劇壇上流行的是徐本。所謂〈問情〉，即徐本第十五齣〈訴衷〉，全用南曲。〈花婆〉即二十三齣〈再錯〉，因為全用北曲，所以是從雜劇第三折脫胎的，所以崑曲中保留了雜劇第三折原詞的演唱本，見乾隆時葉堂輯印的《納書楹曲譜》正集卷二，題為〈賣花〉。吳梅指出這一點非常重要，足見他對元雜劇的推崇。

第三，探討元明戲曲的繼承關係。

元人雜劇在藝術技巧上頗多獨創，其影響極為深遠。明清有成就的戲曲作家，無一不從元劇中吸取滋養。《霜崖曲話》列舉的曲例十分生動，於源流正變條示分明。其中特別著眼於湯顯祖（玉茗），一再揭示《臨川四夢》效法元劇的痕跡，現舉三例。

例一，指出湯顯祖《牡丹亭》傳奇〈離魂〉（〈鬧殤〉）的關目文辭，是受喬吉《兩世姻緣》雜劇的影響：

（《兩世姻緣》）其詞穠麗如玉茗、石渠一流，所云鳳頭、豬肚、豹尾，當之無愧焉⋯⋯第二折【商調集賢賓】一套，世稱「大離魂」者是也。──按此是乾隆時伶工俗語，以《牡丹亭》為「小離魂」。──《納書楹》曾為訂譜，頗為伶伎傳唱，今不傳矣。通套秀麗葱茜，為劇中最勝處⋯⋯又第三折【越調】一套，即為湯玉茗之藍本。（卷四第三十條）

崑曲「大離魂」見《納書楹曲譜》正集卷二，即雜劇《兩世姻緣》第二折，內容寫韓女玉簫與韋皋的戀情，因韋皋被逼赴試，玉簫在家相思成病，自畫真容，傷情而逝。《牡丹亭》中杜麗娘因驚夢而寫真而離魂，其藝術手法就是從此借鑒得來的。

例二，指出王濟《連環記》和湯顯祖《邯鄲記》的〈西諜〉，實取法於尚仲賢雜劇《氣英布》與《單鞭奪槊》的第四折：

《單鞭奪槊》記尉遲敬德榆科園救主，單鞭擊死單雄信事，摹寫英雄本色，尤為白描聖手。惟第四折格式，與《氣英布》同，即開後世〈問探〉、〈西諜〉之格。（卷七第六十條）

查《氣英布》第四折寫漢王派英布往救彭越，共擊項王，軍師張良特派探子去打聽勝負消息，探子作為主角由正末扮演，通過他唱的【黃鐘醉花陰】套曲，暗示了戰場上打敗項王的情況。《單鞭奪槊》第四折的格局與此相同，寫唐元帥與單雄信在榆科園交戰，軍師徐茂公特派尉遲恭去救應，又差能行快走的探子去偵察情況，探子同樣由正末扮演，同樣唱【黃鐘醉花陰】套曲。這種表現手法，首先被王濟寫《連環記》第十六齣《問探》所沿用，探子譯名「夜不收」，也是從《氣英布》中得來的。而湯顯祖寫《邯鄲記》第十五齣〈西諜〉（俗名〈番兒〉），就不是簡單的照搬，而是把探子當作間諜來寫，不用明場處理而借助唱詞說白反映幕後情況，這是湯顯祖在繼承傳統的基礎上而作出的創新。

例三，指出《邯鄲記》第三齣〈度世〉（俗名〈掃花‧三醉〉）和二十九齣〈生寤〉，實以雜劇《竹葉舟》和《黃粱夢》為藍本（見《曲話》卷十第八四條和卷十一第一百條）。

第四，戲曲發展史的梳理。

《霜崖曲話》卷一第四條，對元明清戲曲發展的歷史，作了一個宏觀的全面的勾勒，洋洋四千餘言，極為精闢，如論元明南戲傳奇的四種流變說：

南曲傳奇，日新月異，鬱藍生所品，高晉音所論，亦如詩中鐘嶸、畫中謝赫、書中庚肩吾也。論其流別，約分四端。自《琵琶》、《拜月》出，而作者多熏拙素；自玉茗《四夢》以北詞之法作南詞，而《香囊》、《連環》出，而作者又尚詞藻；

俚越規矩者多；自吳江諸傳，以俚俗之語求合律，而打油釘鉸者眾。於是矯揉素之弊者用駢語，革辭采之煩者尚本色。正玉茗之律而復工於琢詞者，吳石渠、孟子塞是也；守吳江之法而復出於都雅者，王伯良、范香令是也。

這條論曲史者，可另舉二例。

例一，指出《誤入桃源》雜劇的曲辭實開明初南戲工麗典雅之先聲：「王子一有《誤入桃源》一劇，譜劉、阮到天臺事。其詞穠麗，在明劇中最工密之作，實開南曲之先，元人不爾也。」（卷十二第一〇五條）

例二，指出明代後期的雜劇因受傳奇的影響，在體格上打破舊規而發生變化，或用南曲作雜劇，稱為南雜劇，或將多本雜劇聯為長篇傳奇。在這趨向中，葉憲祖（號槲園居士、別署勾餘六桐）是創新的代表作家：

《團花鳳》四折，以南詞創作雜劇，為六桐創格，此後趨步者多矣。（卷十五第一三一條）

《四艷記》合四劇而成，分春夏秋冬四季，春艷為《天桃紈扇》，夏艷為《碧蓮繡符》，秋艷為《丹桂鈿盒》，冬艷為《素梅玉蟾》，計四種，種各九齣，皆南

詞用傳奇式，又欐園所創也。（卷十五第一三二條）

考《四豔記》的明刻原刊本確為傳奇形式。但沈泰編入《盛明雜劇》二集時卻分為四本雜劇。吳梅奢摩他室藏有《四豔記》的原刊本，所以他能作出「皆南詞用傳奇式」的論斷（現《古本戲曲叢刊》二集已影印了這種原刊本）。

第五，曲律的審訂方面。

吳梅精通戲曲聲律，他把一生的研究心得，大多寫在《南北詞簡譜》每隻曲牌的案語中，而《霜崖曲話》中也有不少這方面的評語。如論及王伯成《貶夜郎》第一折仙呂宮【混江龍】曲調說：

【混江龍】一曲，《太和正音譜》云「可以增損」。按格止九句，如朱廷玉「可愛中秋」一套云：「庾樓高聳，桂華初上海涯東。秋光宇宙，夜色帘櫳。誰使銀蟾吞暮靄，放教玉兔步晴空。人知重、管絃聲裡，詩酒鄉中。」此正格，一字不增者也。若欲增句，須在七字兩句之後，所增限定四字句，四字句後頂七字句兩句。而《霜崖曲話》下六句是也。末後收處，仍須三字句一，四字句二，還【混江龍】本式。自湯玉茗《冥判》【混江龍】多至七百言，於是作者多浪使才情，往往逸出繩墨之外。（卷九第七八條）

這闡明了【混江龍】曲式的特點，並指出了《牡丹亭》第二十三齣《冥判》中突破格律的發展創造。

又如評論明初朱有燉《義勇辭金》第四折的【九轉貨郎兒】套曲說：

此套固自《貨郎旦》脫胎，而首數支用【正宮端正好】、【滾繡球】、【倘秀才】諸牌，與【九轉貨郎兒】相接，皆是一宮聯絡，與《貨郎旦》之【南呂一枝花】比，格律更細，蓋【貨郎兒】本正宮曲也……凡用【貨郎兒】九轉者，須每支換韻，獨首幾曲皆須一韻。又【尾聲】仍用首數曲韻，以成一套格式。惟【貨郎兒】九曲，則逐曲換韻，不拘次序。此名「夾套」，謂大套中容納一小套也。南詞中夾套最多，且可任用他宮調曲，北詞則否，即有借宮，亦須有依據，非可任意聯套。清代詞家，惟洪昉思能明此理，餘皆懵如矣。（卷十三第一一四條）

這闡明了大套中容納一個小套的聯套方式，指出【九轉貨郎兒】源出元代無名氏《貨郎旦》雜劇第四折，朱有燉採用時有所變革，而洪昇《長生殿》第三十八齣《彈詞》則仿《貨郎兒》而作，音律諧美，傳唱不衰。

綜上所述，吳梅在《霜崖曲話》中所表現的史識和見解均極精闢，他除了能作宏觀的總論外，尤其善於作微觀的評析。他運用這種民族形式來寫曲論，當然是受了傳統曲話的影響。

但在科學性和系統性方面，則遠遠超過了以前的《雨村曲話》、《籐花亭曲話》和《菉猗室曲話》。他畢生研究中國傳統戲曲，為弘揚民族文化而不遺餘力，其成就和貢獻是非常突出的。

一九九〇年二月上旬，我到石家莊參加河北師範學所主辦的「首屆海峽兩岸元曲研討會」，與臺灣師範大學中文系賴橋本教授座談並唱曲。他說，吳梅的弟子到臺灣講授曲學的，有任教於臺灣中央大學的尉素秋先生和任教於臺灣師範大學的汪經昌先生。賴橋本先生是臺灣省彰化縣人，而受業於汪經昌教授門下。他笑稱海峽兩岸都有吳梅先生的再傳弟子，甚盼彼此溝通，交流學術資訊，為昌明曲學而共同努力。他告訴我，臺北中央圖書館收藏的《霜崖曲話》手稿在臺灣已有書目著錄，但還沒有專題介紹。因此，我寫這篇文章拋磚引玉，唯願海峽兩岸的學人為開展吳梅研究而步入一個新階段。

【附記】

一九九三年十月中，筆者（應臺灣中央大學之邀）訪臺期間，曾至臺北中央圖書館查閱了《霜崖曲話》藏稿。一九九四年三月下旬，筆者到蘇州參加紀念吳梅誕辰一百一十週年學術研討會時，向大會提交了〈試論吳梅先生的曲學薪傳〉一文（《太湖歷史文化研究》第二輯）。

原載《南京大學學報》哲學、人文、社會科學版一九九〇年第四期

為繼承發揚吳梅曲學的優良傳統而努力

——錢南揚先生在南京大學喜結碩果的教研之路

錢南揚先生（一八九九至一九八七年）是國內外聞名的戲曲史家和南戲學科的開拓者，他是浙江平湖人，一九二五年畢業於北京大學，是曲學大師吳梅的入室弟子。曾在吳梅的奢摩他室遍覽曲藏，完成《宋元南戲百一錄》的名著，作為《燕京學報》專號之九於一九三四年出版，奠定了現代南戲研究的學科基礎，蜚聲宇內。一九五六年，他受聘為浙江師範學院（杭州大學之前身）中文系教授，卻不料在一九五八年的一場冤假錯案中被開除出來，成了失去公職的無業人員。更沒有料到的是，南京大學中文系的陳中凡老先生竟敢冒著極大的政治風險，力排眾議，向南大黨委書記兼校長郭影秋同志竭誠舉薦錢先生，說他是戲曲研究領域中難得的人才，是南戲專家，杭州校方把他當成垃圾掃地出門，我們要像覓寶一樣趕去搶過來，發揮他在戲曲研究方面的大作用。我當時是陳老門下的研究生（一九六〇年十二月畢業），曾經做過牽線搭橋的跑腿工作，深知其中起落跌宕的曲折內情。過去因礙於極左思

辰一百一十周年慶典，我覺得應該把這個充滿戲劇性的學林逸事講出來，以作永久的紀念。

潮時期的雲遮霧障，只能避而不談，悶聲不響。現今欣逢改革開放的盛世，又欣逢錢先生誕

陳老力圖恢復吳梅傳統的來歷和心思

「千里馬常有，而伯樂不常有。」陳中凡老先生可以說是個了不起的伯樂，他在錢南揚

先生遭難之時，竟敢鼎力推舉，再三稱許錢先生是戲曲研究的寶貴人才。這種眼

界，這種能耐，恐怕是誰也無從比擬的。

陳中凡（一八八八至一九八二年），原名鐘凡，字覺元，清末入兩江師範學堂，研究經

學。一九一七年畢業於北京大學哲學門，是蔡元培和陳獨秀的高足。當時恰逢曲學大師吳梅應

蔡元培校長之聘到北大，與留校任教的陳先生比鄰而居，兩人結為曲友。一九二一年秋，陳先

生受聘為東南大學國文系首屆系主任，於次年便把吳梅拉來東南大學，使曲學在南京昌盛起

來。抗日戰爭爆發後，吳梅避寇內遷，顛沛流離，涉險蹈危，於一九三九年三月病逝於雲南大

姚縣李旗屯。幸有弟子盧前（一九〇五至一九五一）在中央大學傳授其業。但盧前過世後，

本校的曲學斷了檔。一九五六年五月十八日，《人民日報》發表了〈從「一齣戲救活了一個劇

種」談起〉，這年秋後，陳先生招我為四年制副博士研究生，興奮地對

我說：「今年在北京，滿城爭說《十五貫》，一齣戲救活了崑曲。這種局面應該在大學的講壇

164

上反映出來。我們南大在曲學方面是有優良傳統的，打從二十年代到三十年代，吳梅在東南大學、中央大學、金陵大學任教時，素來是聯繫演唱實際來進行教研活動的。」陳先生認為吳梅曲學的核心特點就是把戲曲作為綜合藝術（藝術學）來研究，倡導理論與實踐相結合，這種氣概，這種學風，是值得繼承和發揚的。所以他對我的指導方針，便是按照吳梅曲學的範式來進行，要我從看戲唱戲入門，特地為我請了一位老曲師教唱，還學了一些舞臺藝術的基本知識。

其實，陳老本來是研究群經諸子和思想文化史的，曾先後出版了《經學通論》、《諸子通誼》、《中國文學批評史》、《中國韻文通論》、《兩宋思想述評》等十多種專著。但自從與吳梅結交後，認識到民族戲曲的重要價值，轉而從事古典戲曲的研究，大力提倡在南大中文系恢復吳梅曲學的優良傳統。陳老為人寬厚、大度、鼓勵我轉益多師。他謙遜地說自己只是吳梅的朋友，不足以承接吳梅的曲學事業，必得另外找一個吳梅的嫡傳弟子來，才能在南大真正恢復吳梅的傳統。有一次，陳老給我講課，手裡拿著一本錢南揚先生在一九三六年出版的《元明清曲選》，讚嘆地說：

錢先生這本書的選注功力十分扎實，精義甚多。他是吳梅的及門弟子，既能唱崑曲，又能搞研究。他到北京時，吳梅還在北京大學，而當他拜吳梅為師時，吳梅已來到東南大學。他到蘇州吳家讀曲，跨越南北，盡得真傳。但我不認識他，他也不認識我，要想辦法，怎樣才能把他拉到南大來！

陳老和錢先生非親非故，只是讀其書而佩服錢先生淵博的學識和精深的造詣。他老人家為了恢復吳梅的曲學傳統，一門心思要把錢先生拉到南大來。但由於互不相識，無從聯繫。

過了一陣，陳老跟我講：「想到了一個好辦法，那就是『派出去，請進來！』。先派你到浙江師範學院，去摸摸情況，試探一下，看看是否能把錢先生拉到我們這裡來！」陳老煞費苦心，通過南大教務處發公函到浙江師院，讓我以「短期進修二個月」的名義，去拜在錢先生門下。在得到浙江師院中文系回函同意後，我在一九五七年初夏到了杭州，得以親聆錢先生的教誨。但要想調錢先生到南京的事，對方無論如何不肯答應。

試探不成，陳老只得偃旗息鼓，再也不談此事了。

那邊被打倒，這邊來得好

過了一年，忽然有消息傳來，錢先生在政治運動中被打倒了。詳細情況不清楚，只知道錢先生在六十歲的一九五八年生出了一連串口舌是非，糊裡糊塗地吃了冤枉官司。到了一九五九年一月，處分下來，錢先生被作為「白旗」連根拔，不僅剝奪了教授頭銜，還開除了公職，被趕出了校門，弄得無處容身，落難到鄉下親友處暫住，處於失業狀態。我把這個傳聞告訴陳老時，陳老大驚失色。但驚愕之餘，又漸漸地生出了一絲喜色，喜從何來呢？他老人家說：「杭州校方既然拋棄了錢先生，我們正好乘此機會，冷不防地去把錢先生接過來。」

他在系裡談了這種想法，眾人面面相覷，目瞪口呆，背地裡竊竊私語，以為七十二歲高齡的陳老是「老糊塗作怪」，怎麼可以把一個受到嚴重處分的被開除公職的人當作寶貝招來呢？

但由於陳老是四代元老，是少有的一級教授，又是民主黨派江蘇民盟的第一把手，德高而望重，別人都不便當面去反對。

陳老不管三七二十一，胸有成竹地去找了黨委書記兼校長郭影秋同志，陳述了舉薦錢先生的原委由來。他說：「南大要不要戲曲研究這個學科？要不要繼承吳梅曲學的優良傳統？如果不要，那就算了！如果要，正巧有這樣的好機會，趕緊去把錢先生請進來！」至於陳老為什麼敢於冒著政治風險大膽保舉呢？他對郭校長是有一番絕妙的說辭的。他說：「從法律概念來講，錢先生是沒有問題的人。如果錢先生觸犯了刑律，那就按律治罪，判刑入獄，但現在不是這種情況，他不是罪犯，只是人家不要他了，失了業，但仍享有公民的權利。如果南大加以吸納，是『人棄我用』，完全合法。」——這唯有陳老獨具如此的膽識，別的人是說不起來的。恰好碰上郭校長是一位有魄力、有擔待、有遠見的黨政英傑，他原任雲南省省長兼省委書記處書記，來南大後正打算為發展高教事業大有作為。他尊重人才，愛護人才，對陳老的建議爽快接受，一口答應。校長拍板，系主任點頭，便由南大人事處安排具體事宜。

再說錢先生失業失學以後，茫茫然無所適從，想不到好音從天而降，南京大學派人來接他了！由於已沒有工作單位，所以南大人事處用不到發商調函，也不牽涉到跨省跨校調動報批等麻煩事，只要按照失業人員重新就業的模式辦理，手續十分簡便。南大人事處給他報進

了戶口，按教育部規例，當時凡錄用沒有頭銜的學人進校者，概稱教員。工資不高不低，每月發給一百五十五元（當時南大助教的工資是五十三元四角），分給一套住房。遵奉陳老的經驗，這件事低調進行，不能張揚，以防干擾作梗，多生枝節。一定要等好事辦成後，才對外宣告「錢南揚先生到了南大」，那末，即使事後生風，也就阻擋不住了。

一九五九年九月，錢先生欣慰地帶了家眷到南大安居樂業，心裡是感激不盡。他在教研崗位上勤懇努力，從來沒有提出任何一點個人的要求。這一年，他虛齡是六十一歲，足齡六十歲。

恢復名譽，喜結碩果

對於錢先生的到來，陳老如獲至寶。有了錢先生的加盟，陳老在中文系古典文學教研組創辦的戲曲研究室便正式開張。兩人合作編寫《中國戲劇概要》，又合作纂輯《金元戲曲方言俗語辭典》（後均因「文革」而歇擱）。在教學方面，錢先生連續多年為本科生開課，我們這些研究生都隨班聽講。他先後開設了「戲文概論」（「宋元南戲」）、「明清傳奇」、「戲曲選讀」和「戲曲史」等專題課，並印發了課堂講義。如今研究南戲的學者金寧芬（《南戲研究變遷》的作者）和研究傳奇的學者詹慕陶（《崑曲理論史稿》的作者），六〇年代初都是錢先生授業的中文系本科生。

168

錢先生贈送《漢上宦文存》等著作給吳新雷時在扉頁上的簽章

錢南揚先生（左）和吳新雷（右）在一九六四年七月九日合影
留念

由於政治運動接連不斷，當時學術界形成了一個不成文的禁例，凡是受到批判被打倒的人，是不能公開發表署名著述的。當錢先生在一九六〇年春完成《琵琶記（校注）》交給中華書局上海編輯所的時候，不能用錢南揚的署名出書。錢先生原名錢紹箕，也不便用。結果他是臨時變通，用了錢箕的化名，才得以在一九六〇年七月付印，但這終非長久之計，對南大中文系戲曲研究室擴展教研影響也很不利。

好在學術界還有一個不成文的規例，凡是在運動的風口浪尖被「批倒批臭」的人，等到風平浪靜以後，如果能在首都高層次的報刊上露名，便等於是解禁恢復了名譽，可以重回學術界。不過，這種事不是由官方出面來做的，必得有什麼機緣巧合，從民間發動，才能水到渠成。為此，我腦子裡盤算多時，怎樣為「錢南揚」這三個字恢復名譽？我跟北京《戲劇報》的執行編輯戴不凡商量[1]，能不能發篇署名「錢南揚」的文章？他很同情錢先生，很想為錢先生解困，但要發文的話，他說一定要有含金量高的內容，才能跟編輯部的同仁溝通說合。他這麼一講，我心裡有了數。

那是一九六〇年八月光景，我遊學京華，承蒙傅惜華、周貽白等專家指點我，說是文化部訪書專員路工家裡藏有崑曲的新資料，但路先生只吐露出一點兒口風，卻秘不示人，不知

[1] 我怎麼會認識戴不凡的呢？因我曾寫了一篇〈《漢宮秋》雜劇的思想與藝術〉，在一九六〇年春投稿給《戲劇報》（半月刊）編輯部，戴不凡審稿後給我來信提出修改意見，我帶了改稿到北京時去編輯部拜訪他，得以晤敘，他排定我的文章發表在一九六一年第四期《戲劇報》上。

究竟是什麼東西？「你是個小青年，不妨去敲開他的門，像福爾摩斯一樣去偵探一下。」那時各家各戶都還沒有電話，不速之客敲門而入是常事，主人都能諒解，不以為怪。事先我瞭解到路先生是個崑曲愛好者，便以崑曲作為「敲門磚」上了他的門。他問我是做什麼的？我答稱是研究崑曲的，他就讓我進了家門。接著他又考問我「能不能唱」？我當即唱了《琴挑》和《遊園》裡面一生一旦兩支曲子，他大為興奮地說：「想不到解放後的大學裡，還有你這樣的小夥能接續崑曲的香火！」我告訴他是陳中凡老先生試圖在南大恢復吳梅曲學的傳統，所以讓我學習唱曲的！這一來竟引發了他極大的熱情，脫口而出地說：「我告訴你，我發現了崑曲的新材料，別人來是不拿的。既然你有志於拾薪傳火，我認你是個崑曲的知音，我獨獨給你看！」說著說著，他就把我帶進了他的書房，只見一隻大木桶，裡面盡是孤本秘笈。有古本《水滸傳》，有珍本《綴白裘》等等。他從書堆裡摸出一部清初抄本《真跡日錄》，鄭重其事地翻到一處給我看，並繼續考驗我說：「你看看，裡面有沒有什麼名堂？」我看到裡面抄錄的是《魏良輔南詞引正》。作為唱曲的人，我是熟習《魏良輔曲律》的，但想不到路先生竟有《魏良輔南詞引正》的新發現，而且立馬拿給我考問我。我看到《南詞引正》的文本是根據文徵明的真跡錄下的，裡面大有名堂，當我讀到其中有崑山腔起源於元朝末年的記載時，不禁歡欣鼓舞，拍案叫絕！因為過去的戲曲史都講崑腔是明代嘉靖年間魏良輔創始的，而魏良輔在自己的著作中卻說起始於元末崑山人顧堅和顧阿瑛，足足把崑腔的歷史上推了二百多年。為此，我誠摯地建議路先生能及早把《南詞引正》公之於世，為崑曲

史的研究揭開新的一頁。想不到路先生反而稱讚我是個「識貨者」，表示要提攜我這個研究崑曲的新人。他連聲道：「常言說得好，紅粉送給佳人，寶劍應贈義士。我樂意把這份珍貴材料送給你，由你去公佈。」他讓我坐在他的書桌旁，當場讓我把《真跡日錄》中《南詞引正》的文本過錄下來，叫我去發表。這對我來說，當然是一舉成名的大好機會，但我回到南京後斟酌的再三，考慮到這份珍貴材料如果送給錢先生校注在《戲劇報》上發表，那就能起到為錢先生恢復名譽的關鍵作用。於是，我把《南詞引正》的過錄本獻給了錢先生，然後跟路先生說明了獻寶的原因，路先生稱許這是雪中送炭，是義舉，甚表贊同，並配合錢先生寫了篇短文，一起交給《戲劇報》編輯部。由於已跟戴不凡先生說合，得到特別重視：在一九六一年四月三十日出版的《戲劇報》七、八期合刊上，赫然出現了署名錢南揚的〈《南詞引正》校注〉，目錄用黑體字排版，突出其重要地位。果然，這像重磅炸彈一樣在崑曲界引起了轟動，「錢南揚」的姓名重返學術界，宣告了錢先生的名譽得到恢復。學者紛紛撰文，和錢先生討論崑曲的淵源。例如上海蔣星煜在當年七月十九日的《文匯報》上發表〈談《南詞引正》中的幾個問題——崑腔形成歷史的新探索〉，錢先生為了答復蔣先生提出清唱還是戲唱等兩個主要問題，寫了〈關於《南詞引正》〉，《文匯報》在九月二日即予發表。這樣一問一答，「錢南揚」這三個字的名聲又響了起來。

　　《文匯報》為什麼能這樣爽快地給予版面力挺蔣、錢的對答呢？這中間還有一段插曲，那就是先有傅惜華和周貽白兩先生在《文匯報》上發文為《南詞引正》的討論作了輿論鋪

一九六〇年秋吳新雷獻給錢先生的《真跡日錄・南詞引正》過錄本（這裡復印開頭部分）

塾。事情之由來是：因為傅、周是叫我做福爾摩斯到路工家裡去訪問的指引人，我不能一走了之，理應對他倆有所交待。所以我南歸後寫信把路先生示知《真跡日錄・南詞引正》的情況向他倆作了簡報，但特別說明：為了給錢南揚先生恢復名譽，要力保錢先生的〈南詞引正〉校注〉在《戲劇報》上一炮打響，重點突顯錢先生的成績，我則隱姓埋名，不出面，不說是他倆叫我去路家偵探得來的。此事得到傅、周的理解，願意為錢先生公佈《南詞引正》做一些預熱的工作。他倆互相配合，跟《文匯報》編輯部取得聯繫，《文匯報》先在一九六一年四月八日刊載傅先生的《曲海知新》，蜻蜓點水般地預告《南詞引正》的學術訊息，引起了讀者求知的興趣；然後在七月二十二日再刊載周先生的〈曲海知新〉讀後記〉，說是「去年有人發現一個魏良輔所著

《曲律》的抄本載於《真跡日錄》」，更引發了讀者的關切。他倆崇尚學術道義，絕對不在錢先生復出之前搶先發表《南詞引正》的條文，而是盡心地為錢先生〈《南詞引正》校注〉的出場打前哨戰。由於有了傅、周在前面鋪路，所以蔣、錢討論《南詞引正》的對答得到《文匯報》積極快速的反應。錢先生的名譽順利恢復，《戲劇報》、《文匯報》和南北學人都起到了特殊的作用。中華書局上海編輯所聞風而動，隨即在重印《琵琶記（校注）》時[2]，把署名「錢箕」更正為「錢南揚」，而且特約錢先生擔任《湯顯祖集》中戲曲集的校點工作，於一九六二年十一月出版。接著，《中華文史論叢》第二輯（一九六二年）發表了錢南揚的〈馮夢龍墨憨齋詞譜輯佚〉，第三輯（一九六三年）發表了錢南揚的〈談吳江派〉。特別是《南京大學學報》（人文科學版），在一九六三年第二期發表了錢南揚的〈論明清南曲譜的流派〉。一九六四年第二期發表了錢南揚的〈湯顯祖劇作的腔調問題〉，一下子打入了牛棚。

此這般，錢南揚先生的科研成績在學術界又開花結果，南大重視戲曲研究的名聲也就香飄萬里了！

逆料「文革」風暴驟然來臨，錢先生和其他老一輩學者一樣，也受到猛烈的衝擊。紅衛兵造反派抄了他的家，把他已經寫成的《戲文概論》、《戲文三種校注》等書稿都抄沒了，本人也被打入了牛棚。然而，不幸中之大幸是，錢先生在勞改隊被隔離審查時，專案組通過

【四十二年以後，路工藏本《真蹟日錄》終於在二〇〇二年由北京圖書館出版社影印出版】

內查外調，卻把他蒙受的不白之冤查清楚了。據專案組宣示，錢先生被杭州校方打倒的原因，主要的說他是四類分子，是歷史反革命。因為有人揭發他在一九二七年蔣介石發動「四・一二」反革命政變後，他是平湖國民黨縣黨部的「清黨委員」，說他是雙手沾滿鮮血的劊子手。但經調查核實，他從來沒有參加過國民黨，是他的連襟莊一拂胡亂地把他列入了「清黨委員」的名單，與他本人無涉，根本不存在「劊子手」的問題。冤案查明，錢先生得到解放，從牛棚裡放了出來。錢先生是個書生氣十足的人，只會用功讀書做學問，個人得失全不放在心上，視功名富貴如浮雲。他為人謙遜質樸，不擅言辭，不善交際，凡事逆來順受，沉默寡言。即使遭到了天大的委屈，受到了很不公正的待遇，他也不抗聲發話。他有口不辯，糊裡糊塗地背著黑鍋。既不駁議，又不申訴，所以杭州校方一直沒有給他平反。他不去要求落實政策，也不想恢復教授職稱，心平如鏡，安之若素。

在粉碎「四人幫」以後的大好時日裡，錢先生在南京很開心，很欣慰。於一九七九年出版了《永樂大典戲文三種校注》（中華書局），一九八〇年出版了《漢上宧文存》（上海文藝出版社）和《元本琵琶記校注》（上海古籍出版社），一九八一年出版了《戲文概論》（上海古籍出版社）和《南柯夢記校注》（人民文學出版社）。而由他校點的《湯顯祖戲曲集》在上海一印再印，廣為傳誦。因此，他在學術界聲譽日隆，國務院聘為《中國大百科全書戲曲卷》編委，文化部聘為《中國戲曲志》編委會顧問和中國崑劇研究會名譽理事；中國戲劇家協會因其《戲文概論》等戲曲研究的突出成績，授予他第一屆全國戲劇理論著作獎榮譽獎。總的看來，錢先生治學多方，能將資料、考證、評述和史論融為一體。他承繼了吳梅曲學的特長，精研宮調曲牌、聲律曲譜之學，能從崑曲學的角度校注《琵琶記》、《南柯夢》等戲曲作品。他在音韻訓詁學方面（在北大時受業於錢玄同）造詣很深，又能從民俗學（在北大時與顧頡剛同學此業）著眼來通釋戲曲詞語，所以他的曲學成就既專且精，博得了中外學者的一致讚譽。

經歷十年動亂以後，各高校開始恢復職稱評定的工作。由於杭州校方始終沒有撤銷對錢先生的處分，他本人不去申訴，又不提出職稱的要求，因此，他的教授頭銜一直沒有恢復。經其師兄弟二北、唐圭璋、王季思等學者呼籲，系裡於一九八一年給錢先生向江蘇省「職稱辦」申報獲准，在他八十二歲高齡的時候，重新為他授予了在杭校失去的教授職銜，發給

了教授工資。俗諺說「姜太公八十遇文王」，而錢先生是八十二歲做教授，誠為盛世美談。

他在遲暮夕照最終的輝煌期，招收了兩屆中國戲曲史專業研究生，先後培植了俞為民、滕振國和周維培、朱恒夫、張新建等傑出的高第弟子，還有中外高級進修生如趙興勤（徐州師大）和赤松紀彥（日本京都大學）等，都出於他的門下，在戲曲史研究方面各有新的造就。

錢先生的教研工作十分踏實，學風嚴謹，訥於言而敏於行。他不負陳中凡老先生當年的重托和期望，創造性地繼承發揚了吳梅曲學的優良傳統，形成了以他為學科帶頭人，以俞為民等嫡傳弟子和再傳弟子為主流的學術群體，使南大中文系在國內外研究南曲系統的學科領域裡居於領先地位，其卓越貢獻是不可磨滅的！

原載《中國文化報》二〇一〇年一月十八日第三版

第三輯

論宋元南戲與明清傳奇的界說

中國古典戲曲的文學劇本有雜劇、南戲和傳奇三大體式。金元雜劇從「金院本」發展而來，屬北曲系統；宋元南戲從「宋雜劇」發展而來，屬南曲系統。北曲雜劇大多是一本四折的短制，南戲則是一本幾十齣的長篇大制。所以雜劇與南戲壁壘分明，容易區別。

明清傳奇是從宋元南戲直接發展而來的，無論是劇本的外在形式還是內在結構，都是一脈相承的。但由於時代、社會和經濟基礎的不同，明清傳奇在體制、格律和唱腔等方面，較之宋元南戲都有長足的進步和更新的發展。因此，明清傳奇雖是宋元南戲的延續，但在文體上仍應加以區分。然而，由於古代戲劇文獻中南戲與傳奇的界說（包括文體概念和時代概念）含混不清，便給戲曲史的科學研究帶來了麻煩。其中最大的難題是：「傳奇」稱呼的泛化傾向如何限制？南戲與傳奇怎樣分界？以明朝開國作為界線還是以魏良輔革新崑山腔作為分水嶺？這裡還牽涉到南戲的分期問題，如果以文人創作劃為南戲發展的第三期，則元順帝時高明編撰《琵琶記》將成為一條界線。如果確定以梁辰魚為崑曲寫出《浣紗記》作為傳

奇的開端，則宋元南戲發展的下限將達到明代中葉。關於這方面的問題，過去學術界的說法便多矛盾，抵觸難通。本文試加歸納疏理，提出一些粗淺的看法，是否有當，尚請方家指正。

宋元南戲的界說

南戲的概念在古籍記載中不太清晰，明代的曲論家不瞭解戲曲形成的歷史，錯誤地認為「北曲不諧南耳而後有南曲」（王世貞《曲藻》）、「先有北而後有南」（沈寵綏《度曲須知》）。直到清代乾隆四十九年（一七八四）李調元撰寫《劇話》，才第一次提出「南戲肇始實在北戲之先」的卓見。近代王國維著《宋元戲曲考》，初步探討了「南戲之淵源及時代」，論述南戲形成於宋代。但由於尚未發現早期的南戲作品，所以王國維編《曲錄》、吳梅撰《中國戲曲概論》，都沒有開闢南戲的專題欄目，有關宋代南戲的曲錄仍然是個空白。

自從一九二〇年葉恭綽在英國倫敦發現《永樂大典戲文三種》，一九三一年由北京古今小品書籍印行會排印公佈後，經過錢南揚、趙景深、馮沅君和劉念茲等學者數十年研討，南戲的界說才逐漸得明確。但陳多《「宋無『南戲』」說發微》（載《藝術百家》一九九二年第二期）又提出了疑問，認為南宋只有「雜劇」的稱呼，尚無「南戲」的名稱。不過，明人祝允明《猥談》記載：「南戲出於宣和之後，南渡之際，謂之『溫州雜劇』。」徐渭《南詞敘

錄》也說南戲發源於南北宋之際的溫州地區，起初叫永嘉雜劇。由此可見，我們不能因為「南戲」命名於後，而否認它起源於宋代。它開始的確只稱為「溫州雜劇」（元初劉塤《水雲村稿·詞人吳用章傳》稱為「永嘉戲曲」）後來流傳到泉州、潮州、杭州、蘇州等地後，到元人的文獻記載裡為了與「北曲雜劇」區別開來，才對稱為「南曲戲文」（見鍾嗣成《錄鬼薄》卷下），簡稱南戲或戲文。因此，雖然宋代文獻中尚無南戲的名稱，但其戲劇形態在宋代是實有的，而且發展到元代，前後相承，所以我們從戲曲史的角度來立論，在概念上總稱為宋元南戲是不錯的。

南戲來自民間，早期作品比較粗糙，唱段多半取自村坊小曲和里巷歌謠，往往不叶宮調。南宋後期，書會才人開始採用不同宮調的曲牌編寫劇本，但體制尚未定型。元代全國統一，南北戲曲得以交流，南戲受到北劇的影響，曲律趨於嚴整。自從文人參與戲文的編寫，高明創作《琵琶記》，南戲的體制才漸趨完備。從劇本結構來說，南戲都是長篇，如《永樂大典戲文三種》之一的《張協狀元》，可分五十三場。南戲的角色比金元北劇豐富，北劇只有末、旦、淨三類，而南戲發展為生、旦、外、貼、丑、淨、末七類。北劇一本戲只能由主角正末或正旦獨唱到底，而南戲卻是各種角色都能唱，既可獨唱，又可輪唱、合唱。這是南戲比北劇進步的地方。

一 見《文學遺產》一九八九年第四期季國平《戲曲札記二則》，文中披露《詞人吳用章傳》所記「至咸淳（宋度宗年號）永嘉戲曲出」，認為是「特指南曲戲文」。

南戲是用南方語言、曲調和聲韻組成的戲劇形態，曲白分「平上去入」四聲（北劇沒有入聲），用韻較寬。南戲原來是用溫州鄉音演唱的，但當它傳播到其他地區後，其音樂唱腔便結合各地的語言特色，形成了多種不同風格的地方聲腔。到了元朝末年，同一個劇本，可以用不同聲腔來演唱，最為流行的是海鹽腔、餘姚腔和弋陽腔。

南戲的發展可以分為三期。第一、二期的作品是民間藝人或書會才人編撰的，到了第三期才開始有文人學士參與編劇。第一個時期是南宋階段，著名的劇目有《趙貞女蔡二郎》、《王魁負桂英》、《王煥》、《樂昌分鏡》、《韞玉傳奇》等。現存劇本只有《張協狀元》一種，是南宋理宗時溫州九山書會的集體創作。第二個時期是從元世祖忽必烈攻滅南宋到元朝後期文宗、寧宗之世，隨著全國的大一統，北方的雜劇擴大了陣地，南戲的聲勢受到挑戰而中落。但元代南曲戲文的創作仍有較大的發展。如歌頌青年男女爭取婚姻自主的《祝英台》等，宣揚愛國主義精神的《蘇武牧羊》等。現在完整的劇本有《永樂大典戲文三種》中的《宦門子弟錯立身》（古杭才人編）和《小孫屠》（古杭書會編）兩種。第三個時期是元末明初。元朝末年，北方民生凋蔽，社會動盪，而東南一帶的經濟文化發展較好，於是南戲復興而北劇衰落。元順帝至正五年（一三四五），浙江瑞安人高明考中進士，後因避亂隱居寧波，以詞曲自娛，寫出了戲文《琵琶記》。本來「士大夫罕有留意」的南戲，從此開始引起了文人的重

視，出現了《荊釵記》、《劉知遠白兔記》、《拜月亭》和《殺狗記》等民間戲文的文人整理本。關於元末南戲由衰復盛的歷史實情，《南詞敘錄》有具體記載：

> 元初，北方雜劇流入南徼，一時靡然向風，宋詞遂絕，而南戲亦衰。順帝朝，忽又親南而疏北，作者蝟興，語多鄙下，不若北之有名人題詠也。永嘉高經歷明，避亂四明之櫟社，惜伯喈之被謗，乃作《琵琶記》雪之，用清麗之詞，一洗作者之陋，於是村坊小伎，進與古法部相參，卓乎不可及也。

這明確地肯定了《琵琶記》在南戲復興的重大作用。到了明初，明太祖朱元璋曾贊賞《琵琶記》「如山珍海錯」，極為推崇，而且「日令優人進演」。影響所及，有一些文人便仿效高明的創作手法，寫出了一批劇本。所以趙景深序劉念茲著《南戲新證》指出：「研究宋元南戲，一定要把明初的南戲歷史包括進去。」劉念茲通過實地考察，認為南戲之源不限於溫州一地，是分別在東南沿海的莆田、泉州、潮州等許多點上同時產生的（「多點論」），而且還發現了明朝宣德、嘉靖年間的潮泉戲文《金釵記》和《荔鏡記》等。他在《南戲新證》（中華書局一九八六年出版）第三章列出了《元末明初南戲的復興》一節，第七章又列舉了「福建遺存元明南戲劇目」。不過，「明初」兩字的時代概念含糊籠統，究竟以永樂、宣德年間為限還是一直延伸下去呢？帶著這個問題，我曾向南戲專家錢南揚教授請

教，錢先生對我說：「只要看《南詞敘錄》便可以明白，南詞就是指南曲戲文，《南詞敘錄》就是總結南戲歷史的專書，它不僅記錄了宋元兩代的戲文劇目，而且還收進了明代中葉崑山腔勃興以前的戲文作品。」錢先生在所著《戲文概論·明劇本概況》中指出：

《南詞敘錄》著錄明朝戲文共四十八本，除了《西廂》、《荊釵》、《蘭蕙聯芳樓》、《東窗》、《馮京三元》、《繡鞋》六本，應入宋元外，凡四十二本。其間有明初的，也有明中葉的·；有教坊編的，也有文人編的。（上海古籍出版社一九八一年版）

今查《南詞敘錄》所載明初南戲劇目，有明代宗景泰年間丘濬的《五倫全備》，明憲宗成化年間邵燦的《香囊記》，明武宗正德年間鄭若庸的《玉玦記》等。而徐渭本人的《南詞敘錄自序》作於明世宗嘉靖三十八年（一五五九）。如此算來，南戲發展的第三期竟延伸到明代開國一個半世紀以後的正德、嘉靖年間，正如《戲文概論》所述，不止是明初，而是進入明代中葉了。這樣的分界，便與明清傳奇的時代概念發生了交叉和碰撞。

傳奇七變

要解決南戲與傳奇分界的矛盾，首先得為傳奇正名。因為宋元以來各種新興的市民文學都歡喜爭用「傳奇」的美名，導致傳奇的稱呼出現了嚴重的泛化傾向，概念重疊，含混不清。王國維在《錄曲餘談》和《宋元戲曲考》中，曾指出傳奇四變，其實不只四變，而是多達七變：

（一）唐代傳奇是指文人創作的短篇文言小說。如唐代的《鶯鶯傳》、《霍小玉傳》，宋代的《譚意歌傳》、《李師師外傳》等。這種文體的特點是綜合六朝志怪與志人小說的長處，並在古文運動和進士行卷風氣的影響下得到了繁榮滋長。自晚唐裴鉶創作專集以《傳奇》作為書名後，宋人即以專名作為共名，把這一類事奇則傳的小說統稱為傳奇。

（二）宋代民間藝人集體創作的短篇白話小說，專寫男女悲歡離合的話本，也被稱為傳奇。據南宋羅燁《醉翁談錄》等古籍記載，在宋代民間伎藝「說話四家」的專業分工中，小說家的話本共分靈怪、煙粉、傳奇等八類，其中傳奇類的話本有《卓文君》、《愛愛詞》等篇。

（三）宋金說唱文學中的「諸宮調」也被稱為傳奇。南宋耐得翁《都城紀勝·瓦舍眾伎》記載「諸宮調本京師孔三傳編撰，傳奇、靈怪入曲說唱。」周密《武林舊事》卷六《諸

色伎藝人》中，就專列「諸宮調傳奇」一項。因此，明人胡應麟《莊岳委談》推稱金章宗時董解元的《西廂記諸宮調》「是古今傳奇鼻祖」，清代支豐宜《曲目新編》和王國維《曲錄》也都把《董西廂》列入了傳奇部。

（四）元人把北曲雜劇也叫做傳奇。鍾嗣成《錄鬼薄》卷上列舉關漢卿、白樸、馬致遠等五十六位雜劇作家，標題稱為「前輩才人有所編傳奇於世者」。而周德清《中原音韻‧作詞十法》引述鄭光祖的雜劇作品，也稱為《周公攝政傳奇》。

（五）宋元南戲曾借名為傳奇。張炎《山中白雲詞》〔滿江紅〕題序把永嘉人創作的韞玉戲文叫做《韞玉傳奇》。《永樂大典戲文三種‧小孫屠》開場稱《小孫屠》為傳奇。《南詞敍錄》解釋「傳奇」的名稱說：「借以戲文之號，非唐人之舊矣。」而明末徐于室和鈕少雅合編的《南曲九宮正始》，把「荊劉拜殺」和《琵琶記》等南戲一概標為「元傳奇」。

（六）明代中葉，魏良輔革新的崑山腔勃興，文人便以傳奇之名專稱崑山腔系統的劇本。雷琳《漁磯漫鈔‧崑曲》記載：「崑有魏良輔者，造曲律，世所謂崑腔者，自良輔始。」從魏、梁以後，凡是崑曲劇本，就一律稱為其傳，著《浣紗記》傳奇，梨園子弟喜歌之。」而梁伯龍獨得其傳，著《浣紗記》傳奇，梨園子弟喜歌之。孔尚任《桃花扇本末》云：「予未仕時，每擬作此傳奇，恐聞見未廣，有乖信史；寢歌之餘，僅畫其輪廓，實未飾其藻采也。然獨好夸於密友曰：吾有《桃花扇傳奇》，尚秘之枕中。」《桃花扇小識》云：「傳奇者，傳其事之奇焉者

如沈璟的《義俠記傳奇》，李玉的《清忠譜傳奇》，朱素臣的《十五貫傳奇》和洪昇的《長生殿傳奇》等等。

也，事不奇則不傳。」這點出了崑曲劇本特別注重戲劇性的美學特徵，從而獲得了「傳奇」的專名。

（七）清人所編戲曲目錄，把元明清的長篇劇本不論是北曲雜劇還是南曲戲文，也不分崑山新腔興起前、後的南曲劇作，都統稱為「傳奇」。如乾隆時黃文暘編《曲海總目》（《揚州畫舫錄》卷五），把五本二十折的王實甫《西廂記》雜劇列入了「元人傳奇」部，把《琵琶記》、《荊釵記》和《浣紗記》等並列為「明人傳奇」。王國維編《曲錄》，竟把《董西廂》、《王西廂》、《荊釵記》、《琵琶記》和《浣紗記》、《桃花扇》等一起列入傳奇部。按照這種觀念，則「傳奇」竟成了南北劇曲的混名泛稱了。所以劉世珩刊印傳世劇本，便不分雜劇、南戲和傳奇的體式，總題為「暖紅室彙刻傳奇」。

由上所述，昔人對傳奇的名稱，隨意亂用，邏輯概念模糊不清，缺乏科學的界定，這對戲曲史的研究極為不利。「五四運動」以後的現代文學史家已注意到這一點，首先是把它限定為兩個概念：第一，「唐宋傳奇」指短篇文言小說（如魯迅《唐宋傳奇集》）；第二，「明清傳奇」指南曲系統的長篇劇本（如吳梅《中國戲曲概論》）「明人傳奇」與「清人傳奇」[2]。至於話本、諸宮調、雜劇和宋元南戲，各歸本名，不再混稱為傳奇。這樣一來，傳奇稱謂的泛化傾向便得到了限制和糾正。

2 見《吳梅戲曲論文集》中國戲劇出版社一九八三年第一五〇、第一七五頁。

明清傳奇的分界三說

明清傳奇既與宋元南戲區別劃開，時代概念的外延便縮小了範圍，戲曲體式的內涵也得到了澄清。然而，怎樣劃分界限卻是一個複雜的問題。根據文獻史料和當前學術界的爭議情況，明清傳奇的分界計有三說：

第一說，傳奇是南戲進入明代後的改名和專稱，既然稱為明清傳奇，便以明朝開國的洪武元年（一三六八）劃界。對於南曲系統的長篇劇本，宋元時期的劃歸南戲部，明代創作的（包括明初南戲）劃入傳奇部。明人呂天成《曲品》卷上說：「金元創名雜劇，國初演作傳奇；雜劇北音，傳奇南調。」傳惜華就是根據明代稱南戲為傳奇的「文體代變」觀念來立論，分別編纂了《宋元戲文全目》、《元代雜劇全目》、《明代傳奇全目》和《清代傳奇全目》的。《明代傳奇全目》（人民文學出版社一九五八年出版）卷一著錄「南戲復興時期傳奇作家作品」，從改朝換代的明初算起，不收元末《琵琶記》、《荊釵記》。卷二卷三卷四則著錄「崑曲繁盛時期傳奇作家作品」，以梁辰魚《浣紗記》為首。這一界說存在的問題是與《南詞敘錄》發生抵觸，跟錢南揚《戲文概論》和莊一拂《古典戲曲存目匯考》的觀點也有衝突。錢、莊二位按照《南詞敘錄》的記載，認為明代嘉靖以前的戲文不應闌入傳奇部，只有嘉靖以後的作品才能稱為傳奇。

第二說，以《琵琶記》劃界。理由是：既然明初的南戲可以稱為傳奇，則其概念的外延仍應該包括南戲發展整個第三期的作品。由於第三期是從元末高明創作《琵琶記》算起的，那就應該把《琵琶記》和「荊劉拜殺」也劃入傳奇部。根據是：呂天成《曲品‧舊傳奇》以《琵琶記》為首，清代黃文暘《曲海總目》甚至把《琵琶記》列為「明人傳奇」第一部。吳梅《中國戲曲概論》、周貽白《中國戲劇史長編》和張敬《明清傳奇導論》都依從《曲海總目》的觀點。徐朔方在《梁辰魚的生平和創作》一文中也贊成以《琵琶記》分界，他說：

元代末年高明改編《琵琶記》，文人和南戲的血緣關係從此建立。從此南戲登上文壇，開始它的由原始質樸的民間文藝轉變為精緻典雅的文人創作的發展史。與此同時，土生土長的南戲各劇種即各聲腔仍然散布在長江以南的廣大地區，繼續在民間藝人的哺育下經歷它們各自的興衰消長的自然進程。以《琵琶記》開頭的文人創作或改編的南戲不妨稱之為傳奇，以示和民間南戲有所區別。（見一九八三年中山大學學報哲學社會科學論叢第一號《古代戲曲論叢》）

這一界說存在的問題是：既與錢南揚、莊一拂的觀點發生衝突，又與明清傳奇的時代概念不合。因為時限已定，就不能再把元代的作品劃進來，概念的外延不可無限擴大，否則又

必然導致概念模糊。再說明代南戲中仍有不少民間作品，並非都是文人創作的，傳奇之名無法作為文人作品的專稱。

第三說，以魏良輔革新崑山腔和梁辰魚為新腔寫出第一部劇本《浣紗記傳奇》作為分界。魏良輔是經歷弘治、正德、嘉靖三朝的戲曲音樂家，他在《南詞引正》中指出崑山腔發源於元末的崑山地區。但因它來自民間，起初只是土腔土調，經過魏良輔改革後才提高了品位，盛行於全國各地。明人沈寵綏《度曲須知·曲運隆衰》說：「嘉隆間有豫章魏良輔者，流寓婁東鹿城之間，生而審音，慎南曲之訛陋也，盡洗乖聲，別開堂奧」，「採之傳奇，則有『拜星月』、『花陰夜靜』等詞。要皆別有唱法，絕非戲場聲口，腔曰崑腔，曲名時曲，聲場稟為曲聖，後世依為鼻祖」。梁辰魚為魏氏新曲創作《浣紗記》是在嘉靖二十年（一五四一年）前後，則明清傳奇的時代概念當始於明代中葉的嘉靖朝。錢南揚以《南詞敘錄》為依據，把嘉靖以前的作品仍稱為南曲戲文，嘉靖後的作品才稱為傳奇。他在《戲文概論》第一章中說：「及至明朝中葉，崑山腔興起，又用它來專稱崑山腔系統的劇本。」莊一拂編《古典戲曲存目彙考》（上海古籍出版社一九八二年出版），也是這樣的觀點，書中卷九傳奇部以梁辰魚的《浣紗記》為首；至於《浣紗記》以前的南劇，一律列入卷三明初戲文部。王永健在《中國戲劇文學的瑰寶──明清傳奇》第一章中指出：

學術界對於明清傳奇的誕生，迄今尚有不同的見解。流行說法有二：一以高明的《琵琶記》為分界，經文人改編或創作的戲文稱為傳奇；二把梁辰魚《浣紗記》以後主要為崑曲創作的戲文稱為傳奇。在一些論著中，或從第一義，或依第二義，頗有分歧。對明清傳奇與明初戲文分界的不同看法，涉及到對明清傳奇的根本特點的理解。在筆者看來，明清傳奇的誕生，是與明代中葉革新後的崑山腔新聲緊相聯系在一起的。（江蘇教育出版社一九八九年版）

因此，他認為「明清傳奇可以說是崑山腔新聲的孿生姐妹，從明清傳奇誕生之日起，它就與崑山腔新聲形影不離，相輔相成，共盛同衰。」基於這一論點，王永健在《明清傳奇》專書中限定的界說最為嚴格，凡是《浣紗記》以前的作品，一概不予論列。這個界說的內涵以崑曲為載體，概念明確，科學性較強，但存在的問題是：把傳奇的名稱完全從屬於崑山腔，則明朝開國以後一百七十年之間的南曲劇作都被屏除在「傳奇」之外，而嘉靖以後其他聲腔的劇作又沒有包括在內。呂天成編《曲品》時，「新傳奇品」只錄崑曲劇本，其他地方聲腔的劇目擯棄不錄。明末祁彪佳編《遠山堂曲品》兼收並蓄，另立「雜調」一類，著錄了當時流行的弋陽腔、青陽腔等民間劇目。〈凡例〉中說：「且有因傳奇淹沒，遂不得表著其姓氏。」他把其他民間聲腔的無名氏劇作，也一概稱為傳奇。為此，王永健在《明清傳奇》中又補充說：「依照弋陽腔等其他聲腔的格律和排場演唱的文學劇本」，「同樣屬於明清傳奇的範疇」。

明清傳奇界說之我見

綜上所述，明清傳奇的三種界說各有各的道理，但卻互相抵牾，矛盾不少。由於歷史上「傳奇」二字概念多變，如今要給它釐定名分頗不容易。不過，只要我們能把它的外延縮小在明、清的範圍內，內涵限定為南曲系統的長篇劇本，然後揭示這一文體的本質屬性和特徵，則不難確定其科學的界說。我研究了中國古典戲曲的歷史和理論之後，對明清傳奇的概念初步理出了頭緒，有四點認識如下：

一、在時代概念上，南戲是傳奇的前身，傳奇是南戲的延續，在宋元稱為南戲，在明清稱為傳奇。時限既定，則元末的《琵琶記》、《荊釵記》和《拜月亭》等作品可以作為明人傳奇的源頭來論述，但不應再劃入明清傳奇的範圍內。明清曲目之所以把《琵琶記》置於傳奇之首，是因為不了解南戲的歷史。各家曲目只有雜劇部和傳奇部，尚未設立南戲部，所以只得把《琵琶記》放在傳奇部內。另外，明清曲論家又不了解高明的生平和《琵琶記》創作年代，只因《南詞敘錄》記載高明是由元入明的人，故而《曲海總目》便把《琵琶記》列為「明傳」、「明人傳奇」。現在，錢南揚的《永樂大典戲文三種校注》和《宋元戲文輯佚》、《琵琶記作者高明傳》、《宋元南戲百一錄》、《戲文概論》已先後問世，南戲的歷史面貌和高明的生平事蹟基本上勾勒清楚，則《琵琶記》和《荊釵記》等作品應歸入宋元戲文部是毫無疑義

的。關於這一點，周貽白晚年已覺察到了。他的遺稿《中國戲曲發展史綱要》雖然依照舊說

把《琵琶記》和「荊劉拜殺」列為明代傳奇的章節中，但他考證《琵琶記》的創作年代應在

元順帝至正年間，離元代覆亡尚有好多年，他因此總結說：

> 元代南戲，流行於明代初年的作品，除了《琵琶記》，還有《荊》、《劉》、《拜》、《殺》四大本，也被明人認作是傳奇這一體制的初期之作，其實是元末南戲到明初傳奇這一過渡時期的產品，基本上還應該算是南戲。（上海古籍出版社一九七九年版）

周貽白最終改變了原來的觀點，確認《琵琶記》與「荊劉拜殺」應屬於元末南戲，不能算作明傳奇，這是實事求是的結論。

二、在文體概念上，傳奇的體制雖是承接南戲而來，不能截然分開，但在明代是有新的發展和變革的，顯著的標誌是劇本形式更趨完整，更為精緻。南戲劇本雖有場次段落，但尚未分開；傳奇劇本則不僅分齣，而且大多加上了二字或四字的齣目。南戲劇本的開頭有四句題目，概括介紹劇情，傳奇劇本則四句題目移到第一齣末尾，成為「副末開場」（或稱「家門」）的下場詩。例如元刊本《琵琶記》（古本戲曲叢刊初集影印）與《張協狀元》的形式一樣，開頭仍是四句題目，沒有分齣，保留了南戲劇作的本來面目（《琵琶記》要到

嘉靖二十七年蘇州書坊所刻的巾箱本才開始分齣）。明代前期刊印的《千金記》、《三元記》、《玉玦記》等已分折分齣，但尚無齣目。《五倫全備忠孝記》則既分齣又標目，《金印記》第一齣目錄是《家門正傳》，第二齣是《季子自嘆》。嚴格地講，傳奇的體式要到明代中葉嘉靖年間才趨於定型。這時候，資本主義生產關係的經濟因素開始萌芽，印刷業發達，書商為了謀利互相競爭，在小說戲曲的刊印形式上下了一番功夫，章回小說的回目與傳奇劇本的出目就此得以定型。

至於曲律方面，元代南戲《小孫屠》開創了南北曲合套，明人傳奇則不僅繼承了這種方式，而且發展為多樣化的南北合套，或先南後北，或半南半北。甚至還吸取了元雜劇的優點，有整出戲採用北曲以見才情的，如《牡丹亭·冥判》用了〈北點絳唇〉一套。南戲是不尋宮數調的，而傳奇則越來越講究。到了明代中葉以後的崑曲傳奇，對於不同宮調的聯套以及引子、過曲、尾聲的音樂結構，都有嚴格的規定，有關曲譜曲韻的論著應運而生，如沈璟的《南九宮十三調曲譜》和李玉的《北詞廣正譜》等。在行當角色方面，傳奇比南戲分工更細，南戲的七種角色到傳奇中發展為十二種，有老生、小生、老旦、小旦、貼旦、老外、副末、淨、副淨、丑、小丑等。崑曲盛行後，《長生殿》已增至十五色，清代中葉的崑班腳色更多達二十五種。傳奇的體制為容納離奇曲折、有奇可傳的情節，形成了篇幅長大的特點，如《紫釵記》是五十三齣，清代的宮廷大戲則多達二百四十齣。

由此可見，傳奇與南戲在文體上確實各有屬性和特徵，是存在一定的差異可志區別

的。[3]

三、在聲腔的載體上，宋元南戲原有三大聲腔，元末又發展出五大聲腔。到了明代，這些聲腔或興或亡，互有消長。明代嘉靖年間，魏良輔革新的崑山腔勃興，廣泛流傳，壓倒群腔，海鹽、餘姚、弋陽、杭州諸腔從此衰歇。自明代中葉至清代中葉，戲劇界形成了崑腔獨霸的局面。當時曾專稱崑曲劇本為傳奇，是合乎情理的。不過，湯顯祖《宜黃縣戲神清源師廟記》說：「至嘉靖而弋陽之調絕，變以樂平、為徽、青陽。」沈寵綏《度曲須知・曲運隆衰》又說：「腔則有海鹽、義烏、弋陽、青陽、四平、太平之殊派。」可見三大聲腔在民間演變成了宜黃腔、樂平腔、徽州腔、青陽腔和四平腔等等，這些明代南曲系統各種聲腔的劇本，當然也都稱為傳奇。

四、依據前述三點認識，從歷史上的實際情況出發，我認為明清傳奇的狹義概念是指從《浣紗記》開始的崑曲劇本，廣義概念則指明代開國以後包括明清兩代南曲系統的各種聲腔的長篇劇本（但不包括元末南戲）。今後如果撰著明清傳奇史，可兼顧狹義概念和廣義概念來進行論列。

3 見孫崇濤、徐扶明《關於「南戲」與「傳奇」的界說》的通信（《戲曲研究》第二十九輯）。

原載南京《藝術百家》一九九二年第三期

南戲《琵琶記‧糟糠自厭》（〈吃糠〉）鑑賞

一、作者高明及其對題材的處理

《琵琶記》作者高明（一三〇三至一三七〇？），字則誠，自號菜根道人，元代溫州瑞安縣人，世居崇儒里柏樹橋（今柏樹村）高宅腕。他出身於「師友一門兄弟樂，文章獨步子孫賢」的隱士家庭，早年鄉居讀書，事母至孝。曾跟從江浙儒學提舉黃縉受業，感嘆於「人不明一經取第，雖博奚為」，乃發奮攻讀《春秋》，「識聖人筆削大義」，於元順帝至正五年（一三四五）考中進士，從此步入了仕途。他是一個很能幹的官吏，初任處州錄事，即以不畏權貴、辦事剛正著稱，獲得了人民的愛戴；任滿時，當地士人為之立碑留念，碑文是劉基（伯溫）寫的。至正八年（一三四八），江浙行中書省的負責人、曲家兼詩人楊維楨欣賞他的才能，調他到杭州擔任「江浙省掾史」（或「丞相掾」），給江浙行中書省參知政事蘇天爵編訂《滋溪文稿》。至正十一年（一三五一），方國珍的起義軍攻打溫州。官方因高明是溫州人，熟悉沿海情況，便派他擔任「浙東閫幕都事」，在統帥府裡掌

案牘。但由於他耿直倔強，與主帥議事不合，便避而不治文書。等到方國珍接受元朝的招撫後，他便回到杭州。據趙汸《東山存稿》卷二《送高則誠歸永嘉序》記載，高氏因感入仕為「憂患之始」，覺得做官還不如回鄉做隱士，於是便決定回老家，準備「與鄉人子弟講論詩書大義，以時遊赤城、雁蕩諸山，俯澗泉而仰雲木。」然而，官府不允許他隱退，又把他拉出來擔任紹興府判官。至正十三年（一三五三），改任慶元路推官，「獄囚多冤」，他「平反允當」，群眾頌之為「神明」（《嘉靖寧波府志》）。後來又到紹興任江南行臺掾，為官清廉，數忤權貴。至正二十年（一三六〇），他調任福建省都事，路過寧波時，方國珍強欲「留置幕下，力辭不從，又以禮延教子弟，亦不就」（《兩浙名賢錄》）。方國珍投降元朝後，曾任「萬戶」之職，並升為江浙行省平章政事。當時朱元璋的起義軍已攻下金華，進軍浙東，而高明的好朋友劉基、宋濂等都投奔了朱元璋。在元末那種天下大亂的政局下，他當然不會輕易跟從方國珍的。此後，他辭去一切官職，隱居於寧波城南二十里的櫟社，寓居於沈氏樓中，閉門謝客，埋頭於詩詞戲曲的創作，名著《琵琶記》就是在至正二十二年（一三六二）到二十五年隱居期間完成的。至正二十八年（一三六八）正月，朱元璋在南京稱帝，國號大明，是為洪武元年。八月，明軍攻入大都，元朝滅亡。明太祖朱元璋很欣賞《琵琶記》，下令徵召高明入朝，但他對官場已失去興趣，堅辭不出。《南詞敍錄》記載說：「我高皇帝即位，聞其名，使使徵之，則誠佯狂不出，高皇不復強。亡何，卒。時有以《琵琶記》進呈者，高皇笑曰『五經、四書，布、帛、菽、粟也，家家皆有；

高明《琵琶記》，如山珍、海錯，貴富家不可無。』」可見《琵琶記》的影響和作者聲名之盛。

《琵琶記》是高明根據長期流傳的民間戲文《趙貞女蔡二郎》改編的。陸游的《小舟游近村舍舟步歸》詩云：「斜陽古柳趙家莊，負鼓盲翁正作場；死後是非誰管得，滿村聽說蔡中郎！」可見早在南宋前期，以蔡二郎為題材的民間文藝已廣泛傳唱於城鄉各地。又據《南詞敘錄》透露，《趙貞女蔡二郎》原本的情節是揭發蔡伯喈一旦飛黃騰達後就背親棄婦，停妻再娶。後來趙貞女上京尋夫，伯喈竟喪盡天良，馬踩趙氏，結果他自己遭到懲罰，被暴雷震死。正如京劇《小上墳》〔囉囉腔〕唱詞所說：「賢慧的五娘遭馬踹，到後來五雷轟頂是那蔡伯喈。」整個劇情與《王魁》和《張協狀元》相似，都是鞭撻封建士子負心忘本的卑劣行徑的。但高明把《趙貞女》改編為《琵琶記》時，卻站在封建統治階級的立場上對原本的主題思想加以篡改，竭力為蔡伯喈粉飾，大做翻案文章。《琵琶記》把蔡伯喈寫成了正面人物，頌揚他是全忠全孝的典型，並把悲劇的結局改成了大團圓。劇中說蔡伯喈原是孝子，同趙五娘結婚後感情很好。戲劇矛盾的原因是：他本不肯上京應試，而父親不從；他考中狀元後，牛府招之為婿，他辭婚，而牛丞相不從；他想辭官歸里，而皇上又不從。這就是所謂「三不從」或「三被強」，證明「背親棄婦」是被迫造成的，責任不在男方，這便是為蔡伯喈衛護的主要關目。劇中另一條線索是寫蔡伯喈入京後，家鄉陳留郡遇到了嚴重的災荒，趙五娘極其艱難地維持一家的生計，蔡婆和蔡公在飢餓中死去後，趙五娘一路彈唱琵琶詞行

乞，到京師尋找丈夫，終於使她和蔡伯喈團圓，並得到了朝庭的旌表。由此可見，高明的創作意旨很明顯地是借此宣揚封建道德，他在開場的〔水調歌頭〕詞中宣稱：「不關風化體，縱好也徒然」，「休論插科打諢，也不尋宮數調，只看子孝共妻賢。」所以，我們在指出其封建性的同時，還應看到劇中存在著民主性的精華。主要是作者成功地塑造了勞動婦女趙五娘的悲劇形象。劇中通過趙五娘的悲慘遭遇，譴責了科舉制度的蠹害人心，揭露了封建禮教罪惡，反映了農村遭災後的慘象，抨擊了官吏魚肉鄉民的暴行，突出了元代末年的社會矛盾。另外，《琵琶記》在藝術技巧上也有可以借鑒的地方。這個戲長達四十二出，但情節的處理卻很緊湊密合。作者把京城牛府與鄉下蔡家這兩條線索的戲劇衝突交錯順序寫下來，使丞相府第驕奢豪華的生活與農村百姓的苦難遭遇形成了強烈的對比，既反映了貧富不均的社會現實，又產生了冷熱對照的藝術效果。作者對語言的運用也很得體，能照應到各種不同階層人物的身分，如牛府諸人的語言尚雅，鄉村蔡家諸人的吐語俚俗，富於個性。表現在曲詞上，也能用淺近的口語描摹出人物複雜的思想感情。王世貞在《曲藻》中評論說：「則誠所以冠絕諸劇者，不惟其琢句之工，使事之美而已。其體貼人情，委曲必盡，描寫物態，彷彿如生，問答之際，不見扭造，所以佳耳。」最能見出作者才力的，便是〈糟糠自厭〉這一齣。

二、〈糟糠自厭〉（〈吃糠〉）評析

〈糟糠自厭〉是《六十種曲》汲古閣本《琵琶記》的第二十一齣，演出時俗稱〈吃糠〉。錢南揚根據陸貽典鈔本整理的《元本琵琶記校注》則列為第二十齣，齣目即擬為〈五娘吃糠〉。這是作者刻劃女主角心地善良最為感人的一幕。趙五娘是高過於蔡伯喈的正面形象，是全劇的中心人物。在她身上雖然也被作者打上了封建意識的烙印，承受著中國傳統封建禮教的重負，但她作為窮鄉僻壤的勞動婦女，仍不失其樸實純潔的光彩。劇中寫她與蔡伯喈成親後，內心憧憬著一門團聚的歡愉美景。誰知新婚不到兩月，丈夫就迫於父命遠離家鄉去赴試。這不僅打破了她的生活理想，而且丈夫竟把家庭重擔壓在她身上，一去不返。由於家道貧寒，公婆都已屆風燭殘年，她窮於應付，難以支撐，這就為以後的悲劇埋下了伏線。趙五娘悲劇性格之所以具有巨大的感人力量，是因為蔡伯喈考取狀元被招贅相府後，其家鄉農村中發生了大飢荒，伯喈音訊全無，而她卻要支持著全家的生計。她典賣了自己結婚時用的衣衫首飾來養活公婆，她顧不得拋頭露面，「含羞和淚向人前」去乞求賑糧，在她費盡唇舌討來的口糧被里正奪去時，她願意用身上的衣服來調換：「寧使奴身上寒，只要與公婆救殘喘。」總之，當時殘酷的社會現實無情地摧殘著她，可是她卻歷盡艱辛，毫無怨言，仍千方百計地維持公婆的生活。但可悲的不僅如此，就是在那樣的災難環境中，蔡婆和蔡公之間

還鬧矛盾，爭吵起來，甚至對她有所猜疑。她痛苦得想投井，蔡公還說她在路上玩耍「閒步」；她把好飯供奉公婆，自己吃糠，而公婆竟懷疑她獨享美食。她性格的可貴就在於她雖然遭受非人的待遇，卻能默默地忍痛而不改變其對公婆的忠誠和孝敬。〈糟糠自厭〉中對五娘真情實意、一字一淚的描寫，深刻地表現了千千萬萬中國古代勞動婦女勤懇、堅忍、溫順、善良的優秀品質。這也正是為什麼趙五娘的形象能長期活在舞臺上而博得廣大觀眾同情的原因。在這裡，高明的藝術才能和創作方法突破了封建思想的束縛和世界觀的限制，寫出了與人民感情相通的篇章。而更值得注意的是，這些比較感人的片斷和農村艱苦生活的描繪，正是作者吸取並繼承了民間戲文《趙貞女》的精華部分發展而來的。

有一點必須指出的，〈糟糠自厭〉中趙五娘委曲求全逆來順受的性格，決不能看作是被封建倫理道德毒化後的奴性，而應視作捨己為人、自我犧牲性的美德。她上場唱道：「亂荒荒不豐稔的年歲，遠迢迢不回來的夫婿，急煎煎不耐煩的二親，軟怯怯不濟事的孤身己。衣盡典，寸絲不挂體。幾番要賣了奴身己，爭奈沒主公婆教誰管取？」這表明她在大難臨頭時，不是只顧個人的安危，而是傾其全力盡責地照料公婆。接下來作者安排了一場戲劇性十分強烈的矛盾衝突。衝突的起因通過趙五娘的獨白表現了出來：

「奴家早上安排些飯與公婆，非不欲買些鮭菜，爭奈無錢可買。不想婆婆抵死埋冤，只道奴家背地吃了甚麼。不知奴家吃的卻是細米皮糠，吃時不敢教他知道，只

得迴避。便埋冤殺了，也不敢分說。」

她自己吃糠時躲避一旁，是怕公婆看見了多生憂煩，這充分顯示了她的善良品格。但不料引起了婆婆的懷疑，而且公婆倆還來打探，搜查她吃的什麼？劇情由此發展到高潮：

（外淨上探，白）媳婦，你在這裡說甚麼？（旦遮糠介）（淨搜出，打旦介）
（白）公公，你看麼？真個背後自逼邐東西吃，這賤人好打！（外白）你把他吃了，看是什麼物事？（淨荒吃介）（吐介）（外白）媳婦，你逼邐的是什麼東西？

這真是觸目驚心的一幕，五娘竟受到了天大的冤屈和莫名的侮辱！而當公婆看清是糠秕時，慚愧得無地自容，當場昏倒：

（外淨哭介，白）原來錯埋冤了人，兀的不痛殺了我！（倒介）

作者這種波瀾曲折、大起大落的情節安排，確是深深地扣人心弦，感動了無數的觀眾和讀者，收到了強烈的藝術效果。劇中旦角扮趙五娘，外扮蔡公，淨扮蔡婆。蔡婆死後上場的末角，扮的是蔡家的老鄰居張廣才（張大公）。這是作者創造出來的一個淳樸的鄉民形象，

他古道熱腸，助人為樂，具有農民本色。當初伯喈上京試之際，他答應幫助照顧其家屬。在連年飢荒中，他信守諾言，不斷地周濟蔡家，連自己領到的賑糧也毫不吝嗇地分送給五娘，在物質上給予支持。如今忽逢蔡婆身亡，他又挺身而出，幫助蔡公和五娘料理喪事。他對五娘說：「婆婆衣衾棺椁之費，皆出於我，你但盡心承值公公便了。」這表現了鄰裡間在患難中互相關懷、急人所急的可貴精神，作者於此運用短短幾句對白和一個細節描寫，就把張大公這個樂於排難解紛的人物寫活了。

《糟糠自厭》的語言藝術具有傑出的造詣，除了民間色彩很濃的說白以外，曲文說詞也富有生活氣息，極其生動。最為著名的，便是趙五娘吃糠時唱的兩支南曲：

〔孝順歌〕嘔得我肝腸痛，珠淚垂，喉嚨尚兀自牢嗄住。糠！遭礱被春杵，篩你簸揚你，吃盡控持。悄似奴家身狼狽，千辛百苦皆經歷。苦人吃著苦味，兩苦相逢，可知欲吞不去。（吃吐介）（唱）

〔前腔〕糠和米，本是兩倚依，誰人簸揚你作兩處飛？一賤與一貴，好似奴家共夫婿，終無見期。丈夫，你便是米麼，米在他方沒尋處。奴便是糠麼，怎的把糠救得人飢餒？好似儿夫出去，怎的叫奴供給得公婆甘旨？

這是歷來傳誦的名曲。正如呂天成《曲品》卷上評論說：「志在筆先，片言宛然代舌；情從境轉，一段真堪斷腸。」作者在這裡運用了雙關比擬的修辭手法，寫糠皮的被舂杵、被簸揚，是喻指五娘的遭受磨難，寫米貴糠賤、兩處分飛，是喻指伯喈高飛而五娘被棄的炎涼世態。而對五娘吃糠苟延殘喘的現實描繪，則典型地反映了她淒涼的身世和苦難的境遇。《李卓吾批評琵琶記》對此曾有眉批說：「一字千哭，一字萬哭」，「曲妙甚！曲妙甚！曲至此，又可與《西廂》、《拜月》兄弟矣。」

朱彝尊《靜志居詩話》記載：「聞則誠填詞夜，案燒雙燭，填至〈吃糠〉一齣，句云『糠和米本一處飛』，雙燭花交為一，洵異事也。」這雖屬神話傳說，但也說明〈糟糠自厭〉確是《琵琶記》中最成功最動人的一齣戲！

原載吳新雷《中國戲曲史論》，江蘇教育出版社出版，一九九六年

傳奇《牡丹亭‧遊園》鑒賞

《牡丹亭》是明代劇作家湯顯祖的戲曲名著，《大學語文》中的〈遊園〉是此劇第十齣〈驚夢〉的前半場。要深入理解這篇課文，應從三個方面入手。第一，《牡丹亭》在文體上稱為「傳奇」，〈遊園〉是南曲系統的折子戲，因此，我們必須了解什麼是南北曲，何謂傳奇？第二，《牡丹亭》的時代特徵如何？〈遊園〉表現了什麼樣的思想傾向？第三，怎樣閱讀曲文？下面，就按照這三部分來講。

一、南北曲的文體概念

我們知道，中國的古籍分經、史、子、集四大類，《四庫全書總目提要》在集部中就有「南北曲」這個項目。通常選本中，北曲常選的是馬致遠的【天淨沙】《西廂記‧長亭送別》等，南曲則選《牡丹亭》杜麗娘〈遊園〉或《桃花扇》李香君〈罵筵〉等。

其中有屬於詩歌性質的，又有屬於戲劇性質的，這種特有的藝術形式究竟有何奧妙呢？

從外在形式看，南北曲有散曲和劇曲兩種，散曲又有三種基本體式：（一）小令，是獨立的隻曲，例如《大學語文》教材中選的【天淨沙】、【山坡羊】；（二）帶過曲，小令意有未盡，可再續一曲或二曲，如【雙調】中的【雁兒落帶得勝令】、【南呂宮】中的【罵玉郎過感皇恩、採茶歌】等；（三）套曲或稱大令，同一宮調二支以上的隻曲相聯，有尾聲，一韻到底。例如，睢景臣的《高祖還鄉》，就是用【般涉調】中的【哨遍】、【耍孩兒】等七支聯成一套的。

至於劇曲，是在套曲的基礎上形成的，也就是由角色演唱的戲曲。自宋元以來，有兩個系統：（一）北曲雜劇，興起於金元時期的北方，基本體裁是一本四折，如關漢卿的《竇娥冤》。也有多本連演的，如王實甫《西廂記》是五本二十折（另一版本作二十一折）。（二）南曲戲文，興起於南宋時的溫州地區，到元代後期得到發展，通稱宋元南戲，代表作有《荊釵記》、《拜月亭》、《琵琶記》等。南戲有各種地方聲腔，元末明初有海鹽腔、餘姚腔、弋陽腔、杭州腔和崑山腔。崑山腔在明代嘉靖時經過戲曲音樂家魏良輔的革新，大為盛行，崑腔劇作家人才輩出，名作如林，因此在文體上又有專門名詞，叫做明清傳奇，代表作如《牡丹亭》、《十五貫》、《長生殿》、《桃花扇》等，一本戲往往長達五十齣、六十齣，如《牡丹亭》有五十五齣。「傳奇」這個名稱，在唐代是指文言短篇小說，但在明、清是指崑曲劇本。這裡講的〈遊園〉，就是《牡丹亭傳奇》中的一齣折子戲。

中國古典詩歌的特殊體裁有詩、詞、曲、賦四大類，曲興起於金元之際，發源於北方，是由民歌和少數民族的音樂相結合而產生的音樂文學。以散曲而論，它的性質是詩歌，本來是唱的。元朝的時候主要是指北曲。從前封建社會文人沒有科學的文學史概念，單從表面現象來看，便把「曲」稱為「詞餘」，把元曲說成是從宋詞發展來的，這是不對的。元曲和宋詞在文學創作的手法上當然有繼承關係，但元曲並非產生於宋詞，它有自己的音樂特性，是女真、蒙古等北方的民族音樂與中原的民歌相結合而產生的。王國維在《宋元戲曲史》中曾作了精確的分析，他指出元代北曲曲牌有三三五個，大部分是新產生的，當然也吸收了唐宋詞的詞牌七十五個，但只是吸收，並非照搬。宋金對峙時，南北分裂，所以有北曲南曲之分。南曲開始時只是村坊小調雜以里巷歌謠，不成體系，到元代大統一以後，北曲的勢力擴展到南方，南曲戲文接受了北曲聯套的影響，才逐步上了正軌。到了明代，由於崑山腔的音樂特點引人入勝，南曲的勢力又壓倒了北曲。

中國戲劇正式形成於宋代，但在套曲沒有產生以前，宋雜劇和金院本都還沒有文學劇本。套曲是戲曲的文學基礎，套曲產生以後，中國戲曲的文學劇本才進入了成熟階段，因為中國的古典戲曲是用套曲來分幕分場的，例如這裡講的〈遊園〉，就是【仙呂宮】的一組套曲。

二、《牡丹亭》傳奇的時代特徵

《牡丹亭》是一部具有強烈反封建精神的作品，是湯顯祖在明神宗萬曆二十六年（一五九八）所作，時值十六世紀末，正好與英國戲劇家莎士比亞同時，是歐洲文藝復興時期。當時中國也產生了新的創作思想，這是明代中葉以後資本主義經濟因素萌芽後的產物。反映在文藝思潮上，便是王學左派的興起。王陽明本來是唯心主義哲學家，但他以主觀唯心主義來反對客觀唯心主義的程朱理學，在當時起了一定的進步作用。因為自宋元以來，封建統治階級一直以程朱理學作為官方哲學，鉗制士人的思想，什麼三綱五常、三從四德，成了套在人們脖子上的精神枷鎖。王陽明既然提出反對程朱，於是便有王艮等人利用他批判理學這一點，發展了他的積極因素，而形成王陽明學左派，後來的代表人物便是李卓吾。李卓吾反傳統，反理學，要求個性解放，他寫了一篇著名的《童心說》，提倡真情實感，批判虛偽的道學先生。湯顯祖就是接受了李卓吾的文藝思想來創作《牡丹亭》的。

湯顯祖（一五五○至一六一六年）是江西臨川人。當時曾有人勸他講學，他說：「諸公所講者性，僕所言者情也。」《牡丹亭》就是用真情來反對性理，表現了「情」與「理」的衝突，是一部批判封建禮教的浪漫主義傑作。作品通過杜麗娘和柳夢梅生死離合的愛情故事，表達了渴望自由追求幸福的美好理想，帶有要求個性解放的時代特徵，和歐洲文藝復興

209

時期的創作思想相比，基本上有類似的地方。在中國封建社會裡，青年男女的婚姻，都是「父母之命，媒妁之言」包辦的，正如恩格斯在《家庭、私有制和國家的起源》中所指出：「結婚是一種政治行為，是一種借新的聯姻來擴大自己勢力的機會，起決定作用的是家世的利益，而決不是個人的意願。在這種條件下，關於婚姻問題的最後決定權怎能屬於愛情呢？」湯顯祖大膽的構思，就是要打破封建的傳統觀念，宣揚自由戀愛。但由於在封建社會中不可能實現，他便借夢境來表達。《牡丹亭》中的男主角為什麼叫柳夢梅呢？作者寫他曾得一夢，夢見在梅樹下與理想中的女性見面，而女主角杜麗娘遊園後也得一夢，夢見了理想中的男性，真是夢中情人，夢裡成姻眷。但夢醒後面對現實，理想便完全破滅，於是杜麗娘憂鬱而死，死後被家人埋在梅樹底下，恰巧柳夢梅上京趕考路過這裡，麗娘托夢給柳，柳便在梅樹下發掘，果然使麗娘復活，兩人達到了戀愛自由、婚姻自主的目的。所以這個劇本又名《還魂記》，作者寫麗娘為情而死，為情而生，表現了反封建的「情」終於戰勝了封建衛道者的「理」。

我們這裡講的〈遊園〉，它的主題是歌頌大自然的美景，反對封建禮教的束縛。原來，封建家庭把杜麗娘關在小庭深院裡，不許出閨房一步，她們家後面有一個花園，但封建家長從來也沒有讓她去玩過。這一次，丫頭春香發現了這個花園，便興奮地帶小姐溜進園內，當她第一次接觸到百花齊放、萬紫千紅的自然界時，她不禁為春光明媚、鳥語花香的美景所感動，使她產生了試圖掙脫封建牢籠的夢想。

210

三、曲辭講解

閱讀〈遊園〉這篇課文，可參考讀本中詳細的注釋，這裡專講幾個難點。

（一）曲律（宮調曲牌）：【商調引子】【繞地遊】（原名【繞池遊】）、【仙呂過曲】【步步嬌】，都是宮調曲牌的名稱。宮調相當於西洋音樂的調門，南北曲常用的有九個宮調，例如正宮、黃鐘宮、越調、般涉調等，這裡的商調和仙呂宮，相當於西洋音樂的D調。「引子」和「過曲」是明、清傳奇特有的規格，一出戲開頭的曲文，叫做「引子」，一般是乾唱，不用樂器伴奏，如果有伴奏、正式唱的話，也是用散板。「過曲」是指「引子」以後這一套正規的曲子，是要上板的，大都是一板三眼，即4／4節拍，是正規的唱段。

〈遊園〉裡的過曲是【步步嬌】、【醉扶歸】、【皂羅袍】、【好姐姐】一套，最後有一個【尾聲】，這裡標名為【隔尾】，是因為接下去又有〈驚夢〉【山坡羊】另一個套曲，這個【尾聲】夾在中間，所以叫【隔尾】。

【繞地遊】【皂羅袍】是南曲的曲牌名稱，曲牌有一定的規格，在字、句、聲、韻四個方面有定制，每一句都有平仄的定格，這方面有曲譜可以查核。近人吳梅先生曾編有《南北詞簡譜》，選錄常用的北曲三三二支，南曲八六七支，便於初學參考。

（二）角色（腳色）：旦和貼是角色的名稱，明清傳奇的角色分生、旦、淨、末、丑五

大類，每一類又細分好多種。如「生」有小生、老生、武生等，旦有小旦、老旦、貼旦等。

貼旦在這場戲裡是配角，崑曲演出時主角杜麗娘是由閨門旦來扮的，閨門旦又稱小旦，是年紀輕的小姐。這叫做戲曲演員的行當。演員和角色是兩種概念，不能混為一談。演員是指人，角色是指演員分工的行當。例如著名的表演藝術家梅蘭芳和俞振飛，都是男演員，但梅蘭芳扮杜麗娘，俞的行當是旦角，俞的行當是小生。他倆曾合作拍過電影《遊園驚夢》（崑劇藝術片），梅蘭芳扮杜麗娘，俞振飛柳夢梅，言慧珠做貼旦的角色，扮春香。

（三）科介：【步步嬌】曲文中標有【行介】兩字，這是南曲系統劇本表示動作的術語。北曲雜劇中一般標「科」字，如【哭科】、【把盞科】，南曲戲文和明清傳奇中常用「介」字，如「作到介」、「旦長嘆介」。科介有三種含意，一是表動作的，二是表感情的，三是表示效果的。劇本中只標上「科」或「介」，實際內容則由演員在舞臺上表演出來。

（四）曲白中較難理解的地方，今擇要講解如下：

【繞地遊】曲文「夢回鶯囀」：是「春眠不覺曉，處處聞啼鳥」的意思。夢回即夢醒，南唐中主李璟【山花子】詞有「細雨夢回」之句。「亂煞年光遍」：「煞」是加重語氣的助詞，如李後主【望江南】詞中有「忙煞看花人」之句。「亂煞」不是亂七八糟的亂，是「撩亂春愁」的意思。「年光」即指春光。「恁今春關情似去年」：對今春依戀的心情和去年一樣。

【烏夜啼】「曉來望斷梅關」：是用一首詞作為上場詩，這是崑曲劇辭崇尚典雅的通例，是念白的一部分，不是唱的。梅關在江西大庾嶺上，因劇中寫杜麗娘的父親杜寶任南安

212

太守，家住南安（今大庾縣），開門見山，隱隱約約可以看到梅關。

【步步嬌】曲文「裊晴絲吹來閒庭院」：是指大地春回以後，各種冬眠的昆蟲蘇醒過來，紛紛吐絲活動，例如蜘蛛也開始結網了。這些蟲絲是很細的，一定要在陽光燦爛的時候才能看得出來，所以稱為「晴絲」，這個「晴」字還有雙關語的含意，一方面是蟲絲飄飄蕩蕩地吹到小庭深院裡來，一方面也如同情絲一樣引起了杜麗娘感情上的波動。這種描繪春光的文學手法，曹雪芹也曾用過，如《紅樓夢》第二十七回黛玉的《葬花吟》第三句「游絲軟繫飄春榭」。

「搖漾春如線」：指游絲像細線一樣在春風中蕩漾。「春如線」不能望文生義地解釋成「春天如線」，那就不對。我們要分析它的語法結構和構詞法，它的詞組是「搖漾如線」，主語是晴絲，「春」是狀語，意思是在春風中飄蕩。

「迤逗」：牽引的意思。徐朔方校注的《牡丹亭》注音為「迤 tuo（ˊ）」，《大學語文》課本中就作「tuo（ˊ）dou（ˋ）（拖豆）」。但從崑曲的演唱讀音來推敲，這裡應讀作「yi（ˊ）dou（ˋ）」。本來，古漢語一字異讀的現象是較多的，元周德清《中原音韻》就已說明「迤」有兩種讀法，現代漢語則讀為「yi（ˊ）」（見《新華詞典》）。徐朔方注的是古音，是從元曲的北曲雜劇裡來的，當然是不錯的。趙景深和胡忌兩位在所編《明清傳奇選》中，就列舉了《漢宮秋》雜劇讀作「拖豆」的例句。但我的意見應依崑劇南曲的讀音為準，〈遊園〉既是崑曲本子，那就應該注音為「yi（ˊ）（移）」，不要作「tuo

（一）。我們可以用兩部崑曲的韻書作根據，一部是明沈寵綏的《度曲須知》，另一部是清沈乘麐的《韻學驪珠》，都把「迤」字歸入「齊微」韻，是讀作「yi（ˊ）」的。梅蘭芳在《舞臺生活四十年》中曾專門談了這件事，他演〈遊園〉時，觀眾就提出「迤」字的兩種讀音問題，弄得他無所適從。他特地向俞振飛請教，俞振飛講了其先父俞粟廬和曲學大師吳梅兩位老前輩的研究結果，確定應讀「yi（ˊ）」（移）」（見《舞臺生活四十年》第一集第十章第八節）。

【醉扶歸】曲文「愛好是天然」：意指天性愛美，「好」作「美」講。「三春好處」：是比喻杜麗娘自身的花容玉貌。

【皂羅袍】「原來姹紫嫣紅開遍」一曲，是膾炙人口的名作，《桃花扇·傳歌》和《紅樓夢》第二十三回都曾引用。「良辰美景奈何天，賞心樂事誰家院」是對封建禮教的控訴，不僅杜麗娘個人受到摧殘壓抑，不能如意地欣賞良辰美景，而且整個封建社會都是如此，有誰能在封建家庭中呼吸到自由的空氣呢？「恁般景致，我老爺和奶奶再不提起」這句夾白，正好點明了曲意。「朝飛暮卷，雲霞翠軒」：是借用王勃《滕王閣詩》「畫棟朝飛南浦雲，朱簾暮卷西山雨」的意境，指牡丹亭從早到晚的景色都是美好的。「雨絲風片，煙波畫船」：是把視野從園內擴大到園外，意思是指春天來了，東風化雨，站在亭臺上看到花園外面千里煙波，遊人如織，甚至還看到遊客在湖上泛舟劃船。作者在這裡展開了廣闊的畫面，筆鋒轉到社會上去了，使遊春的味道更濃了。

【好姐姐】曲文「煙絲醉軟」：是指柳絲隨風飄蕩，婀娜多姿，真夠使人陶醉。古典詩詞中的「煙」，大都不是指燒火的煙，而是指水氣。「煙絲」是形容綠楊垂柳濛濛一片，如歐陽修【蝶戀花】詞有「楊柳堆煙」之句，便是這個意思。

「生生燕語明如翦」：藝術形象的創作與人物的情感必須借具體的物象才能體現出來。這裡為了表現杜麗娘遊園的歡快，用燕語呢喃、差池雙剪的具體聲像來襯托。其意境是隸括南宋詞家史達祖的【雙雙燕】《詠燕》：「又軟語商量不定，飄然快拂花梢，翠尾分開紅影。」「明如翦」有雙關的含義，此中有聲有色。從色、相的視覺來看，翠眉如翦；從燕語之聲音的聽覺來講，則「生生」是燕語之擬聲，「如翦」是形容其明快。這裡不能呆笨地釋為視覺形象「如明快的剪刀」，那就失之毫釐，差之千里了。而正確的解釋，應從視覺的通感，從聲音的傳遞的信息上來理解為：如「剪刀聲」那樣的清脆明快！燕語清脆悅耳，有如剪子發出的明快的聲響。聯繫本曲首句「遍青山啼紅了杜鵑」等描述，整體的畫面和意境是突出地反映春光明媚、鳥語花香！

最後唱完【尾聲】，貼旦春香下場時念的一首詩，稱為下場詩，這也是傳奇劇本的固定格式。

原載吳新雷《中國戲曲史論》，江蘇教育出版社出版，一九九六年。

《桃花扇》批語發微

「評點」是中國特有的文學批評形態，而戲曲作品的評點加批，則為戲劇文體增添了亮麗的色采。明清之世，在中國文學批評史上曾湧現了一批著名的戲曲評點家，如李卓吾評批《紅拂記》，陳眉公評批《玉簪記》，王思任評批《牡丹亭》，金聖嘆評批《西廂記》，毛聲山評批《琵琶記》等等。清代康熙年間，南洪北孔的戲曲名著《長生殿》和《桃花扇》相繼問世，這兩部劇作付印時，都有名家為之評批。洪昇《長生殿》的評點者是吳人（字舒鳧，號吳山），而孔尚任《桃花扇》的批語作者卻沒有署名，這裡把我探究《桃花扇》批語的心得體會寫出來，請專家們惠予指教。

《桃花扇》批語的作者

我在《明清劇壇評點之學的源流》中曾說：「由明入清，凡有新的劇本問世，幾乎就立即有評家為之批點，這是中國戲曲學和批評史上的一種奇特局面。它的方式包括了序跋、題

識、凡例、總評、題詞、讀法、眉批、夾批、總批、圈點、評注、集評、音釋、畫意等項目。論及的範圍，大而至於全劇或整齣，小而至於一句或一個字，內容大抵屬於鑒賞批評，但也間有一二精彩的創作論。」[1] 這些劇本刊印的規格都有定例，劇作者和評批者都是公開署名的，如清初刊本《秦樓月》的題署是：「吳門朱素臣編次，湖上李笠翁批閱。」稗畦草堂刊本《長生殿》的題署是：「錢塘洪昇昉思填詞，同里吳人舒鳧論文，長洲徐麟靈昭樂句。」但《桃花扇》的刊本卻沒有標明評批者，其介安堂康熙四十七年（一七〇八）原刻本只標劇作者「雲亭山人編」，而沒有標明批語的作者，以後各種翻刻本均依原樣。

那末，《桃花扇》批語的作者究竟是誰呢？對這個問題曾於關注的，是晚清名士李慈銘，他認為應是孔尚任（自號雲亭山人又號東塘）自己加的批語。李氏在光緒十二年（一八八六）十二月初三日在《越縵堂日記》中說：

國朝人樂府，惟此（指《長生殿》——筆者按）與《桃花扇》足以並立，其風旨皆有關治亂，足與史事相禪，非小技也。《桃花扇》曲白中，時寓特筆，包慎伯能知之而未盡。其序及評語，皆東塘自為之。[2]

<hr />

1 原載《藝術百家》一九八七年第四期，收錄於拙著《中國戲曲史論》（江蘇教育出版社，一九九六年版）。

2 見一九二一年商務印書館原稿《越縵堂日記》第四十七冊《荀學齋日記》三十九頁上。

李慈銘的友人包慎伯喜談《桃花扇》，但未能盡解。李氏則指出《桃花扇》的評語是孔尚任「自為之」，但他只提出見解，而沒有舉證。一九二五年八月，梁啟超完成了校注《桃花扇》的工作，在書首所附〈著者略歷及其他著作〉中指出：「本書中的老贊禮為雲亭自己寫照」，「眉批是雲亭經月寫定的」。現今學者便因此而認定《桃花扇》批語均出自孔尚任的手筆，如一九八六年葉長海在《中國戲劇學史稿》中，二〇〇〇年徐振貴在《孔尚任評傳》中，均依李、梁之說。不過，自李慈銘、梁啟超以來的學者，都還沒有對這個問題進行正式的論證。[3]

我曾細閱《桃花扇》全本，覺得如欲論證批語的作者問題，必須先要撥開一層迷霧，越過一個障礙。那就是孔尚任在劇作卷首寫了〈桃花扇本末〉，其中第十一條說：

> 讀《桃花扇》者，有題辭，有跋語，今已錄於前後。又有批評，有詩歌。其每折之句批在頂，總批在尾，忖度予心，百不失一，皆借讀者信筆書之，縱橫滿紙，已不記出自誰手？今皆存之，以重知己之愛。

3　見一九五四年文學古籍刊行社據中華書局一九三六年版重印的梁啟超《桃花扇注》卷首。

孔氏說批語是借閱者所書，卻不記得「出自誰手」？這實際上是一種「含糊遮蓋」

法。[4] 他把批語的著作權讓給了借閱者，而不肯自承。這就如同程偉元和高鶚把《紅樓夢》的批

「後四十回」說成是「偶從鼓擔上」購得而不肯自認一樣，反而令人生疑。《桃花扇》的批

語中有許多讚美劇作者的話頭，孔尚任說是「忖度予心，百不失一」，但為了避開自吹自誇

之嫌，不便自認，才用借閱者「信筆書之」的託辭。我贊成李慈銘、梁啟超等學者認為批語

作者是孔尚任自己，這裡試加論證說明。

論證一：依照梁啟超之說，我查見了《桃花扇》續四十齣〈餘韻〉的眉批：「老贊禮

者，一部傳奇之起結也。」贊禮為誰，山人自謂也。」這證明老贊禮的形象是孔尚任自己的化

身。劇中老贊禮說：「今乃戊子年九月十七日，是福德星君降生之辰。」針對這句念白的眉

批說：「九月十七日，福德財神生辰也，雲亭山人亦降祥於此日。」這透露了孔尚任生於戊

子（順治五年）九月十七日，從而證明了加批者是孔尚任自己，因為只有他本人才能明白自

己的生日。

論證二：《桃花扇》第二十六齣〈賺將〉寫許定國用侯夫人之計賺殺高傑的眉批說：

4 見《桃花扇》加二十一齣〈孤吟〉中老贊禮的念白：「只怕世事含糊八九件，人情遮蓋兩三分。」孔尚任自加眉批而不直接署名，也就是用了「含糊遮蓋」之法。眉批云：「含糊遮蓋，詩人敦厚之旨也。」

將風。……或傳用美人計臥而擒之，曾問侯氏，云未嘗有妓也。

這是孔尚任親見親聞的口吻，癸酉是康熙三十二年（一六九三），孔尚任正在北京任職「國子監博士」期間，與他「京國閒曹」的生活經歷符合。足見他為了創作《桃花扇》曾親自調查訪問，向侯夫人進行了採訪，這樣的批語只有他本人才寫得出來。

論證三：從孔尚任的文風語氣和用詞造句來進行比較，也可以看出批語出自他本人的手筆。如《桃花扇》第二十三齣〈寄扇〉的總批說：「閒《桃花扇》之名者，羨其最豔最韻，而不知其最傷心最慘目也！」此中「慘目」這個詞彙接「傷心」連用，是孔尚任的習慣，他在《桃花扇》第七出的本文中就用了「同類相殘，傷心慘目」的句法。如《桃花扇》第二十七齣〈逢舟〉蘇昆生念「歸計登程猶未準」，眉批說：「此《湖海集》論證四：批語中有一些夫子自道的內容，也可作為旁證。集》中句，借用恰當。」考《湖海集》侯方域接念「古人見面轉添愁」，有介安堂刊十三卷本。我查見集中七言律詩《秦郵端梅庵至舟》有句云：「歸計登程猶未信，故人見面轉添愁。」這兩句為《桃花扇》文本所借用（僅一字之差，改「信」為「準」），這只有孔尚任自己心裡明白。又如《桃花扇・餘韻》的眉批說：「續四十齣成，山人自謙曰：貂不足，狗尾續。」雲亭山人自謙的話，別人有誰能知，這也只有他自己心知肚明，足證批語應為孔尚任自己寫的。

《桃花扇》批語的精義

《桃花扇》的批語有兩種方式，一是眉批，二是每出末尾的總批。其內容涉及主題構思和藝術鑒賞等各個方面，精義甚多。這裡略加歸納，舉例說明。

一、關於主題構思方面。孔尚任在《桃花扇》試一齣〈先聲〉中宣告他的創作主旨是：「借離合之情，寫興亡之感。」批語中圍繞這一主題揭示了劇作者的巧妙構思。如第八齣〈鬧榭〉總批指出：「以上八折，皆離合之情。」這是指男女主角侯方域和李香君的戀情由合而離，是在〈聽稗〉、〈傳歌〉、〈哄丁〉、〈偵戲〉、〈訪翠〉、〈眠香〉、〈卻奩〉、〈鬧榭〉等開頭八齣戲中展開的。而第九折寫左良玉「撫兵」的總批說：「興亡之感，從此折發端。」接著，劇中寫侯方域遭到馬士英、阮大鋮的迫害而逃離南京投奔史可法，〈移防〉的總批指出：「侯生移，而香君守矣。男女之離合，與國家興亡相關。」〈媚座〉的總批指出：「一旦為全本綱領，而南朝之治亂繫焉。」〈選優〉的總批指出：「此折寫香君入宮，與侯郎隔絕，所謂離合之情也。」這對劇作者的佈局構思進行了評析，很有識見。最後侯方域和李香君的戀情因國破家亡而以悲劇結束，〈入道〉的總批說：「離合之情，興亡之感，融洽一處，細細歸結。」這又高度地評價了劇作者有起有結的藝術匠心，所論深中肯綮。

二、關於藝術手法方面。批語中指出劇作者好用對稱法，〈訪翠〉總批說：

〈訪翠〉一折，卻與〈鬧榭〉正對。〈訪翠〉在卞玉京家，玉京後為香君所皈依；〈鬧榭〉在丁繼之家，繼之後為朝宗（侯方域字朝宗）所皈依，皆天然整齊之文。

又如〈餘韻〉的眉批說：

下場詩亦是絕調，上本末出五言八句，下本末出七言八句，總是對待法。

從全劇的批語來探究，被稱為「對待法」的還有第一齣正生家門對第二齣正旦家門，第一齣柳敬亭說書對第二齣蘇昆生教曲，「左兵傳令三傳三鼓噪」對「史兵傳令三傳三不應」（第三十五齣眉批），〈守樓〉李香君面血染扇對〈誓師〉史可法血染征袍。這些批語能指出孔尚任筆意細密的特點，評析確切。

〈樓真〉的批語中又提出「筆墨變化法」，是指劇中寫李香君投卞玉京是暗場處理，寫侯方域投奔丁繼之卻是明寫。眉批說：「逢玉京是一種筆法，逢繼之是一種筆法。」總批則說：「香君投玉京，不必做出；侯郎投繼之，細細做出，皆筆墨變化法。」

批語中又指出襯托得法，如〈題畫〉寫侯方域到媚香樓尋訪李香君，適逢桃花盛開，回想往昔定情之日的桃花，不禁感慨萬分，這裡的眉批說：「兩度桃花盛開，為桃花扇十分襯帖。」這是指桃花襯托了桃花扇，其藝術效果是：「對血跡看扇，此《桃花扇》之根也；對桃花看扇，此《桃花扇》之影也。偏於此時寫桃源圖，題桃源詩，此《桃花扇》之月痕燈暈也。情無盡，境亦無盡（〈題畫〉總批）。」這進一步指出桃花的襯托作用是開拓了全劇的情意境界，分析得十分深刻。

三、關於寫作技巧方面。孔尚任的寫作技巧很高明，批語中都一一拈出。如〈題畫〉寫藍瑛在媚香樓為張瑤星繪製桃園圖是用了伏筆，眉批指出：「點出張瑤星為審獄伏脈」，總批說：「藍田叔即於此出場，以為皈依張瑤星之伏案，何等巧思！」這是評析〈題畫〉中有兩個伏筆，一是為第三十齣寫張瑤星審獄歸山埋下伏線，二是為第四十齣寫藍瑛追隨張瑤星在白雲庵設道場預示契機，真是巧思妙算，神來之筆。又如〈歸山〉寫張瑤星審獄為復社侯朝宗諸君開脫，隨即掛冠歸隱，上樓霞山入道，劇情大起大落，曲折複雜，而結構緊密，一絲不亂。總批說：

此折稍長，緣審獄歸山是一日事，早為刑官，晚為高隱，朝野之隔，不能以寸，提醒熱客，最切也。此折最難結構，而能脫脫灑灑，游刃有餘。

這裡評析了劇本結構的特點，頗為中肯。

此外，還有對劇作者筆頭文心備極推崇的批語，如〈拜壇〉的眉批說：「補出高（弘圖）、姜（曰廣）罷相，周（鑣）、雷（縯祚）置法，針線細密。」〈逃難〉的總批說：

七支【香柳娘】，離奇變化，寫盡亡國離亂之狀。君相奔忙，官民逃散，或離城，或出官，或自楚來，或入山去。紛紛攘攘，交臂踵足，卻能分疆別界，接線聯絲。文章精細，非人力可造也。

這對《桃花扇》的劇情「接線聯絲」的巧妙安排給予了高度的評價。而對〈餘韻〉中老贊禮了結劇情的讚語，眉批中給予了「筆墨細密」、「文心如髮」的讚語。

四、關於人物形象的寫法。批語揭示了一生一旦的創作原則和陪襯人物的綱領。第一齣總批指出侯朝宗是男主角，「陳定生、吳次尾是朝宗陪賓，柳敬亭是朝宗伴友」。第二齣總批指出李香君是女主角，「楊龍友、李貞麗是香君陪賓，蘇昆生是香君業師」。主次分明，對稱有序。香君的重頭戲是〈卻奩〉、〈守樓〉和〈罵筵〉，〈罵筵〉、〈守樓〉的總批說：「〈卻奩〉一折，寫香君之有為；〈守樓〉一折寫香君之有守。」〈罵筵〉一折，則是表現了「香君操守之堅」。這指出了三齣戲集中刻劃了香君不畏強權、大義凜然的性格特徵。至於侯朝宗的形象，批語揭示〈爭位〉、〈和戰〉、〈會獄〉三齣戲是為塑造侯郎形象而設置

的。〈爭位〉的眉批說：「有侯生參其中，故必費筆傳出。傳出者，傳侯生也。」〈和戰〉的總批說：「有爭必有和，爭者四鎮也，和者侯生也。又須費筆傳出，亦傳侯生也。」〈會獄〉的總批說：「前崑生之落水，今敬亭之繫獄，皆為侯生也，而皆與侯生遇。所謂緣奇事，傳奇者傳此耳。」從前，大家都忽略了這三齣戲的重要性，如今看了這些批語，才認識到這三齣戲對描繪侯朝宗的正面形象具有重要意義。

再如對史可法、左良玉和黃得功三忠形象的評判，〈劫寶〉的總批說：「南朝三忠，史閣部心在明朝，左甯南心在崇禎，黃靖南心在弘光。心不相同，故力不相協。」批語指出只有史可法具有國家民族的整體觀念，一心為公，顧全大局；而左良玉與黃得功心各有偏，導致為私利而內訌。批語總結南明之亡，「實亡於四鎮也，四鎮之中，責尤在黃，何也？黃心在弘光，故黨馬、阮；黨馬、阮，故與崇禎為敵，與崇禎為敵，故置明朝於度外」，由於黃得功只是忠於弘光小朝廷，必然甘為馬士英、阮大鋮所利用而自趨滅亡。這是很有史識的見解。批語評析了劇作成功地刻劃了各種不同人物的性格特徵，〈截磯〉的總批說：「摹寫左、黃二帥，各人心事，各人身分，各人見解，絲毫不同。」〈誓師〉的總批說：「寫史公忠義激發，神氣宛然；寫揚兵慷慨踴躍，聲響畢肖。一時飛山倒海，流電奔雷，雄暢之文也！」這對劇作者孔尚任的藝術功力給予了讚賞褒揚，給讀者也有很大的啟發。

為讀者起到導讀作用的，還有對卞玉京、丁繼之等七人的批語。〈罵筵〉的眉批說：「玉京獨來獨去，為南朝第一作者。」「繼之同來同去，是南朝第二作者。」〈歸山〉的

眉批說：「張（瑤星）、蔡（益所）同去，是南朝第三、第四作者。」〈逃難〉的批語說：「藍田叔歸山，是南朝第五作者。」〈餘韻〉的眉批說：「蘇昆生為山中樵夫，柳敬亭為江上漁翁，是南朝第六、第七作者。」〈餘韻〉中又有一條總結性的眉批說：

南朝作者七人：一武弁、一書賈、一畫士、一妓女、一串客、一說書人、一唱曲人，全不見一士大夫。表此七人者，愧天下之士大夫也。

這為孔尚任點明了創作意圖。所謂「南朝作者」，就是指南明真正的忠良，他們都是引導侯、李上棲霞山入道的市民形象，是真正的愛國者。《桃花扇》總結明朝興亡的歷史經驗，揭露了明末專鬧分裂的軍閥，諷諭了好尚空談的士大夫，而把希望寄託在以卞玉京、丁繼之、蘇昆生、柳敬亭等為代表的民眾身上。批語尊稱他們為「南朝作者」，實是寓有深意的。

五、關於史事詮釋方面。《桃花扇》是一部傑出的歷史劇，孔尚任以現實主義的大手筆，出色地構思了亡明痛史中戀情糾葛與政治浪潮相互交織的劇作，做到了歷史真實與藝術真實的完美結合。批語中對一些史實也曾點出，如〈傳歌〉的眉批說：「蘇昆生，本名周如松。」〈眠香〉的眉批指出：「夾道朱樓一徑斜」的定情詩見於侯方域的《壯悔堂集》中，「香君身材嬌小，諢號香扇墜，舊院人多呼之。」〈偵戲〉的眉批說：「阮胡所住之褲子

禆，今人皆避而不居，地以人廢矣。」〈賺將〉寫高傑被許定國謀殺，眉批中引證了侯夫人的證詞。〈劫寶〉中寫田雄被弘光皇帝朱由崧咬了一口（「小生狠咬副淨肩介」），眉批中考證了「田雄被咬，背瘡見骨而死」，足見《桃花扇》所寫諸事，大多是有真憑實據的。還有〈哭主〉中寫柳敬亭在左良玉軍幕說《隋唐演義》中的秦叔寶故事，眉批指出：

「秦瓊見姑娘」，柳老絕技也。

這在明末清初的兩種文籍中，都是有史實記載的，一是余懷的《板橋雜記》記載說：

柳敬亭，泰州人，本姓曹，避仇流落江湖，休於樹下，乃姓柳，喜說書，游於金陵。……後入左寧南幕府，出入兵間。……年已八十餘矣，間遇余僑寓宜睡軒中，猶說「秦叔寶見姑娘」也。

二是錢謙益《有學集》卷六〈左寧南畫像歌為柳敬亭作〉，錢曾為此詩箋注，記載了柳氏在左幕說書：

柳生敬亭者，善談笑，軍中呼為柳麻子，搖頭掉舌，詼諧雜出，每夕張燈高坐，談

說隋唐間遺事。[5]

由此可見，《桃花扇》的戲劇情節，絕非隨意浪編，大多是有根據有來歷的。

綜上所述，《桃花扇》是孔尚任自編自批。他自加批語的筆觸很有深度，因作者對自身的瞭解最為透徹，所以批語能深層地揭示劇作的思想內涵和藝術特徵，拈出了「作者深心」，道出了人所未知的創作特點，既具史識，又有藝識，真是「忖度予心，百不失一」。特別是對於《桃花扇》所取得的各項藝術成就，批語中都有精到細緻的評論，既給讀者以有益的啟示，又起到了重要的導讀作用。

原載中國藝術研究院戲曲研究所編《戲曲研究》第六十一輯，
中國戲劇出版社，二○○三年。

[5] 見一九二五年上海文明書局鉛印本《錢牧齋全集》第二種《有學集》（錢曾箋注）卷六第十二頁上。

第四輯

程硯秋先生的崑曲演唱和曲學成就

程硯秋先生是舉世聞名的京劇大師，在他畢生的演藝生活中，創造並形成了獨特的程派藝術。值得注意的是，在他的演出劇目中，也有一些出彩的崑曲折子戲。這是因為他早年習藝時，曾向京中的崑旦名家喬蕙蘭和曲師張雲卿等學了不少崑戲。一九二〇年，他十六歲初搭高慶奎的慶興社，就露演了崑劇〈鬧學〉、〈驚夢〉。一九二三年九月，他組織的和聲社（後改組為鳴和社）到上海公演。陳叔通建議他最好能加演一二齣崑劇，他便準備演出崑曲閨門旦的看家戲〈遊園驚夢〉，但班裡沒有年齡相當的崑曲小生。當時他年僅十九歲，扮小旦杜麗娘，俞振飛二十一歲，邀約該社著名曲友俞振飛「客串」合作。此事竟遭致「皇二子」袁寒雲的長穆藕初，邀約該社著名曲友俞振飛「客串」合作。當時他年僅十九歲，扮小旦杜麗娘，俞振飛二十一歲，在《晶報》上掀起了筆墨風波。真是珠聯璧合，風采動人。此事竟遭致「皇二子」袁寒雲的妒忌，在《晶報》上掀起了筆墨風波。[1]本來，振飛之父俞粟廬是不准其子「下海」的。一九三〇年粟老謝世，程硯秋先生便邀約俞振飛正式「下海」，振飛提出要他引薦，先拜京劇

１　唐葆祥：《俞振飛傳》，上海文藝出版社出版，一九九七年版第三三至三七頁、第四五至四八頁。

名伶程繼先為師，然後於一九三一年七月合作了一個月。一九三四年九月，他邀請俞振飛再度加盟鳴和社，促成俞振飛第二次「下海」，親密合作了四年之久。除了合演《玉堂春》、《春閨夢》等大批京劇外，還合演了〈琴挑〉、〈驚夢〉、〈藏舟〉、〈斷橋〉、〈百花贈劍〉等崑劇。

歸結起來，程硯秋先生常演的崑曲劇目，計有《玉簪記‧琴挑》、《牡丹亭‧春香鬧學‧游園驚夢》、《漁家樂‧藏舟》、《鐵冠圖‧刺虎‧水門‧斷橋》、《孽海記‧思凡》和《百花贈劍》、《奇雙會》（吹腔）等。其中有生旦合演的戲碼，如〈琴挑〉、〈驚夢〉、〈藏舟〉、〈斷橋〉等，也有旦角獨重的名劇，如〈水門〉、〈刺虎〉、〈思凡〉等。程硯秋先生不僅在表演藝術上有精彩的顯現，而且在崑曲的唱功上也有深湛的造詣。他曾精研曲韻，在所著《藝術雜記》中以清代徐靈胎的曲學論著《樂府傳聲》為據，詳盡地分析了四聲陰陽、五音四呼與唱腔的關係，又以京劇《玉堂春》和崑曲〈琴挑〉互相對比，寫了〈雙簧的轍與曲韻之比較〉（《藝術雜記》之三）。在《戲曲名詞研究》（《藝術雜記》之四）一文中，他探究了崑腔和崑曲的來歷，「說明蘇崑口法，助成京調的淵源」。在〈關於「身上」的事，「崑」和「黃」的關係如何〉（《藝術雜記》之五）一文中，還以崑劇〈遊園驚夢〉和〈刺虎〉的歌舞身段為例，探討了崑劇在表演藝術上的形象美。2由於

程硯秋先生在理論研究上敏於探求，所以他的崑曲演唱功力極為精到。當時梅蘭芳先生擅演崑戲，程先生曾拜梅為師，劇評家鄭過宜把師徒倆所演的崑戲作了比較，在〈四大名旦之崑劇〉[3]一文中評論說：

　　程硯秋辨別四聲，用心甚苦。以唱念而論，殊未許與梅蘭芳顯分軒輊。

意思是指程先生的崑曲唱念功夫追上了梅先生，並駕齊驅，不能分出高低。而崑劇傳習所出科的鄭傳鑒曾說過：「程先生的崑曲表演功夫不在梅先生之下，有些戲如〈琴挑〉、〈思凡〉刻畫人物的內心世界之細微處，甚且有過之而無不及。」這都是客觀地肯定了程硯秋先生演唱崑曲的扎實功底和藝術成就。

　　鑒於程硯秋先生具有學術理論的鑽研精神，是個學者型的演藝家，所以在一九三一年七月他被聘任為南京戲曲音樂院副院長（一九三四年更名為中國戲曲音樂院，程硯秋任院長），兼任北平分院研究所負責人，與（金悔廬、徐凌霄、杜穎陶、焦菊隱等共同創辦了獨具學術聲譽的《劇學月刊》。〈發刊詞〉中聲明其辦刊宗旨是：「本科學精神，對於新舊彷徨中西糅雜之劇界病象、疑難問題，深得適盡之解決，」「用科學方法，研究本國原有之劇

3 載《半月戲劇》第五卷第一期。

藝，整理而改進之，俾得一專門之學，立足於世界之林。」並指出中國向有劇業、劇藝而沒有劇學，所以刊物定名為《劇學月刊》，目的是要把舊劇（京、崑等傳統戲曲）當作一門獨立的藝術學科來加以研究，使「劇學」成為專門的學問，提高理論品位。令人矚目的是一九三三年一月，《劇學月刊》第二卷第一期打出了《崑曲專號》的旗幟，發表了程硯秋玉霜簃的《乾隆年抄本〈花蕩〉工尺鑼鼓身段全譜》，卷首還刊載了程先生玉霜簃收藏的八幅書影圖版，目次是：（一）順治十年抄本《還帶記》，（二）順治十三年抄本《萬年歡》，（三）乾隆年抄本《雷峰塔・遊湖》工尺身段譜，（四）乾隆年抄本《雙官誥・點將》身段譜，（五）乾隆年抄本《八義記・觀畫》身段譜，（六）嘉慶初年《琉璃塔》演劇提綱，（七）嘉慶初年《祥麟現》曲本提綱，（八）光緒初年景春班演出《七國傳》之戲單。這些珍秘資料的刊發，使曲學研究者大開眼界，驚嘆於玉霜簃收藏之富！

程硯秋先生的曲學成就，除了表現在細辨曲韻、精於唱念以外，還表現在他對崑曲文獻史料的識見和收藏上。清末民初，京中以藏曲著稱的梨園世家，當推金匱陳氏陳嘉梁（一七四至一九二五）為首。其祖父陳金雀（籍屬無錫金匱），父親陳壽峰，三代均為內廷供奉的崑曲名伶，家中累積了兩千多冊崑班藝人手抄的演出本（臺本）。一九二五年陳嘉梁病故後，藏曲逐漸散到琉璃廠書肆中，梅蘭芳和程硯秋都十分看重，分別收購。梅氏的藏書室名為綴玉軒，程氏的藏書室名為玉霜簃，而程先生很有眼力，很有見識，玉霜簃購得崑曲臺本為綴玉軒，程先生很有眼力，很有見識，玉霜簃購得崑曲臺本和文物的數量和質量都超過了綴玉軒。程先生特請杜穎陶分類進行整理，先寫成〈玉霜簃

藏曲提要〉，連載於一九三二年《劇學月刊》一卷五、六、九期，著錄了《萬里圓》、《千忠戮》、《五代榮》、《牡丹圖》、《胭脂雪》和《落金扇》等崑曲臺本的基本情況。杜穎陶還整理出一篇〈玉霜簃所藏身段譜草目〉，發表在一九三三年《劇學月刊》二卷六期。所謂身段譜，是指伶人形體表演動作的譜式，都附記在串演本曲白之旁，而且都是崑班藝人筆錄的。杜穎陶文中記載了玉霜簃所藏《荊釵記》、《幽閨記》、《義俠記》、《一種情》、《西樓記》、《占花魁》等四十多種名著中的折子戲身段譜目錄，並證明有些原本上留有手抄者的姓名、堂號，或記有抄寫的年代。如《荊釵記》中〈行表〉和〈釋冬〉兩折，標明是陳金雀親自手抄的，《鳴鳳記》中〈夏驛〉一折，是乾隆五十五年抄的，《艷云亭》中的〈痴訴慶四年抄的。《占花魁》中的〈賣油〉和〈酒樓〉是存善堂傳抄的，《請酒放易》是嘉點香〉是永慶堂傳抄的。由此可見，程先生玉霜簃收藏的這些歷代藝人傳承下來的身段譜，是研究崑劇表演藝術的寶貴財富。

一九五四年至一九五七年之間，文化部副部長鄭振鐸主編《古本戲曲叢刊》，其中蘇州派曲家李玉的《萬里圓》、朱佐朝的《五代榮》、《牡丹圖》等一批崑曲劇本，都是根據程氏玉霜簃的藏本影印的。程先生辛勤的收藏，為曲學研究作出了重大貢獻。

花落誰家

——程硯秋「玉霜簃藏曲」的最終歸宿

程硯秋先生（一九〇四至一九五八年）是舉世聞名的京劇大師，他在一生的演藝生涯中，創造並形成了獨特的程派藝術，並成為「四大名旦」之一。二〇〇三年十二月上旬，京中舉行「紀念程硯秋誕辰一百周年學術研討會」，因與會者談論的主題都在京劇方面，所以主持人指定我專論程先生與崑曲的特殊關係。為此，我在十二月六日下午發言的題目是〈程硯秋先生的崑曲演唱和曲學成就〉（已載於文化藝術出版社二〇〇三年十二月版《程硯秋先生百年誕辰紀念文集》）。

程硯秋先生早年習藝時，曾向崑旦名家喬蕙蘭和曲師張雲卿學了不少崑戲。他後來常演的崑曲劇目有《玉簪記‧琴挑》、《牡丹亭‧春香鬧學》、〈遊園驚夢〉、《漁家樂‧藏舟》、《鐵冠圖‧刺虎》、《雷峰塔‧水鬥》、〈斷橋〉、《孽海記‧思凡》以及《奇雙會》和《百花贈劍》等。程先生不僅在崑曲的演唱上有精湛的造就，而且還注意收藏崑曲

的文獻史料。程先生的書室題名為「玉霜簃」，藏有大批清代崑班藝人手抄的臺本（演出本），曾請杜穎陶進行整理，在一九三一年的《劇學月刊》上連載了《玉霜簃藏曲提要》。

一九五四年至一九五七年之間，鄭振鐸主編《古本戲曲叢刊》，其中蘇州派曲家李玉的《萬里圓》、《千忠戮》，盛際時的《胭脂雪》，張大復的《海潮音》、《讀書聲》，朱佐朝的《五代榮》、《雙合會》、《軒轅鏡》、《石麟鏡》等一批崑曲劇本，就是根據程先生提供的玉霜簃藏本影印的。

程硯秋先生的後人都沒有從事演藝工作，不比梅蘭芳先生的子女繼承父業活躍在舞臺上，而且還在護國寺大街故居內辦成了梅蘭芳紀念館。有鑒於此，程家後人也想辦程硯秋紀念館，但苦於資金短缺。二○○五年三月中，他們家對玉霜簃藏曲進行清點編目，商定交由聲譽卓著的嘉德公司拍賣，以便集資籌辦紀念館。「嘉德四季拍賣會」於七月接受藏品，列入十月中通過鑒定，列入十月秋季拍賣的計畫中。從聘請北京的戲曲文獻專家和文物專家在八月中通過鑒定。「中國嘉德二○○五秋季拍賣會」據程家手寫編目打印的《玉霜簃戲曲抄本目錄》（共五十二頁）看來，玉霜簃藏曲的主要來源是京中梨園世家「金匱陳氏」的舊藏，一部分源於「懷寧曹氏」的舊藏（曹氏藏曲的主要部分被商務印書館涵芬樓購得）。陳、曹兩家的先祖陳金雀和曹鳳志均為「內廷供奉」的崑班名伶，世代收藏了崑班藝人手抄的曲本數千冊，是研究崑曲演藝史的重要寶藏。經過專家論證，確認了玉霜簃藏曲的歷史文物價值。程家提出的底價，起碼為五百萬元，嘉德從商品經營出發，競拍的喊價為八百萬元。

二〇〇五年八月三十日，我忽然接得書蔭同志從北京打來的長途電話，他通報玉霜簃藏曲即將拍賣的情況後說，目下已有北京圖書館、北京大學圖書館和廣東省圖書館（即廣東省立中山圖書館）三家表示了參與競拍的意向，但他認為真正對口的應是「崑曲遺產保護研究中心」的掛牌之處「中國崑曲博物館」。經他從中溝通，三家都同意優先讓給中國崑曲博物館，如果中國崑曲博物館放棄競拍，三家再相互競爭。他要我把這個消息轉告館方，我本來想直接打電話給蘇州館裡的負責人，可又覺得口說無憑，為示鄭重起見，乾脆在九月二日花功夫親筆寫了一封信：

蘇州市中張家巷十四號中國崑曲博物館負責人臺鑒：

近接北京戲曲文獻專家書蔭同志打來長途電話，告知程硯秋先生的後人願將「玉霜簃藏曲」競價拍賣，他有心把這個消息通報您館。他對您館十分看重，認為這批寶藏如能由您館收購最為對口，所謂實至名歸，最能發揮藏曲的作用。因我前年曾撰文參與紀念程氏百年誕辰的學術研討會，深知玉霜簃藏曲的文獻價值和文物價值，故而囑我轉達此意。

經查考，程氏玉霜簃藏曲得自金匱陳氏。其祖陳金雀，是嘉慶、咸豐年間著名崑曲藝術家；子陳壽峰，乃老生名伶，光緒年間組建了「萬年同慶崑班」；孫陳嘉梁，宮廷曲師，曾任梅蘭芳先生的崑曲師傅。祖孫三代原來都是「內廷供奉」（我

主編的《中國崑劇大辭典》中列有三人的傳記），陳家世代收藏了大批崑班藝人手抄的演出本，有些臺本還旁綴工尺譜。一九二五年陳嘉梁逝世，其後人將曲本發賣，為梅蘭芳先生和程硯秋先生競購分藏（程氏的藏書室名為玉霜簃，梅氏則名綴玉軒）。此事傳為藝林佳話，名揚海內。而玉霜簃藏曲之價值猶勝過綴玉軒者，是另有一批陳門家傳的崑曲身段譜。據一九三三年二卷六期刊載的〈玉霜簃所藏身段譜草目〉著錄，其中孤本、珍品甚多。這些身段譜是歷代藝人留下來的原始材料，是傳承崑劇表演藝術的寶貴財富。再說金匱（今無錫）陳氏寓居蘇州後，後裔便以蘇州為出生地，陳金雀就是由蘇州織造府選進宮的。那麼，陳氏三代藏曲如能由蘇州的中國崑曲博物館購藏，則不僅能成為鎮館之寶，而且曲藏回歸蘇州故里，真是陳氏之「三生有幸」，得其所哉！意義重大，非比尋常！

書陰同志是熱心人，承他囑我轉告，故特此致函。請盡快跟他直接通話（電話號碼另紙奉達），他當告知詳情，介紹你們跟嘉德拍賣公司聯繫，遲則恐為競拍者所得矣。

（但不知您館有經費否？我只是受人之託轉報訊息，不要因此而使你們左右為難。）

即此專頌

近祉！

函件投遞前，我擔心中國崑曲博物館經費困難，怕館長和副館長都吃不消，被八百萬元的競拍價嚇住在信末加上了括弧內的那句話。果然，館方沒有辦法解決經費問題，被八百萬元的競拍價嚇住了。館方於九月十九日給我的回信說：

南京大學吳新雷教授：

您好！您九月二日寄來的信已收到，非常感謝您對崑曲博物館的熱心支持！接信後，我們即與北京的書蔭教授取得了聯繫，並瞭解了一些關於玉霜簃所藏手抄本的情況，進而與北京嘉德拍賣公司聯繫，他們寄來了程家提供的〈關於玉霜簃抄本戲曲的幾點說明〉和總目的複印件，由此知道這批手抄本有函裝本五百八十六冊，散包本九百八十五冊，其中崑曲身段譜手抄曲本有一百二十四冊，詳注身段的有七十二折，簡注身段的有五十折左右。這些手抄本的年代最早的是在順治、康熙年間，確實是一批崑曲文物的重要資料，其中最重要的就是崑曲身段譜。遺憾的是競拍價格八百萬元太貴了，顧篤璜老先生也這麼認為，看來多半只能是放棄了。

我們給您打過兩次電話，您都不在家，故寫信給您，讓您瞭解我館對這批資料的看法，並向您表示謝意！雖然我們沒能購買這批手抄本，但對您的熱心要深表謝忱！玉霜簃藏曲我們沒有能力購買，但通過這件事，我們得到了〈函裝本清單〉和〈總目錄〉〉的複印件，我館從此也有了這些曲目資料備查。

再一次謝謝您的熱心支持！

祝秋安！

這樣，在確知中國崑曲博物館放棄競拍以後，北圖、北大和廣圖在幕後的競拍事宜便提上了日程。其中廣圖古籍部的林主任財大氣粗，因廣東方面為建設文化大省，給他帶了二千萬元經費，專程來北京採購各種古籍，很想把玉霜簃藏曲盡收囊中。但北大圖書館古籍部的沈主任足智多謀，會動腦筋，會想辦法，他勸林主任放棄競拍，說是崑曲唱本到了廣東沒有用。他又說服北京圖書館（現名國家圖書館）古籍館張館長也退出競爭，說是老哥家底豐厚，何必跟小弟來爭購那些尚待修補的破爛唱本呢？沈主任鼓動如簧之舌，竟把兩家對手打發了去，剩下他獨占鰲頭，志在必得。他採取迅雷不及掩耳的快速行動，搶在十月預展之前，用戲劇性的博弈策略，以底價五百萬元競購了玉霜簃全部曲本。

沈主任認識到，玉霜簃藏曲如在十月中進入公開拍賣的市場程式後，很可能被海外巨商或私家大腕買去，將使學界失去曲藏寶庫，所以必須採取非常手段，趕在尚未預展之前中途攔住。他事先說服廣圖和北圖的林、張兩位負責人之後，立即通過內線跟程家後人商量，憑著最高學府無與倫比的崇高名聲，他以三寸不爛之舌，說服程家撤拍，把藏曲賣給北京大學，程家開出的底價五百萬照付不誤，一點也不吃虧。至於撤拍的麻煩事，一概由他跟嘉德公司友好協商。程家撤拍以後，嘉德公司便不再把《玉霜簃戲曲手抄本》列入拍賣品預展的目錄中。

上述內幕珍聞，是那年十月中在杭州舉行的全國圖書館古籍年會期間，沈主任眉飛色舞地親口講給與會者聽的。這是他平生最為得意的業績，講來自然是有聲有色。他神通廣大，使出了渾身解數。但五百萬元亦屬鉅款，他又是從哪裡得來的呢？當大家追問時，他只說北大圖書館也沒有這麼多的經費，是他想方設法到上面去申請得來的。大家好奇心切，又刨根究柢地問他用的是什麼辦法呢？他卻笑而不答，祕而不宣。後來，有一位好事者到北京大學找到相關人士，從側面偵探到沈主任的奇謀妙策。原來，沈主任活動能力特強，辦事效率極高。當他做好程家和嘉德兩個方面的工作以後，便找「筆桿子」擬了一分「為購買《玉霜簃戲曲抄本》申請經費的報告」，內中述程氏藏曲的歷史時代背景及其重要的學術價值，特別強調競購行動在時間上的急迫性。他拿了這份報告連夜在校內奔走，先找國學大師季羨林先生帶頭簽名，並動員多位北大頂尖級的教授連署，接著打聽到北京大學校長要召開校務辦公會議，他趕在開會前突擊性地跟校長說合，當場拋出這分申請報告，當場討論，獲得與會者的一致贊同，校長樂得點頭拍板，隨即從北大的科研基金中撥出巨款。這樣一來，玉霜簃藏曲終於從嘉德拍賣會那裡挖了出來，歸宿到最高學府圖書館的善本書庫裡去了。

【校後附記】北京大學圖書館編集、吳書蔭作序的《北京大學圖書館藏程硯秋玉霜簃戲曲珍本叢刊》四十四冊，已由國家圖書館出版社於二〇一四年三月影印出版。

原載《徐州工程學院學報》社會科學版二〇一〇年第一期

《玉霜簃戏曲钞本》目录

中国嘉德 2005 秋季拍卖会

嘉德公司編印的準備預展的目錄

程氏玉霜簃藏曲書影（鈐有「玉霜簃藏曲」篆文朱印）

《馬得崑曲畫集》題跋

我跟戲畫大家高馬得先生結緣，始於一九八二年五月在蘇州觀摩「江浙滬兩省一市崑劇會演」期間。說來真是巧合，會務組恰好把我和馬得先生安排在閶門飯店同室相聚，這樣，我倆吃住看戲都在一塊，從此就熟悉了起來。回到南京以後，每逢江蘇省崑劇院有什麼演出活動，我都能看到馬得身影。我知道，他已經成了崑迷，幾乎是每戲必看，而且是全身心地投入，看得很仔細，很認真。他看戲時是隨身帶著紙筆的，每當臺上的演員有出色的表演時，他便心領神會地在速寫本上走筆如飛，勾勒素描，積纍第一手材料。回家後再細心琢磨，提煉加工，往往是在一大疊速寫稿中祇熔鑄出兩三幅戲畫，真正是厚積薄發，精益求精。如《牡丹亭·遊園驚夢》、《十五貫·訪鼠測字》、《天下樂·鍾馗嫁妹》、《虎囊彈·醉打山門》、《玉簪記·琴挑》以及《雷峰塔·斷橋》等畫幅，都是他精心創作的藝術神品。

本來，馬得先生對京劇、川劇、揚劇等各個劇種的戲畫均所擅長，但自從迷上崑曲後，筆墨之間便轉向崑劇，情有獨鍾。他不祇是觀摩崑劇的舞臺演出，而且還努力鑽研有關崑曲

發展史的論著，通讀《六十種曲》等劇本，力圖對崑劇有一個全局的宏觀把握，然後在創作具體的折子戲的畫面時，便能得其精髓，熟能生巧地畫出生動的舞臺形象。如他在〈鼠禍〉中為婁阿鼠畫像，那就是鑽研《十五貫》掌握丑角性格特徵後的神來之筆；在〈教歌〉中為蘇州阿大畫像，則是解讀《繡襦記》通曉卑田院甲長的人物來歷之後的作品。這表明馬得先生的戲畫並非隨意揮寫，而是平日裡深下苦功，有其厚實的根基的。

一九九七年四月二十四日，南京文藝界同人為了慶賀馬得先生八十華誕，特地在江蘇教育學院百草園舉行了隆重而熱烈的祝壽會，我有幸躬逢其盛。在會上，大家暢談了馬得先生的戲畫成就，我從中了解到他「以筆達意，以墨傳情」的創作特點。他原本是個漫畫專家，曾得到漫畫界前輩葉淺予先生的指教，擅長舞臺速寫和人物素描。他觀察深細，善於捕捉舞臺一瞬間的演藝感受，用流暢簡潔的線條畫出戲劇人物的神態。他的戲畫之所以能取得出神入化的藝術成就，還在於他善於運用國畫的筆墨技法，把漫畫速寫的功底融化在國畫的水墨色彩中，以補速寫「線多墨少」的不足。他借鑒水墨畫設色的筆法來張揚戲劇人物，增添了國畫的意境和情趣，這是其戲畫能達到形神兼備的訣竅所在。

新時期以來，全國各地如南京、北京、天津、徐州、上海、廈門、成都、貴陽、廣州、香港、臺灣的美術界，都舉辦了「馬得戲曲人物畫近作展」或「馬得戲畫展」。上海人民出版社出版了《馬得戲曲人物畫集》，《文匯報》、《文匯讀書周報》、《江蘇戲劇》、《江蘇畫刊》、《美術世界》、《美術家》、《中國書畫》、《瞭望》、《讀書》等全國

各地的報刊上，曾發表了一系列評判馬得戲畫的學術性文章，對他的人品藝品推崇備至，好評如潮。

馬得先生的戲畫藝術聲名遠播，特別是他創作的崑曲戲畫數量最多，所以博得了崑曲界人士的讚揚和愛戴，海峽兩岸有關崑劇演出的宣傳品，都喜歡選用他的戲畫。如上海崑劇團特製的明信片，就選印了他的〈驚夢〉戲畫；江蘇省崑劇院公演《牡丹亭》的戲單，用了他的〈尋夢〉戲畫；臺灣水磨曲集演出的說明書中，選印了他的〈琴挑〉和〈秋江〉戲畫。二○○二年五月，我主編的《中國崑劇大辭典》由南京大學出版社出版，承蒙馬得先生慨允，卷首選載了他的〈秋江〉和〈斷橋〉兩幅彩圖，專欄中選印了〈踏傘〉、〈小宴〉、〈驚夢〉、〈尋夢〉等十三幅題圖，使這部辭書大為增光。

如今，正當崑曲藝術被聯合國教科文組織列為「人類口頭和非物質遺產代表作」三周年之際，馬得先生專門把他的崑曲戲畫集中起來，輯為馬得崑曲劇畫的專集，作為紀念，這是為弘揚崑曲藝術推出的富有現實意義的盛舉。因為這些崑曲我都看過，馬得先生和夫人陳汝勤女士便囑我配上相應的曲文，以便讀者理解畫中的特定情景。我根據畫幅查考了古今曲本（演出本或文學本），選載了符合畫面的唱詞或唸白。有的戲劇動作角色重在表演而不唱，所以配上了原著中的旁白，這就貼近戲情，有助於讀者對畫意作深入的理解。當然，我配置的曲白不一定全都妥貼，還請行家指教。

總之，我非常高興地看到馬得先生的崑曲畫能以專集的方式出版，這對於推動崑曲事業

的發展以及吸引並培養觀眾都大有裨益。我衷心祝願馬得先生的作品隨著崑劇的走向世界而流播寰宇，以其形象的舞臺畫面把人類精神文化遺產的崑劇推介給海內外觀眾。

原載《姹紫嫣紅——馬得崑曲畫集》南京：江蘇美術出版社出版，二〇〇四年

為崑曲藝術插上發揚光大的翅膀

——在國家崑曲藝術搶救、保護和扶持工程表彰大會上的講話

據《名城網訊》報導,第四屆中國崑劇藝術節於二〇〇九年六月十八日至二十六日在崑山、蘇州舉行。十九日上午,在國家崑曲藝術搶救、保護和扶持工程表彰大會上,一批對崑曲藝術有重要貢獻的個人和集體受到了文化部的表彰。其中十八人獲得了「崑曲優秀理論研究人員」的榮譽稱號和精美獎狀,吳新雷先生(《中國崑劇大辭典》主編)被舉為獲獎代表,在會上答謝講話,這裡特將講話全文刊載如下。

敬愛的文化部門各級領導、敬愛的全國崑劇院團演藝界的師友、敬愛的各方面熱心支援崑曲事業的同仁們:

首先,我謹代表獲得表彰的十八位崑曲理論研究工作者向文化部表示由衷的謝忱,衷心感謝文化部對我們的關懷、信任和表彰,給我們授予了「崑曲優秀理論研

究人員」的榮譽稱號，頒發了精美的獎狀。我們的工作做得還很不夠，我們決心繼續努力，決不辜負大家對我們的期許。我們一定為崑曲藝術的傳承發展盡心盡力，做出新成績，作出新貢獻！

大家都知道，崑曲藝術的傳承有二路大軍，一路是專業的，另一路是業餘的，劇團和曲社互相呼應，在演唱方面一代一代傳下來，綿延不絕。至於崑曲藝術的發展和發揚光大，也是有二支隊伍的，一支是上場登臺的演藝界隊伍，但同時必須有另一支隊伍用筆桿子來支撐，在臺下相互呼應，那就是專攻崑曲理論研究的隊伍，通俗的說法就是為崑曲做宣傳評介工作的筆桿子。演唱是口頭的非物質的，稍縱即逝，必須有理論研究工作者用筆桿子為之著書立說，插上文字的物質的翅膀，從舞臺音容化為書面讀物飛向五湖四海，讓國內外廣大的讀者得知崑曲之美。崑曲的筆桿子一方面從演藝實踐中總結寶貴的演唱伴奏經驗，提高為理論，一方面又以崑曲美學的理論觀點指導實踐，與演藝界起到良性的互動作用，推動、促進崑曲藝術不斷地向前發展。在崑曲的發展史上，理論研究工作具有優良的傳統，文化部王文章副部長主編了《崑曲藝術大典》，其中推出了《歷史理論典》，為大家提供了豐厚的崑曲文獻遺產。為什麼崑曲在各地戲曲劇種的競爭中曾經具有優勢呢？這就是因為明清以來曾經有一大批文化人從事崑曲的理論研究，有一系列文字論著流傳於世。我們如今要為崑曲藝術插上騰飛的翅膀，就需要培養理

論研究的隊伍，把他們動員起來。今年五月裡，在澳門舉行的湯顯祖臨川四夢學術研討會上，我和上海崑劇團的郭宇團長一起交談，得知他很重視理論研究隊伍的建設。他發現了上海地區的十個人才，請他們為上海崑劇團演出「臨川四夢」寫「評劇說戲」的文章。他把他們比喻為熊貓國寶，說他那裡有十隻熊貓，好比有了十樣秘密武器。他曾緊緊地拉住葉長海教授，果然起到了大作用。葉老師為配合「上崑」演出四本連臺的《長生殿》，在上海戲劇學院主辦了專題研討會，還主編了一套「《長生殿》演藝叢書」。江蘇省崑劇院柯軍院長也特別重視理論研究工作，特地聘請顧聆森研究員創辦了《崑曲藝譚》專刊，傳揚了「省崑」的創意和特色。

要做崑曲的筆桿子頗不容易，不是說手裡有了一枝筆就行了。如果對崑曲藝術一竅不通，這支筆就拿不起來。這不是一朝一夕的功夫，而必須要有長期的業務積累，要熟悉崑曲藝術的深厚底蘊，要深入基層調研，與劇團掛鉤。而且必須先做忠實的觀眾，向演員學習。學院派要和演藝界經常溝通，理論要聯繫實際，要與實踐相結合，不能脫離實際。我們這次受到表彰的十八個人，代表了崑曲理論研究的各個門類，有研究崑曲歷史和現狀的，有研究崑曲的曲律、體制和音樂舞美的，有考證作家作品的，有評論各種劇碼和表演藝術的，有從事崑曲美學和藝術風格的鑒賞的。只是我們的年齡一年大一年，我們期望有一大批年輕人跟上來，讓崑曲理論研究的隊伍越來越壯大。

「國家崑曲藝術搶救、保護和扶持工程」成效卓著，使我們從事崑曲理論研究的工作大有可為。對於非物質文化遺產的崑曲藝術，我們都認識到：在「保護為主，搶救第一」的同時，還必須「推陳出新，傳承發展」。崑曲是活態的與時俱進的、生生不息的藝術，古典崑劇是能夠煥發出新時代蓬勃生機的。我們祝願崑曲藝術通過近近日在崑山、蘇州舉行的第四屆崑劇藝術節，必將得到更好的傳承發展！我們祝願近日蘇州第五屆中國崑曲國際學術研討會的成功舉辦，必將推動理論研究的隊伍更加壯大起來！

（二○○九年六月十九日上午在蘇州南林飯店園中樓三樓會議廳）

原載崑山市《玉山草堂》創刊號，二○○九年。

第五輯

青春版《牡丹亭》的獨特創意和傑出成就

青春版《牡丹亭》的傑出成就，主要表現在繼承與創新的關係得到了和諧的結合。

二〇〇五年五月二十日，南京大學欣逢一〇三週年校慶，特邀白先勇策畫的青春版《牡丹亭》劇組為師生演出。由於校本部的禮堂太小，傳播作用有限，在江蘇省委宣傳部大力支持下，便決定移師南京人民大會堂。那裡擁有二千六百個座位，舞臺設備先進。從二十日到二十日三個夜晚，連演上中下三本。觀眾踴躍，場場爆滿。我有幸躬逢其盛，看到大會堂高懸著紅底白字的門額橫幅，上面隆重地標示「慶祝南京大學建校一〇三週年大型專場演出青春版崑劇《牡丹亭》」。走進劇場，又見到二樓簷壁上打出的醒目紅幅：「百年南大弘揚人文精神，傳統藝術再現青春活力。」這句張揚動人的標語口號，鼓舞著場子裡花樣年華的青年學子，與臺上青春靚麗的演員交相輝映，共同營造了異常活躍、充滿喜慶的演出氣氛。

南京大學領導部門十分重視演出前的準備工作，先於五月十三日下午歡迎白先勇先生和蘇州崑劇院劇組蒞臨南大校園，約集省市的新聞媒體群聚知行樓報告廳，舉行了「青春版

《牡丹亭》演出新聞發布會」，請兩位主演現場作了精彩表演。當晚又舉行了「南京大學授予白先勇先生兼職教授儀式」，並請白先勇當場向師生作了演講，題目是〈問世間何物是情濃——青春版《牡丹亭》「情」的表現〉。在演出過程中，南大中文系戲劇影視研究所於五月二十二日下午又主辦了專題座談會，特邀白先勇和蘇州崑劇院主創人員在文科大樓六樓報告廳與青年學生會面，交流了臺上與臺下相互溝通的藝術識見。

關於青春版《牡丹亭》的創意，白先勇在《牡丹還魂》一書中宣示：

為什麼要製作青春版《牡丹亭》？這是我這兩年來在兩岸三地常被問到的問題。因為崑曲演員老了，崑曲觀眾老化了，崑曲本身也愈演愈老，漸漸脫離了現代觀眾的審美觀。製作青春版《牡丹亭》的目的就是想做一次嘗試，藉著製作一齣崑曲經典大戲，舉用培養一群青年演員，而以這些青春煥發、形貌俊麗的演員來吸引年輕觀眾，激起他們對美的嚮往與熱情；最後，將崑曲的古典美學與現代劇場接軌，製造出一齣既古典又現代，合乎二十一世紀審美觀的戲曲。換句話說，就是希望能將有五百年歷史的崑曲劇種振衰起敝，賦予新的青春生命。（上海文匯出版社，二○○四年十一月版，第十四頁）

因此，我們理解白先勇的創意，不能單單停留在「用青年演員演青春戲」的一個結合點

上，而應該多方位多層面多角度地評析他為振興崑曲所獨具的匠心構思上。這次白先勇到南京，我在不同場合多次與他會面，聽到他和記者的訪談，得知他對「青春版」的涵義做了全面的更為清晰的詮釋。他說：他提出的「青春版」構想共有四層意思。第一，《牡丹亭》名劇本身就是歌頌青春歌頌愛情的；第二，必須起用青春俊美的青年演員來演出，這不僅與培養崑曲的接班人有關，而且與解決興滅救絕的傳承危機也密切關聯；第三，從觀眾學的角度著眼，希望藉青春版的號召力吸引並培植大量的青年觀眾，向校園進軍，走向大學，再爭取走向世界；第四，歸根結柢是為了啟動崑曲事業的崑曲市場，為了振衰起敝，企盼古老的崑曲劇種能恢復青春活力，希望崑曲的生命永葆青春！——白先生做為「崑曲義工」，真是彌具盛心，他對崑曲的赤誠，令人感佩。

我在南京人民大會堂觀賞青春版《牡丹亭》三場演出的時候，為了察看觀眾的反應情況，曾抓住三天開演前和中場休息的時機，從樓下跑到樓上，再從樓上跑到樓下，把觀眾席二十個區都跑遍了。覺察到最為激賞的是男男女女的青年學生，他們竟成了新興的崑曲追星族。他們都說，「人好戲好！」所謂「人好」，是指青年演員扮相好，演唱好；所謂「戲好」，是指舞臺場面吸引人，音樂伴奏悅耳動聽。當二十日首場演出後，第二天二十一日南京各媒體紛紛報導。如《南京晨報》的標題是《青春版《牡丹亭》精彩上演》，《新華日報》的標題是《青春版《牡丹亭》讓年輕人迷醉》，《揚子晚報》的標題是《二十餘次掌聲獻給《牡丹亭》》，《金陵晚報》的標題是〈「牡丹」引發「崑曲熱」井噴〉，這都說明了

古老高雅的崑曲藝術依託「青春版」的創意贏得了青年觀眾。

青春版《牡丹亭》演出的勝利成功，是在編、導、演、音、舞、美各個方面貫徹了白先勇創意的結果。由於指導思想明確，蘇州崑劇院劇組成員上下一心，群策群力，終於實踐了「古老劇種的青春傳承」，體現了「現代劇場的古典精神」。

青春版《牡丹亭》的傑出成就，主要表現在繼承與創新的關係得到了和諧的結合。這可以從下列四個方面來進行賞析：

一、劇本整理

編者是立足於湯顯祖《牡丹亭》原著的基點上著手，是整理而不是改編。原劇共五十五折，編者精選出二十七折，上中下三本各九折，各折的曲白完全繼承原詞，只刪不改。三本的主題定為「夢中情」、「人鬼情」、「人間情」，以「情」字做為主線。其中傳統折子戲的精品如〈閨塾〉、〈驚夢〉、〈尋夢〉、〈寫真〉、〈離魂〉、〈冥判〉、〈拾畫〉等，均依原樣保留。為了顯示劇情的時代背景，也適當選錄了反映宋、金對峙局面的戲，如上本的〈虜諜〉、中本的〈淮警〉、下本的〈折寇〉，既勾出了戲劇矛盾的副線，又拓展了不同角色的表演空間。對於二十七個折子的整理，編者串連有方，剪裁得法，如中本〈幽媾〉後穿插〈淮警〉再連〈冥誓〉、〈回生〉。按原著〈幽媾〉是第二十八齣，〈冥誓〉是第三十

255

二齣，〈回生〉是第三十五齣，〈婚走〉是第三十六齣，〈淮警〉是第三十八齣，〈折寇〉是第四十六齣，現今編者為了使文武冷熱的場次得到配搭合宜，便對場序作了適當的調整，把〈淮警〉提前插在〈幽媾〉之後，而把〈婚走〉移後，與〈折寇〉一起排入下本，以便使中本與下本對偶呼應。為了緊縮演出的時間，編者還對原著曲白作了刪節，如〈硬拷〉一折，重點保留了小生名曲【新水令】、【折桂令】、【雁兒落】三個唱段，其他如【風入松慢】、【唐多令】、【步步嬌】、【江兒水】、【僥僥令】、【收江南】、【園林好】和【收尾】等八支曲子都剪去了；而【沽美酒】一曲原為十二句，現今只採用了「那時節，才提破了牡丹亭杜鵑殘夢」一句。為了使全局通暢，寧可串連、剪裁而不要改編改寫，這樣的做法是妥當的。

二、唱腔整理

樂師立足於繼承傳統，是繼承原譜而不是重新作曲。對於〈春香鬧學〉、〈遊園驚夢〉、〈尋夢〉、〈離魂〉、〈拾畫〉、〈叫畫〉等十四個傳統折子戲的經典唱段，紋絲未動，保持了原汁原味。至於其他各折，有清代乾隆年間葉堂的《納書楹牡丹亭全譜》可依，樂師據情節的起伏作了些修訂和潤腔的工作。葉堂為《牡丹亭》譜了五十三折戲，只有〈標目〉和〈虜諜〉兩折未譜。這次【蝶戀花】「忙處拋人閒處住」和〈虜諜〉【尾聲】「少不

三、角色搬演

有了繼承傳統的本子和譜子以後，角色的搬演就成了決定成敗的關鍵。恰好蘇州崑劇院「小蘭花班」新人輩出，特別是小旦沈豐英、小生俞玖林冒了尖。他倆風華正茂，搬演杜麗娘和柳夢梅，確是珠聯璧合。但「小蘭花」畢竟稚嫩，還處在成長階段，唱功做功尚未達到梅花獎名角的水平。白先勇有鑑於此，便採取了一系列有力措施，強化青春版《牡丹亭》劇組的藝術培訓，特邀浙江崑劇團「巾生魁首」汪世瑜擔任總導演，江蘇省崑劇院「旦角祭酒」張繼青擔任藝術總監。他倆都是崑劇「傳字輩」的嫡派傳人，都是中國戲劇梅花獎得主，有了他倆聯手教導，劇組總體水平的提高就有了保證。值得大書而特書的，白先勇還敦請張繼青收沈豐英為徒，汪世瑜收俞玖林為徒，特地舉行了傳統方式的拜師典禮，強調了師徒的傳承關係。經過一年多的「魔鬼式訓練」，終於把老一代「傳」字輩南崑正宗的演唱藝術傳承了下來，保持了崑曲表演藝術「正宗、正統、正派」的風格。當然，紅花還要綠葉扶，除了生旦主角出采以外，其他甘當配角的各門角色，發揚團結合作的精神，每個演員都同時得到了培養提高。

四、舞美設計

至於舞臺造形的舞美設計，這是最大的難題。如果按照「一桌二椅」的傳統方式來處理，那就顯得過於簡陋陳舊，不足以展示現代劇場的時尚氣勢，難以適應新生代觀眾的審美意識和鑑賞需求。如果採用現代科技手段的大製作、大包裝，又衝擊了傳統觀眾欣賞寫意藝術的思維定勢，往往引起反彈。白先勇先生權衡利弊得失，斟酌再三，為了使「崑曲的古典美學與現代劇場接軌」，他決定在「古典為體，現代為用」的原則下，集合了兩岸三地的專家出謀畫策，特別是得到臺灣一流的創新設計家全力幫助，在舞臺裝置、服裝道具、舞蹈技法、書畫布景、燈光設計等各個方面有所變革，既保持寫意、抒情、象徵的傳統意境，又放手打造古典與現代相互交融的舞臺場面，氣象一新，滿臺生輝。這種大膽的嘗試，果然符合了新生代觀眾的視覺要求，吸引了廣大青年學生的眼球，大家一致認叫好。

在青春版《牡丹亭》取得傑出成就的情況下，也還存在一些引起爭議和可以改善的問題。這是不同的觀眾層次因審美觀念的不同而產生的呼聲。如石道姑的角色定位問題，按《牡丹亭》原著是淨角，一九五九年北京崑曲研習社編演時張允和女士以彩旦（丑旦）唸蘇白出場；現在上海、杭州、北京、南京各崑團演出時都以詼諧滑稽的丑角應行，唸蘇白。當前在「青春版」裡，石道姑仍唸蘇白，但卻以正面俊扮的旦角應行。按照崑劇的傳統習慣，

只有淨、丑唸蘇白，俊扮旦角是唸韻白的，這個問題怎麼協調，可以探討。又如〈驚夢〉中傳統的演法是有睡魔神、有大花神，分工不同，「青春版」合為一個男性大花神，但扮相太嚴肅，面部表情欠妥。再如〈拾畫〉中柳夢梅在花園中撿得畫軸後，傳統演出是返回書房展軸掛畫，叫畫的典型環境是在書房裡。而「青春版」卻處理為不回書房，在花園中當場展軸，這時候，從舞臺天幕前降下一大片柴排做為吊景，柳夢梅便將杜麗娘的自畫像掛在柴排的枯枝上，在露天花園裡叫起畫來，不符合典型環境中書生內向的典型性格。這種演法未免突兀生硬，情理難通。還有〈硬拷〉名曲【折桂令】「你道證明師一軸春容」和【雁兒落】「我為他禮春容」的唱功問題，因柳夢梅此時已考取狀元，角色從巾生逐漸向小冠生轉型，人物性格也轉化了，唱法上便與〈拾畫〉、〈叫畫〉不同。「青春版」演員唱到這裡沒有掌握到轉化的分寸，運嗓行腔的力道不夠。不過，這些小問題並不影響大局。觀眾來自五湖四海，眾口難調，不同意見是可以相互討論的，但總的期望是一致的，大家都祝願「青春版」精益求精，好上加好！

原載天下文化二〇〇五年版《曲高和眾——青春版《牡丹亭》的文化現象》

赴美參加崑曲《牡丹亭》學術研討會的經歷

二〇〇六年是明代戲曲大家湯顯祖（一五五〇至一六一六年）逝世三百九十周年，江西撫州、浙江遂昌和美國加州都在九月中舉行了相關的紀念活動。撫州（臨川）會議的時間是在九月二十日至二十二日，遂昌是在九月二十二日至二十四日，會議名稱均為「湯顯祖國際學術研討會」。而美國加州大學開會的時間是在九月十四日至十七日，洛杉磯加州大學是在九月二十五日至二十八日。柏克萊加州大學是由中國研究中心出面，在四月二十四日給我簽發了邀請函，函件中說明會議的緣起是「趁著白先勇先生策劃的青春版《牡丹亭》在本校首演之機」，為使學術界與演藝界互相呼應，特地舉辦「集戲曲、文學與歷史研究於一體的大型論文研討會」，經費由中國研究中心提供，業務方面則由該校東方語言文化系（內含中文專業）、歷史系、音樂系和藝術表演系的師生共同參與。由於蘇州崑劇院的青春版《牡丹亭》劇組要到洛杉磯巡演，所以洛杉磯加大跟著開會。而洛杉磯美中文化協會為便於會員們觀摩《牡丹亭》的演出，也邀我於九月十九日至二十四日到協會講講崑曲的欣賞問

題。這樣一來，我從柏克萊到洛杉磯跑了半個多月，既開會又看戲，忙得不亦樂乎。

柏克萊會議與蘇崑訪美首演

柏克萊會議定於九月十四日下午六點舉行開幕式，由藝術表演系主任羅伯‧寇主持，白先勇致開幕辭，然後舉行歡迎酒會。

蘇州崑劇院訪美首演之所以放在柏克萊，是因為柏克萊加州大學是美國研究《牡丹亭》的學術重鎮，湯顯祖《牡丹亭》原著的英文本就是該校東語系教授白之（Cyril Birch）翻譯的（印第安納大學出版社一九八〇年初版，二〇〇二年重版），青春版《牡丹亭》劇本的整理人之一、臺灣中研院文哲所的研究員華瑋便是白之教授的高足。九月十五日上午第一場學術研討會開場前，華瑋博士專門介紹我訪見了他，他的漢語講得很流利。

柏克萊加大的會議計畫是由該校中國研究中心的項目負責人耿旭之（John Groschwitz）、東語系中文專業負責人朱寶雍和東語系博士郭安瑞（Andrea S. Goldman）商量制訂的。郭安瑞女士榮獲博士學位後已到馬里蘭大學歷史系任教，她這次回母校熱心服務，被推舉為大會的提調幫辦。

會議地點是在該校「校友會堂」，每場的主持人、講述人、評議人坐在主席臺上，講演的時間規定為半小時，用英語講，也可用漢語講。臺下是一百五十位左右的與會者，可以

舉手發言提問，與講述人進行討論。會上印發了日程表和中英文對照的論文提要，日程安排是：

九月十五日星期五

上午第一場（八點四十五分至十點半），主題是「崑曲的音樂」，主持人：柏克萊加州大學音樂系波尼·韋德（Bonnie C. Wade）。講述人：（一）密西根大學音樂系約瑟夫·蘭姆（Joseph Lam），講題為〈崑曲：明末清初的典雅音樂對話〉；（二）南京大學中文系吳新雷，用漢語講〈《牡丹亭》崑曲工尺譜全印本的探究〉；評議人：東灣加州州立大學人類學專業李林德。李林德教授是青春版《牡丹亭》字幕的英譯者，她父親李方桂、母親徐櫻都是旅美崑曲名家，本學期柏克萊加大特聘她為學生開了崑曲選修課，拍曲教唱，還從江蘇省戲曲學校崑曲班請來了笛師曾明，擔任崑曲課的伴奏。

第二場（十點四十五分至十二點半），主題是「明清之際的崑曲」，主持人：柏克萊加大東語系羅伯特·阿什摩爾（Robert Ashmore）。講述人：匹茲堡大學東亞語言與文學系凱薩琳·卡利茨（Katherine Carletz），講〈《二胥記》中政治與情感的交融〉；（二）加拿大不列顛哥倫比亞大學亞洲學系史愷悌（Catherine Swatek），講《誰將吳音入崑曲——蘇白與蘇州曲家》；評議人：柏克萊加大歷史系大衛·詹森（David Johnson）。

下午兩點半開始，是有關青春版《牡丹亭》編演情況的報告會，總的題目是〈搬上舞臺〉。由白先勇主持，請華瑋和辛意雲介紹青春版《牡丹亭》的劇本整理情況，請王孟超介紹舞臺佈景的設計情況。中間有聽眾提問，關於化妝臉譜的問題，由白先生回答；關於唱腔問題，臨時指定我回答。因為要準備晚上看戲，所以會議提早在四點半就結束了。

晚上七點，蘇州崑劇院青春版《牡丹亭》劇組在柏克萊澤勒巴大劇院首演上本：〈訓女〉、〈閨塾〉、〈驚夢〉、〈言懷〉、〈尋夢〉、〈虜諜〉、〈寫真〉、〈道觀〉、〈離魂〉。為了便於觀眾欣賞，上中下三本演出前都由來自紐約中國學會華美協進社的戲劇家注班教授在臺上作賞析評講，觀眾提前半小時入場。這次蘇崑訪美是商業性公演，澤勒巴大劇院擁有二千個座位，戲票價碼定為八六、六八、四六、三〇美元，上中下三本連買的套票則可優惠。由於新聞媒體事先廣為宣揚，以致於戲票在開演一星期之前就全部售完了。

九月十六日星期六

上午八點四十五分至十點半舉行第三場研討會，主題是「明代崑曲的政治」，主持人：柏克萊加大藝術表演系帕特麗莎・伯格（Patricia Berger）。講述人：（一）臺灣中研院中國文哲研究所華瑋，講〈欲望、性別與華夷的嬉戲——清初戲曲家吳震生的另類喜劇〉；（二）哥倫比亞大學東亞系商偉，講〈才子《牡丹亭》與顛覆性的解釋〉；評議人：柏

克萊加大東語系索菲‧沃爾帕（Sophie Volpp）。第四場（十點四十五分至十二點半）主題是「十九世紀後崑曲的變化」，主持人：柏克萊加大音樂系瑪麗‧安‧斯瑪特（Mary Ann Smart）。講述人：（一）馬里蘭大學歷史系郭安瑞，講〈崑劇的偶然消亡〉；（二）密西根大學亞細亞語言與文化系陸大偉（David Rolston），講〈通融的、變動的界限：京劇中的崑劇〉；評議人：斯坦福大學歷史系蘇成捷（Matthew Sommer）。

下午兩點半至四點半是崑劇示範表演講座，由青春版《牡丹亭》的總導演汪世瑜和藝術總監繼青用漢語講解生旦的表演藝術。

晚上七點，在澤勒巴大劇院公演青春版《牡丹亭》中本：〈冥判〉、〈旅寄〉、〈憶女〉、〈拾畫〉、〈魂遊〉、〈幽媾〉、〈淮警〉、〈冥誓〉、〈回生〉。

九月十七日星期日

上午九點至十點四十五分舉行第五場研討會，主題是「全球語境中的崑曲」，主持人：柏克萊加大歷史系葉文心，採用圓桌討論的方式，不設評議人。先後發言的有：（一）夏威夷大學戲劇與舞蹈系的「洋貴妃」魏莉莎（Elizabeth Wichmann Wolczak），（二）《亞洲華爾街週刊》的音樂記者舍勒‧梅爾文（Sheila Melven），（三）洛杉磯「華崑研究學社」社長、崑劇名旦華文漪（用漢語講），（四）洛杉磯加大特別講座主持人蘇珊（Susan），

（五）洛杉磯加大影視劇學院顏海平，（六）來自印度的學者蘇迪托‧夏特爾杰（Sudipto Chatterjee）。第六場（十一點至十二點）主題是〈崑曲的世界意義〉，仍由葉文心主持，請白先勇主講，聽眾自由提問。

下午三點，在澤勒巴大劇院公演青春版《牡丹亭》下本：〈婚走〉、〈移鎮〉、〈如杭〉、〈折寇〉、〈遇母〉、〈淮泊〉、〈索元〉、〈硬拷〉、〈圓駕〉。當天的演出放在下午是因為晚上要舉行「牡丹亭夜宴」，這創意是舊金山利豐集團董事長李萱頤提出的。李先生七歲從臺灣來美國，對中華傳統文化疏離已久，很想找回失去的民族文化認同感。如今正好碰上蘇州崑劇院來美國巡演，對蘇崑特表親近，自願出資為青春版《牡丹亭》首演成功舉辦慶功宴，本來是請劇組吃夜飯，但覺得那樣太一般化，考慮到觀眾都想跟演員見見面，於是便擴大範圍，有計畫地邀請二百位觀眾，讓曲迷追星族也參加進來（預先報名集資）。結果是十七日晚在柏克萊東海酒家擺了二十六桌筵席，十人或十二人一桌，每桌都有劇組演員同座，起到了觀眾和演員零距離交流的作用。

這次我好比是做了個觀察員，觀察了會議和演出的全過程，包括十四日晚的歡迎酒會和十七日晚的「牡丹亭夜宴」，我都是參加的。由於白先勇先生策劃的社會運作既深且廣，由於美國新聞媒體的大力揄揚，青春版《牡丹亭》訪美首演觀眾爆滿，大獲成功。這次白先生邀請蘇州崑劇院到美國巡演，得到柏克萊和洛杉磯加州大學的呼應，在兩個校區舉辦了崑劇《牡丹亭》的學術研討會，體現了全球化時代崑曲的國際地位。

從柏克萊到洛杉磯的崑曲藝事活動

白先勇先生邀請蘇崑訪美巡演的準備工作做得很周到，他聯絡了加州大學的四大分校，策劃四個校區聯合大公演，大造崑曲的聲勢。除了在北加州柏克萊加大首演外，接著是到南加州爾灣加大（九月二十二日至二十四日）、洛杉磯加大（九月二十九日至十月一日）和聖塔芭芭拉加大（十月六日到八日）巡迴演出，共演四輪十二場。我因學術研討會到了柏克萊和洛杉磯，其他兩個校區沒有辦會，所以未去。

柏克萊會議結束後，我在九月十八日上午參觀了該校的校園，由於柏克萊離舊金山市區較近，我在當天下午便去參觀了舊金山的唐人街。然後應美中文化協會之邀，於十九日乘飛機到達洛杉磯，得到協會監事長吳琦幸和理事長饒玲的熱情接待。我事先曾跟他們說明，我願義務為僑胞教唱崑曲，到華人社區講〈如何欣賞《牡丹亭》〉及〈崑曲之流變〉。於是，饒玲先生便安排我在《僑報》活動室開了講座。九月二十五日中午，我國駐洛杉磯總領事館為蘇州崑劇院的到來舉行盛大的歡迎招待會，邀請學界、僑界和新聞界人士參與。美中文化協會接到請帖後，饒玲理事長便和我一起到了總領事館，與白先勇先生和蘇州崑劇院蔡少華院長以及演員們晤敘甚歡。恰好總領事鍾建華先生的父親任職於南京大學，夫人陸青江女士又是南京大學外文系畢業的，見面交談，倍感親切，並同桌共進了午餐。

當天下午，我到洛杉磯加州大學報了到，領取了會議材料。他們舉辦的崑曲《牡丹亭》研討會由該校中國研究中心主任史嘉柏（David Schaberg）教授和中美藝術與媒體中心主任顏海平教授共同主持，會議採用講演和座談方式，由該校東亞語言文化系、音樂系、人類學系和影視劇學院的一百多位師生參與，地點在文科大廈三樓報告廳。第一場學術報告會在九月二十五日晚上七點半開始，由東亞語言文化系教授宣立敦（Richard E. Strassberd）主講《〈牡丹亭〉作者湯顯祖的學行》，他印發了《臨川縣志》中的輿地圖和玉茗堂的示意圖，考證了湯顯祖到嶺南的行蹤。宣立敦先生是我二十五年前的老朋友，他早年在耶魯大學跟旅美崑曲家張充和女士學過崑曲，為了研究俞派唱法，於一九八一年七月到南京大學訪我，我介紹他到上海拜訪了俞振飛先生，他把俞老的《習曲要解》翻譯成英文，成了中美崑曲交流的一段佳話。

第二場是崑曲音樂會，在九月二十六日晚上舉行，由音樂系李馳女士主講南北曲曲牌、板眼和伴奏諸問題，當場有小樂隊示範演奏，由周有駿司笛、張鳳林呼笙、馬梅耶彈琵琶、唐豔文奏阮、趙輝彈箏，曲目有《牡丹亭·遊園》的【皂羅袍】《南曲》、《南柯記·瑤台》的【涼州第七】（北曲），以及吹打曲牌【老六板】、【萬年歡】、【哭皇天】、【傍妝臺】、【朝天子】、【山坡羊】和【春日景和】等。

第三場是崑劇演藝會，在九月二十七日晚上舉行，由原上海崑劇團的華文漪講小旦杜麗娘的演唱技藝，原浙江崑劇團的李兆淦講貼旦春香的演唱技藝。她倆以《牡丹亭·遊園》為

例，用漢語邊講邊表演，並示範表演，由張厚衡司笛，蘇盛義執掌鼓板。當聽眾中有人提出崑曲唱念的中州韻問題時，華文漪叫我上臺做了解答。

第四場是座談〈《牡丹亭》對曹雪芹創作《紅樓夢》的影響〉，在九月二十八日下午舉行。這個題目由我用漢語主講，討論時發言的有顏海平、汪俊彥、張暉、史嘉柏、閻雲翔（中國研究中心的另一位華人主任）、宣立敦、羅泰（Lothar，美術史系教授）、李炳棠、蒯敏莉等。座談會結束後，顏海平教授帶我到了羅伊思大劇院嘉賓廳。本來，青春版《牡丹亭》在洛杉磯的演出是九月二十九日開始，但洛杉磯加大的校領導請白先勇先生出面，提前一天在二十八日晚舉行西式酒會，專門招待觀眾中的社會名流，我們座談會上的學人也在應邀之列。我看到的場面是高朋滿座，談笑風生。這樣的社交活動，我稱之為沙龍式的曲敘。

這期間，我曾有機會瀏覽了洛杉磯加大東亞圖書館的藏書，還有幸到好萊塢參觀，在中國影劇院和柯達影劇院門前的星光大道上走了一趟，並拍了留念的照相。

我這次到美國還有一段插曲，那就是跟白先勇先生進行對談。這個任務是中國藝術研究院《文藝研究》編輯部特約的，該刊開闢了「訪談與對話」專欄，二〇〇六年第四期發表了沈伯俊與日本學者的對話錄〈《三國演義》研究的回顧與展望〉，該刊編輯部以此為例，約我尋找機會，和白先生談談崑曲走向世界的議題。由於事先沒有跟白先生取得聯繫，我擔心到美國後臨時向百忙之中的白先生提問可能會有難度，幸好在柏克萊會上與白先生不期而遇，他很客氣，對我的訪談要求一口答應，而且從柏克萊到洛杉磯，三番五次地晤敘交談。

我提出的議題是《中國和美國：全球化時代崑曲的發展》，得到他的贊同。在這個總題下，又分層次：（一）全球化視野中的崑曲，（二）通過社會運作在美國形成崑劇的觀眾群，（三）「走出去」的崑曲展示和播種之旅，（四）崑曲興亡的文化責任感和使命感。我回南京後，根據訪談的錄音和筆記細心勾稽，整理成二萬字的文字稿，交由《文藝研究》編輯部趙伯陶先生和方寧先生審核通過後，已發表在二〇〇七年第三期。此稿反映了青春版《牡丹亭》訪美巡演的盛況，白先勇先生頗為稱許，特於二〇〇七年五月收入了《青春版〈牡丹亭〉大型公演一百場紀念特刊》，又輯入臺灣出版的《白先勇文集》第九集附錄中。

原載北京文化藝術出版社二〇〇七年版《戲曲研究》七十四輯

中國和美國：全球化時代崑曲的發展

——採訪白先勇的對話錄

《文藝研究》編者按

為紀念明代戲曲大家湯顯祖逝世三百九十周年，蘇州崑劇院青春版《牡丹亭》劇組在旅美學人白先勇教授的統籌下，於二○○六年九月到美國巡迴演出。恰好南京大學中國語言文學系吳新雷教授應柏克萊、洛杉磯加州大學之邀，赴美參加《牡丹亭》的學術研討會。本刊編輯部特約吳新雷先生訪問了白先勇先生，就崑曲在全球化時代「走出去」的國際動態及崑曲藝術的發展等課題，進行了多次訪談與對話。

白先勇，美國聖塔芭芭拉加州大學教授，旅美崑曲評論家，著名作家，崑劇「青春版《牡丹亭》」總策劃。一九三七年生，廣西桂林人，一九五七年考入臺灣大學外文系。一九五八年後開始創作，發表了《金大奶奶》、《玉卿嫂》等小說。一九六三年到美國愛荷華大學作家工作室，一九六五年獲碩士學位，擔任加州大學教授。出版有短篇小說集《寂寞的十七歲》、《臺北人》、《紐約客》，長篇小說《孽子》，散文集《驀然回首》、《樹猶

如此》等。他從小在上海、南京時，就與崑曲結下不解之緣，其小說《遊園驚夢》即受崑劇《牡丹亭》的啟發而作。他對崑曲藝術一往情深，自一九八七年以來為推廣崑劇做「義工」，在海內外發表了一系列推崇「崑曲之美」的評論。出版了《白先勇說崑曲》、《姹紫嫣紅牡丹亭》、《牡丹還魂》、《曲高和眾》、《青春版《牡丹亭》巡演（在國內）紀實》、《圓夢》等專書。

吳新雷，南京大學教授，崑曲史論家，「俞派唱法」研究者，《中國崑劇大辭典》主編。一九三三年生，江蘇江陰人，一九五一年考入南京大學中文系，一九六〇年該校四年制（副博士）研究生畢業後留校任教。歷任古典文學教研室主任、中國思想家研究中心主任、教授、博導。學科專長是崑劇學、紅學、中國戲曲史、宋元明清文學史。社會兼職是：中國崑劇古琴研究會副會長、中國古代戲曲學會顧問、中國明代文學學會顧問、中國《紅樓夢》學會顧問、《紅樓夢學刊》編委、《中華戲曲》編委。主要著作有《曹雪芹》、《中國戲曲史論》、《崑曲「俞派唱法」研究》、《二十世紀前期崑曲研究》、《曹雪芹江南家世叢考》（合著）、《兩宋文學史》（合著）、《紅樓夢導讀》（合著）等，並主編了《中國崑劇大辭典》和《中國崑曲藝術》。

吳新雷： 白先勇教授，您好！《文藝研究》編輯部約我尋找機會訪問您，一起談談中國崑曲藝術的發揚，以及走向國際、推向世界等課題。碰巧今年是《牡

吳新雷：蘇州崑劇院推介到美國來，巡演於柏克萊、爾灣、洛杉磯和聖塔芭芭拉，年十二月，白先生在香港曾發表「崑曲是世界性藝術」的演說，這次又把的聲浪，全球化格局必然影響到我們的文藝生活。我知道，早在二○○一我國自加入世界貿易組織後，已經步入了全球化之中，伴隨著與國際接軌

白先勇：吳教授好！我和您神交已久，您我都是崑曲藝術的熱愛者，過去雖然互不相識，但因為關心崑曲的前途，居然走到一起來了。年前在蘇州、在南京，我倆已經多次見面，我當然是很樂意和你敘談的。您講講，咱們從何說起？

吳新雷：《丹亭》作者湯顯祖逝世三百九十周年，中國的撫州、遂昌和美國的加州都舉行了相關的紀念活動。我很榮幸地得到柏克萊、洛杉磯加州大學和美中文化協會的邀請，於九月十四日飛抵美國，參加了「《牡丹亭》及其社會氛圍——從明至今崑曲的時代內涵與文化展示」學術研討會。使我喜出望外的，是在這裡與您不期而遇，真是無比欣慰！在您的精心策劃下，蘇州崑劇院青春版《牡丹亭》劇組熱演於「兩岸四地（臺、港、澳及內地）」以後，如今走出國門，不遠萬里而來美國演出，這引起了海內外文藝界人士的極大關注。回顧過去，展望未來，我想和您暢談古今中外，不知您在百忙之中能惠予賜教否？

全球化視野中的崑曲

白先勇：好的，全球化是文明的必然進程，這題目很有意思。

在美國觀眾中引起了強烈的反響。所以我們不妨以《全球化時代崑曲的發展》作為總題目，分幾個層次來談談，不知是否可以？

吳新雷：自從二〇〇一年五月聯合國教科文組織把我國的崑曲藝術評為「人類口頭和非物質遺產代表作」以來，作為中華傳統文化的瑰寶，崑曲的藝術價值得到了世界公認。崑曲立足於國內，但又必須擴展視野，望眼全球。這次你請蘇州崑劇院到美國來演出，得到柏克萊和洛杉磯加州大學的呼應，特地舉辦了有關崑劇《牡丹亭》的學術研討會，體現了全球化時代崑曲的國際地位，這是令人歡欣鼓舞的。而青春版《牡丹亭》的訪美巡演活動，全是你一手操辦的。我想請你講講，你是怎樣統籌和運作的？

白先勇：我動員海峽兩岸的文化精英和蘇州崑劇院密切合作，共同打造了青春版《牡丹亭》，已在全國各地和八大名校演出了七十五場，觀眾總數達十萬人以上，而且百分之七、八十是年輕人，以大學生居多，這打破了以往青年人不要看戲的說法。為此，我一直在琢磨著：怎樣能擴大範圍張揚影

響，把崑曲介紹到國際上，首先是推向美國來。這次的行動，已準備一年多時間了。我聯絡了加州大學的四大分校，策劃四個校區聯合大公演，共演四輪十二場，大造崑曲的聲勢。既然聯合國教科文組織認為咱們的崑曲是人類共同的文化遺產，那就走出來試試看，讓國際上來評定，從而證明聯合國教科文組織的論斷是完全正確的。

吳新雷：那麼，四個大學的校長是否都贊成，都支持？

白先勇：當然是一致贊成、共同支持！特別是我本人所在的聖塔芭芭拉分校，校長是咱們華人楊祖佑教授，他雖然是學理工科出身，但對於民族文化的宣揚特別起勁。他被崑曲之美深深折服，竟成了青春版《牡丹亭》的超級推銷員。青春版能進入北大和南大演出，就是楊校長專門致函遊說促成的。

今年七月，上海舉辦第三屆中外大學校長論壇，楊校長應邀出席，他在五十分鐘的發言中竟特別介紹我策劃的青春版《牡丹亭》，還當場放了一段電腦錄影，甚至以此作為校際交流的條件：如有哪個學校想和聖塔芭芭拉掛鈎，這個學校就應上演蘇崑的《牡丹亭》。這次在他的鼓動下，當劇組於十月初到達聖塔芭芭拉時，市長Marty Blum宣佈十月三日至八日為全市的「《牡丹亭》周」，街上掛滿了《牡丹亭》的彩旗，彩旗印上了演員的頭像。

吳新雷：這真是史無前例的創舉，好比是盛大的節日了。那麼，我又要問了，為什麼青春版首演不放在聖塔芭芭拉而放在柏克萊呢？

白先勇：要知道，柏克萊加州大學是龍頭老大，除了哈佛等私立大學以外，在美國的公立大學中，柏克萊加大是排名第一的，它先後出了十七個諾貝爾獎得主。柏克萊還設有加州的表演藝術中心（Cal Performances），有澤勒巴大劇院（Zellerbach Hall），上下三層，擁有二千個座位。這劇院是向國際上開放的！柏克萊附近有三藩市和奧克蘭兩個國際機場，觀眾來往便捷。再說柏克萊加大實力雄厚，有中國研究中心，有東方語言系（內有中文專業），有音樂系，還有藝術表演系。他們要主辦研討崑曲《牡丹亭》的國際大會，在學術界走在前沿，與演藝界互相呼應。

吳新雷：我懂了！柏克萊加大是美國研究《牡丹亭》的學術重鎮，湯顯祖《牡丹亭》原著的英文本就是該校東語系的白之（Cyril Birch）教授翻譯出版的，青春版《牡丹亭》劇本的整理人之一、臺灣中研院文哲所的華瑋研究員便是白之教授的高足。九月十五日開會時，華瑋博士專門介紹我訪見了他，會上我講了《牡丹亭》工尺譜的源流，得到了他的稱道。

白先勇：正因為柏克萊加大在美國的學術界、演藝界有廣泛的影響，所以開幕首演要放在柏克萊，然後巡迴到爾灣和洛杉磯，最後在聖塔芭芭拉唱壓臺戲，

吳新雷：請問這是商業性演出嗎？

白先勇：是的。因為四大校區的演出是由劇場方面來具體安排的，美國的劇場經理都很厲害，他們搞市場經濟都是做生意的老手，除了場租保本外，是要賺錢的。他們完全是商業操作，公演售票，只賺不賠。去年跟澤勒巴大劇院的老總剛開始接洽時，他因不久前一個歌舞團的票房慘遭滑鐵盧，對於崑劇演出便面露難色。他怕賣不出票，賠錢蝕本，於是提出先要交保證金打底。如今場場滿座，劇場方面賺了大錢，進賬全收，於是他就喜笑顏開，承認崑劇在美國是有看有賣點的。

吳新雷：白先生，這裡面我又不懂了，怎麼商業演出的賺頭全被劇場拿去了，那你怎麼能安排蘇崑劇組飛來飛去的呢？

白先勇：要知道，你不讓劇場方面賺錢，咱們的崑劇就根本進不來。為了保證青春版《牡丹亭》能飛進美國，我便動腦筋拉贊助。我這個人活了一輩子，從來沒有向人家伸手要錢，但現今為了發展崑曲事業，為了青春版《牡丹亭》，竟做起了「托缽化緣」的行當。在國內排演的時候，我早就開始募款啦。到北京大學、南開大學去演出，我也是拉了贊助的。去年我回美國接洽，澤勒巴大劇院獅子大開口，要先付十萬美元做保證金。其實，場租

達到高潮而落幕。

吳新雷：嗨，原班人馬都來了，真是浩浩蕩蕩的大隊伍！

白先勇：為了保證演出的品質，我把青春版劇組的演員、樂隊和工作人員全都請來了，原來在蘇州演出時是哪些人，這次全是那些人，一個也不能少。辦理飛美簽證時，曾有兩位執掌鼓板的人遭到拒簽，我考慮到別人雖能代勞，但不可能有原班兩人那樣熟練，所以我還是想方設法，拜託加州的參議員跟美國駐上海總領事館溝通，說明情況，終於得到補簽。還有上、中、下

吳新雷：不是此數！他倆資助的是一筆大數目。要知道，劇組是團隊，不是二、三個人；來加州不是一天兩天，而是一個多月；不是只在一個地方演，而是巡迴四市，你說十萬元就夠了嗎？再說蘇崑演職人員來了八十五位，還從江蘇省崑劇院請來了張繼青老師，從浙江崑劇院請來了汪世瑜老師，隨時隨地為劇組作藝術指導。

白先勇：不是的，這真是腰纏十萬貫，騎鶴上加州了。

吳新雷：嗨，這是二、三個人？

州崑劇院青春版劇組飛美演出的一切費用。

手，他倆和我都是「臺大人」，捐助了鉅款。他倆做後臺老闆，承擔了蘇尚儉先生和臺灣趨勢科技股份有限公司文化長陳怡蓁女士慷慨地伸出了援出一定的經費以外，我便跟臺大的校友商量。結果，香港報業集團主席劉不須那麼多錢，他們主要是擔心蘇崑的費用。這問題，除了蘇州方面曾撥

三本戲，也完全按照在北京、南京公演時的原樣，不能為了省事就精簡成二本或一本。其中還包括戲裝道具衣箱佈景等所有物件，全都跟上飛機統統運來，把崑劇漂亮的行頭照原樣搬上美國的舞臺。

吳新雷：你為了崑曲演出的盡善盡美，一絲不苟，不辭辛勞。在藝術與商業有抵觸時，寧可以藝術性為要務，而把經濟帳放在第二位，真是了不起的大手面、大作為。

白先勇：我是文人，不懂生意經。經濟帳怎麼算，要去問陳怡蓁女士，她不但捐助巨資，而且運用跨國公司在國際間做生意的豐富經驗，很好地協調了蘇崑團隊與加州四個劇場的關係，訂定了演出合同。票房收入歸劇場，不去拆帳爭利。蘇崑團隊的進帳，演職員每個人的收益，以及來回飛機票、旅車、食宿、廣告、印刷品等費用，有了百萬贊助款就不愁了。這樣使劇場有了賺頭，蘇崑有了收入，做到了皆大歡喜，保證了演出的勝利進行。我們對劇場方面是提出要求的，既然票房贏利給了他們，互惠雙贏的條件就是每個劇場必須讓蘇崑團隊進駐七天。前四天作準備，裝臺、走臺，讓演員熟悉舞臺環境，從容不迫。後三天要求劇場必須排出最佳的演出時間，柏克萊澤勒巴大劇院排在九月十五日至十七日。爾灣巴克雷劇場（Barclay Theatre）排在二十二日至二十四日，洛杉磯羅伊思

大劇院（Royce Hall）排在二十九日至十月一日，聖塔芭芭拉路培勞劇場（Lobero Theatre）排在十月六日至八日，都是週末星期五至星期日的黃金時段，這樣做的目的，就是方便觀眾看戲，希望通過青春版《牡丹亭》的順利展示，使中國的崑曲藝術真正成為世界人民共同欣賞的文化遺產。

吳新雷：這樣做當然很好，非常有利於崑曲的輸出，但負擔太重，你這個崑曲的「義工」太累了。我想，有沒有不拖累的辦法呢？

白先勇：當然也有省事省力的辦法，那就是寄希望於演出公司來操辦，現今中外包括歐美各國都有專門承包國際演出的經紀商。

吳新雷：好極了，那樣的話，國內的劇團都可以轉上國際舞臺，就用不著到處奔走拉贊助了。

白先勇：好是好，但經紀商肯不肯來請呵？如果坐在家裡盼著他來請，等於是守株待兔，等呀等呀，等到何年何月？說不定等了三年四年，望穿秋水，他還沒有來。要知道，承包演出的經紀商都是要賺錢的，是不肯做蝕本生意的，如果無利可圖，他就根本不來搭腔！即使你把他拉來了，也必得聽他指揮擺佈，還不知他會把崑曲演出弄成什麼樣子呢！說不定他把青春版變成了簡裝版，你也無可奈何。所以咱們必須變被動為主動，不失時機地自己來搞，只是做得很吃力，很累。

通過社會運作在美國形成崑劇的觀眾群

吳新雷：白先生，你為了打造青春版《牡丹亭》，為了邀請蘇州崑劇院飛進美國演出，確是費盡神思，再苦再累也甘心，就不知美國的主流社會和主流媒體對崑曲的態度怎麼樣？

白先勇：崑曲要打進美國的主流社會是不容易的，這就需要進行社會運作，主動深入地去做工作，發動主流社區來關心崑曲的演出，重點是學界和僑界。我的策劃是：這次蘇崑出國，是以商業演出結合社會運作的方式走向國際的。當蘇崑九月來美之前，我提早在七月中就到三藩市、洛杉磯等地區做宣傳，主要是在學校裡為師生義務開講座，到華人社區為僑胞導讀。我的信念是：青春版《牡丹亭》到美國不是為演出而演出，而是希望從加州發端在美國帶動一股瞭解崑曲、欣賞崑曲的風氣，從而培植並形成崑劇的觀眾群，擴大崑曲的觀賞人口，張揚中國崑曲藝術在國際上的影響。否則，我何苦化這麼大的心血來搞什麼社會運作呢！幸好我的心血沒有白費，結果是起到了良性互動的作用。先是在北加州，柏克萊加州大學於八月底新學年開學時，破天荒地開設了崑曲的公共選修課，聘請青春版《牡丹亭》

字幕的英譯者李林德教授任教，一方面教唱，一方面示範表演。這在美國高等學校的歷史上是從來沒有的課程，吸引了一大批青年學子，而且課上的同學到時候都來買票看戲了。在南加州，我也開展了導讀、示範活動，吸引青年人參與。當蘇崑劇組於九月十九日抵達南加州以後，又先後為爾灣和洛杉磯等地的社區人士舉辦了演員和群眾的見面會。這一系列活動引起了主流媒體的關注，美國三大電視網之一的哥倫比亞廣播公司（CBS），特地為蘇崑向全美發播了錄影的電視新聞。從東海岸的《紐約時報》到西海岸的《三藩市紀事報》和《洛杉磯時報》，也都紛紛作了崑曲報導，有了這三大報業集團帶頭，其他報刊也就跟上來了。不知你有沒有注意到？

吳新雷：我因為英語水準不行，只能看中文報紙。我看到九月十六日和十八日的華文版《世界日報》，連續刊載了多篇報導，最醒目的一篇是〈青春牡丹亭美國首演，美不勝收──柏大登場，詞美、舞美、樂美、人美、腔美、臺美，中西觀眾讚不絕口〉，另一篇是〈《牡丹亭》美國首演成功，觀眾反應強烈，有人感動落淚〉。有一篇題為〈中國輸出文化〉，還有一篇題為〈牡丹亭熱，中外學者談崑曲：柏克萊加大一連三天舉辦講習班，探討《牡丹亭》及其社會氛圍〉。我抵達洛杉磯以後，看到洛杉磯電視臺第

十八頻道每晚都播映青春版《牡丹亭》的宣傳鏡頭，又見到《世界日報》發表了〈青春版《牡丹亭》轟動爾灣加大〉，後來一篇〈《牡丹亭》擄獲主流觀眾〉的時評說：「美國主流社區，對青春版《牡丹亭》製作和演出團隊把如此優美的中國傳統戲劇帶到這裡，與美國觀眾分享，這份弘揚中華文化、促進中美文化交流的用心和努力，獲得了美國政界的高度讚賞。」記者的評論，說到點子上來了。

白先勇：青春版《牡丹亭》飛進美國，還得到中國駐三藩市、駐洛杉磯總領事館的大力支持。當演出團隊於九月十日到達柏克萊後，駐三藩市總領事彭克玉先生和文化參贊閻世訓先生特地出面舉行了歡迎會，又安排三藩市亞洲藝術博物館為開場首演舉行了新聞發佈會，邀請社會名流參與。到了洛杉磯以後，洛杉磯總領事館於九月二十五日也為蘇崑舉行了歡迎招待會，學界、僑界和新聞界人士也都來了，我那天不是看見你到場的嗎！

吳新雷：這也是巧合，因為洛杉磯美中文化協會監事長吳琦幸博士約我講講「如何欣賞《牡丹亭》」及「崑曲之流變」。而理事長饒玲先生又陪我到《僑報》活動室義務為僑胞拍曲教唱，所以一起到了領事館。恰好總領事鍾建華先生的父親就是南大人，夫人陸青江女士又是南京大學外文系畢業的，見面交談，倍感親切。

白先勇：　鍾建華總領事對蘇崑來美的活動非常重視，認為是中美文化交流史上的大事。他早在九月初就和我會晤，表達對青春版《牡丹亭》來南加州公演的關心和支援，不僅把演出訊息通報了各華僑社團，甚至還資助留學生開展觀摩活動。有了他的熱心宣導，華人社團傾巢而出，都來買票看戲了。

吳新雷：　你策劃社會運作的幅度既深且廣，前期準備和後期結局的工作做得十分扎實。你千方百計，靈活運用，甚至還有一些創造性的名堂。

白先勇：　你指的是什麼？

吳新雷：　根據我的觀察，你開展了兩項別出心裁的社交活動。一是組織大型的崑曲沙龍，讓觀眾與演員進行交流；二是特辦慶祝《牡丹亭》演出成功的盛宴，讓觀眾與觀眾進行交流。

白先勇：　你不知道，這不是我搞的，是本地的企業家搞的。組織這些活動是要花錢的，要有人投資才能辦得起來。當然，他們要我出來主持一下，和大家見面，但鈔票不是我出的。這裡你既然打開了話匣子，我倒想聽你講講，從你的角度著眼，究竟看到了什麼新鮮事？

吳新雷：　九月二十八日傍晚，我在洛杉磯加州大學座談「《牡丹亭》對曹雪芹創作《紅樓夢》的影響」以後，由座談會主持人顏海平教授帶我到了羅伊思大劇院。座客都是準備在二十九日看戲的觀眾，而是超前一天邀來熱身暖場

283

的。我看到應邀者都是有聲望的代表人物，如哈佛圖書館館長、洛杉磯市長特別助理、加大影視劇學院院長、中國研究中心主任、蘇珊（Susan）女士、史嘉柏（David Schaberg）博士、社會賢達李炳棠伉儷、CNI公司總裁孫以偉伉儷，以及好萊塢電影明星盧燕女士等一百多人。那晚你用極其流利的英語介紹了崑劇《牡丹亭》，這是你的優勢。聽完你的講話後，由蘇崑同仁示範演唱了一段，然後是參觀場子。這個羅伊思大劇院金碧輝煌，璀璨壯觀，據說是一九二六年仿義大利歌劇院的格局建造的，上下兩層共一千八百個雅座。看完場景後，大家便到嘉賓廳聊天，長桌上擺滿了西式茶點和香檳美酒。眾人或坐或立，三五成群；自由組合，隨意攀談。別後重逢的，借此機會問長問短；素昧平生的，則交換名片，結為曲友。這邊的人談得差不多了，又跑到那一邊去招呼。鬢影衣光，觥籌交錯；評曲論戲，談笑風生。我跟盧燕女士講，一九八五年五月，我曾在上海藝術劇場（即蘭心大戲院）看了她主演的《遊園驚夢》，那時她扮演的杜麗娘也是青春靚麗的。她聽了我念舊的話很高興，共同回顧了二十年前俞振飛先生主持上海崑劇精英演出的往事，不勝今昔之感。這時候，我看到來賓們圍著你談興正濃，直到九點多還沒有停歇。這種沙龍式的曲敘，我覺得很有意味。

白先勇：還有慶祝演出成功的宴會哩，不知你有沒有去參加？

吳新雷：白先生，請你先講講慶功宴的來頭。

白先勇：為了辦慶功夜宴，《牡丹亭》下本特地排在星期天下午演出。這個創意是三藩市利豐集團董事長李萱頤先生提議的，他七歲從臺灣來美國，對中華傳統文化疏離已久，很想再找回失去的民族記憶，這次正好碰上蘇崑劇組來美，他特別親近，除了看戲外，自願出資為蘇崑慶功，但考慮到單是請演員吃飯太一般化了，便擴大範圍，有計劃地邀請二百位幸運觀眾，讓曲迷追星族也參加進來。慶功宴一頭一尾辦了兩次，第一次是九月十七日在北加州柏克萊演完散場後，在東海酒家擺了二十六桌筵席，十人或十二人一桌，每桌都有演員同座，這樣便起到了觀眾和演員零距離交流的作用。第二次是十月八日在南加州聖塔芭拉第四輪演出結束後，由當地企業家張春華女士資助，邀請有代表性的觀眾為蘇崑餞行送別，規模超過了第一次。吳老師，你參加了哪一次？

吳新雷：我是參加了九月十七日的那一次「牡丹亭夜宴」，是跟著柏克萊加州大學中文專業負責人朱寶雍等先生一起去的。我看見鼓樂隊敲鑼打鼓，迎接你和蔡少華院長帶領演員們進入宴會廳，追星族則夾道歡呼。這些追星曲迷剛從《牡丹亭》的唯美情境中走出來，其中有不少是崇拜中華文明的洋

人，興奮、喜悅、激動的心情，盡露在他們的臉上。我看見你身穿絳紅色唐裝，手裡拍著兩片銅鈸，鈸聲與鼓聲相應，熱烈的氣氛達到了頂點。追星族拉著你和汪世瑜（總導演）、張繼青（藝術總監）、沈豐英（杜麗娘）、俞玖林（柳夢梅）等，紛紛要求簽名、合影。知音同好，樂不可支。但是我們桌上的美國學者約翰·格羅切維茨偏偏對我說，他喜歡小春香的演藝，我便到別的桌子上把春香扮演者沈國芳請來，約翰先生對天真爛漫的春香大大地誇獎了一番，又是敬酒又是拍照。這種觀眾和演員在一起為崑曲祝福的獨特場面，如果不是我親身經歷，說起來誰也不信。

白先勇：這一系列社會運作的結果，確實是擴大了崑曲在美國主流社會的影響，讓美國人不要老是講西方英國的莎士比亞，而要他們知道，東方中國有湯顯祖的《牡丹亭》，比《羅密歐與茱麗葉》出色得多。

白先生，你真有鼓動人氣的本領！記得上世紀九十年代，大陸崑劇院團訪臺演出，你特地從美國越洋返臺，為崑曲在臺灣的傳播大力鼓吹。我還記得臺北《民生報》的評論曾說：「臺灣今日能有漸具規模的崑劇觀賞人口，白先勇扮演了關鍵角色。」以致於產生了「最好的演員在大陸，而最好的觀眾在臺灣」的說法。去年你在大陸奔走於大江南北，像一陣旋風一樣，把崑曲吹進了八大名校，鼓勵青年學生觀賞青春版《牡丹亭》，造就

吳新雷：

「走出去」的崑曲展示和播種之旅

白先勇：我也不能說有什麼功德，我只是盡了自己的一份心意。民間的、個人的力量是有限的，崑曲事業必須大家一起來做。根本上還得依靠我們的國家，依靠我們的政府。

了最好的觀眾還是在大陸。如今你在海外鼓吹，又形成了新的觀眾群，擴大了美國的崑劇觀賞人口，為崑曲的全球化發展作了新貢獻，功德無量呵！

吳新雷：說到這裡，有一件最新消息要告訴白先生。——我在九月十四日乘飛機來美國那天，國內各報都登載了新華社九月十三日的電訊，《人民日報·海外版》頭版頭條的標題是〈中國發佈《國家「十一五」時期文化發展規劃綱要》〉，《綱要》確定了六大重點，宣告我國的文化發展邁入了新的起點。這張報紙我帶來了，其中第五項重點是：「抓好文化『走出去』重大工程、專案的實施，充分利用國內兩個市場、兩種資源，擴大對外文化貿易，拓展文化發展空間。」那天我在飛機上就仔細閱讀了這個文件，腦子裡想：白先勇先生把際合作和競爭，加強對外文化交流，主動參與國

287

蘇州崑劇院請到美國，九月十五日就要在柏克萊首演，正好與文件的精神

合拍；蘇州崑劇院可說是打出了「走出去」的先鞭，拔得了頭籌。

白先勇：　過去南崑、北崑、湘崑等院團都到歐美各國演過，只是未曾明確「走出

去」的全球化理念。如今正式有了「文化走出去」的方針政策，這對演藝

界是莫大的鼓舞。去年我曾應文化部之邀去作過崑曲講座，得到孫家正部

長的盛情接見，對我為策劃青春版《牡丹亭》所作的努力甚表讚許。我這

次籌畫蘇崑走向世界，深知商業化競爭必須要有品牌意識，所以我是打著

「青春版《牡丹亭》」的品牌，找到了一個突破口，在使崑劇打進國際市

場方面取得了成功。我這樣做只是一種嘗試，是否對路，有待大家討論。

我這第一次是探路性的展示、播種，所以不惜工本地去闖。看樣子，在把

崑曲的品牌介紹到世界上的時候，商機的經濟帳還是要算的。最好是由政

府主持，或由願為崑曲事業出錢出力的演出公司來擔綱，派出懂行的具有

品牌意識的經紀商來經營。

吳新雷：　我認為，經過聯合國教科文組織評定後，崑曲成了大名牌，其資源庫中具

體的劇碼品牌則是中國崑曲史上的名著。如《浣紗記》、《南西廂》、

《玉簪記》、《長生殿》、《桃花扇》、《雷峰塔》等傳統戲，也都可以

作為突破口打出來。

當然，要讓世界瞭解中華民族的戲曲藝術是不容易的，但全球化趨勢提供了機遇的可能性。最近，《紐約時報》專欄作家湯瑪斯・弗裡德曼的新書《世界是平的》譯成中文後，湖南科技出版社和東方出版社爭相出版。該書宣揚全球一體化，指出國際貿易的加速發展促使世界變得平坦了。從這個觀點來看，全球性平臺的出現，將使更多的藝術形式能夠走進走出，藝術家參與國際活動的機會也就變大了，崑曲「走出去」的機會也就變多了。這次青春版來加州展示演出的勝利成功，意義重大，已引起美國文藝界刮目相待。我聽說，美國的卡爾演出公司對崑曲頗感興趣，已出力相助。《世界日報》還報導紐約的經紀商Jane Hermann跑來洛杉磯看了《青春版牡丹亭》以後表示：「精美的藝術是世界性的，雖然絕大部分美國觀眾都是首次接觸中國傳統戲曲，《牡丹亭》優美的唱腔、漫動的舞姿、悠揚的音樂、充滿象徵意義的淡雅服飾、具備濃郁東方韻味的舞臺設計，令美國觀眾驚歎不已。從每場演出中觀眾對幽默劇情的熱烈反應，演出完畢後全場起經久不息的掌聲，就可以看出，美國觀眾不僅看懂了，而且很喜愛。」這是代表人物發表的觀感，無疑是對蘇崑演出的高度讚揚，是崑曲能夠為美國觀眾接受的肯定性評估。白先生，你是統觀全局的，請你講講總的情況怎麼樣？

白先勇：這次蘇崑來美國西海岸展示巡演，美國觀眾原本對崑曲並不瞭解，三天九小時的大戲，容易令人望而卻步；柏克萊的戲院有二千個座位，三天六千張票全要賣出，談何容易？票房價值怎麼樣？演出效果怎麼樣？誰也不能打包票，誰也無法估計？何況柏克萊地靈人傑，是美國文藝思潮的尖端地帶，臥虎藏龍不少，他們的眼界很高。青春版《牡丹亭》在柏克萊首演，確是對崑曲美學的一大考驗。咱們有六百多年悠久歷史，代表中華文化精髓的古老劇種，在二十一世紀美國現代化國際舞臺上，真能大放異彩，使西方觀眾驚豔佩服嗎？在首演前，我向蘇崑演員們精神喊話：「這是你們最嚴格的一次考驗，一定要爭氣，把你們的絕活兒都亮出來！」

好在我提早搞了社會運作，做了「開講座、廣宣傳」等前期準備，終使票房飄紅；好在咱們的演員個個爭氣，滿臺生輝，一炮打響。澤勒巴戲院雖大，但人氣十足，場場爆滿。觀眾三分之二是美籍華人，非華裔的美國人占三分之一，也就是說洋人來了六、七百，這就不簡單了。而且洋人中都是學術界、音樂界、戲劇界的文化名流，以及加州大學的師生。許多是三藩市灣區對中國文化有興趣的著名學者，連斯坦福大學戲劇系主任麥克·倫斯也來了。此外來客還有馬里蘭大學歷史系的郭安瑞（Andrea S. Goldman）、密西根大學亞細亞語言與文化系的陸大偉（David

Rolston）、匹茲堡大學東亞語言與文學系的凱薩琳·卡利茨、夏威夷大學戲劇與舞蹈系的「洋貴妃」魏莉莎、加拿大不列顛哥倫比亞大學亞洲學系的史愷悌（Catherine Swatek）等等。笛聲揚起，兩千個觀眾一下子便被引進了四百年前玉茗堂前座綺夢連綿的牡丹亭中，三個鐘頭下來，臺上水袖翻飛，臺下如癡如醉，笑聲掌聲沒有斷過。劇終謝幕，觀眾全體起立喝采，哇！那反應比在國內還要熱烈，吳老師，你那天在場看到了吧！

吳新雷：這次我好比是做了個觀察員，觀察了演出的全過程。這場面我是親眼目睹，觀眾反應強烈，無與倫比。大家歡呼起立，老話叫做歡呼萬歲，這萬歲是崑曲萬歲！

白先勇：這是崑曲本身的藝術魅力引發的。現場的反應，我可以用「驚豔」二字來形容。不要以為洋人不懂，真正的藝術是超越國界的。有位洋人看戲後翹著大拇指對我講，了不得，了不得，本來以為你們東方人只會演跌打跳躍的猴戲、武戲。如今才知道還有這樣高雅細膩的歌唱和表演！有位觀眾跟我稱讚崑曲之美，說是美得要哭，美得掉淚！這是蘇崑演員精湛的演唱藝術吸引的，是湯顯祖《牡丹亭》的情深、情至。歸根結蒂，是美國觀眾對中國崑曲藝術的至高敬禮。第二、第三天，戲愈演愈好，下本〈圓駕〉結束，觀眾掌聲雷動，一片歡呼，久久不肯散場。

柏克萊首演後，劇組移師南下，到加大爾灣校區、洛杉磯校區，最後到聖塔芭芭拉校區。每到一處，柏克萊謝幕的熱烈景象又重現一次，十二場，場場客滿，座無虛席。聖塔芭芭拉的觀眾有百分之七十是洋人，而且大多是聖塔芭芭拉歌劇院、西部音樂學院的成員及加大師生，欣賞水準高。青春版《牡丹亭》在聖塔芭芭拉路培勞戲院的大結局（Grand Final）令人難忘。有一位老觀眾說，她在路培勞劇場看了五十年的戲，沒有看過這樣好的演出，觀眾起立喝采，長達如此之久。

吳新雷： 白先生，你對這樣的轟動現象有什麼體會？

白先勇： 這次青春版《牡丹亭》來美西巡演，取得了意想不到的轟動效果，有幾點頗為特殊，值得探討。

令人欣慰的是，崑曲進入了美國主流，觀眾大多是高文化水準的菁英分子，有大批的洋人，並不限於華人圈子。還有一批小青年，本來都是電玩族、奔奔族，是不耐煩坐下來的，卻不料這一回也能一連看上中下三場九個小時，而且聽唱也聽得津津有味，表示他們完全能接受這項古老族、奔奔族，是不耐煩坐下來的，卻不料這一回也能一連看上中下三場九個小時，而且聽唱也聽得津津有味，表示他們完全能接受這項古老的中國演唱藝術。我私下跟一些美國觀眾談論，他們除了讚嘆崑曲之美以外，對崑劇的技術層面，如四功五法、水袖動作、音樂唱腔都產生了濃厚的研究興趣。他們從戲劇、音樂文學的專業角度，提出許多頗有深

度的看法。很多專家欣賞我們抽象簡約的舞臺設計、書法古畫背景，以及淡雅的服飾。當然最後都為湯顯祖《牡丹亭》中的至情所深深感動，認為那是人類普世的價值。這次青春版《牡丹亭》來美國首演，可能對美國學界產生深遠的影響，啟發一些學者開始把崑曲當作專門的學問來研究。西方人研究學術的精神，是西方文明歷久不衰的重要原因。

這次巡演，關鍵是得到學界、僑界和領事館等各方面人士的幫助，沒有他們協調，社會運作是搞不起來的。還要感謝生活在美國的華人觀眾，他們跟著我做「義工」：臺大校友會、一女中校友會、美西華人學會、美中文化協會、北大校友會都出力相助，幫忙宣傳、售票。蘇州崑劇院的劇組到達後，各區華人對演員的招待照顧，無微不至。很多華人觀眾是從外州來的，遠自德克薩斯州、紐約、波士頓、西雅圖，紛紛趕來。有的在柏克萊看過一次，又追到聖塔芭芭拉。有一位女士乾脆連趕三地，到爾灣、洛杉磯，再回聖塔芭芭拉。她說，要看就看過癮。華人觀眾看戲，大多不禁落下淚來，淚水中蘊藏著多少說不清道不明的情感：感動、感傷、感觸，是中國人久居美國鬱積在內心中的一脈文化鄉愁，被這個戲挑動起來了。看完了，很多人說，這是中國文化的光輝！這是中國人的驕傲！中國的表演藝術，能搬到國際舞臺上，讓世人都能欣賞的並不多，而崑曲卻是

其中之一。這次巡演之獲得成功，與美國主流媒體和評論家的熱情揄揚是分不開的，除了前面說過的三大報業集團、ＣＢＳ電視臺以外，還有許多地方報紙、雜誌都有大幅報導及劇評。當然，華文媒體如《世界日報》、《星島日報》，簡直每天都有圖片新聞。其他各電視臺，如ＫＱＥＤ公共電視臺、鳳凰衛視、中天、中央、天下電視，統統沒有停過。媒體的影響，幾乎是「無遠弗屆」，替咱們的崑曲大大的宣揚了一番。戲劇評論家史蒂芬・韋恩說：「一九三〇年，梅蘭芳劇團把京劇帶來了美國，二〇〇六年，蘇州崑劇院青春版《牡丹亭》團隊又把崑曲帶來了美國。這次崑曲在美西的轟動，以及崑曲美學對美國文化界的衝擊，是一九三〇年梅蘭芳訪美以來規模最大和影響最大的一回。」

我這次策劃蘇崑訪美，不是為了賺錢，而是為了遠播中華文明。商業演出是行銷手段，展示崑曲藝術才是根本目的。我認為，要專門靠崑曲賺錢是不行的，也不能把崑曲完全推向市場，主要著眼點是中外文化交流。這次的作為，正好符合「走出去」的文件精神，是令人欣慰的。我想，蘇崑劇組回到蘇州後，留給美國的影響不能就此風流雲散，一定要使美國觀眾對崑曲美好深刻的印象保留下來，希望曲終人不散，不只是餘音嫋嫋，繞梁三日，而要使他們回味無窮，念念不忘。蘇崑去後，德澤尚存，可為

崑曲興亡的文化責任感和使命感

今後各崑團訪美演出打下一定的觀眾基礎。要達到這個目的，就必須播下崑曲的種子。所以這次青春版《牡丹亭》的訪美演出，可以稱之為「走出去」的崑曲展示和播種之旅。

吳新雷：白先生，咱們只管說得高興，但也不能報喜不報憂。我此刻要回過頭來，談論崑曲之憂。上世紀末，在社會轉型期商品經濟和市場化大潮的迅猛衝擊下，在流行歌曲、電腦網路和電視作秀等多種聲色文藝多元化競爭中，中國傳統戲曲的觀眾大量流失，面臨了生存危機，評論界出現了「戲曲夕陽論」、「崑曲消亡論」。我國原有三百六十多個劇種，現在是平均每年有二個劇種自然消歇。聯合國教科文組織評定崑曲藝術是人類精神文化的「遺產」，喜的是認證了它的藝術價值，憂的是它已瀕臨衰亡急需搶救保護。——白先生，你抱著一顆振興崑曲的盛心，為蘇州崑劇院出謀劃策，募集資金，製作了青春版《牡丹亭》上中下三本，得到觀眾的熱情讚揚。這對崑曲的發展，當然是起了很大的推動作用。不過，持續的前進，還得不斷克服困難，真是任重而道遠呵！記得去年五月在南京演出時的座談會

295

上，我聽到青年學生在發言中以你姓名中的「白」和「勇」來立論，一方面敬佩你大力支撐崑劇事業的勇氣，把青春版稱為「白牡丹」，一方面又認為振衰起敝的難度很大，擔心你的負擔太重吃不消。作為一介書生，你一手抓戲，另一手還得奔波於海內外托缽化緣，並非財主；為了製作青春版，你一手抓得焦頭爛額，吃足苦頭受盡累。你聽了他的發言後不以為忤，反而高興起來。你說很樂意為崑曲的振興充當堂吉訶德的角色，不知你是怎樣思考這個難題的？

你在加大憑退休後的養老金吃飯，擔心你的負擔太重吃不消。作為一介書生，你一手抓戲，另一手還得奔波於海內外托缽化緣，並非財主；你聽了他的發言後不以為忤，反而高興起提斯小說中的遊俠騎士堂吉訶德，單槍匹馬，知其不可而為之，結果是弄得焦頭爛額，吃足苦頭受盡累。有一位學生把你比作西班牙賽凡

白先勇：抗日戰爭勝利那年，我在上海看到了梅蘭芳和俞振飛連袂演出的《遊園驚夢》，從此便深深地愛上了崑曲藝術。一九八七年四月，離別祖國將近四十年的我，從美國回歸大陸，到上海崑劇團看了蔡正仁的演出，到江蘇省崑劇院看了張繼青的演出，重睹芳華，重溫蘭馨，陶醉在民族藝術的最高境界中。但環顧崑曲現狀，我感到的危機是「文革」造成的傳承斷層和觀眾斷層。政府當然很重視扶持工作，撥亂反正以後，形勢大好。不過，崑曲的演出市場不景氣；演員的報酬太低，與歌手、影星的收入相比，差距太大。好不容易化了大力氣培養出來的一批新人，在商業利益的對比中，

受到功利社會的刺激，很想改換門庭，難以留住。自海峽兩岸開放文化交流以來，我奔走其間，與臺灣文化界人士共同努力，為各地崑團訪臺演出做了些牽線搭橋的工作，還請崑劇名旦華文漪和臺灣女小生高蕙蘭合作，到美國、法國演出了一本頭的《牡丹亭》。在積累了十多年的崑曲互動經驗之後，我開始策劃青春版《牡丹亭》的製作，通過具體的實踐，想闖出一條發展崑曲的新路。我的思考有兩個層面，第一個層面是讓老中青演員傳、幫、帶，培養接班人才；第二個層面是打出「青春版」的品牌進入校園，對大學生進行傳統文化素質教育，同時進入市場，總的目標是培養青年觀眾，有了青年一代的崑曲愛好者，崑曲才能流傳下去。適逢蘇州「小蘭花班」出了一批新秀，我便動員老輩藝術家的傳人蔡正仁、張繼青、汪世瑜三位梅花獎得主來蘇州授徒傳藝。剛開口時，他們都有顧慮，不肯出來。我以私人之誼，動之以情，曉之以理，好不容易說動了。在「文革」中，極左思潮是不許「拜師」的。但我認為師徒傳承是社會責任心的體現，是口頭文化遺產得以代代相傳的有效方式。二〇〇三年十一月十九日，我在蘇州主持了拜師的古禮儀式，三位師傅收了七個徒弟。我還資助其他小青年到上崑向岳美緹和張靜嫻學生旦戲，到北崑向侯少奎學紅淨戲。在《牡丹亭》劇組中，我請張繼青教沈豐英演好杜麗娘的角色，請汪

世瑜教俞玖林演好柳夢梅的角色。就這樣，我把排戲的事拉了起來，把觀眾看客拉了起來。我的計畫得到蘇州市委宣傳部的大力支持，得到蘇州崑劇院的親密合作。海外的好多朋友，理解我為崑曲做實事的真心，紛紛加入了義工隊伍，我等於是做了義工大隊的大隊長，所以我已經不是單槍匹馬的堂吉訶德了。

吳新雷：看得出來，你是以振興崑曲為己任，主動把重擔扛在自己的肩膀上，自願做崑曲的傳道者。這又應上了先哲之言，叫做「得道者多助」。開始的時候，你一個人到處奔忙，現在是海峽兩岸的友人都贊成，那便是「此道不孤」了。

白先勇：我是動員了一切可以動員的力量，包括師生故舊，至友親朋，我等於開人情支票拉成了「義工大隊」，他們出錢出力，任勞任怨。我把募來的錢，全都把注到崑曲裡面，給師徒發津貼，給劇組發報酬。作為「義工」，我個人分文不取，即使是來往行旅，都是自掏腰包。這一年多來為了聯繫青春版《牡丹亭》赴美演出，單是每天給各方面人士打出的手機和越洋電話費，累計起來已超過一萬多元了。

吳新雷：白先生，我說句笑話，有沒有什麼地方可以報銷的呵？

白先勇：哎呀！向誰去報銷呵？誰也沒有分派任務叫我搞崑曲，盡是我自己要搞的，是自找麻煩，自討苦吃。你說，叫我找誰去算帳？如果要報銷，那就自己找自己報銷唄！

吳新雷：你從二〇〇三年初到蘇州開始策劃青春版，到二〇〇四年四月排演成功，然後巡演於海峽兩岸，這樣繁重瑣細的特大工程，每走一步，你都傾注了心血，忙得廢寢忘餐，無以家為。看樣子，你把崑曲事業當作了自己的「身家性命」了，你真正成了崑曲的「情癡」了。

白先勇：我看到崑曲藝術這麼美，但又看到它急需搶救保護，我便有一種文化責任感和文化使命感，要為中華傳統文化的發揚出一點力。我心裡明白，單靠我一個人是搞不成的。我向海內外的良朋好友喊話，向蘇崑的同仁喊話，把他們的文化使命感也調動起來，群策群力，才能眾志成城。

吳新雷：《世界日報》報導，你曾把清初民主主義思想家顧炎武的名言「天下興亡匹夫有責」，化用為「崑曲興亡國人有責」、「拯救崑曲國人有責」。──白先生，我告訴你，國內的有識之士，業內人士就應肩負救護發揚之責。而且文化部成立了「振興崑劇指導委員會」。這裡由於時間關係，過去的事來不及細說，就說二〇〇四年三月，

299

白先勇：說，崑曲既然是中華民族的國之瑰寶，那末，國人就應該來關注它的前途，業內人士，早就發出了多次呼籲。

中央首長批復了全國政協報送的《關於加大崑曲搶救和保護力度的幾點建議》，請國家財政撥款，「提高崑曲演職人員的生活待遇」，「培養崑曲藝術的後繼人才」。

白先勇：這是多麼英明的議案呵！

吳新雷：政協的建議還說：「我們深感崑曲藝術一方面正面臨著一個很好的發展機遇，另一方面也存在著重大的危機。」主要表現是：「崑曲演出市場不斷萎縮，上演的劇碼急劇減少，歷史上崑曲劇碼可考的有三千多個，到『傳』字輩演員還能演六百個，在那之後每一代大約減少三分之一；演員、編導和作曲隊伍後繼乏人，現有人才流失嚴重。」「為了解決崑曲面臨的危機，應該確立由國家扶持崑曲事業的方針。因為像崑曲這樣世界級的藝術經典，對它的搶救和保護必須保持它的純正的經典品位。」「動用國家的力量來維護民族文化的傳統和維護民族文化經典的尊嚴，這是極其必要的。在經濟全球化的形勢下，這一舉措對於保持民族文化的獨特性，對於增強我們民族的生命力、創造力、凝聚力，有著十分重大的象徵意義和現實意義。」根據中央首長的這個「批件」，有關部門商定，從二〇〇五年至二〇〇九年，國家財政每年投入人民幣一千萬元來搶救保護和扶持崑曲。這對崑曲界來說，簡直是天大的喜訊，所以這幾年來，各崑團喜氣洋洋，幹勁十足。今

年八月五日的《中國文化報》已報導了有關部門主持各項崑曲工作取得的巨大成就。不過，在充分肯定主流成績的同時，對「遺產」怎樣創新的問題卻出現了爭議，有些意見相當尖銳。如六月裡的《北京紀事》，發表了張衛東的《寫在遺產日之時——崑曲的後事怎麼辦》說：「在蘇州舉辦第三屆崑劇節的劇碼都是新編改良戲，……崑曲照現在這樣走下去必然滅亡。」八月裡的《南風窗》，發表劉紅慶的《崑曲藝術節，創新還是滅殺》說：「國家拿出上千萬元來扶持世界非物質文化遺產的崑曲，不懂得崑曲的行政幹部卻提出『創新』才是出路的主張。由於錯誤的導向，致使大家拿傳統亂開刀。」

這批評了「行外人」不顧「批件」的瞎指揮作風，明明是政協呼籲以搶救保護為當務之急的撥款，卻變成了申報創新項目才能獲得款項的規定。文中指出，遺產將不成其為遺產，現今已不是「保護崑曲」的問題，而是到了「保衛崑曲」的關頭。至於觀眾對「新概念崑劇」的不滿，則轉而批評有些「行內人」中的跟風者，八月二十二日有一位曲社裡的曲友「崑蟲」（崑曲迷的謔稱）在《西陸》網站上發佈了《但願崑曲不要葬送在崑曲人手裡》的帖子說：「記得北崑的張衛東先生曾預言正宗的崑曲必然滅亡，而且『最後很可能是崑曲的行內人士把真正的崑曲給葬送了』。當時我對這種說法很不以為然，暗中還罵這張烏鴉嘴遲早會把崑曲『唱衰』」。最近

聽到網友對本屆崑曲藝術節的種種評論之後，我又重讀了張先生的採訪文章，覺得他的話雖然貌似偏激，但與其說是危言聳聽，不如說是表達了一些崑曲人對崑曲現狀與發展前景的深切失望和憂慮。我想，各崑劇團的業內人士若能透過舞臺上一片表像看到正宗崑曲『大廈將傾』的潛在危機，加深憂患意識，頂住來自各方面的壓力與誘惑，為『保衛崑曲』的艱難事業貢獻一份力量，進而使張先生的預言成空，則普天之下仰賴崑腔如甘霖的崑蟲眾生又何其幸也！」——白先生，這些事情不知你曉得不曉得？

白先勇：我都曉得的。

吳新雷：今年你人在美國，怎麼會曉得的呢？

白先勇：要知道，我是人在美國夢在中國，身在加州心在蘇州的呵！你想，我請蘇州崑劇院到美國來，能不關心蘇州的事情嗎？你不是說現今是全球化時代嘛，全球化的標誌之一就是訊息速爆，國際間的互聯網上什麼消息都有，除非你漠不關心，兩耳不聞窗外事，那當然就不知曉；只要你稍為關心一下，就什麼都曉得了。

吳新雷：嗨！你真是秀才不出門，能知天下事呵！既然你已知曉，我就不必再講上述那些事情了。這樣，能不能客觀地做點兒探討，把「崑曲的繼承與創新」完全作為一個純學術問題，我想向你請教，想問問你有何高見？

白先勇：不，吳老師不要客氣，我倒是想聽聽你的高見，請你先講。

吳新雷：我是搞研究工作的，只會談理論講考據。——這個問題麼，說來話長，自從一九五六年《十五貫》一齣戲救活崑劇以來，關於繼承傳統與改革創新的議題，一直爭論不休。二十世紀中葉，為了反對「話劇加唱」式的創新，戲曲界曾有過京劇姓京、崑劇姓崑、崑劇姓崑的熱烈討論。事至今日，不管怎麼改，怎麼創，崑劇姓崑的原則是一定要堅持的。崑曲之所以衰而未亡，是因為它是中華傳統文化的結晶，藝術底蘊深厚，但是怎樣來搶救、繼承這筆遺產，怎樣來處理好繼承與創新的關係，卻是眾說紛紜，莫衷一是。在當前商品經濟的功利化趨勢下，搞崑曲無功利可言，崑曲的生存確是成了問題，是把它送進博物館呢？還是闖向市場力圖發展呢？真是面臨進退兩難的境地呵！我認為，任何藝術形式的成長和發展，由於時代社會的變化，經濟形勢的差別和大眾審美觀念的歧異，就必然有興有革。所以「振興崑劇指導委員會」曾制訂了「保護、繼承、創新、發展」的八字方針，大家都是遵奉執行的，但不知為何，忽然變成了創新為先。而在第三屆崑藝術節上，奇怪的是「崑指會」卻沒有出面，銷聲匿跡，不知到哪裡去了，叫人家想問也沒處問。對於「崑指會」的八字方針，我們的理解是要辯證地以繼承、傳承為當務之急，創新必須在繼承傳統的基礎上進行。我們認

為，不能把遺產創新跟日新月異的科技創新相比，應視物件之不同區別對待，具體情況要具體分析，不可眉毛鬍子一把抓。崑劇創新要把握一個「度」，適度的改革和創新是要的，但不能過度，不可大刀闊斧，傷筋動骨。否則，將創成一個非驢非馬的新歌劇。這次柏克萊研討會在九月十七日上午涉及創新的議題時，旁聽席上有位洋人突然舉手發問，他說：「中國戲曲的劇種太多，什麼Kun Opera（崑劇）、Peking Opera（京劇）、Cantonese Opera（粵劇）等等數百種，把頭腦都鬧昏了，能不能創新？把Kun、Peking、Cantonese之類的頭銜全都去掉，創造一個全新的劇種，一統天下，就叫做Chinese Opera（中國式歌劇）？」此言一出，引得哄堂大笑！主持會議的人詫訝莫名，只得連聲回答說：「No（不行）！No（不行）！No（不行）！」因為這位洋人不瞭解中國戲曲的聲腔特徵，不懂聲腔是劇種的命根子，以為聲腔可以隨意拿捏創新，只會坐而論道，只會紙上談兵，講不好。白先生，你談。我是個書呆子，只會坐而論道，只會紙上談兵，講不好。白先生，你如今製作了青春版，有了實踐經驗，還是請你講吧！

白先勇：圍繞崑曲繼承與創新的爭論，一直是在打圈圈，簡直是陷入了一個怪圈，要解脫也難。這個問題，你一定要問我，我可以講講個人的認識，不一定對頭，請批評指正。

我認為，所有的表演藝術都是要發展的，都是繼承中有創新，創新中有繼承，既是繼承，又是創新，繼承與創新是一體的，不能割開來講，按照美學原理，就是「你中有我，我中有你」。我贊成原生態的原汁原味之說，但我同時也贊成創新。崑劇需要創新才能生存，這是時代社會的變化決定的。明朝那個時代沒有電燈，唱戲是點的蠟燭。舞臺調度沒有條件，只能是一桌二椅。那我們現在演戲總不能仍舊點了蠟燭上臺，現代化技術聲、光、電是可以利用的，舞臺創新時加一點燈光佈景等現代化元素還是可以的，當前高科技已發展到用電腦自動化控制燈光的水準，總不能棄之不顧。但劇種的聲腔和核心元素不能亂改，眼睛裡揉不得半粒沙子，一定要維護原有的藝術特徵，尤其是唱腔和表演，絕對不能搞成話劇加唱。至於原汁原味，也不是死水一潭，而是鮮活靈動的。所以我們不要說「一動也不許動」，只能說是儘量保護好傳統的家底子，不要把「遺產」吃光了。

在製作青春版《牡丹亭》的過程中，我是抱著誠惶誠恐、戰戰兢兢的態度來面對繼承與創新的難題的。我的原則是要做到正宗、正統、正派，讓崑曲的古典美學與現代化劇場互相接軌，讓傳統與現代對接。尊重傳統而不因襲傳統，利用現代而不濫用現代；古典為體，現代為用。劇

吳新雷：

本不是改編，只是整理，保留原著的精髓，只刪不改。唱腔原汁原味，全依傳統，只加了些烘托情緒的音樂伴奏。服飾佈景的設計講求淡雅簡約，背景採用書畫螢幕，留出足夠的空間便於演員表演，絕對不把話劇裡寫實的佈景或者西方歌劇音樂劇裡熱鬧的東西用到崑劇上來。崑劇美學跟西方是不一樣的，咱們的美學是線條的、寫意的，不是塊狀的、寫實的。

關於這一點，《世界日報》報導，洛杉磯的兩位專家看了青春版以後還發生了爭議。《洛杉磯時報》的評論家史維德（Mark Swed）認為佈景還沒有達到大製作的水準，太簡化，要求再下功夫。但加州大學東亞語言文化系教授宣立敦（Richard E. Strassberg）理解崑劇舞臺不能太實，認為目前的佈景水準已經夠了，不需要多下功夫。他稱許青春版淡雅的舞臺背景極有品位，尤其讚賞高懸在天幕上的巨幅中國抽象水墨畫和書法螢幕。──宣立敦教授是我二十五年前的老朋友，他早年在耶魯大學曾經跟旅美崑曲家張充和先生學唱崑曲，經張先生關照，曾於一九八一年七月到南京大學訪我，我介紹他到上海拜訪了俞振飛先生。他把俞老的《習曲要解》翻譯成英文介紹到美國，他倆的交鋒我很感興趣！青春版還有不少可以改善的地方，歡迎大家提出不同的意見，以便做到集思廣益，精益求精。

白先勇：

這件事很有意思！他倆的交鋒我很感興趣！青春版還有不少可以改善的地方，歡迎大家提出不同的意見，以便做到集思廣益，精益求精。

吳新雷：我去年在南京曾寫了三條意見，你不介意吧。這次到美國來，我因為提過青春版的意見，擔心你要不高興，說不定你就不再睬我了。

白先勇：說那裡話來，我也不致於那樣小心眼、小肚量，咱們搞崑曲的同道，應該相容並包，心胸要開放，不要容不得一點批評意見。大家都是為崑曲好嘛，應該團結向前。

吳新雷：請問白先生，今後有沒有什麼別的打算呢？

白先勇：十月十二日青春版劇組回蘇州後，十一月中準備到我的故鄉桂林去演，到廣州、珠海、廈門等地去演。明後年還要「走出去」，美國東海岸的耶魯大學和紐約林肯藝術中心已發出邀請，另外要到日本、加拿大、澳大利亞、英國去巡演，把崑曲的聲音在全球範圍內送得更遠些。

至於將來嘛，常言道「年歲不饒人」，我也不可能永遠健康。去年在大陸跑了六、七個地區，累得生病了，血壓又高了。朋友們勸我不要再跑了，趕緊回家養息吧。我回到美國聖塔芭芭拉家裡，聽醫生的話，減輕心臟負擔，好不容易把血壓降下來了。我知道蘇州人心靈手巧，以擅長栽養盆景聞名於世，我製作的青春版，好比是跟蘇崑共同栽培了牡丹盆景，今後我想把這開出花朵的牡丹盆景上交給蘇州市府。這意思就是前面說的，個人的力量是有限的，歸根結蒂還得依靠政府。——我的打算如此而已，豈有他哉！

吳新雷：我曉得，你的正業還是要從事小說創作，還要為尊翁白崇禧將軍寫完家傳，實在忙不過來。我看到，《環球時報》（人民日報社主辦）駐美國特派記者李文雲寫了一篇報導，打出的旗幟是「七十歲的白先勇，四百年的《牡丹亭》」，其含義是祝賀「白《牡丹》」訪美演出成功，並祝你七十大壽，祝頌你老當益壯。

吾輩均已退休，但你如《論語》所說「樂以忘憂，不知老之將至」，仍然是「志在千里」、「志在萬里」，憧憬著崑曲美好的前程。我沒有什麼本領，想做義工而缺乏能量不夠格，只能做一個義務宣傳員，宣傳崑曲不會亡！我認為，只要各崑團的傳人尚在，只要各曲社的能人還在，崑曲的本體生命就不會亡故。先哲有言：「善歌者使人繼其聲，善教者使人繼其志（《禮記‧學記》）。」我相信，各崑團的藝術家都是有責任心和使命感的，他（她）們肯定願意把演唱藝術傳下來，讓崑曲的聲教播揚海峽兩岸，正如你前面引用《書經》所言「無遠弗屆」，定能遠渡重洋，走向全球。

《文藝研究》特約「訪談與對話」專稿
原載《文藝研究》二〇〇七年第三期

崑劇「青春版《牡丹亭》」訪美巡演的多重意義

在「崑曲義工」白先勇教授的策劃統籌下，蘇州崑劇院青春版《牡丹亭》劇組於二○○六年九月中應美國加州大學之邀，到柏克萊、爾灣、洛杉磯和聖塔芭芭拉四個校區的劇場巡迴公演。劇組飛來飛去，歷時一月之久，共演四輪十二場，受到美國觀眾的熱烈歡迎，博得了美國主流社會和主流媒體的一致好評。我因為得到柏克萊和洛杉磯加州大學及美中文化協會的邀請，赴美參加《牡丹亭》的學術研討活動，親見親聞了一些藝事情況，所以在這裡談談我的體會，和大家進行交流。

崑曲藝術的世界舞臺和國際市場

用國際眼光來考察「青春版《牡丹亭》」訪美巡演的成功實踐，可以總結出多項寶貴經驗，而最重要的經驗是：以傳承、發揚民族傳統與時代審美觀念相融合的方式把崑曲藝術推上世界舞臺，以商業演出與社會運作相結合的辦法使崑曲藝術走向國際市場。白先勇先生製

作青春版《牡丹亭》的宗旨，原本就是要繼承崑曲藝術的民族傳統，使它發揚光大。他認識到保持了民族性才有國際性，但為了與國際舞臺接軌，故步自封，還必須吸收現代劇場新的元素，以適應當代中外觀眾的審美需求。他在〈《牡丹亭》還魂記〉一文中說[1]：「在這次青春版《牡丹亭》製作的千頭萬緒中，崑曲的古典美學如何與現代劇場接軌，是最大的難題。中國傳統戲曲『現代化』有過太多失敗的前例，我們這次結合『古典』與『現代』，也是抱著兢兢業業的態度來面對這項難題的。我們的大原則是尊重但不一定因循『古典』，選擇但避免濫用『現代』。『古典』為體，『現代』為用。」「將崑曲的古典美學與現代劇場接軌，製作一齣既古典又現代，合乎二十一世紀審美觀的戲曲。」他深知崑劇的唱腔和舞臺藝術的核心元素是不能隨便亂改的，眼睛裡揉不得半粒沙子，一定要維護崑曲原有的藝術特徵。崑曲之所以受到國際上戲劇音樂界的推崇，正是因為它具有中國古典聲樂和聲腔的民族傳統。德國格丁根大學的魯道夫教授曾撰寫了論文〈從比較音樂學視角來評論在21世紀處於現代化和傳統之間的崑曲〉[2]，他指出：

1 見白先勇編著《牡丹還魂》，上海文匯出版社二○○四年版十一至十六頁。

2 魯道夫（Rudolf M.Brandl）一九四三年生，在維也納音樂學院獲得比較音樂學博士學位，現任教於德國格丁根大學。一九八六年曾來華研究儺文化，後又研究中國地方戲和崑曲。這篇論文經吳子暉譯為中文，載於朱恒夫、聶聖哲主編的《中華藝術論叢》第七輯，上海同濟大學出版社二○○七年版二一一至二二○頁。

崑曲無疑是一種經典的中國戲曲風格，就其藝術價值來說，它對於世界音樂文化的意義可以同包括歐洲的歌劇傳統在內的所有文化相提並論。二〇〇一年聯合國教科文組織宣布崑曲為「人類口頭和非物質文化遺產的傑作」就充分說明了這一點。

他力主崑曲音樂一定要「保持自己的特性」，反對用西洋音樂來革新崑曲，指出「西洋作曲法加上中國的內容」這句口號「是十分荒謬的事」。青春版《牡丹亭》之所以獲得訪美演出的成功，就是它唱出了崑腔水磨調的特色，是繼承了曲牌體原譜而不是重新作曲，對於〈春香鬧學〉、〈遊園驚夢〉、〈尋夢〉、〈離魂〉、〈拾畫叫畫〉等十四個傳統折子戲的經典唱段，紋絲未動，保持了原汁原味。至於其他各折，有清代乾隆年間葉堂的《納書楹牡丹亭全譜》可依，個別曲子則用傳統的崑曲譜曲法來潤腔。只是為渲染和烘托現代劇場的舞臺氣氛，在幕間配樂方面作了些新的設計。這樣既保證了正宗、正統、正派的崑曲風格，又讓崑劇的古典美學與現代化劇場相適應。

這次「蘇崑」出國，作為商業性演出，是和四個劇場訂了演出合同的。劇場公開賣票，只賺不賠。如果票房虧空，是要「蘇崑」倒貼的。但美國觀眾對崑劇「素昧平生」，並不瞭解，演出收效如何？票房價值怎麼樣？誰也無法估計，誰也不能打包票。這就需要進行社會運作，提前做好宣傳廣告工作。白先勇先生有鑒於此，早在七月中就做了前期準備，主動深入地發動主流社區的群眾來關心崑曲的演出，重點是學界和僑界。他奔走在南北加州各校區

之間，為加大的師生義務開講座，用英語講解湯顯祖的《牡丹亭》，進行導讀。最重要的一次活動是七月十五日下午在南加州艾爾蒙地中國表演演藝中心，白先生向準備看戲的觀眾宣講了崑曲歷史及青春版《牡丹亭》的緣由，請旅美崑劇名旦華文漪輔助演唱。講座由南加州大學的張錯教授擔任引言人，洛杉磯加大中國研究中心主任史嘉柏和爾灣加大戲劇系主任羅伯特・科恩作為嘉賓出場。等到蘇崑團隊到達美國以後，又在各地作了十二場示範講演，如在巴沙迪那市的亞太博物館和橙縣的寶爾博物館舉行了演員和群眾的見面會，為吸引觀眾起到了重要作用。洛杉磯美中文化協會也配合做了些宣傳鼓吹的工作，協會的監事長吳琦幸在天普市書原廣場二樓作了〈湯顯祖和他的《牡丹亭》〉的通俗講座。自九月十九日至二十四日，他把我也邀去協會講了〈崑曲之流變〉和〈如何欣賞青春版《牡丹亭》〉，起到了良性互動的作用。我還為僑員義務拍曲教唱，鼓動了他們的興趣。這一系列輔導運作，起到了良性互動的作用。

後來，白先勇先生對媒體發表談話說：「這次巡演有三個超乎想像，一是美國觀眾對《牡丹亭》的熱愛超乎想像，二是美國觀眾之多超乎想像，三是美國觀眾對劇情的瞭解超乎想像。」這當然是白先生親自帶頭，和蘇崑團隊共同努力，在場內場外調動一切積極因素產生的極佳效果。

訪美巡演三大意義之一

青春版《牡丹亭》劇組訪美巡演的勝利成功，意義重大，非同小可。總的說來，至少有三大意義。首先是，以崑曲藝術展現中國文化，增進了中美文化交流，傳播了中華文明，讓美國人知道，中國有湯顯祖的《牡丹亭》，比英國莎士比亞的《羅密歐與茱麗葉》出色得多；同時，通過《牡丹亭》的演出，使美國觀眾欣賞到富有中華民族特色的崑曲藝術，在美國形成了崑曲的觀眾群。

白先生動員海峽兩岸的文化精英和蘇州崑劇院親密合作，共同打造了「青春版《牡丹亭》」。他這次策劃「蘇崑」訪美，心裡有一個強勁的信念：想從加州發端，在美國帶動一股瞭解崑曲、欣賞崑曲的風氣。他到柏克萊加大作了講座後，便鼓動音樂系和東方語言文化系聯合開設崑曲選修課，聘請青春版《牡丹亭》字幕的英譯者李林德教授擔任曲師，教美國學生唱崑曲。參加聽課的喻麗清在〈白先勇與《牡丹亭》〉一文中記敘[3]：

3 此文載於二〇〇六年十一月十九日《澳門日報》。

313

說來慚愧，連聯合國都要起而捍衛這種稀有劇種了，而我卻在此之前從不知道崑曲有這麼偉大。

於是，她不僅看演出，而且跑到崑曲課堂裡學唱。她描寫道：

白先勇的青春版《牡丹亭》於九月十五日到十七日在柏克萊加州大學的澤勒巴劇場演出，三天歷時九小時的演出盛況空前。大學裡還特別開了一門崑曲課，每星期兩次，每次一個半小時。兩學分的音樂系和中文系合作的課程，我因近水樓臺，早早就跟李林德教授報名旁聽……音樂系的學生拿起李老師中英對照五線譜的崑曲選段來，居然也能唱得十分中聽，開始的時候，我覺得驚異不已。

這客觀地反映了崑曲在加州大學青年學生中傳唱的真實情況，所以「蘇崑」雖在演出結束後離開了柏克萊，而崑曲的聲音仍繼續不斷地迴盪在加大的校園裡。

從柏克萊到爾灣，從洛杉磯到聖塔芭芭拉，「蘇崑」的演出高潮迭起，新聞媒體的報導前呼後應。《世界文化遺產網》發表評論說：「很多美國的民眾對中國這一東方文明古國充滿好奇，《牡丹亭》為他們提供了一個近距離接觸中國文化的機會，這不僅是一場展現中華傳統崑藝魅力的盛宴，更開啟了一扇幫助美國人民瞭解中國的窗口。」

對於這次崑劇在美國的展示和傳播，戲劇評論家史蒂芬・韋恩說：「一九三〇年，梅蘭芳劇團給我們帶來了京劇；二〇〇六年，青春版《牡丹亭》劇團又把崑曲帶來了。」這次崑劇在美西的轟動，是一九三〇年梅蘭芳訪美以來規模最大和影響最大的一回。美國的主流媒體紛紛報導並發表劇評。哥倫比亞電視網（ＣＢＳ）特地為「蘇崑」向全美發播了錄影的電視新聞，從東海岸的《紐約時報》到西海岸的《舊金山紀事報》和《洛杉磯時報》，也都為崑曲作了宣傳。有了這三報一臺的新聞巨頭出面，其他地方的報刊和電視臺也就跟上來了。

如《舊金山古調期刊》發表邁克・茲維巴赫的劇評說：

白先勇稱其為「青春版」，意指他所作一項重要而有創見的決策：挑選年齡與劇中人相稱的角色擔綱，沈豐英所飾之杜麗娘及俞玖林所飾之柳夢梅，果然，俊麗無比，令人信服。但當你看到演員在劇中所需表現的技藝，你就會明瞭選角要有何等的信心了。男女主角的成就簡直令人震驚。

《聖塔芭芭拉獨立週刊》發表伊莉莎白・史懷哲的劇評說：

這個戲壓倒性的成功，具有重大歷史意義⋯⋯一則它將中國文化遺產中幾乎忘卻了的奇珍再度重現，並令四百年之久的作品在國際上大受歡迎。

而《聖塔芭芭拉新聞報》發表泰德‧繆斯的劇評則說：

夢中情——史詩式的中國戲曲乃本年重大文化事件。有時候一件文化大事降臨聖塔芭芭拉，因其如此與眾不同，如此氣勢逼人，觀眾必須全心投入，沉醉其中，因而全年便以此事件為標幟。在這個意義上，二○○六年是屬於《牡丹亭》的。

這便是美國的評論家對「青春版《牡丹亭》」演出的高度評價。

至於華文媒體《世界日報》和《星島日報》，幾乎每天都刊載新聞和圖片。如《舊金山世界日報》九月十六日的報導題為〈青春牡丹亭美國首演，美不勝收：柏大登場，詞美、舞美、樂美、人美、腔美、臺美，中西觀眾讚不絕口〉。九月十八日的報導題為〈《牡丹亭》美國首演成功，觀眾反應強烈，有人感動落淚〉。《洛杉磯世界日報》九月二十四日報導〈青春版《牡丹亭》轟動爾灣加大〉，十月十一日報導了洋人看戲的比例，前三地是洋人占了三分之一上下，華裔占了三分之二左右，而在聖塔芭芭拉演出時，洋人觀眾竟高達百分之七十。該報記者描述說：

原來劇團擔心，在中國也算得上陽春白雪的崑曲，美國人難懂。但紐約的經紀人Jane Hermann表示：精美的藝術是世界性的，雖然絕大部分美國觀眾都是首次接觸

傳統戲曲，《牡丹亭》優美的唱腔，漫動的舞姿，悠揚的音樂，充滿象徵意義的淡雅服飾，具備濃郁東方韻味的舞臺設計，令美國觀眾驚歎不已。從每場演出中觀眾對幽默劇情的熱烈反應，演出完畢後全場起立經久不息的掌聲，就可以看出，美國觀眾不僅看懂了，而且很喜愛。

這記敘了洋人中的代表人物發表的觀感，是對「蘇崑」演出的熱忱讚揚，是崑曲能夠為美國觀眾接受的肯定性評估。

訪美巡演三大意義之一

其次，「蘇崑」的訪美演出，恰好是遵循中央有關「文化『走出去』」的方針政策，拓展了崑曲發展的空間，打進了海外市場，獲得了美國民間和政府兩方面的歡迎和肯定。

我們知道，「文化『走出去』」是文化產業全新的發展課題，我們一定要主動參與國際間的合作與競爭，擴大對外文化貿易，消除文化逆差。但商業化競爭必須要有品牌意識，在全球演出業的自由貿易中，西方文化產品因擁有品牌優勢而在演出市場上占了風光。那麼，我們坐擁五千年文明古國的文化資源如何走向海外市場呢？我們認為，白先勇先生首創「青春版」，正好與蘇州崑劇院親密合作，聯手打出了「中國崑曲藝術」、「《牡丹亭》」、

「青春版」三張靚麗的名片，這就找到了進入美國市場的突破口。作為當代文化建設的形象工程，崑劇青春版《牡丹亭》成了具有響亮的品牌效應和明顯的中國特徵的文化產品，在美國民間受到了觀眾的歡迎，同時引起了官方的重視和肯定。

「青春版《牡丹亭》」此次在美國四個城市的演出均採用市場化的運作，全程爭取海外及社會資金支持近千萬元。演出最高單場票價一百二十美元，最高套票二百一十美元，創造了場場爆滿的奇跡。在柏克萊的演出，不僅戲票早已在演出前銷售一空，而且柏克萊市的飯店在《牡丹亭》演出的三天已全部預定滿。擁有兩千多座位的澤勒巴劇場早在劇目上演前一星期就將三場演出票全部售罄，並出現了一票難求的景象。爾灣的巴克雷劇場、洛杉磯的羅伊思劇院等在美國主流社會具有重要影響的世界著名劇場，都是第一次接待大型的中國戲劇演出，羅伊思劇院甚至是第一次接待亞洲團體演出。青春版《牡丹亭》不僅實現了這些劇場引進大型中國戲劇院零的突破，而且打破了這些劇場多年來世界各團演出未超過七成的上座率，創造了滿座的神話。巴克雷劇場中心主任Karen Drews Hanlon說，像青春版《牡丹亭》這樣的賣座和效果，他還是第一次看到。加大爾灣校區戲劇系主任Robert Cohen接受採訪時說，中國文化在美國主流社會應該說還是比較陌生的，十多年前他接待過不少中國戲劇團體，上座率都沒有達到如此之好的效果。他讚揚青春版《牡丹亭》是他看到過的最好最精緻的藝術。[4]

4 見《中國文化報》二〇〇六年十二月七日所載〈讓優秀民族文化滿懷信心走向世界——寫在青春版《牡丹亭》訪美載譽歸來之後〉（高福民、成從周、顧曉宇）。

青春版《牡丹亭》到美國巡演，得到中國駐舊金山、駐洛杉磯總領事館的大力支持。駐洛杉磯總領事鍾建華向劇組頒發了祝賀狀，並給予極高的評價說：「你們這次文化交流是一次成功的中美民間文化交流，是中華民族凝聚力的體現，你們在書寫歷史。」美中國際交流協會和美國上海人聯誼會等民間組織也都向劇組呈送了祝賀匾。

這次巡演，本來全然是民間的文化交往，但出乎意料之外的，卻由於民間熱情的升溫，引起了美國官方的重視。《洛杉磯世界日報》在〈《牡丹亭》擴獲主流觀眾〉的時評中說：「美國主流社區，對青春版《牡丹亭》製作和演出團隊，把如此優美的中國傳統戲劇帶到這裡，與美國觀眾分享；這份宏揚中華文化，促進中美文化交流的用心和努力，獲得了美國政界的高度讚賞。」所謂「美國政界的高度讚賞」，當然是指美國政府的官方反應，此非虛言，而是有具體的實證的。就我所知，政府的回應，至少有四項是超乎尋常的：

第一，美國國會委派國會眾議員路易思・凱普斯（Louis Capps）為代表，向白先勇先生和青春版《牡丹亭》劇組頒發了美國國會的「特別認定證書」，讚揚白先生和蘇州崑劇院為中美文化交流作出了傑出貢獻。

第二，洛杉磯大市和郡縣向白先生和「蘇崑」劇組頒發了「特別嘉獎證書」（表揚令），感謝他們把優美的崑曲帶到了洛杉磯。

第三，美國紐約文化部和林肯藝術中心連署，給青春版《牡丹亭》的藝術導師張繼青頒發了「藝術終身成就獎」（Lifetime Achievement Award for the Arts: Ms. Zhang Ji Qing）。這個獎

項來之不易，歷來給與華人只評發過二次，上次發給了京劇表演藝術家張君秋，這次發給了崑劇表演藝術家張繼青，而且是因張繼青隨青春版《牡丹亭》劇組訪美而頒發的，並由柏克萊加州大學安排了頒獎儀式。

第四，十月三日下午三點，在聖塔芭芭拉市政大廳舉行隆重的命名儀式，由女市長瑪蒂‧布魯姆（Marty Blum）宣布十月三日至八日為該市的「《牡丹亭》周」。這是聖塔芭芭拉建市以來第一次為人類的戲劇藝術命名，也是該市第一次為中國的崑曲藝術活動提升到城市慶節的高層等級。為此，該市主要街道都掛上了印有《牡丹亭》字樣和演員頭像的彩旗。女市長很欣喜地說：「現在整個聖塔芭芭拉市的市民都知道崑曲《牡丹亭》了，感謝白先生和蘇州崑劇院為我們帶來了中國美妙的藝術！」

這些美國的官方舉動，充分凸顯了青春版《牡丹亭》訪美演出的重大意義。同時，這也就是我國政府實施「文化走出去」和「文化外交」的英明政策取得了具體成效的有力明證。

訪美巡演三大意義之三

再者，這次《牡丹亭》演出在美國引起的熱潮，以及崑曲美學對美國文化界的影響，也是意義非凡的。這次「蘇崑」的到來，啟發並帶動了海外學者把崑曲當作專門的學問來研究，彰顯了全球化時代崑曲的國際地位。

為配合青春版《牡丹亭》的美國首演，柏克萊加州大學中國研究中心特地舉辦了「《牡丹亭》及其社會氛圍——從明至今崑曲的時代內涵與文化展示」學術研討會。柏克萊加大實力雄厚，在美國首創研究崑曲的國際大會。邀請書上寫明會議的緣起是「趁著白先勇先生策劃的青春版《牡丹亭》在本校首演之機」，舉辦「集戲曲、文學與歷史於一體的大型論文研討會」，使研究工作學術性與演劇性相結合。柏克萊加州大學是美國研究《牡丹亭》的學術重鎮，有史以來第一位把湯顯祖《牡丹亭》原著翻譯成英文的就是該校東語系教授白之（Cyril Birch），而青春版《牡丹亭》劇本的整理人之一、臺灣中研院文哲所的研究員華瑋便是白之教授的高足，這次師徒倆都參與了研討會。

大會定於九月十四日下午開幕，由戲劇舞蹈及表演研究系主任羅伯‧寇主持，白先勇先生致開幕辭，題為〈Peony Pavilion for a New Generation〉（〈為年輕一代的《牡丹亭》〉）。

從十五日起，會議分「崑曲的音樂」、「明清之際的崑曲」、「全球語境中的崑曲」、「崑曲的世界意義」等專場。如密西根大學音樂系約瑟夫‧蘭姆（Joseph Lem）提交的論文是〈崑曲：明末清初的典雅音樂對話〉，他指出，崑曲長期受歡迎的基礎，不僅因其具有深厚的藝術底蘊，且因崑曲為觀眾提供了典雅音樂及提升「精神層次」的「工具、場所和程序」。加拿大不列顛哥倫比亞大學的史愷悌（Catherine Swatek）提交的論文是〈誰將吳音入崑曲〉，她在發言中以清初蘇州派曲家李玉的《萬里圓傳奇》為例，考述了蘇州話（蘇白）在崑劇念白中的作用。來自印度的蘇迪托‧夏特爾傑

（Sudipto Chatterjee）在發言中說，《牡丹亭》裡的人鬼情是生死戀的典範，其中有藝術，也有學術，他希望崑曲劇組能到印度去演出。會議用語規定為英語和漢語，我應邀在九月十五日第一場會上發言，用漢語講了〈《牡丹亭》崑曲工尺譜的源流〉。研討會採用講習班的方式，在臺上連日主講的學者共二十八位，臺下則是一百多位加大師生，聽講後可以自由提問。白天研討，晚上看戲，十七日閉幕。從九月二十五日到二十八日，洛杉磯加州大學也開辦了崑曲《牡丹亭》的研討講座，由該校中國研究中心主任史嘉柏（David Schaberg）和中美藝術與媒體中心主任顏海平共同主持，東亞語言文學系、音樂系、人類學系和影視劇學院的一百多位師生聽講。在臺上出場的人包括我在內共有二十二位，二十五日第一個出場的是該校東亞語文系的 Richard E. Strassberg（中文名宣立敦），主講〈《牡丹亭》作者湯顯祖的學行〉。他印發了《臨川縣志》中的輿地圖和玉茗堂遺址示意圖，考證了湯顯祖到嶺南的行蹤。宣立敦教授喜愛崑曲，曾將《粟廬曲譜》中俞振飛先生的〈習曲要解〉翻譯成英文。青春版《牡丹亭》在洛杉磯羅伊思大劇院演出時，他擔任了下本「人間情」開幕前的評介人。這期間，他還和爾灣加大戲劇系主任科恩一起，跟《洛杉磯時報》的專欄作家史維德（Mark Swed）開展了一場不同意見的爭鳴。

爭鳴的來由是這樣的：史維德在九月二十二日至二十四日到爾灣巴克雷劇場看了上、中、下三本的演出後，立即寫了一篇題為〈摘枝牡丹能開花〉（"Peony" able to flower amid cuts）的劇評，發表在二十六日的《洛杉磯時報》E1轉ES版上，並配發了俞玖林扮演柳夢梅

的劇照。史維德對青春版《牡丹亭》的演出是讚揚、肯定的，他稱讚男女主角俞玖林和沈豐英的演藝，讚賞唱腔優美動聽，表演賞心悅目，但也對舞臺背景和音響效果提了些意見。當劇組於九月二十九日到洛杉磯演出後，他又發表了對背景設計的不同看法，因此引發了科恩和宣立敦對他的駁議。《洛杉磯世界日報》是這樣報導的：

一口氣看完上、中、下三本的爾灣加大戲劇系主任科恩（Robert Cohen）表示，青春版《牡丹亭》絕對震撼。科恩正為倫敦的戲劇雜誌《國際戲劇》（Plays international）撰寫劇評。他認為，蘇州崑劇院的演出，在美國獲得了璀璨的、戲劇性的成功。至於《洛杉磯時報》音樂戲劇評論家史維德在報上一些態度有所保留的評論，對中國劇有深入研究的科恩表示，史維德說演出團隊在背景上所化的功夫太少，是出於對崑曲演出的傳統有所誤解。崑曲的道具和背景，應該精細、簡潔勝於壯觀。洛杉磯加大東亞語言文學系的中國古典戲劇及小說專家Richard Strassberg（宣立敦），也對《洛杉磯時報》的劇評不敢苟同。他認為，該劇的服飾非常絢麗多彩，舞臺背景極有品味，尤其讚賞高懸在舞臺上的巨幅中國抽象水墨畫和書法。

原來，白先勇先生製作的青春版《牡丹亭》，對於布景的設計講求淡雅簡約，背景採用書畫螢幕，留出足夠的空間便於演員在臺上表演，絕對不把話劇或西洋歌劇音樂劇裡的寫實

布景用到崑劇上來。崑劇美學是象徵寫意的，不是塊狀寫實的，史維德不瞭解這一點，認為太簡單，反而要求大製作。而科恩和宣立敦理解崑劇舞臺不能太實，認為目前的布景水準已經夠了，不須再下功夫。這場學術討論很有意思，反映了大洋彼岸的文化人是認真對待「蘇崑」的演出的。

在美國參加學術活動的過程中，我有切身體會，認識到柏克萊和洛杉磯加大的會議是因青春版《牡丹亭》而辦的，這表明了美國教育界、學術界研討崑曲的熱誠。與會者並非泛泛而談，都是下了功夫的很有見解的知音之論。加州大學四大分校的四位校長，曾聯名致函中國文化部孫家正部長，題為〈崑曲是一個仍然充滿生命力的傳統〉[5]，內中有言：

江蘇省蘇州崑劇院來加州巡迴演出青春版《牡丹亭》，其表現之高妙傑出令人震驚，我們特此寫信表示激賞與感謝。此一系列之演出，加上相關活動，對中美文化交流標示出重要之發展，同時也大大地豐富了我們校園的教育經驗。這次巡演也是真正首次將崑曲引介入美國，此一事件，由於聯合國教科文組織將崑曲榮薦為「人類口頭非物質文化遺產」之傑作，更凸顯其重要涵義。此次巡演，美國主流媒體密集跟蹤報導，喚起美國人對中國表演藝術之古典傳統強烈興趣……尤其在加大柏克

萊首演之際，召開了一個國際崑曲研討會，彰顯了美國主要學術機構把崑曲當作世界性表演藝術來研究的重要性及其意義。

由此可見，中國的崑曲藝術如「古樹發新綠、逢春又開花」一樣，得到了國際間熱情的讚譽，已提升到世界級共有文化遺產的動人境界，這是值得欣慰的盛事。

綜上所述，「青春版《牡丹亭》」訪美巡演有多重意義，它不僅讓海外觀眾特別是美國的青年一代了解中國崑曲藝術的成就和魅力，而且充分顯示了文化交流能超越國度和海洋的阻隔，在推動兩國人民之間的溝通和理解中、在增強中國魅力的新的文化外交中起到重要作用。

原載《崑曲‧春三二月天：面對世界的崑曲與〈牡丹亭〉》，上海古籍出版社出版，二〇〇九年。

第六輯

《牡丹亭》崑曲工尺譜全印本的探究

引言

明神宗萬曆二十六年（一五九八），江西臨川人湯顯祖（一五五〇至一六一六）寫出了傳奇名劇《牡丹亭還魂記》，各地崑班隨即爭相搬演。如無錫的鄒迪光家班、太倉的王錫爵家班、常熟的錢岱家班、徽州的吳越石家班等，都有演唱情況的史料記載。無錫人鄒迪光（一五五〇至一六二六）是湯顯祖的好朋友，他在《調象庵稿》卷三十五《與湯義仍》信中說：「義仍既肆力於文，又以其緒餘為傳奇，丹青栩栩，備有生態，高出勝國詞人上。所為《紫簫》、《還魂》諸本，不侫率令僮子習之，以因是以見神情，想丰度。諸童搬演曲折，洗去格套，羌（腔）亦不俗，義仍有意乎？鄱陽一葦直抵梁溪（無錫），公為我浮白，我為公徵歌命舞，何如，何如？」[1] 他邀約湯氏從江西來無錫看戲，後因湯氏的經濟力量不夠，

[1] 見鄒迪光《調象庵稿》卷三十五《與湯義仍》，齊魯書社一九九七年影印本《四庫全書存目叢書》第一六〇冊第五五頁至五七頁。

未能成行（《調象庵稿》卷三十三《湯義仍先生傳》）。據湯氏的另一位友人潘之恒（一五五六至一六二二）在《鸞嘯小品》卷三《觀演《牡丹亭·還魂記》中記載，吳越石家庭崑班中的名伶「二孺」都來自蘇州，江孺專演杜麗娘，昌孺專演柳夢梅，「珠喉宛轉」，「美度綽約」。

對於《牡丹亭》傳唱的盛況，當時秀水人沈德符在《顧曲雜言》中評論說：「湯義仍《牡丹亭夢》一出，家傳戶誦，幾令《西廂》減價；奈不諳曲譜，用韻多任意處，乃才情自足不朽也。」這一方面高度推崇《牡丹亭》的藝術成就，而另一方面也指出它在曲律上存在不足之處。當時以吳江人沈璟為首的格律派認為《牡丹亭》曲文的字、句、聲、韻不合音律，於是紛紛起而改訂。如沈璟的改編本題為《同夢記》，馮夢龍的改編本稱為《風流夢》，此外還有呂玉繩改本、徐碩園改本、臧懋循改本等等，他們或改易曲調辭句，或變換結構排場，生搬硬套，破壞了原著的意趣神色，引起了湯、沈之爭。[2] 其實，湯顯祖於萬曆十二年（一五八四）至十九年（一五九一）曾在南京任職八年之久，與崑曲界人士梅鼎祚、潘之恆等交誼很深，對崑曲的聲律是熟悉的，他改《紫簫記》為《紫釵記》就是在南京太常寺博士任上。而鄒迪光、吳越石等家班演唱《牡丹亭》都是依照湯氏原作，根本沒有按照沈璟改本來搬演。明末清初的崑曲家鈕少雅對《牡丹亭》全劇四百多支曲辭進行了考訂，認為

2 見拙著《中國戲曲史論·論戲曲史上臨川派與吳江派之爭》，江蘇教育出版社一九九六年出版。

不協律的曲文並不多。他訂定的《按對大元九宮詞譜格正全本還魂記詞調》，不動原句，只是用集曲的方式厘定了原作句法不合的五十餘曲。所謂集曲，又稱犯調，就是摘取同宮調或不同宮調曲牌的部分樂句組合為新的曲牌。鈕少雅「格正」《牡丹亭》時，不改原作辭句，而是「改調就辭」[3]，即將原曲的句法按集曲的格式安上合律的曲調。例如原作第十出《驚夢》首曲【商調遶池遊】，因第三、四句「人立小庭深院，注盡沉煙」平仄不合，但卻合於【高陽臺】三、四句之律，於是改訂為【繞池遊】犯【高陽臺】的集曲：

【商調遶陽臺】　【繞池遊首二句】夢回鶯囀，亂煞年光（華）遍。【高陽臺三至四】人立小庭深院，注盡沉煙。【繞池遊末二句】拋殘繡線，恁今春關情似去年。

鈕少雅創造了這個好辦法，他不改辭就調，而是改調就辭，保持了原作的完整性。從此以後，崑班演出參照鈕少雅的辦法來譜曲，格律派各家改編本失去了生存的地位，真正有生命力的仍是湯顯祖的原作。

從現存的文獻資料搜索，明代崑班演唱《牡丹亭》的唱譜沒有留存下來，現今所知存世的工尺譜印本最早的是康熙五十九年（一七二〇）刊行的《南詞定律》十三卷，此書的性質

3　見錢南揚《湯顯祖劇作的腔調問題》（《南京大學學報》一九六三年第三期），文中力證湯氏懂得崑腔音律。

屬於文辭格律譜，但在曲文左側附綴了工尺符號，點板而不點眼。全書選錄各種劇本的單支曲文共二〇九〇支，採用《牡丹亭》的例曲六十七支；如卷二正宮過曲【雁過聲】「輕綃，把鏡兒擎掠」，出於《牡丹亭》第十四齣〈寫真〉（可證康熙年間演藝界已有傳統的《牡丹亭》歌譜流傳，這才能使《南詞定律》的編者選為例曲）。而真正作為唱譜出現的，是乾隆六年（一七四一）刊行的《九宮大成南北詞宮譜》八二卷。此譜的性質是宮譜（歌唱譜）兼格律譜，標出正字襯字，右側旁綴工尺譜，點定板式和中眼，但不點小眼，共收錄南北曲四四六六支，其中採用《牡丹亭》例曲七五支，如卷二仙呂宮正曲【步步嬌】「裊晴絲吹來閒庭院」一曲，選自《牡丹亭》第十齣〈驚夢〉。

清代的崑曲工尺譜有兩個系統，一是文人按字聲腔格嚴加考訂而專供清唱的「清宮譜」，只錄曲文不載科白；二是崑班藝人結合舞臺實際並適應登場演唱而製作的「戲宮譜」，曲白科介俱全。現今傳承下來的除了各種選本的折子戲工尺譜以外，真正印行出版的《牡丹亭》全本工尺譜只有三種，第一種是乾隆五十四年（一七八九）蘇州清曲家馮起鳳訂定的清宮譜《吟香堂牡丹亭曲譜》，第二種同是蘇州清曲家葉堂另外訂立的清宮譜《納書楹牡丹亭全譜》，刊行於乾隆五十七年（一七九二），第三種是晚清全福班藝人殷溎深傳承的梨園戲宮譜《牡丹亭全譜》，經曲友張餘蓀轉錄繕底，於一九二一年由上海朝記書莊石印出版。晚清以來印行的戲宮譜還有《遏雲閣曲譜》和《集成曲譜》等，也選錄了《牡丹亭》的折子戲工尺譜，但並非單行的全印本。現今採用縱向聯繫和橫向比較的方法，探討文人訂譜

文人清宮譜「吟香堂」和「納書楹」的刻印本

和藝人傳譜的源流，闡發其特徵。

吟香堂主人馮起鳳，字雲章，吳縣（今蘇州市）人，生平事蹟無考。現存乾隆五十四年（一七八九）刻本《吟香堂曲譜》四卷，前二卷是《牡丹亭曲譜》，後二卷是《長生殿曲譜》。前後二譜均由吳縣同鄉石韞玉作序，石氏字執如，別號花韻庵主人，於乾隆五十五年（一七九○）進士及第，授翰林院編修，官至山東按察使，晚年回蘇州，在紫陽書院主講二十年。石氏著述甚多，兼工戲曲，作有雜劇《花間九奏》九種和傳奇《紅樓夢》十齣。石氏在乾隆五十四年三月為《牡丹亭曲譜》所寫的題序中說：

湯臨川作《牡丹亭》傳奇，名擅一時。當其脫稿時，翌日而歌兒持板，又翌日而旗亭已樹赤幟矣。然而年來舞榭歌臺，工同曲異，而卒無人引其商而刻其羽，致使燕筑趙瑟，妙處不傳，亦詞人之恨事也。今雲章馮丈，取臨川舊本，詳注宮商，點定節拍，譜既就，索序於余。余生平愛讀傳奇院本，心竊許《牡丹亭》為第一種，……異日讀者艷動心魄，歌者香生齒頰，庶幾案頭場上，千古兩絕云。

可見當時崑班的傳譜，「工同曲異」，各班之間有一些差異，尚無統一的唱譜。馮起鳳以文人度曲，從清唱角度出發，自出機杼為《牡丹亭》訂譜，石韞玉贊許為「案頭場上，千古兩絕」。現存原刻本的扉頁標示：「馮起鳳參定，牡丹亭曲譜，吟香堂藏板。」首頁題署是：「古吳馮起鳳雲章氏定，男懋才秀林梓。」全譜分上下兩卷，上卷從〈言懷〉到〈繕備〉，下卷從〈冥誓〉到〈圓駕〉，只有第一齣〈標目〉〈副末開場〉的【蝶戀花】詞末譜，其他五十四出都訂了工尺譜。

另一位文人清曲家是納書楹主人葉堂（一七二四至一七九九？），字廣明，又字廣平，號懷庭，長洲（今蘇州市）人。早年師從《樂府傳聲》的作者徐大椿學曲，畢生研究崑曲唱法，善於辨析四聲陰陽，對於咬

乾隆五十四年（一七八九）
《吟香堂牡丹亭曲譜》
原刻本扉頁書影

乾隆五十七年（一七九二）
《納書楹牡丹亭全譜》
原刻本扉頁書影

字吐音，皆有法度，開創了「葉派唱口」，成為當時度曲家的最高典範。李斗在《揚州畫舫錄》卷十一中記載：「近時以葉廣平唱口為最，著《納書楹曲譜》為世所宗。」龔自珍《書金伶》說：「乾隆中，吳中葉先生，以善為聲，聞海內。」金伶是指集秀班名伶金德輝，他傳承葉派唱法又有所變化，《揚州畫舫錄》說他自創「金德輝唱口」，可見其一脈相承的發展軌跡。

葉堂高明之處，是他沒有關在書房裡閉門造車，而是走向演藝界，以崑班傳唱的譜子作為基礎，聯繫崑班的演出實踐來訂譜。他在《納書楹曲譜自序》中說：

顧念自元明以來，法曲流傳，無慮數百種，其膾炙人口者，鼎中一臠爾。而俗伶登場，既無老教師為之按拍，襲謬沿譌，所在多有，余心弗善也。暇日，搜擇討論，准古今而通雅俗，文之舛淆者訂之，律之未諧者協之。而於四聲離合、清濁陰陽之芒杪、呼吸關通，自謂頗有所得。

葉堂雖然不滿於「俗伶」的演唱，認為藝人的唱口有不少錯誤，但卻留意收集梨園流傳的俗譜，「文之舛淆者訂之」、「律之未諧者協之」，終於訂定了《納書楹曲譜》正集四卷，續集四卷，外集二卷，補遺四卷，選錄了雜劇三十六折，南戲六八折，明清傳奇一百一十四折，時劇二十三折，散曲十套，詞曲和諸宮調各一套。同時又訂立了《北西廂全譜》，還專

門為湯顯祖的《紫釵記》、《牡丹亭》、《南柯記》和《邯鄲夢》訂立了全譜。《納書楹牡丹亭全譜》五三出刻印於乾隆五十七年（一七九二），與吟香堂本相比，除了第一齣〈標目〉也沒有制譜外，又刪掉了第十五齣〈虜諜〉，原因是《牡丹亭》的時代背景涉及宋、金戰爭中女真族的敏感問題，怕觸犯清廷的忌諱，恐遭文字獄之禍，所以葉堂在刻本上特別標明「此齣遵進呈本不錄」。所謂「進呈本」，是乾隆四十三年（一七七八）頒行了《查辦違礙書籍條款》，四十五年（一七八〇）諭旨查飭「南宋與金朝關涉詞曲，外間劇本往往有扮演過當」，「應刪改及抽掣」，「解京呈覽」，於是在揚州設立了詞曲局，「奉旨修改古今詞曲」（《揚州畫舫錄》卷五），在乾隆四十六年（一七八一）產生了《牡丹亭》的「進呈本」（後來由冰絲館於乾隆五十年刻印），剔除了胡、虜等字眼，〈虜諜〉整齣抽掉，而且對第四十七齣〈圍釋〉中有關溜金王的曲白也進行了部分刪節。《納書楹牡丹亭全譜》就是依照「進呈本」的曲文訂譜的。

現為醒目起見，將吟香堂本與納書楹本的目錄並列如下：

吟香堂本《牡丹亭曲譜》目錄				納書楹本《牡丹亭全譜》目錄			
上卷				卷上			
言懷	訓女	腐歎		言懷	訓女	腐歎	
延師	悵眺	閨塾		延師	悵眺	閨塾	
勸農	肅苑	驚夢		勸農	肅苑	驚夢	
慈戒	尋夢	訣謁	寫真	慈戒	尋夢	訣謁	寫真
虜諜				此出遵進呈本不錄			
詰病	道覡	診祟		詰病	道覡	診祟	
牝賊	悼殤	謁遇		牝賊	鬧殤	謁遇	
旅寄	冥判	拾畫	憶女	旅寄	冥判	拾畫	憶女
玩真【附】俗叫畫				玩真			
魂遊	幽媾	旁疑		魂遊	幽媾	旁疑	
歡撓	繕備			歡撓	繕備		
下卷				卷下			
冥誓	秘議	詗藥		冥誓	秘議	詗藥	
回生	婚走	駭變		回生	婚走	駭變	
淮警	如杭	僕偵		淮警	如杭	僕偵	
耽試	移鎮	禦淮		耽試	移鎮	禦淮	
急難	寇間	折寇		急難	寇間	折寇	
圍釋				圍釋			
遇母	淮泊	鬧宴		遇母	淮泊	鬧宴	
榜下	索元	硬拷		榜下	索元	硬拷	
聞喜	圓駕			聞喜	圓駕		
				【附】俗增堆花　　俗玩真			

所有的出目都依照《牡丹亭》原著，吟香堂本只改了〈鬧殤〉為〈悼殤〉。奇怪的是馮起鳳不知禁忌，照常為〈虜諜〉制譜，而葉堂小心謹慎，為免犯禁而抽掉了此出，對〈圍釋〉一出也依照「進呈本」譜曲。值得注意的，是馮、葉也有交流，馮氏也曾注意到民間崑班舞臺演唱的實際情況，馮譜附載了〈俗叫畫〉，而葉譜更進一步附載了〈俗增堆花〉和〈俗玩真〉。所謂「俗」，就是指崑班中民間藝人的傳本，這是很有藝術價值的。

作為清唱用的清宮譜，馮、葉兩譜的格式基本相同，都是只有曲文，不錄科白。曲文均標明宮調曲牌，右側附載工尺唱譜，點定板式和中眼，不點小眼。葉堂在〈納書楹曲譜·凡例〉中說：「板眼中另有小眼，原為初學而設，在善歌者自能生巧，若細細注明，轉覺束縛。今照舊譜，悉不加入。」這意思就是讓歌唱者根據各自的天賦條件自由發揮，在節拍旋律上可以靈活掌握。馮起鳳《吟香堂曲譜》卷首沒有「凡例」，沒有公示他的訂譜原則，而葉堂在〈凡例〉中把不點小眼的理由說清楚了，顯示他的理論水準高出於馮氏。

制訂唱譜是崑曲史研究中的一項專門學向，它涉及宮調曲牌、四聲平仄、音律韻味、唱腔旋律、板眼節奏等方面的聲樂理論，還必須與演唱實踐相結合。元明以來，南北曲的曲牌都有自身傳統的主腔可依，如【新水令】、【山坡羊】、【步步嬌】、【皂羅袍】等等，本來就有規定的旋律，但具體到創作新的劇本時，因曲辭不同便需要根據字聲進行調整，例如漢字陽平聲的音階由低到高，去聲字音階上揚，制譜者即訂立新的唱譜。由於制譜者的理念不同，即使同一曲牌的主腔相同，但在細節處理上往往出現差異。以馮譜和葉譜相比，就可

馮譜【皂羅袍】書影　　葉譜【皂羅袍】書影

冯起凤《吟香堂牡丹亭曲谱》[皂罗袍]（首二句）

[工 尺 谱]工工仩五六　上·尺工　尺上尺工尺上尺工　六尺上四 ⌒
[译为简谱]3 3 1 6 5｜1 1 2 3｜2 1 2 3 2 1 2 3｜5 2 1 6 — ｜
[曲　文]原来姹　紫　嫣红　开　遍，

上六工尺上·上　尺上四上尺　六仩五六上尺工　　六五仩五六　工六
1 5 3 2 1 1 1｜2 1 6 1 2｜5 1 6 5 1 2 3 — ｜5 6 1 6 5｜3 5
似 这 般 都 付 与　断 井　颓　垣。

叶堂《纳书楹牡丹亭全谱》[皂罗袍]（首二句）

[工 尺 谱]合四六尺上　四上　　尺上尺工尺上尺　六尺上四 ⌒
[译为简谱]5 6 5 2 1｜6 1 — — ｜2 1 2 3 2 1 2｜5 2 1 6 — ｜
[曲　　文]原来姹　紫　嫣红　开　遍，

上六工尺上上　尺上四上尺　六仩五六上尺工　　工五仩五六　工六
1 5 3 2 1 1｜2 1 6 1 2｜5 1 6 5 1 2 3 — ｜3 5 1 6 5｜3 5
似 这 般 都 付 与　断 井　颓　垣。

以看出馮譜譜近雅，葉譜近俗，葉譜在曲牌上參考了鈕少雅的《格正還魂記》，在音符上參考了《九宮大成》，比馮譜稍有增飾。如《驚夢》引子，葉譜採用了鈕少雅「格正」的【商調繞陽臺】，至於旋律稍異之處，可舉仙呂宮【皂羅袍】首二句為例：（見前頁）

兩相比較，基本的旋律和節奏是相同的，但具體的音符有異。馮起鳳嚴守樂曲依附於文字、依字聲制譜的原則，按字摸聲，「原、來、姹、紫、嫣」五個字的曲譜與藝人的俗譜差距較大，而葉堂以收集到的俗譜為基礎，進行訂譜，因此與舞臺流行的唱譜比較接近。如「原來」兩個字都是陽平聲，馮譜起音較高，訂為工工（33），而葉譜起音低，訂為合四（5̣6），全曲有起伏，有感情，至今崑曲傳唱的譜子均出於葉譜，而馮譜卻沒有被唱家採用。

藝人殷溎深傳承的戲宮譜《牡丹亭曲譜》石印本

殷溎深（一八二五至一九一六？），蘇州人，家中排行第四，人稱殷老四。他原是晚清道、咸、同、光年間姑蘇四大崑班之一「大雅班」的旦角演員，中年以後改行，專工場面伴奏，以「戲多、笛精、鼓好」而譽滿江南；清末民初，曾擔任昆山東山曲社、迎綠曲社、紫雲曲社的曲師。他通曉音律，有豐富的演唱經驗，喜歡抄譜、訂譜、藏譜、傳譜，總題為

《餘慶堂曲譜》[5]。當時據殷氏藏譜傳抄的人不少，除了昆山國樂保存會抄印為《崑曲粹存》外，以聽濤主人和怡庵主人所抄之數最多。聽濤主人的生平行事毫無記載，他曾在光緒十九年（一八九三）開始動手，至宣統元年（一九〇九）為止，根據殷傳本抄錄了九七四出折子戲的工尺譜，總題為《異同集》，其中有《荊釵記》、《琵琶記》、《浣紗記》和《牡丹亭》等全譜。一九五四年九月，聽濤主人抄存的《異同集》流入北京文奎堂書店，為中國音樂研究所購得收藏[6]。

怡庵主人姓張，名芬，字餘蓀，號怡庵，蘇州人。他是個熱愛崑曲的曲友串客，專工丑角，能唱能演。早年曾在蘇州和上海辦事機構中做文書工作，因擅長吹笛拍曲，後受聘為上海賡春曲社潘祥生家的笛師。傳說殷湘深的藏譜賣給了潘祥生，潘氏便囑怡庵整理謄寫，他便順手抄錄了副本，先後抄存了《荊釵記》、《琵琶記》、《南西廂》、《長生殿》和《牡丹亭》等全本工尺譜，又整理折子戲編成《六也曲譜》、《春雪閣曲譜》和《崑曲大全》等工尺譜選集，陸續付印。《牡丹亭曲譜》在一九二一年由上海朝記書莊石印出版，分上下兩卷，裝訂成四冊。該譜卷末有題記：「民國辛酉仲夏，怡庵主人錄殷湘深藏

5 見陸萼庭《殷湘深及其〈餘慶堂曲譜〉》，蘇州大學出版社二〇〇三年十月出版《中國崑曲論壇二〇〇三》一八〇頁至一八五頁。
6 見郭友聲《再論殷湘深傳訂曲譜與〈異同集〉》，蘇州大學出版社二〇〇五年六月出版《中國崑曲論壇二〇〇四》一八五至一九一頁。

殷傳本扉頁、封面、版權頁、末頁書影

殷傳本《牡丹亭曲譜·遊園》【皂羅袍】書影

本，時客滬上。」辛酉是民國十年（一九二一），版權頁上標明「民國十年六月印刷，七月出版」，署名是：「曲師殷溎深原稿，校正兼繕底者張餘蓀藏本。」全譜分上下二卷共16出，目錄是：

卷上　學堂　勸農　遊園　驚夢

尋夢　離魂　冥判　拾畫

卷下　叫畫　道場　魂遊　前媾

後媾　問路　硬拷　圓駕

這反映了晚清崑班演出《牡丹亭》由摺子串成全本戲的基本格局（不是五十多出的全本而是晚清舞臺串演的全本），也顯示了從文學本嬗變為演出本（臺本）的舞臺生命力。自乾隆年間出現臺本折子戲選集《綴白裘》（不帶工尺譜）以來，崑班藝人對《牡丹亭》的出目和場次作了創造性的變通。如將〈閨塾〉俗稱為〈學堂〉（《春香鬧學》，〈鬧殤〉俗稱為〈離魂〉，〈玩真〉俗稱為〈叫畫〉，〈僕偵〉俗稱為〈問路〉；將〈驚夢〉分為〈遊園〉和〈驚夢〉二場，〈魂遊〉分為〈道場〉和〈魂遊〉二場，〈幽媾〉分為〈前媾〉和〈後媾〉二場。目的是便於觀眾的欣賞和接受。

殷湅深傳承的《牡丹亭曲譜》是崑班藝人的戲宮譜，曲文、科白一應俱全，工尺譜的節拍有板有眼，頭眼、中眼、末眼都分別點上了，甚至還標有「吹打」說明。這種款式與「吟香堂」、「納書楹」大為不同，完全是適應舞臺演唱的登場格局。這裡為了便於跟上述馮、葉二譜對照，仍舉《遊園》中仙呂宮正曲【皂羅袍】首二句的工尺譜示例：（見三四一頁）

由此可見，戲宮譜的工尺和板眼符號已發展完善，與西樂相比，中西的樂理是相通的，茲列表如下：

中西音階對照表

音組	低音			中音							高音		
工尺譜	合	四	一	上	尺	工	凡	六	五	乙	仜	伬	仩
簡譜	5̣	6̣	7̣	1	2	3	4	5	6	7	1̇	2̇	3̇
西樂唱名	so	la	si	do	re	mi	fa	so	la	si	do	re	mi

艺人传承的台本《牡丹亭曲谱》[仙吕宫][皂罗袍]（首二句）

[仙吕宫]相当于西乐D调

經考察，清代前期的崑曲譜如《南詞定律》、《九宮大成》、《吟香堂》、《納書楹》都不點小眼（頭眼和末眼），節奏快慢由唱者自由掌握。而殷溎深的傳承本卻一律點明了頭眼和末眼，使唱者有固定的範式可依，為定腔定譜作出了貢獻。與殷溎深同時代出現的工尺譜選集《遏雲閣曲譜》，就同樣點了小眼。遏雲閣主人王錫純是淮陰人，因酷愛崑曲而辦了個家班。他在同治九年（一八七〇）自任主編，指令家班中的蘇州曲師李秀雲根據梨園傳本選輯了《遏雲閣曲譜》。王錫純在序文中說：「家有二、三伶人，命其於《納書楹》、《綴白裘》中細加校正，變清宮為戲宮，刪繁白為簡白，旁注工尺，外加板眼，務合投時，以公同調。」譜中曲白俱全，點定板式、中眼，

崑曲板眼的節拍符號（崑曲板眼符號與西樂節拍對照）

正板 等於西樂一拍	贈板 等於西樂一拍	中眼 等於西樂一拍	小眼 頭眼和末眼統稱 小眼，等於西樂 一拍
頭板、 節奏中的第一拍	頭贈板× 南曲擴增板眼中 的第一拍	中眼。	小眼·
腰板∟	腰贈板⋈ 有時相當於半拍	腰中眼△或‖ 有時等於停止或 延長半拍	腰小眼∟ 有時等於停止或 延長半拍
底板－或／	加底板－或－		
說明：板和眼均相當於西樂的一拍，一板三眼等於西樂中的四拍子4/4，第一拍為板，第二拍為頭眼，第三拍為中眼，第四拍為末眼（一板一眼等於西樂中的二拍子2/4）。			

外加頭眼末眼，明確地打出了「戲宮譜」的旗號。此譜屬於崑曲折子戲選集，選錄了《琵琶記》、《繡襦記》、《牡丹亭》、《長生殿》等十八種劇碼中的折子戲八七出，於光緒十九年（一八九三）由上海著易堂書局鉛印出版，一九二○年重印至十二版。譜中選了《牡丹亭》九折：

| 《學堂》 | 《勸農》 | 《遊園》 | 《驚夢》 | 《尋夢》 |
| 《冥判》 | 《拾畫》 | 《叫畫》 | 《問路》 | |

其中《驚夢》內含《堆花》的曲白，與殷湛深傳本相同。從工尺譜方面來看，殷傳本和遏雲閣本是屬於同一系統的戲宮譜，板眼符號齊全，記譜功能完整，達到了定腔定譜的藝術水準。

結語

綜上所述，自從《牡丹亭》脫稿問世後，崑班藝人即制譜演唱，但明代的唱譜究竟是什麼樣子的，因無記錄留存，不得而知！現從《南詞定律》、《九宮大成》、《吟香堂》、《納書楹》、《遏雲閣》、殷傳本看來，崑曲在音調旋律方面還是有發展變化的。如馮起鳳

與葉堂所訂的唱譜就各有特點，既有共性也有個性。早期的工尺譜不點小眼就是允許唱家發揮獨創性，所以在歷史上曾湧現了葉（堂）派、金（德輝）派等藝術流派。

將文人所訂清宮譜《吟香堂》、《納書楹》與藝人傳承的戲宮譜《遏雲閣》、殷傳本加以比較，可以看出殷溎深、張怡庵傳抄的《牡丹亭曲譜》是崑班臺本的範型，清末民初傳唱的都是這個譜系。民國年間出版的各種曲譜，如《增輯六也曲譜》（一九二四年）、《崑曲大全》（一九二五年）等，內中所選《牡丹亭》折子戲的曲白，都是與此一脈相承的。應該指出，清工與戲工決不是對立的，而是交流互補的。發展到現代，兩方面已經合流。如《集成曲譜》、《與眾曲譜》、《粟廬曲譜》和臺灣的《承允曲譜》等，已是清宮譜與戲宮譜的結合體，兼有兩者之長了。

值得重視的是，明清以來崑班藝人將《牡丹亭》被之管弦、搬上舞臺時，為了取得最佳的藝術效果，曾經進行了「二度創作」，加工潤色，最突出的有兩項創造性的舉措。

第一項是根據劇情發展的需要，創造了〈堆花〉和〈道場〉兩個排場。〈道場〉插在原作第二十七齣〈魂遊〉前面，場面精彩，氣氛熱烈，至今仍盛演不衰。按〈驚夢〉原作，插在原作第十齣〈驚夢〉中間，演道姑們為超度麗娘亡靈誦經唱讚，現已淘汰不演。〈堆花〉在生旦唱完【山桃紅】以後，只簡單地由一個末角扮花神唱【鮑老催】象徵夢中歡會，走過場就算了結。而崑班藝人奇思妙想，別出心裁地增加了「堆花」的大場面。在人物上增飾睡魔神（夢神）引出生旦入夢；又由大花神引領十二月花神，穿戴著豔麗的服飾，一對一對地

登場，在唱段上除保留【鮑老催】以外，增加了【出隊子】「嬌紅嫩白」、【畫眉序】「好景豔陽天」、【滴溜子】「湖山畔、湖山畔，雲纏雨綿」、【五般宜】「一個兒意昏昏夢魂顛」、【雙聲子】「柳夢梅，柳夢梅，夢兒裡成姻眷」。殷傳本《牡丹亭曲譜》是加《堆花》的，另有一段排場說明：

接唱【雙聲子】一曲完，下。

如不連〈堆花〉，單唱〈驚夢〉者，小生、旦唱【山桃紅】一曲完，末上念「催花御史惜花天」至「保護他二人雲雨也」，連唱【鮑老催】一曲，至「吾神去也」，

這裡是指演出的方式有兩種，一種是加〈堆花〉的，另一種是不加〈堆花〉只增唱【雙聲子】一曲。[7] 經考證，增加「堆花」的演法早在明朝末年就出現了。如明末菰蘆釣叟主編的崑曲臺本折子戲選集《醉怡情》卷三《牡丹亭‧入夢》，就已經加入了堆花的【出隊子】「嬌紅嫩白」、【畫眉序】「好景豔陽天」、【滴溜子】「湖山畔」、【雙聲子】「柳夢梅」等四支曲子。至乾隆五十七年，葉堂在《納書楹牡丹亭全譜》卷末特地附載了《俗增堆花》，其中俗伶又增加了【五般宜】一曲（從馮夢龍改本《風流夢》第七折《夢感春情》

7　見《綴白裘》。實際上還有第三種演法，是在【滴溜子】後加入【大紅袍】「梅占百花魁」一曲，稱為〈詠花〉，見《承允曲譜》。

347

中移來）。所謂「俗增」就是指民間崑班藝人的創造。到了道光十四年（一八三四），王繼

善刊刻的崑曲身段譜《審音鑑古錄》，便把《堆花》的完整演法描述清楚了（見一九九九年

六月臺灣大學碩士生陳凱莘的畢業論文《昆劇〈牡丹亭〉舞臺藝術演進之探討——以〈牡丹

亭〉晚明文人改編本及折子戲為探討對象》）。首先是明確「副扮睡魔神」云：「某睡魔神

是也，奉花神之命，說杜小姐與柳夢梅有姻緣之分，著我勾取二人魂魄入夢。」其次是確定

十二月花神的出場是：

依次一對，徐徐並上，分開兩邊，對面而立，以後照前式。閏月花神立於大花神

傍，末扮大花神上，居中，合唱：黃鐘【出隊子】……黃鐘正曲【畫眉序】……

【滴溜子】……【鮑老催】……【五般宜】……。

這樣發展到《遏雲閣》、殷傳本，《堆花》的格局便定了下來。殷傳本《牡丹亭曲譜》

中，有合唱，有群舞，場面絢麗多姿，花團錦簇，起到了極妙的象徵意義和烘托作用，增強

了生、旦歡會的浪漫主義氣氛。

第二項是臺本從減輕藝人的負擔著想，往往對原著冗長的套曲進行刪節或調整，目的是

為了適應登臺演唱。如〈尋夢〉、〈離魂〉、〈冥判〉、〈叫畫〉、〈硬拷〉等折，臺本對

原著的組曲都作了精簡（見二〇〇六年四月南京大學博士生趙天為的畢業論文《〈牡丹亭〉改本研究》）。這裡舉三例說明：

第一例〈尋夢〉，湯顯祖原作計有二十曲，臺本為了突出以杜麗娘傷春為中心的主題思想，刪去了春香上場獨唱的【夜遊宮】一支，又刪去了【月兒高】等三支，由杜麗娘獨自上場唱【懶畫眉】「最撩人春色是今年」開場，重點抒發了尋夢的心態歷程。

第二例〈離魂〉，出於原作第二十出〈鬧殤〉，原作共十七曲，藝人的臺本大刀闊斧地精簡為八曲。從《牡丹亭曲譜》看來，杜麗娘上場只唱【集賢賓】和【囀林鶯】主曲，減去了四支【前腔】，演到「怎能勾月落重生燈再紅」麗娘情死為止，減去了春香、石道姑等唱的【紅衲襖】和【意不盡】等五曲，又刪掉了杜寶升任淮揚安撫使囑託陳最良安排後事的枝蔓情節，突出了離魂的悲劇氣氛，收到良好的舞臺效果。

第三例〈叫畫〉，是從原作〈玩真〉脫胎而來的獨腳戲，原作由【黃鶯兒】、【二郎神慢】、【鶯啼序】、【集賢賓】、【黃鶯兒】、【鶯啼序】、【簇御林】、【尾聲】組套，藝人殷湛深傳承的臺本調整為【二郎神】「能停妥」，【轉御林】「蟾宮那能得近他」，【鶯啼序】「他青梅在手詩細哦」，【簇御林】「他題詩句聲韻和」，【尾聲】「俺拾得個人兒先慶賀」，從八曲減為五曲。這種從俗從簡的演法見於乾隆年間的臺本折子戲選集《綴白裘》初集卷二，馮起鳳也附載收錄在《吟香堂牡丹亭曲譜·玩真》之後，標目為《俗叫畫》，足見這種演法，在乾隆時已很流行。其中【二郎神】、【轉御林】（《綴白裘》以及

《遏雲閣》等譜中標為【集賢賓】）和【簇御林】前半段為原作中沒有的，經考證，是崑班藝人從馮夢龍改本《風流夢》第十九折《初拾真容》中挪來的。

眾所周知，清唱與演唱的情況畢竟不同，清唱家不限場合，可以專力於唱功。所以馮起鳳吟香堂和葉堂納書楹的《牡丹亭》清宮譜是依原作全譜，如〈尋夢〉、〈鬧殤〉、〈玩真〉、〈魂遊〉、〈硬拷〉等五十多折的原曲，全都制訂了工尺譜，沒有刪節。清客在小庭深院裡可以不急不忙地全唱，而演員在舞臺上就吃不消。因為演員粉墨登場後，必須載歌載舞，身段動作十分繁重，既要演又要唱，為免顧此失彼，力不從心，戲宮譜便採取前述的節略精簡措施，適當減輕演員在臺上的負擔。雖於套數不合，體式未備，但只要刪節後能保持文義的連貫，不破壞場上整體藝術的結構，是可以獲得稱許的。只是這種精簡必須顧及文理、曲脈，不能隨心所欲地切斷，不能胡亂割裂。

通過對《吟香堂》、《納書楹》和殷傳本《牡丹亭曲譜》的比較研究，我們認識到：崑班的臺本可說是藝人二度創作的傑出成果，是經過藝人長期舞臺實踐產生的，是千錘百煉、斟酌琢磨之後定局的。所以說，我們在繼承傳統的《牡丹亭》演唱藝術時，應重視藝人二度創作的高度成就。同時，我們還要指出：明清以來崑曲的訂譜工作並沒有鐵板一塊地訂死，在曲調旋律上還是有發展變化的。

<div style="text-align:right">訪美參加柏克萊加州大學「崑曲音樂」學術研討會提交的專題論文</div>

《牡丹亭》臺本〈道場〉和〈魂遊〉的探究

引言

在《牡丹亭》的演藝史上，崑班藝人根據劇情發展和場上氣氛的需要，曾創造性地「俗增」了〈堆花〉和〈道場〉兩臺戲中之戲。〈堆花〉插在原作第十齣〈驚夢〉中，至今仍常演不衰。〈道場〉插在原作第二十七齣〈魂遊〉中，因牽涉到宗教傾向等問題，久已淘汰不演。這裡對〈道場〉和〈魂遊〉的臺本試作分析，看看藝人把〈魂遊〉一分為二後增添了哪些曲白排場，從而探討藝人二度創作的舞臺形態及其特徵。

臺本〈道場〉和〈魂遊〉的來歷

〈道場〉和〈魂遊〉的臺本見於晚清藝人殷溎深傳承的《牡丹亭曲譜》中，這是清代崑班藝人二度創作的產物。殷溎深（約一八二五至一九一六），蘇州人，家中排行第四，人稱殷

351

老四，原為晚清道、咸、同、光年間姑蘇四大崑班之一「大雅班」的旦角演員，中年以後改行，專司場面伴奏之職，以「戲多、笛精、鼓好」而譽滿江南。清末民初，曾先後在蘇州、崑山、上海的曲社擔任曲師。他通曉音律，有豐富的演唱經驗，喜歡抄譜、訂譜、傳譜，合計所藏臺本工尺譜多達七百餘折，曲白俱全，交由張餘蓀（號怡庵）等人分期分批整理出版。[1]

殷溎深傳承的《牡丹亭曲譜》是崑班藝人演出用的臺本戲宮譜，曲文、科白一應俱全，工尺譜的節拍有板有眼，一板三眼和贈板曲的頭眼、中眼、末眼都分別點上了，甚至還標有吹打鑼鼓的字譜符號。這種款式與清唱用的清宮譜《吟香堂曲譜》和《納書楹曲譜》大為不同，完全是適應舞臺演唱的登場格局。殷傳本《牡丹亭曲譜》由張餘蓀整理後，在民國十年（一九二一）由上海朝記書莊石印出版，分上下兩卷，裝訂成四冊。版權頁上的署名是「曲師殷溎深原稿，校正兼繕底者張餘蓀藏本。」全譜分上下二卷共十六齣，目錄是：

卷上　學堂　勸農　遊園　驚夢

　　　尋夢　離魂　冥判　拾畫

卷下　叫畫　道場　魂遊　前媾

　　　後媾　問路　硬拷　圓駕

1　見拙著《二十世紀前期崑曲研究》，春風文藝出版社二〇〇五年版第三章第四節。

這反映了晚清崑班演出《牡丹亭》由折子串成全本戲的基本格局（不是五十五齣的全本，而是晚清舞臺串演的全本），也顯示了從文學本嬗變為演出本（臺本）的舞臺生命力。〈道場〉和〈魂遊〉就是這個臺本中緊接〈叫畫〉之後的兩個折子。晚清另有三部戲宮譜：一是光緒十九年（一八九三）上海著易堂鉛印本《遏雲閣曲譜》。二是光緒二十二年（一八九六）蘇州新建書社石印本《霓裳文藝全譜》。三是光緒二十九年（一九○三）南京周蓉波抄本《霓裳新詠譜》，都沒有收錄〈道場〉和〈魂遊〉，比較下來，這兩齣戲是《牡丹亭曲譜》的獨得之秘。

〈道場〉的舞臺形態和程式

在湯顯祖《牡丹亭》原作中是沒有〈道場〉的，這是崑班藝人創造出來的。經與原作比勘，探知藝人是將原作中的〈魂遊〉一分為二，在杜麗娘鬼魂出遊之前，增加了〈道場〉折目。其內容是演示梅花觀道姑們為超度杜麗娘亡靈大做道場的儀式，目的是使舞臺場面熱鬧起來，為杜麗娘鬼魂出現製造氣氛。

〈道場〉開頭拆用〈魂遊〉原作前三曲【掛真兒】、【太平令】、【孝南歌】的唱段和科白，但將原作「淨扮石道姑」改為「付」扮，將「貼扮小道姑」改為「旦」扮。首曲「臺殿重重春色上」的曲牌【掛真兒】據《吟香堂曲譜》改標為【引】。為了突出誦經拜懺的意

臺本《牡丹亭曲譜・道場》目錄和首頁書影

臺本〈道場〉科介和【讚歌】書影

思，又將末句「細展度人經藏」的「藏」字改為「懺」字。[2]【孝南歌】改標為佛曲【孝順歌】，刪去第二支，在唱完第一支「再休似少年亡」以後，就是崑班藝人增加的大做道場的排場了。這種排場來源於道觀拜懺和齋醮的宗教儀式，藝人用藝術手法加以提煉簡化，變成了舞臺形態，把宗教儀式演練成了舞臺程式。在〈道場〉這齣戲裡，以道家樂曲作襯托，由石道姑帶領眾道姑誦經拜懺，唱了三支讚歌，念了二段經懺，如臺本所示：

【讚】東方九氣，始皇青天。；碧霞鬱壘，中有老人。；總交圖錄，攝氣居先。……（連齊同同，磬三記，眾同唱）

大天尊，元穹高上帝。

志心皈命禮：太上彌羅無上天，妙有玄真境。紗紗紫金闕，太微玉清宮。無極無上聖，廓落發光明。寂寂毫無躍，元範總十方。諶寂真常道，恢漠大神通。玉皇（吹介）（付）法界神天，普同供養。（齊同同）（眾念，木魚、鐘、按板）

降吉祥。實香烴入金爐內，香供養，諸天列聖王。靈風飄渺上穹蒼，遍滿虛空沖法界，普降、普

【讚】清淨自然，香煙散十方。（付換袈裟，粗細音樂，眾分班唱）

[2] 其實，「藏」與「上」是押江陽韻的，改成了「懺」字就失韻了。但藝人不管韻律，為了「俗增」拜懺的場面，硬是改「藏」為「懺」。

臺本中讚歌均旁綴工尺譜，俾便演唱；經懺「志心皈命禮」點板無譜，只念不唱。我曾考證：蘇州玄妙觀的道家樂曲即吸收崑曲而為之，「經過歷代道士的提煉加工，融合宗教音樂和崑曲音樂為一體，在觀內做齋醮法事或外出為民家做道場時演唱，經懺的調式和旋律模擬崑曲，吹打時由笛曲和鼓段組成，經懺的唱念和讚偈有一定的板眼節奏。伴奏以崑笛為主，配合三絃、琵琶、笙、簫、二胡、鼓板、磬、鈸等十多種民族樂器，與江南絲竹樂隊或崑曲清唱樂隊相仿。」3 所以崑班藝人能夠融會貫通地在〈魂遊〉之前增加〈道場〉的關目，這一方面是由於道曲與崑曲的音樂彼此相通，另一方面，「做道場」已從宗教化轉型為世俗化，成了明清時代民間的習俗，藝人耳聞目睹，熟能生巧，很容易移植加工後搬上舞臺。臺本中的吹打字譜號「齊同同」是指鈸、鼓之聲相連，以「齊」字表之。臺本中拜懺的經文讚歌。並非藝人胡編亂造之作，而是從道觀中學來的，有其神學意義和文獻根據。中的打擊樂。道家碰鈸，常有特技，凡用上下二片銅鈸重擊者，此外還有木魚、鐘磬，均屬伴奏齋醮法事的儀規見於《道藏》本〈黃籙五老悼亡儀〉和〈太上黃籙齋儀〉，4 「志心皈命禮」是道家念誦經懺的套話，「禮」是指「禮拜」。我曾考證臺本《道場》中的經懺「至心皈命禮，太上彌羅無上天」一段，見載於同治十一年（一八七二）刊印本《經懺集成·玉皇懺》第五葉，讚歌「東方九氣，始皇青天」一段，見載於《經懺集成·玉皇經卷中》第十

3 見拙作〈蘇南道家樂曲與崑曲的關係〉，《中國崑曲論壇二〇〇三》，蘇州大學出版社二〇〇三年出版。
4 見一九八八年文物出版社影印本《道藏》第九函。

臺本〈道場〉中念誦的經懺「志心皈命禮」與《經懺集成》
兩相比較的書影

上：臺本〈道場〉中「志心
　　皈命禮」懺文書影

下：清同治十一年（1872）
　　刊本《經懺集成・玉皇
　　懺》中「志心皈命禮」
　　懺文書影

葉。[5]可見臺本〈道場〉中的經懺，確實是有文本依據的。

道場儀式除了念經唱讚以外，還有祝香禱告的「上疏」節目。「疏」是散文體，是向玉皇大帝祝告的奏章表文，如果是由高層次文人寫在青藤紙上，則美其名曰青詞。因湯顯祖原作中杜麗娘亡魂有一句「再看這青詞上」的說白，藝人創造〈道場〉時便增補了疏文，以便前後呼應。在臺本〈道場〉中，石道姑念疏文，眾道姑接著誦經唱讚：

（付念疏）伏為大宋國巴蜀民信官杜寶，同妻甄氏，有愛女麗娘，大限於甲子年八月十五日身故，父母朝夕思念廝守，一旦天亡，今當三週年之居，特請比丘尼等在本觀啟建水陸道場，莊諷玉皇天經，願麗娘離地獄而升天堂，脫沉淪而免苦海，鴻恩浩蕩，道力無邊。謹擇吉年吉月、吉日吉時，啟建道場一永日，功德一切之中，同叨天庇。其諸情悃，以錄疏文，上呈聰聽。疏：梅花觀住持丘尼石道姑謹具。

（齊同同）（付）想杜小姐生前愛花而亡，今折得殘梅半枝，安在淨瓶供養。

（齊同同）（眾念）

5 見清人劉沅所輯《經懺集成》，同治十一年（一八七二）玉成堂刻印。

志心皈命禮：青華長樂界，東極妙嚴宮，七寶方騫林，九色蓮花座。……（打

花鈸，付坐，連念）青元九陽上帝。（齊同齊同，眾唱）

【讚】稽首慈悲王，救告十方。……

（磬三記）（付）請眾位用齋。

用齋是「水陸道場」中的一節儀式，稱為普度水陸眾生大齋會，舞臺上只是象徵性地施

捨齋食以救度水中陸上的亡魂。舉行這種儀式時要合唱「施食歌」，在〈道場〉臺本中共有

六支，都載有工尺譜：

【施食】寶鼎爇名香，普遍十方。……

【前腔】吉祥會啟，甘露門開。……

【前腔】枉死城中，颭颭悲風起。……

【前腔】往古明君，分疆初立勢。……

【前腔】大勢天兵，兩陣愁雲起。……

【前腔】生在中華，遭擄他鄉去……專等今宵，來受甘露味。

（付）功課已畢，不免收拾道場，進房歇宿。（眾）曉得。（風聲介）

（付）吁唷，冷窣窣一陣旋風，好怕人也。小姑姑，辛苦了，請到下廂房

359

安歇罷。（旦）如此請各便罷。（付）正是：曉鏡拋殘無定色，（旦）晚鐘敲斷步虛聲！（下）

以上把崑班藝人創造的〈道場〉臺本作了概述，由此可見，藝人將道觀中的宗教儀式搬上舞臺，與《牡丹亭》寫梅花觀石道姑的情節是能夠連貫結合的。為杜麗娘做道場的目的是超度亡魂，祝願再生。從劇情發展來看，正好為魂遊預作鋪墊，為杜麗娘還魂回生製造氣氛，有其藝術化的舞臺功能。但由於內容牽涉到宗教迷信等複雜問題，所以早已被淘汰掉了。

〈魂遊〉曲本的演變

〈魂遊〉這齣戲在明清之際的各種戲曲選本中（如《吳歈萃雅》、《醉怡情》、《綴白裘》等），都沒有當成折子戲選錄。不過，作為清唱曲詞，曾一度受到重視：明萬曆四十四年（一六一六），在凌虛子（李郁爾）等編刊的《月露音》卷三中，曾將《牡丹亭‧魂遊》選入，但刪去了開頭的【掛真兒】、【太平令】和收場的【憶多嬌】、【尾聲】。只選【孝南歌】、【水紅花】、【小桃紅】、【下山虎】、【醉歸遲】等七支，不載角色科白。明末清初，鈕少雅對《牡丹亭》的曲律進行了「格正」，他在《格正還魂記詞調》中把〈魂遊〉【孝南歌】校訂為集曲，把【醉歸遲】分為【五韻美】和【黑麻令】二曲。清代乾隆年間，

臺本《牡丹亭曲譜·魂遊》書影

兩位著名的清唱家均為《牡丹亭》訂立了工尺譜，一是馮起鳳的《吟香堂牡丹亭曲譜》，刊印於乾隆五十四年（一七八九），對〈魂遊〉原作全都譜了曲，並依照《格正還魂記詞調》釐定原作【孝南歌】為雙調集曲，曲牌改標為【孝南枝】，自首句至第七句標為【孝順歌】，自「怕未盡凡心」至「再休似少年亡」標為【鎖南枝】。又把【下山虎】原作中的一句夾白「（看）姑姑們這般志誠」作為曲文旁綴了工尺譜。把【醉歸遲】分為二曲：自「生和死孤寒命」開始標為【五韻美】，自「不由俺無情有情」開始標為【黑麻令】。另一位葉堂的《納書楹牡丹亭全譜》刊印於乾隆五十七年（一七九二），在曲律上依照馮譜。與馮譜稍異的是，葉譜因首曲【掛真兒】屬於【南呂宮引子】，便沒有旁綴工尺譜，對於【孝南枝】

的【前腔】，馮譜沒有按集曲的體例分標，葉譜則在「瓶兒淨」之前補標為【孝順歌】，在「有水無根」之前補標為【鎖南枝】。這樣一來，〈魂遊〉的清宮譜（不點小眼）就完善了。

再從臺本戲宮譜（點出小眼）的系統來看，晚清光緒年間的《遏雲閣曲譜》、《霓裳文藝全譜》、《霓裳新詠譜》等書都沒有選錄〈魂遊〉。因為《牡丹亭》原作五十五齣中能獨立存在的折子戲，自《醉怡情》、《綴白裘》以來，只有〈遊園、驚夢〉、〈拾畫、叫畫〉等十一、二折，〈魂遊〉並沒有作為獨立的折子戲出現。近世崑劇傳習所的「傳」字輩也沒有這齣戲，所以殷淮深傳承的全本戲《牡丹亭曲譜》中保留〈魂遊〉的戲宮譜，就是比較珍貴的了。根據《牡丹亭》的劇情脈絡來評說，如果演全本戲，從〈叫畫〉、〈幽媾〉、〈回生〉，演示杜麗娘還魂，便需要有〈魂遊〉作為過渡，這個環節不能缺失。這是殷傳本《牡丹亭曲譜》中留存〈魂遊〉的根本的原因，而崑班藝人在演出全本戲的實踐中，又創造性地把〈魂遊〉一分為二，增加〈道場〉折作為鋪墊。由於藝人已將〈魂遊〉開頭的【掛真兒】、【太平令】分到〈道場〉裡去了。所以臺本〈魂遊〉以旦扮杜麗娘鬼魂從墳塋中出來唱【水紅花】開場，下面以【添字昭君怨】作為上場詩，還有念白「這是書齋後園，怎做了桃花庵觀」也全依原作。然後接唱【小桃紅】、【下山虎】，夾白「再看這青詞上，吘，就是石道姑在此住持，一壇齋意，度俺升天」，這與〈道場〉中石道姑「念疏施齋」的情節銜接起來，收到了前後呼應的舞臺效果。至於「看姑姑們這般志誠」一句，臺

本吸收了馮譜和葉譜的意見，把原作的念白變成唱詞。同樣是依據馮譜和葉譜，臺本把原作【醉歸遲】也分成【五韻美】和【黑麻令】二曲。最後以眾道姑同唱【憶多嬌】收場，刪去突出了小生叫畫的白口：

第二支【尾聲】。而在【下山虎】與【五韻美】之間，臺本對原作的賓白做了適當的調度，

　　（旦）吓，想起俺爹娘在何處？春香在何處？（小生內）俺的姐姐吓！（旦）

　呀，那裡沉吟叫喚之聲，待俺聽來。（小生）俺的美人吓！（旦）咳！（小

　生）俺的嫡嫡親親的姐姐吓！（旦）唉！（小生）（唱）

　　【五韻美】生和死孤寒命，有情人叫不出情人應，為什麼不唱出可人名姓？似

　俺孤魂獨趁，待誰來叫俺一聲，不分明無倒斷，再消停！（浪）

　　（小生介）俺的美人吓！……

　　臺本中標出的「浪」是指打擊樂器中的鑼鼓點子「浪頭」，其作用是強調演員的身段動作。「小生介」的「介」不是指「科介」，而是指「介白」、「介口」（在主角演唱過程中插入另一角色的念白）。從這裡可以看出，臺本比文學本加重了柳夢梅叫畫的份量，凸顯了藝人二度創作的舞臺功能。這樣的加工，便為下一場〈幽媾〉（臺本分為〈前媾〉、〈後媾〉）預先製造了氣氛和懸念。

在殷傳本《牡丹亭曲譜》印行以後，王季烈和劉富梁合作編纂《集成曲譜》（一九二五年商務印書館出版），於聲集卷五中擬訂了《牡丹亭》的本子戲二十折：

訓女	學堂	勸農	遊園	驚夢
尋夢	寫真	離魂	花判	拾畫
叫畫	魂遊	前媾	後媾	回生
婚走	問路	急難	硬拷	圓駕

其中〈魂遊〉沒有一分為二，仍按照原作從【掛真兒】「臺殿重重春色上……細展度人經藏】開始，以下接唱【太平令】、【前腔】，但角色則參照殷傳本而定，如將原作「淨」扮石道姑依殷傳本改為「付」扮。而後半場從魂旦唱【水紅花】開始卻基本上是仿效殷傳本的格局，以下接唱【小桃紅】、【下山虎】，【醉歸遲】一曲也依照殷傳本改為【五韻美】和【黑麻令】。科介和念白也效法殷傳本。如眾道姑關於杜麗娘鬼魂的一段對白：

（付內）殿上什麼響？出去看來。（丑上）是哉，南無阿彌陀佛，讓我來看看介。呵呀，眾位師兄快點來！（眾上）為何大驚小怪？（丑）燈影熒煌，躲著一個俊臉兒！（眾）怎生打扮？（丑）綠襖紅裙，翠翹金鳳，閃入花簇而去。吁喲，好怕人

吓！（眾）看經臺上亂糝梅花奇吓！（付）這是杜小姐生前模樣，敢是幽靈活現，大家再祝贊他一番。（眾）有理。（齊同同）（同唱）【憶多嬌】。

《集成曲譜》中這段白口，包括吹打標識「齊同同」，都是參照殷傳本移錄的（只變動個別字眼），可見王季烈和劉富梁對於藝人的臺本俗譜還是很看重的。他倆一方面在眉批上指摘俗譜改「藏」為「懺」之誤，但另一方面對於俗本的優點長處也是予以肯定並採用的。

小結

既然《牡丹亭》作者湯顯祖因受佛道思想影響，給杜麗娘還魂架構了梅花庵觀的典型環境，這就為崑班藝人「俗增」〈道場〉折目提供了二度創作的空間。藝人移植道觀中設壇拜懺的儀式，在舞臺上為杜麗娘慕色而亡作解脫，為靈魂出場渲染氣氛，從而起到了感人的藝術效果。但這畢竟帶有宗教迷信的傾向，終究歸於淘汰。不過，從民俗學上來研究，臺本〈道場〉仍有其民間文化的文獻價值，可資參考。

至於〈魂遊〉一折，在《牡丹亭》中原本是重要的關目。從劇情發展來看，它上承〈叫畫〉，下接〈幽媾〉，前後銜接，緊緊相連。從主題思想來說，杜麗娘為情而生，為情而死，生可以死，死可以生，〈魂遊〉之意蘊，正演示了這種浪漫主義的愛情追求。它是跟

〈尋夢〉互相對應的戲中之眼，〈尋夢〉表現了杜麗娘生前對愛情的摯著追求，〈魂遊〉則表現了杜麗娘死後對愛情的持續追求。〈尋夢〉是「生尋」，〈魂遊〉是「死尋」。由於〈魂遊〉牽涉到陰界鬼魂的問題，難以作為折子戲單獨存在。但如果要演《牡丹亭》的全本戲，在〈叫畫〉之後，最好能接演〈魂遊〉。從殷溎深傳承的臺本《牡丹亭曲譜·魂遊》來看，藝人對曲白的處理頗為得體。主要是根據馮起鳳的《吟香堂》和葉堂的《納書楹》曲譜，把原作中的【醉歸遲】分為【五韻美】和【黑麻令】。另外又突出了柳夢梅叫畫的念白，凸顯了杜麗娘為追求愛情死後尋夢的感人形象。可見藝人對〈魂遊〉的二度創作是成功的，曾得到王季烈和劉富梁的認可，《集成曲譜》中〈魂遊〉的後半場，就是參考殷傳本訂定的。

《集成曲譜》融合了清宮譜和戲宮譜的長處，但那時候面臨崑曲衰落的境遇，它集折串連的《牡丹亭》全本戲並沒有搬上舞臺。直到上世紀《十五貫》一齣戲救活崑劇以後，各地崑劇團體排演全本《牡丹亭》時，開始注意到〈魂遊〉的關目。如一九五七年十月，北京崑曲研習社排演華粹深縮編的《牡丹亭》共十一場，其中第九場便是〈魂遊〉。一九六二年六月，湖南省郴州專區湘崑劇團排演余懋盛的改編本共七場，其中第四場是〈冥判魂遊〉。一九八三年北方崑曲劇院唐葆祥的改編本和一九九五年江蘇省崑劇院胡忌改編的《牡丹亭拾畫記》都是六場，兩個本子中都有〈魂遊冥判〉的折目。上述這些單本戲因為均屬改編性質，其中第六場是〈魂遊問花〉。而

《集成曲譜‧魂遊》書影

而且限於時間，所以只是借用「魂遊」的意思，並未繼承原作的曲白。一九九九年十月，上海崑劇團排演王仁傑整編的三十四折《牡丹亭》，其中沒有〈魂遊〉的折目，但在第十七折〈幽媾〉開場時，採用了原作旦唱【水紅花】和【醉歸遲】。二○○四年四月，蘇州崑劇院排演白先勇策劃的青春版《牡丹亭》上、中、下三本，中本第五齣是〈魂遊〉，從原著中繼承發揚了亮點，開場採用了【掛真兒】、【孝南歌】、【前腔】，下接【水紅花】、【小桃紅】、【下山虎】，至【五韻美】、【黑麻令】為止，對曲詞原文遵奉只刪不改的原則，保持了傳統唱念的韻味，取得了出色的舞臺成效。

原載上海戲劇學院主辦的《湯顯祖與臨川四夢國際學術研討會論文集》，二○一○年

《集成曲譜》參照臺本〈魂遊〉訂定的一段科白（兩相比較的書影）

《集成曲譜‧魂遊》

臺本《牡丹亭曲譜‧魂遊》

蘇南道家樂曲與崑曲的關係

為了研究崑曲發展史，我早在一九五八年就到上海音樂學院向民族音樂系系主任、中國音樂史家沈知白教授（一九〇四至一九六七）借閱了「蘇州玄妙觀道家樂曲集」，抄錄了其中的主要資料，考證了道家樂曲吸收崑曲的情況。我們知道，崑曲原名崑腔，發源於元朝末年的崑山地區，明清以來，以蘇州為中心傳播南北各地。特別是蘇南民間，盛行崑曲的演唱，影響所及，道觀做道場時也傾向時俗的好尚而吹奏崑曲。崑曲的風格輕柔婉轉，悠揚悅耳，道家崇尚修真養性，清靜淡泊，因此在審美觀念上一拍即合。這造就了一種奇特的社會現象，那就是江南的道士大多能吹笛唱曲，有些俗家道士還參加「崑曲堂名」，成了半職業的藝人。如太倉的周家道士班辦的「積善堂」，便是著名的堂名曲班。這裡，先介紹玄妙觀所藏的蘇州道家樂曲集，然後再考述堂名道士班。

玄妙觀的道教音樂與樂曲集

玄妙觀是江南最為著名的道教叢林，位於蘇州城內觀前街。始建於西晉咸寧二年（二七六），原名真慶道院，唐開元二年（七一四）改稱開元宮，元成宗元貞元年（一二九五）才改名為玄妙觀。明清以來，觀中的文班道士以擅長道教音樂的演奏而聞名，主要是繼承前代道曲，再吸收崑曲、民歌和江南絲竹音樂，經過歷代道士的提煉加工，融合宗教音樂和崑曲音樂為一體，在觀內做齋醮法事或外出為民家做道場演唱時，經懺的調式和旋律模擬崑曲，吹打時由笛曲與鼓段組成，經懺的唱念和贊偈有一定的板眼節奏。伴奏以崑笛為主，配合三弦、琵琶、笙、簫、二胡、鼓板、磬、鈸等十多種民族樂器，與江南絲竹樂隊或崑曲清唱樂隊相仿。

「蘇州玄妙觀道家樂曲集」是指清嘉慶四年（一七九九）道士吾定庵和曹近愚收集整理，於道光三十年（一八五〇）刻印的三部道教樂譜：《鈞天妙樂》（標目為卷上）、《古韻成規》（標目為卷中）、《霓裳雅韻》（標目為卷下）。一九五八年二月二十日我在上海沈知白教授家裡看到的，是三部樂譜的合訂本，因為原本是從玄妙觀流傳出來的，所以沈知白教授自己在合訂本上加上了「蘇州玄妙觀道家樂曲集」的名稱。三譜均為工尺譜，有板眼。《鈞天妙樂》和《古韻成規》收錄的都是吹打曲牌，《霓裳雅韻》不僅收錄曲牌，還載

明唱詞，這為道家樂曲吸收崑曲的論題提供了實證材料。

樂譜的題署是「茂苑吾定庵聲遠氏校編，甫里曹近愚端撲氏重訂」。卷首有嘉慶四年（一七九九）十二月曹氏以「希聖端撲氏」之名寫的總序，可知他是蘇州甫里人，名近愚，又名希聖，字端撲。現為留存史料起見，特將總序全文校點如下：

夫樂者，實天地太和之氣，聖賢製作之儀，與禮相為表裡，故樂之攸關者大矣！今夫玄教之祝國裕民，朝修事內接奏諸曲，名曰《鈞天妙樂》。其體也淵敷莫測，其用也變化奚窮，歷久難稽。迨仙傳耳！後人將元詞中之韻雅者集成二十餘闋，聊加損益，譜入以廣之，曰《霓裳雅韻》，其傳亦久矣！

按樂中絲竹之調有七，曰宮、商、角、徵、羽，及變徵、變宮也。但昔人質樸，每調皆編成譜，故一曲而有七譜，則學者宗無定體，每多舛錯。有定庵吾先生者，精於音律，見其繁劇難宗，乃將諸曲悉編入正宮調，餘俱刪去。夫正宮者，律應黃鐘，乃律呂之始也。又將板魚一字橫限於譜，以曲中疏密者按之，俾學者目下了然，心無滯礙，乃準繩盡善之法，係先生一片苦心，實有補於後世者也。故將譜遍傳，是時悉宗其法，咸賴其益。無如逈者以原譜廢盡，豈不惜乎！

余非知音，但不忍見先生苦心將為湮沒，故搜得原譜，遵法錄之。但太繁者稍為刪去，亦取務本裁末之意，使學者去華存實也。冀高明葦諒鄙而教正，則定庵先

生幸甚！學者幸甚！餘亦聆誨耳。

時在己未歲之臘月中澣，後學曹希聖端揆氏重訂謹識。

由此可見，原譜是吾定庵收集的，而曹近愚又重加整理，有所刪選。為便於演奏，各譜調門統一為正宮調，即笛色小工調，相當於現代音樂的D調。

《鈞天妙樂》收錄的南曲曲牌是：

【清江引】、【效丈】、【一封書】、【鳳凰樓】、【柳搖金】、【桂枝香】、【風驚颯】、【金字經】、【紫花兒】、【素步步嬌】、【素浪淘沙】、【梅梢月】、【環山水】、【隔凡】、【對玉環】、【收江南】、【七弟兄】、【掛玉鈞】、【十八拍】、【雁兒落】、【中丰韻】、【素川撥棹】、【川撥棹】、【素玉交枝】、【花桂枝香】、【沽美酒】、【後丰韻】、【青鸞舞】、【浪淘沙】、【錦上花】、【甘州歌】、【泣顏回】、【上小樓】、【山坡羊】、【大步步嬌】、【大玉交枝】、【醉仙喜】、【慢雁兒落】、【慢雪壓枝】、【慢青鸞舞】。

《古韻成規》收錄的北曲曲牌是：

【滾繡球】、【罵玉郎】、【竹山馬】、【北採茶】、【水仙子】、【滿州偷詩】、【尾聲】、【普庵咒】、【宴秋風】、【仙人過橋】、【朝天子】、【八仙瑤池音】、【小拜門】、【哪吒令後】。

如果以高景池的《崑曲傳統曲牌選》[1] 來對照，上列曲牌大多來自崑曲，凡是標「素」字的如【素步步嬌】、【素玉枝】之類，則是經過改造的「道曲化」的崑曲，只有【效丈】、【青鸞舞】、【普庵咒】和【八仙瑤池音】之類才是原有的道曲。

《霓裳雅韻》選錄崑曲的世俗化傾向

玄妙觀道家樂曲第三部是《霓裳雅韻》，收錄的唱詞曲譜是：

【梧桐雨】、【綿搭絮】、【喜魚燈】、【月上海棠】、【剔銀燈】、【浣溪紗】、【簇御林】、【祝英台】、【粉蝶兒】、【過韻】、【上小樓】、【撲燈娥】、【碧桃花】、【品令】、【尹令】、【清江引】、【好姐姐】、【錦腰

兒】、【解三醒】、【思春調】、【朝天子】、【後庭花】、【洞仙歌】、【雨中花】、【金蓮子】、【看芙蓉】。

重訂者曹近愚在首頁寫了一篇題識，說明了編輯緣起：

夫霓裳新韻者，今總名之曰新曲也，係前人摘元人之詞，譜成而續之，故俱存其文以備稽考，並取其「聲斷韻續」之意也。何今之教子弟者刪其文而但授其腔？果係頑鈍者或可，如敏捷者何不並傳其文，俾易於精詳乎？余遍閱今譜，仍將曲詞增入。但字句悉從原譜，未暇每字對考。如有訛謬者，俟高明裁正為幸。近愚識。

奇怪的是這些唱詞都是談情說愛的內容，是不合道觀清規的。按照曹近愚的說明，這些曲譜被道士引用後，本來是「刪其文而但授其腔」，偏偏曹近愚認為應該「並傳其文，俾易於精詳」，於是，他查對了當時流行的曲譜，「仍將曲詞增入」。曹氏雖然沒有點明這些曲譜來自崑腔唱譜，但我們知道，崑腔在當時被文化界尊為「雅部」，曹氏既然加以吸收，所以題名為《霓裳雅部》。其中崑腔曲譜的唱詞有些來自元明散曲，有些來自民間的情歌，有些直接採錄崑腔戲的戲詞，內容大多是寫男女戀情的，例如【錦腰兒】的唱詞是：

身蓋著一條布衾，頭枕著三尺瑤琴。他來時怎生和你一處寢，凍得人戰競競！說甚知音？果若是他有情，我有心，花有清香月有陰，正是春宵一刻值千金，端的是張君瑞帶來福陰（筆者按：指《西廂記》中的張生）。

【上小樓】的唱詞是：

小立春風倚畫屏，好一似萍無蒂，柏有心。珊瑚鞭指填衡門，你便乞香茗，因此上媚眼傳情，慕虹霓盟心，慕虹霓盟心！蹉跎杏雨梨雲，致蜂愁蝶昏，致蜂愁蝶昏，痛殺那牽絲脫�…，只落得搗床槌枕！我方才揚李尋桃，我方才揚李尋桃，便香消粉褪，玉碎珠沉！歎浣沙溪、鸚鵡洲，夜蟄陰雲。今日裡，羨煞梁山和你鴛鴦塚並。

【朝天子】的唱詞是：

暖溶溶玉醅，白泠泠似水，多半是相思淚！眼面前茶飯，怕不待要吃，恨塞滿愁腸胃！蝸角虛名，蠅頭微利，鴛鴦在兩下裡。一個在這壁，這個在那壁，一啼一聲長吁氣！

這都是訴說相思的情歌，出於崑曲清唱樂曲。更典型的是直接吸取了崑曲舞臺演出的戲

詞，例如【雨中花】「原來是」和【思春調】「偶然間」都出於明代戲曲大家湯顯祖的《牡

丹亭》。現舉《霓裳雅韻》【思春調】的唱詞如下：

偶然間心事牽，梅樹邊。這般花花草草由人戀，生生死死隨人願，便酸酸楚楚無人

怨。待打拼香魂一片，陰雨霉天，守得個梅根相見！

這是崑劇《牡丹亭》折子戲〈尋夢〉中的著名唱段，原本的曲牌是女主角杜麗娘唱的

【江兒水】，2竟被玄妙觀道士採用了。這是道家樂曲吸收崑曲的鐵證，是毋庸置疑的了。

《霓裳雅韻》的卷尾有道光三十年（一八五〇）汝欽寫的三譜總跋，全文是：

己酉冬日，偶過崇真道院，東林汝君出笛譜一帙，囑跋於予。曰：「此譜久已誤

謬，賴吾定庵聲遠公校編，復經曹近愚端揆公又詳為校錄，故迄今音律諧和。先

師馨田朱公知為後學津梁，世無刻本，因解囊付梓。工竣後忽忽十餘年矣，未經

印送，板漸即朽敗，亟欲修補刷印，以成先師遺意，何如？」──予受而讀之，雖

2 以《霓裳雅韻》【思春調】與《牡丹亭‧尋夢》【江兒水】比勘，只有個別字眼稍有變動，如首句【江兒水】原本作「偶然間心似繾」。又，「霉天」原作「梅天」，「打拼」原作「打并」。

於音律一道，素所不諳，而睹其節奏，厘然知為善本無疑。因為矍然曰：「倘非朱公此板，何以梓行；倘非汝君此書寫，亦歸湮沒！是知訂之者吾公，刻之者朱公，而能善體先志者，汝君其有焉。」——予既嘉其意，未敢以不文辭，爰跋數語於簡端，並望肆是譜者，裝裱完固，朝夕翻閱，期於久遠，以力薄未能爰印故耳，此東林惓惓屬望之意，因為附及於此，道光庚戌年春，汝欽敬識。

這說明吾定庵和曹近愚編定三譜後，至道光年間才由朱馨田出資刻板，但「力薄」未及刷印。到了道光二十九年（一八四九），朱馨田的徒弟汝東林跟汝欽商議準備修板刊行，汝欽在道光三十年（一八五○）寫了跋語。這樣一來，終於使《鈞天妙樂》、《古韻成規》和《霓裳雅韻》三譜以刻印的定本流傳於世。

三譜中《霓裳雅韻》選曲的刊行，深刻地表明了道教音樂曲隨著社會的進展由宗教化向世俗化轉型的鮮明傾向。本來，道觀中出家人的清規戒律不是十分嚴格的，而沒有出家的道士（俗家道士），生活更為寬鬆，他們可以婚娶，不禁男女之情。正是：「道家唱情，僧家唱性，儒家唱理。」[3]所以《霓裳雅韻》選錄那麼多才子佳人的曲詞，就不足為怪了。這便是江南道士班參與崑曲堂名活動的社會基礎，下面專論此事。

3 見元燕南芝庵：《唱論》，《中國古典戲曲論著集成》第一冊，第一五九頁，中國戲劇出版社一九五九年版。

377

崑曲「堂名」與道士班

「堂名」又稱「清音班」，是專門坐唱崑曲並配有樂器伴奏的班社。每班用八人組成，每個人都是一專多能的多面手，吹、拉、彈、唱，均所擅長。生、旦、淨、末、丑等各行角色以及伴奏任務，都由這八個人輪流分擔。舊時江南人家遇到婚喪壽喜等事，專雇「堂名」去奏樂，清唱而不扮演。自清末至民國年間，蘇州有萬和堂、福壽堂等，崑山有吟雅堂、永和堂等，上海有升和堂、喜和堂等，因此而概稱為「堂名」。

堂名主要分佈在江蘇南部廣大的農村地區（城區也有），是半業餘半職業的性質，從業者平時分散在家種田或打工，業餘練習；一旦受雇，便集合應召，演奏獻藝，獲取相當的報酬。其演奏方式是用兩張八仙桌拼成臺面，上置笙、簫、弦、笛等樂器，八人分坐兩邊。主唱者、副唱者、伴奏者按曲情需要隨時調整座位，通常的座次是：

每次安排四場，每場坐唱四齣崑曲折子戲。一般是先吹打十番鑼鼓，然後以吉慶戲開場，如唱《八仙上壽》、《天官賜福》之類，接著是分角色唱老生戲、大面戲、小生戲、小旦戲，如《浣紗記》、《鳴鳳記》、《玉簪記》、《牡丹亭》、《十五貫》、《長生殿》等，都是正規的崑曲名劇，要求唱曲念白，角色配搭，絲竹伴奏，一應俱全，只是不妝扮而已。

堂名對崑曲在民間的普及推廣起到重大作用，而且培養出一大批唱曲拍曲和樂隊伴奏的人才。其中佼佼者能到蘇滬的曲社裡擔任曲師，個別人才也曾發展為專業演員。如現代崑劇演藝名家朱傳茗、著名曲師高步雲、吳秀松，著名笛師李榮生。高尉伯，著名鼓師蔡惠泉等，都出身於堂名世家。

令人嘖嘖稱奇的是，江南的道士大多能吹笛唱曲，尤其精於絲竹管弦等民族樂器。如無錫的二胡高手瞎子阿炳，早年就出身於雷尊殿道士。舊時在江南農村有許多不出家的道士（城裡也有俗家道士），他們都有家室，有妻子兒女，為了養家糊口，便以奏樂、做道場作為營生的手段。他們參與婚喪喜慶的民俗活動，百無禁忌。所以有些善唱崑曲的道士參加「堂名」的隊伍，即使是唱才子佳人的戀情曲目，也沒有顧忌。他們有了道家樂曲的藝術素養再來來唱曲，可以說是駕輕就熟，相得益彰。如崑山的夏家道士班，江陰的蔣家道士班，本身都是農民，而副業既做道場，又做堂名，相互兼職[4]。現從清末民初蔣家道士班殘存的

4 見吳新雷主編，俞為民、顧聆森副主編：《中國崑劇大辭典》「曲社堂名」專欄，南京大學出版社，二〇〇二年版。

《四合如意曲譜》查考，其中【暖溶溶】的工尺譜，與蘇州玄妙觀《霓裳雅韻》【朝天子】

「暖溶溶玉醅」一曲相同，可證蘇南道家樂曲吸收崑曲的淵源是一脈相承的。

這裡僅舉崑山和太倉的道士「堂名」班為例，略加說明如下。

崑山舊時習俗，道士與堂名互相兼職的現象相當普遍。如清末淀東鄉張榮堂、張惠堂、張錫堂、張愛堂、張茂堂主持的道士班，都兼做堂名。又如抗戰前城北鄉夏相如主持的「詠兒堂」，也是道士班。夏相如（一九一四至一九九三），祖傳十四代皆為道士，他本人曾獲得「法師」的稱號，業餘兼做堂名。他七歲開始從父親夏雲卿學崑曲，功底很深。所以在二十世紀五十年代曾受聘為天津市戲曲學校的崑曲教師[5]。

太倉自清代乾、嘉以來，崑曲堂名共有六十家之多。據太倉市文化局陳有覺先生的調查，其中屬於道士班的有璜涇鎮的景家道士班，新毛鄉的新毛道士幫，新塘鄉的王家道士班、沈家道士班、柏家道士班、徐家道士班，而以雙鳳鄉的周家道士班最為著名[6]。周家道士班組成的崑曲堂名叫做「積善堂」。據陳有覺先生採訪得知，他家從周漱卿（一八六七至一九五五）開始坐唱崑曲，先從師學唱，學成後傳給兄弟周碗卿（一八四至一九五九）、周沁卿（一八七至一九五九）和唐漱如等人。從清末光緒二十六年（一九〇〇）開始兼營，白天做道場法事，晚上做堂名唱崑曲。周漱卿嗓子好，善於起角色，富有

5 見王業、黃國杰、范漢俊編纂：《崑山縣戲曲資料彙編》，崑山縣戲曲資料彙編編纂辦公室一九八六年印。

6 見吳新雷主編，俞為民、顧聆森副主編：「中國崑劇大辭典」「曲社堂名」專欄，南京大學出版社二〇〇二年版。

表情，擅長演唱《琵琶記》中蔡伯喈、《長生殿》中唐明皇等角色的官生戲，又能唱張飛、尉遲恭等淨角戲，樂曲伴奏件件皆能，常司鼓指揮。他不僅在本鄉說唱，還經常應邀到太倉的沙溪、新湖、新毛、王秀、九曲和常熟的支塘、何市、白茆，以及崑山等地授藝，培養了陳蕚如、陳炳生、周品臣、胡國祥、顧學甫、周永明等七十多個徒弟。他辦的積善堂生意興隆，能唱的劇目很多，主唱的崑曲折子戲有〈小宴〉、〈賞荷〉、〈訪普〉、〈折柳〉、〈陽關〉、〈仙緣〉、〈茶訪〉、〈對花〉、〈驚夢〉、〈和番〉、〈蘆花蕩〉等。周漱卿兄弟三人的生旦戲珠聯璧合，技藝精湛，受到鄉民的交口稱讚。其侄周品臣、周昌龍（後改名陳祖賡），因精於崑藝，解放後都受聘為浙江崑蘇劇團的笛師，另一位侄孫周惠南則在家繼承「堂名」祖業，營業到一九六三年才歇擱。

綜上所述，蘇南的道家樂曲吸收崑曲的情況是歷史事實，而且是耳熟能詳的。這主要是因為明清劇壇上盛行崑曲，所以造成了這種深遠的影響。由於道教音樂和崑曲音樂在藝術風格上甚為近似，伴奏樂曲又基本相同，彼此的交流易於融合互通。正由於兩者關係密切，促成了道士大多能吹笛唱曲，為俗家道士參與堂名活動奠定了藝術基礎，創造了道場與堂名兼營的有利條件。這揭示了中國崑曲史上奇妙的一頁，是值得進行探討研究的。

原載《中國崑曲論壇二〇〇三》，蘇州大學出版社，二〇〇三年。

《紫釵記》的傳譜形態及臺本工尺譜的新發現

引子

清高宗乾隆五十七年（一七九二），蘇州的崑曲家葉堂訂定並刊行了《納書楹紫釵記全譜》五十二齣，其性質屬於專供清唱的工尺譜（清宮譜），只錄曲辭不載科白，正曲只點中眼不點小眼。至於舞臺演出本（俗稱臺本），同、光間出現了戲宮譜《遏雲閣曲譜》，收錄《紫釵記》的折子戲只有第二十五齣〈折柳陽關〉（臺本分為〈折柳〉和〈陽關〉兩折）。

近年來我訪曲滬上，在上海圖書館古籍部查閱《紫釵記》的不同版本，卻意外地發現其中有一部四十三折的手抄本，竟是晚清崑班藝人遺留下來的臺本工尺譜，不僅曲辭科白俱全，而且正曲已點上了小眼（頭眼和末眼），這使我大為驚奇！現在為了把這個臺本的內涵介紹清楚，必須先將《紫釵記》的演唱情況和傳譜形態簡要地進行考述，從明末清初的選本論及《納書楹》、《遏雲閣》、《集成》等工尺譜，進行縱向的比較研究，這樣才能對這個臺本的形態特徵作出確切的認識。

明清時期《紫釵記》的演唱和傳譜情況

《紫釵記》是明代戲曲大家湯顯祖的作品。湯顯祖在明神宗萬曆十一年（一五八三）考取進士後，於次年（一五八四）出任南京太常寺博士，專司祭祀禮樂等事。南京是崑曲的流行地區，人文薈萃。他與曲家臧懋循、梅鼎祚等交往，相互影響，於萬曆十五年（一五八七）把他原來試筆的《紫簫記》三十四齣重新改寫為《紫釵記》五十三齣，因劇中第四十九齣有〈曉窗圓夢〉的場面，使它成了湯氏劇作「臨川四夢」的第一夢（榜首）。

《紫釵記》的情節源於唐代蔣防的小說《霍小玉傳》，但將李益和霍小玉的婚戀悲劇改成了生旦團圓的喜劇。現存《紫釵記》的明代刻本以萬曆三十年（一六○二）金陵繼志齋本為最早，嗣後有《玉茗堂全集》本、清暉閣本和獨深居本，而最為通行的是汲古閣刻《六十種曲》本。這些版本都是四個字的齣目，而明末的柳浪館刻本則以二字標目。當時吳江派盟主沈璟認為湯作不合音律，曾改《紫釵記》為《新釵記》，但沈改本並未得到曲界認同，早已失傳。而臧懋循也說湯作是「案頭之書，非筵上之曲」[1]，竟將《紫釵記》刪改成三十六齣。但臧改本在舞臺上並沒有得到搬演，歌場筵上傳唱的仍是湯顯祖的劇曲原辭。如天啟

<hr />

1　見臧懋循《玉茗堂傳奇引》，載於明萬曆四十六年（一六一八）吳興臧氏刻本玉茗堂四種傳奇《紫釵記》卷首（國家圖書館藏吳梅題識本）。

三年（一六二三）許字編刊的戲曲選本《詞林逸響》，在第四卷中選錄了《紫釵記》第八齣

〈議允〉【字字錦】「春從繡戶排」至【尾聲】一套。此外，周之標編刊的《新刻出像點板增訂樂府珊珊集》，

「花裡喚神仙」至【尾聲】一套，又選了第十六齣〈盟香〉【畫眉序】

在卷四中選錄了《紫釵記》第四十八齣〈俠評〉【鎖南枝】「風光粲」過曲一支連【前腔】

七支。《詞林逸響》和《珊珊集》均為單折的曲文選錄，有曲無白，都是清唱曲文的選集。

據《祁忠敏公日記·棲北冗言》記載，祁彪佳曾經在明思宗崇禎五年（一六三二）六月二十

一日在北京「觀《紫釵》劇，至夜分乃散」[2]，足見《紫釵記》問世後不僅流行清唱，而且

得到崑班藝人賞識，已在舞臺上搬演了。不過，祁彪佳沒有說明看的是本子戲還是折子戲，

具體折目未曾記載。

從現存的文獻資料搜索，明代崑班演唱《紫釵記》的唱譜沒有留存下來。現今所知存世

的工尺譜印本最早的是清代康熙五十九年（一七二〇）刊行的《南詞定律》，此書的性質屬

於文辭格律譜，但在曲文左側附綴了工尺符號，右側點板。全書選錄各種劇本的單支曲文共

二零九零支，採用《紫釵記》的例曲七支，如卷五大石調過曲【念奴嬌序】「還情，那些飄

渺銀鸞」，就出於《紫釵記》第三十三齣〈巧夕驚秋〉。而真正作為唱譜出現的，是乾隆十

一年（一七四六）刊行的《九宮大成南北詞宮譜》，此譜的性質是宮譜（歌唱譜）兼格律

2 見《北京圖書館古籍珍本叢刊》（一九八八年書目文獻出版社影印）史部第二十冊，第六〇〇頁。

譜，曲文右側旁綴工尺譜（譜式是直行玉柱譜），點定板式和中眼，但不點小眼，共收錄南曲四四六六支，其中採用《紫釵記》例曲十八支，如卷二仙呂宮正曲【短拍】「翰苑風清」一曲，就選自《紫釵記》第十八齣〈黃堂言餞〉。這證明康熙乾隆之際，傳統的《紫釵記》單支零曲的工尺譜曾流傳於世，這才能使《南詞定律》和《九宮大成》的編者選為例曲。

至於《紫釵記》的折子戲，在康熙二十七年（一六〇八）金陵翼聖堂編刊的《綴白裘合選》卷四中，選錄了《紫釵記》第六齣〈墜釵燈影〉和三十九齣〈淚燭裁詩〉兩折，曲白俱全。但到乾隆二十九年（一七六四）至三十九年（一七七四）蘇州錢德蒼編刊的臺本折子戲選集《時興雅調綴白裘新集》中，卻沒有選取《紫釵記》任何一折。錢德蒼的《綴白裘新集》是反映舞臺流行劇碼的最新情況的，《新集》中缺選便表明《紫釵記》在舞臺競爭中由盛而衰，斷層了。這種由熱轉冷的情況，是舞臺演變的常態，例如陸采的《明珠記》，在明末清初的眾多選本中原是熱門曲目，《群音類選》、《萬壑清音》、《吳歈萃雅》、《詞林逸響》、《珊珊集》都入選了，康熙本《綴白裘合選》卷四中，也選了它的三個折子戲，但到乾隆中期錢編本《綴白裘新集》中，卻一折也沒有。葉堂在《納書楹》「外集」和「補遺」中雖為它譜了三折，但未能復活。自此以後，《明珠記》在崑曲舞臺上竟銷聲匿跡了。

《紫釵記》由於葉堂訂立了全譜，卻得到了復活的機緣。葉堂在王文治的支持下，於乾隆五十七年（一七九二）刊印崑曲選集《納書楹曲譜》的同時，又刊印了《納書楹四夢全譜》（譜式是直行玉柱譜），他在〈自序〉中說：「《邯鄲》、《南柯》、《牡丹亭》

三種，向有舊本，余故得摭其失而訂之，而《紫釵》之譜，蒙獨創焉。」由此可見，《紫釵記》的曲譜沒有找到舊譜作依據，完全是葉堂自己獨創的。《紫釵記》原著共五十三齣，除了第一齣兩首詞調不予譜曲外，葉堂從第二齣到五十三齣全部訂立了工尺譜。曲文主要是依照《六十種曲》本，如〈言懷〉首曲【珍珠簾】「十年映雪圖南運，天池浚」，在繼志齋至柳浪館等各本中，「天池浚」均作「輕豪俊」，只有《六十種曲》一種版本作「天池浚」。不過，葉譜有些曲文又改用柳浪館本，如〈折柳〉【寄生草】第三支「慢點懸清目，殘痕界玉姿」，「怕層波溜溢粉香渠，這袖呵輕膩染就湘文筋」，《六十種曲》本原作「慢頻垂紅縷，嬌啼走碧珠」，「怕層波溜折海雲枯，這袖呵瀟湘

左圖為：《納書楹紫釵記全譜·泣箋》將原本【刮鼓令】改為集曲【商調鶯囀遍東甌】而訂譜（譜式為直行玉柱譜）

中、右圖為：乾隆五十七年（1792）原刻本《納書楹紫釵記全譜》的扉頁和首頁書影

染就斑文筋」，葉譜是參照柳浪館本改了，折目也仿照柳浪館本改為二字標目（取四字目的前二字或後二字），但又不完全相同。葉堂在總目〈言懷〉下夾註，說明是：「原本每齣四字為題，今省改二字，以便披覽，且可與前三夢合觀矣。」

作為清唱用的清宮譜，《納書楹紫釵記全譜》只錄曲文，不載角色科介和念白。曲文均標明宮調曲牌，旁綴工尺唱譜，點定板式，正曲點定中眼，不點小眼，理由是：「板眼中另有小眼，原為初學而設，在善歌者自能生巧，若細細注明，轉覺束縛（《納書楹曲譜·凡例〉）。意思是讓歌者在節拍上靈活掌握。

葉譜的特點是按照湯顯祖《紫釵記》原著的曲文照單全收，不改寫，不刪節。他對臧懋循隨意刪改原曲的做法很不滿意，斥之為「孟浪漢」[3]。那麼，對於不合曲律之處怎麼處理呢？葉譜有一個好辦法，那就是另擇他曲句段相合者改標曲牌名目，用犯調集曲的格式來定律譜曲。例如原著第四十齣〈開箋泣玉〉的首曲：

【刮鼓令】閒想意中人，好腰身似蘭蕙薰。長則是香衾睡懶，斜粉面玉纖紅襯。和嬌鶯枕上聞，乍起向鏡臺新。似無言桃李，相看片雲。春有韻月無痕，難畫取容態盡天真。

3 見葉堂在《納書楹曲譜》正集卷二目錄後加的按語：「《元人百種》——係臧晉叔所編。觀其刪改《四夢》，直是一孟浪漢，文律曲律皆非所知。」

此曲實際上不諧於【刮鼓令】之律，葉譜〈泣箋〉改標為【商調】集曲【鶯囀遍東甌】，是指【黃鶯兒】犯【囀林鶯】、【香遍滿】、【黃鶯兒】、【東甌令】（見書影），訂律為：

【商調】【鶯囀遍東甌】【黃鶯兒首二句】閑想意中人，好腰身似蘭蕙薰。【囀林鶯五至六】長則是香衾睡懶，斜粉面玉纖紅襯。【香遍滿五至六】和嬌鶯枕上聞，乍起向鏡臺新。【黃鶯兒四至五】似無言桃李，相看片雲。【東甌令合至末】春花有韻月無痕，難畫取容態盡天真。

葉堂對此曲字斟句酌，在一個大牌名下面變換了五個小牌名，犯了五次，真是典型的犯調集曲。葉堂在調整曲律時也有增字改句和添寫曲文之處，例如此曲【東甌令】「合頭」[4]七字句「春花有韻月無痕」，湯顯祖原曲只有六個字（春有韻月無痕），葉堂在「春」字後加了一個「花」字。又如〈遇俠〉【步步嬌】原句「提起可憐人是鄭家子」（霍小玉之母姓鄭），葉譜改成了「霍家子」（因小玉是霍王小女）。葉譜在眉批上對有些改動曾說明理由，如〈賣釵〉【梧葉覆江水】眉批說：「原作【江兒水】，因少第三句，改作集曲。」

4　合頭，曲律的專用名詞，指曲牌末段由獨唱轉為合唱之句，簡稱「合」。

又如〈撒錢〉【桂月上南枝】眉批說：「『是當朝太尉姓盧』，因平仄不調，今改作『盧家』。」【南呂哭相思】眉批說：「清唱不便收住，另作一個【尾聲】。」葉堂在〈撒錢〉中自己重新創作了一曲【尾聲】。這跟臧懋循改編原作的性質不一樣，葉堂不是改編，只是從清曲的要求出發，個別之處有所增飾而已。

葉堂在〈納書楹四夢全譜·自序〉中提及：「繼遇竹香陳刺史召名優以演之，於是吳之人莫不知有《紫釵》矣。」可見葉譜經過陳竹香安排藝人演唱實踐後，《紫釵記》便得以傳唱起來了。但當時除了清唱外，有哪些折目曾搬上了舞臺呢？

我們從清代的梨園史料中探索，自《納書楹紫釵記全譜》問世以來，由於其中〈折柳陽關〉的樂譜最為動聽，所以藝人用葉譜搬演的《紫釵記》折子戲，始終只有〈折柳陽關〉一枝獨秀。前述明末傳唱的〈議允〉、〈俠評〉和清初傳唱的〈墜釵〉、〈裁詩〉，衰退後未見復活。獨有〈折柳陽關〉，自乾、嘉年間被藝人從一折分為二折後，不僅盛演於舞臺上至今不衰，而且曲社清唱的保留曲目，也只有〈折柳陽關〉是用葉譜傳唱的。在乾隆六十年（一七九五）問世的《揚州畫舫錄》卷五中，曾記蘇州集秀班小生李文益，「與小旦王喜增串演《紫釵記·陽關折柳》，情致纏綿，令人欲泣」[5]。在同年刊印的《消寒新詠》卷三中，記載北京慶寧部小旦徐才官擅演〈灞橋〉（〈折柳〉之別稱）[6]。成書於嘉慶十一年（一八○六）的

[5] 見李斗《揚州畫舫錄》卷五，江蘇廣陵古籍刻印社一九八四年排印本第一二一頁。

[6] 見乾隆六十年刊印的鐵橋山人等所撰《消寒新詠》卷三，北京中國戲曲藝術中心一九八四年排印本第五三頁。

《眾香國》一書，記京中三慶部名伶蘭官擅演〈陽關折柳〉[7]。成書於咸豐二年（一八五二）的《曇波》[8]，記京中名旦福壽（朱蓮芬）和翠玉都擅於演唱〈折柳〉，「雋永、妙絕」。此外，同治十一年（一八七二）的《評花新譜》記京中三慶部名旦喬蕙蘭、錢桂蟾，均擅演〈折柳〉，「獨出冠時」；同治十二年（一八七三）的《菊部群英》記京中小生名伶陳芷衫、周素芳、鄭連福都能在〈折柳〉中扮李益，名旦曹福壽、時小福、梅巧齡均能扮演霍小玉。這反映到正式出版的戲宮譜上，便是同治九年（一八七〇）由文人王錫純和藝人李秀雲合作創編，光緒十九年（一八九三）由上海著易堂書局鉛字排印的《遏雲閣曲譜》（譜式是橫行一字譜），譜中記錄了《紫釵記》〈折柳〉和〈陽關〉兩個折子戲的臺本工尺譜。光緒二十二年（一八九六），蘇州新建書社石印的《霓裳文藝全譜》，也收錄了〈折柳〉、〈陽關〉兩折，劇名則標為《紫玉釵》[9]。至於各地圖書館收藏的藝人傳承的抄本曲譜，如光緒二十九年（一九〇三）南京周蓉波抄錄的《霓裳新詠譜》，宣統元年（一九〇九）聽濤主人抄錄蘇州藝人殷溎深傳譜的《異同集》，也都選了這兩折。民國年間，蘇州崑劇傳習所、新樂府、仙霓社以及北崑的榮慶社、祥慶社等崑班，傳承的《紫釵記》戲碼，都是演的這兩折。

7 見眾香主人《眾香國‧慧香》，中國戲劇出版社一九八八年排印本《清代燕都梨園史料‧續編》一〇二九頁。

8 見四不頭陀《曇波》，中國戲劇出版社，一九八四年排印本《清代燕都梨園史料‧正編》三九四、四〇〇頁。以下所舉《評花新譜》和《菊部群英》，均見於此書《正編》中。

9 見拙作〈崑曲折子戲選集《霓裳文藝全譜》初探〉，載於《九州學林》二〇〇八年春季號。

《集成曲譜》為《紫釵記》改訂折目的情況

《集成曲譜》是文人王季烈和劉富梁合作製訂的折子戲工尺譜選集，宗旨是力矯伶工俗譜之訛失，兼融清宮譜與戲宮譜的長處，曲白科介、中眼小眼、板式笛色一應俱全。一九二五年由商務印書館石印初版，一九三一年再版。全書分金、聲、玉、振四集，每集八卷，共三十二卷，線裝三十二冊，共計收入崑劇折子戲四一六齣（譜式是斜行蓑衣譜、見書影）。

在《聲集》卷六中，擬訂了《紫釵記》的本子戲十六折：

述嬌　議婚　就婚　折柳　陽關　隴吟　軍宴　避暑

邊愁　移參　裁詩　拒婚　哭釵　俠評　遇俠　釵圓

其中除了〈折柳〉、〈陽關〉是選取《遏雲閣曲譜》舊有曲本以外，其他十四齣是王季烈增訂的折目。王季烈為了使之適應於舞臺搬演，對部分折目進行了刪節改訂。他在《螾廬曲談》卷二〈論作曲〉第四章〈論劇情與排場〉中指出[10]：

《螾廬曲談》，王季烈著，原載於《集成曲譜》各集卷首，一九二八年由商務印書館出版單行本。

《玉茗四夢》，排場俱欠斟酌。《邯鄲》、《南柯》稍善，而《紫釵》排場最不妥洽。蓋《紫釵》為《紫簫》之改本，若士只顧存其曲文，曲多而劇情反不得要領。今日《紫釵》中只有〈折柳陽關〉一折（本係一折，今人析為二折）登之劇場，其餘均無人唱演，蓋實不能演也。明人臧晉叔於《四夢》均有改本，但臧之意在整本演唱，故於各曲芟削太多，不無矯枉過正之嫌。茲譜就《紫釵》中選十四折，加以節改。

王季烈認為《紫釵記》的排場不適宜搬演，但對臧懋循（字晉叔）的改本又不滿意，於是便自出機杼，在〈折柳〉、〈陽關〉以外選了十四齣，按照本子戲有頭有尾的演出觀點加以刪節改訂，並依據《納書楹》葉譜訂立了工尺譜。他在《螾廬曲談》中舉了四個例子，分別說明節改的理由。

第一例〈議婚〉（原本第八齣〈佳期議允〉），王氏說：「原本鮑四娘先見小玉，小玉私允婚事，後乃見淨持（霍小玉母親鄭六娘之號），淨持更喚小玉共議姻事。茲改為鮑四娘先見淨持，後喚小玉出見四娘。」經核對，得知王氏刪去了原本開場【薄倖】、【字字錦】至【隔尾】共七支曲文及科白，重新填寫了鮑四娘上場所唱的【一剪梅】、【稱人心】，再接原有的【宜春令】，對【繡帶兒】和【三學士】二曲的【前腔】也作了刪節，調整的幅度很大。

第二例〈就婚〉（原本第十三齣〈花朝合巹〉），王氏說：「原本有鮑與小玉同登鳳簫

樓望十郎一段，試思閨閣處女於將嫁時方嬌羞匆急之不暇，豈有肯與媒人登高遠望新郎之

理？茲亦刪去之，不惟情節較合，於搬演亦較便利。」經核對，得知王季烈刪去了原本開

場【鵲橋仙】、【臘梅花】等四支曲子和科白，另以老旦扮霍母唱【瑞鶴仙】開場（見書

影），並適當改寫了念白。

第三例〈邊愁〉（原本第三十四齣〈邊愁寫意〉），王氏說：「原本首列【一江風】四

支，其第二、三、四支即分述沙似雪、月如霜與征人望鄉情事，而其後【三仙橋】之第二、

三支亦復如是，未免疊床架屋。茲將【一江風】四支併作一支，則前者係總舉，後者係分

敘，庶幾蹊徑稍異。且【一江風】、【三仙橋】均係慢曲，節去三支，歌者方可勝任也。」

經核對，王氏將原本【點絳唇】後之【金瓏璁】改寫為【么篇】，然後將四支【一江風】改

作一支，重寫了部分念白。

第四例〈釵圓〉（原本第五十二齣〈劍合釵圓〉），王氏說：「原本共有引子四支，過

曲十六支，【不是路】四支，【尾聲】及【哭相思】三支，如此長劇，南曲中實所罕見，雖

非一人所唱，而其中慢曲居多，安得此銅喉鐵舌以歌之？茲將前半悉刪去，僅留商調一套，

而前半劇情另填【二郎神慢】二支以包括之，方合套數之格式，歌者亦可勝任矣。」經核

對，王氏將原本前半場刪去了【怨東風】、【山坡羊】至【哭相思】共十二

支曲文和念白，重新填寫了小生上場的【二郎神慢】二支。又刪去了後半場【啄木鸝】二支

和【玉鶯兒】二支，只保留了【二郎神】、【囀林鶯】、【啼鶯兒】各二支，最終還改寫了【尾聲】，對原本作了大幅度的改動。王氏強調說：「此非輕議古人，好為妄作，實於搬演之道，不得不如此耳。」

除了這四例比較突出以外，其餘節奏較大的還有〈俠評〉刪了五支曲子，〈遇俠〉刪了九支曲子。這都是王季烈自己的創造，他沒有用臧懋循的改本，而是參照了納書楹葉譜，但沒有完全依據葉堂用集曲的辦法來改調。如《遇俠》（原本第五十一齣）【僥僥令】「摩挲起手底棍兒打這廝」一曲，葉譜改為【綵衣舞】，用集曲【綵旗兒】犯【錦衣香】的格律來譜曲。而王季烈仍用原本【僥僥令】的曲牌，還把首句刪掉「起手底」三字，改為「摩沙棍兒打這廝」。

總的看來，王季烈整改《紫釵記》十四個折子戲，確是從演出觀點出發，花了很大的功夫。但由於二十世紀前期崑曲已面臨衰落的局面，勉強維持的南北崑班繼承乾、嘉以來的傳統，只能演出〈折柳〉、〈陽關〉二折，沒有力量把《集成曲譜》增訂的十四個折目搬上舞臺。二十世紀四十年代王季烈另編《與眾曲譜》時，[11] 也就只選載了〈折柳〉、〈陽關〉。當代海峽兩岸出版的《粟廬曲譜》、《振飛曲譜》、《壬子曲譜》（臺灣出版）及《北方崑曲珍本典故注釋曲譜》，都保留了這兩折，演唱本均源於《遏雲閣曲譜》。

11 王季烈《與眾曲譜》八卷八冊，一九四○年合笙曲社石印線裝本，一九四七年商務印書館再版時改為平裝本。

《紫釵記·陽關》[解三酲]
一板三眼點了小眼的工尺譜
《遏雲閣曲譜》譜式為橫行的一字譜
《集成曲譜》譜式為斜行的蓑衣譜

《集成曲譜〈紫釵記·就婚〉》
書影

為臺本折子戲選集，《遏雲閣曲譜》收錄的〈折柳陽關〉有特殊的形態：第一是把原本的一折分為兩折，自【解三酲】「恨鎖著滿庭花雨」分界，此前稱為〈折柳〉，此後稱為〈陽關〉。劇情是演新科狀元李益被派往玉門關外做劉節鎮的參軍，霍小玉在長安至灞橋送行，折下柳枝寄懷贈別。陽關位於玉門關之南的敦煌地界，劇中是象徵性的寓意，不是實指。因王維〈渭城曲〉有「西出陽關無故人」之句，所以借「陽關」之稱寄寓離別的意思，不是真的跑到陽關去了。在〈陽關〉這個折子戲中，霍小玉臨別之時向李益發出了特殊的短願：「妾年始十八，君才二十有二，待君壯室之秋，猶有八歲，一生歡

左圖為《遏雲閣曲譜‧折柳》【金錢花】書影
右圖為《集成曲譜》依據《遏雲閣曲譜》所訂〈折柳〉書影

愛，願畢此期！」正在難捨難分之際，三軍催迫李益起行，只得含情而別。戲中〈折柳〉是一套北曲，〈陽關〉是一套南曲，唱段優美纏綿，表演動人耳目。

第二，〈折柳〉開場乾念的引子【金錢花】「渭城今雨清塵」（見書影），是從原本第二十六齣〈隴上題詩〉（〈隴吟〉）的首曲挪移過來的，有如《牡丹亭‧春香鬧學》的上場曲【一江風】是從《蕭苑》中移來的同樣手法，這是崑班藝人通過舞臺實踐而獲得的創造性成果，收到了強化藝術特效的重要作用。

第三，為渲染場上的氣氛，〈折柳〉開場增添了淨扮劉節鎮麾下的一位領兵軍官，前來迎接李益赴任。〈陽關〉開場增添了老生和末角裝扮的送客，將原本中【生查子】的四句曲文改為二位送客念誦

的上場詩。原有的對白也提前用作開場白。另在前後兩場中增添了念蘇白的丑角（扮李益的書童），潤色了場景。

第四，為了便於臺上臺下的傳唱，臺本刪節了原本中冗長拖遝的唱段。〈折柳〉中刪去了原本【寄生草】第四支、第五支，〈陽關〉中刪去了原本【解三酲】第四、第五支。

第五，對念白部分也作了調整加工，並刪去了下場詩。

上述五個方面的改動，是崑班藝人的創造，與臧懋循的改訂本無關。在臧改本中，〈折柳陽關〉被刪除，而把〈門榴絮別〉改寫為〈餞別〉。經過查核比勘，《遏雲閣曲譜》中臺本〈折柳〉和〈陽關〉的演唱形態，不是從臧改本中來的，而完全是崑班藝人通過舞臺實踐錘煉出來的。當今南北各崑劇院團演出的〈折柳〉、〈陽關〉，都是繼承《遏雲閣曲譜》的路數演唱的。

《紫釵記》臺本工尺譜的發現及探究

二〇〇八年十月下旬，我到上海圖書館古籍部訪書，先查普通古籍的目錄卡片，見到《紫釵記》文學本中有三個本子，一是明末汲古閣《六十種曲》刻本二冊，二是清末抄本八冊，三是民國初年四川成都存古書局刻本二冊，於是便辦理提書查閱手續。經查核，存古書局本實為《六十種曲》本的翻刻本。至於那個抄本，卻不是文學本，而是帶有工尺譜的演唱

《紫釵記臺本工尺譜》封面書影（書簽上寫明當初舊書店標出的「售價」是五元）

本，編目時應題名為《紫釵記曲譜》，由於是屬於臺本工尺譜的性質，也可題名為《紫釵記臺本工尺譜》。

這部《紫釵記》的臺本工尺譜是一九五〇年上圖從舊書店裡採購得來的，採訪組鑒定為「清光緒間抄本」，巾箱本（袖珍本）線裝八冊。每冊厚薄不等，沒有編頁碼。每冊封面在「紫釵記」三字下寫明所抄的折目，第一冊抄了〈言懷〉等五折，第二冊抄了〈託媒〉等三折，第三冊抄了〈假駿〉等七折，第四冊抄了〈赴洛〉等八折，第五冊抄了〈折柳〉等六折，第六冊抄了〈避暑〉等五折，第七冊抄了〈觀屏〉等四折，第八冊抄了〈泣箋〉至〈賣釵〉等五折，合計抄存了四十三折。細看每冊正文的首頁，寫有「文淵藏廿三年八月十三日」或「十四日」字樣

（第八冊寫為「一九三四、八、十三」），鈐有「王文淵」篆刻私章，可知這個抄本在一九三四年曾被王文淵收藏。不知王文淵是何許人？他在每冊封皮上加蓋了「抱殘守缺齋藏書」的橡皮圖章。解放後，此書流散到舊書店裡，書店貼上了「售價五元」的標籤，結果是被上海圖書館買來了。（見封面書影）

今為便於對照比較起見，特將此譜折目與有關各本的折目列表如下：

《紫釵記》各本折目對照表

《六十種曲》本	柳浪館本	納書楹葉譜	臺本工尺譜	遏雲閣曲譜	集成曲譜	粟廬曲譜振飛曲譜	王子曲譜承允曲譜
第一齣 本傳開宗	本傳						
第二齣 春日言懷	言懷	言懷	言懷				
第三齣 插釵新賞	新賞	插釵	插釵				
第四齣 謁鮑述嬌	謁鮑	述嬌	述嬌		述嬌		
第五齣 許放觀燈	觀燈	觀燈	觀燈				
第六齣 隨墜燈影	墜釵	墜釵	墜釵				
第七齣 託鮑謀釵	託鮑	託媒	託媒				
第八齣 佳期議允	議允	議婚	議婚		議婚		

第九齣 得鮑成言	第十齣 回求僕馬	（十一）妝臺僕馬	（十二）僕馬臨門	（十三）花朝合巹	（十四）狂朋試喜	（十五）權諉選士	（十六）花院盟香	（十七）春闈赴洛	（十八）黃堂言餞	（十九）節鎮登壇	（二十）春愁望捷	（二一）杏苑題名	（二二）權噴計貶	（二三）榮歸燕喜	（二四）門楣絮別	（二五）折柳陽關
得鮑	借馬	妝臺	僕馬	合巹	試喜	選士	盟香	赴洛	吉餞	登壇	望捷	杏苑	權噴	榮歸	絮別	陽關
得信	假駿	贈駿	閨謔	就婚	試喜	選士	園盟	赴洛	尹餞	守塞	望捷	題名	計貶	榮歸	絮別	折柳
得信	假駿	贈駿	閨謔	就婚	試喜	選士	園盟	赴洛	尹餞	守塞	望捷	題名	計貶	榮歸	絮別	折柳
															折柳	陽關
				就婚											折柳	陽關
															折柳	陽關
															折柳	陽關

(四三)緩婚收翠	(四二)婉拒強婚	(四一)延媒勸贅	(四十)開箋泣玉	(三九)淚燭裁詩	(三八)計哨訛傳	(三七)移參孟門	(三六)淚展銀屏	(三五)節鎮還朝	(三四)邊愁寫意	(三三)巧夕驚秋	(三二)計局收才	(三一)吹臺避暑	(三十)河西款檄	(二九)高宴飛書	(二八)雄番竊霸	(二七)女俠輕財	(二六)隴上題詩
緩婚	強婚	勸贅	泣玉	裁詩	訛傳	移參	銀屏	還朝	邊愁	巧夕	計局	避暑	款檄	高宴	竊霸	女俠	題詩
婉覆	拒婚	延媒	泣箋	裁詩	哨訛	移參	觀屏	還朝	邊愁	七夕	局計	避暑	款檄	軍宴	番釁	倩訪	隴吟
婉覆	拒婚	延媒	泣箋	裁詩	哨訛	移參	觀屏	還朝	邊愁	七夕	局計	避暑	款檄	軍宴	番釁	倩訪	隴吟
	拒婚			裁詩		移參			邊愁			避暑		軍宴			隴吟

經過比勘探究，我對上海圖書館所藏《紫釵記臺本工尺譜》的初步認識是：

一、此譜與納書楹葉譜能兩相對應，每折的折目和曲牌聯套均依照葉譜抄錄，不作刪節。根據這樣的態勢來考察，既然前面從〈言懷〉開始每一折都有，不會只抄到〈賣釵〉就突然結束，而是應該抄全的。按照現存八冊每冊或抄四折或抄五折來估計，最後所缺九折應分為兩冊，則此譜應為十冊五十二折。如此看來，此譜是個殘存本，在上圖從舊書店收購以前，第九第十冊已經散失，如今只留存八冊四十三折了。

折目					
(四四)凍賣珠釵	賣釵	賣釵	賣釵		
(四五)玉工傷感	傷感	旁歎			
(四六)哭收釵燕	哭釵	哭釵			哭釵
(四七)怨撒金錢	怨撒	撒錢			
(四八)醉俠閑評	醉俠	俠評			俠評
(四九)曉窗圓夢	圓夢	圓夢			
(五十)玩釵疑歎	玩釵	歎釵			
(五一)花前遇俠	遇俠	遇俠			遇俠
(五二)劍合釵圓	釵圓	釵圓			釵圓
(五三)節鎮宣恩	宣恩	宣恩			

一、此譜是清末光緒年間崑班藝人傳承下來的臺本工尺譜（譜式為斜行的蓑衣譜），彌足珍貴。檢視此譜各折，工尺唱譜出自納書楹葉譜，一板三眼以及帶贈板的正曲點上了小眼（頭眼和末眼），乾淨的引子和散板曲點板無眼，尾聲均為一板一眼。按照臺本的需要，此譜補全了念白、科介，標明了角色，而且還用朱筆加標了笛色。如〈言懷〉引子【珠簾】加標尺字調，〈折柳〉引子【金瓏璁】加標六字調，〈隴吟〉正曲【朝元令】加標【正工調】，〈邊愁〉正曲【一江風】加標【小工調】，〈泣箋〉正曲【刮鼓令】加標【六字字調】等等。在安排角色行當方面，原本中李益密友韋夏卿和中表崔允明未標明角色名目，此譜定為「老生」和「末」角。在〈避暑〉折中，原本【尾聲】是劉節鎮一個人唱的，此譜定劉氏為「外」角，並按演出的需要改由外角與生角分唱，外唱「浮瓜沉李興不俗」，生唱「早則秋風別哨關南路」，外接唱「則怕你要喻檄遷朝賦子虛」——上述的這些形態，都顯示了此譜確為臺本的特徵（見書影）。

二、此譜出於藝人手抄，不是文人所抄。譜中錯別字不少，如將「曙」字的偏旁誤書為「目」，把〈折柳〉錯寫成〈拆柳〉（見書影），【解三醒】誤書為【解三醒】之類。為了演唱時醒目起見，此譜顯示了藝人抄本用「紅黑版（板）」的形態特徵，那就是用墨筆抄工尺點小眼，而以朱筆點頭板和中眼，還用朱筆圈出宮調曲牌、加注笛色、點斷念白，看起來

12

板和眼均相當於西樂的一拍，一板一眼等於西樂中的二拍子2／4，一板三眼等於西樂中的四拍子4／4，板是第一強拍，頭眼是第二拍，中眼是第三拍，末眼是第四拍（弱拍）。

403

一目了然。

四、此譜抄手不止一人，抄成之後，又有其他藝人按演出本的需要有所補充。如〈觀燈〉【尾聲】旁添加了「一板一眼」四字，筆跡不同。此譜的念白，全都據文學本原著抄錄，特別是上場詩和下場詩，依原樣照抄。但為了上場演出的需要，藝人又適當作了加工。如〈避暑〉下場詩後，另一藝人加上了科介「同笑下」。又如〈邊愁〉【尾聲】後「走報人上」，另一藝人在旁寫上一個「雜」字，表明這個「走報人」應由雜色來扮演，又在「走報人」見過李益之後添加了一段念白，這在文學本中是沒有的，是根據場上需要由崑班藝人加進去的（見書影）。

五、以此譜與納書楹葉譜比較，在宮調曲牌、工尺板眼方面，此譜基本上用了納書楹葉譜，曲文也全數收錄，沒有刪節。比葉譜進步的是，此譜按臺本的特徵點了小眼。但也有個別遺漏之處，如〈七夕〉【古輪臺】「夜雲輕」一曲，尚未點小眼，而且沒有按葉譜標出中呂宮的調名。葉譜用集曲的辦法改了原本的一些曲牌名，此譜也照辦，如〈倩訪〉上場曲本作【月兒高】，葉譜因其第三句以下不合本調，改作集曲引子【繞池春】，意思是指【繞池遊】犯【洞房春】，此譜依從葉譜作【商調】【繞池春】，並加注笛色為【正工調】。不過，此譜也不是完全照抄葉譜，有些曲子仍據原本而沒有按葉譜改變牌名，如〈泣箋〉【刮鼓令】（「閑想意中人」），葉譜改為集曲【鶯囀遍東甌】，此譜保留【刮鼓令】牌名未改。又如〈婉覆〉（原本第四十三齣〈緩婚收翠〉）盧太尉上場所唱【望江南】「倚天家甲

第擬雲臺」，葉譜改為集曲【梁州陣】，但此譜仍保留【望江南】牌名未改。

六、以此譜的〈折柳〉與《遏雲閣曲譜》的〈折柳〉比較，此譜既沒有依照遏雲閣本分為二折，又沒有在開場移用〈隴吟〉的【金錢花】，更沒有刪掉【寄生草】、【解三酲】的第四、第五支和【生查子】。遏雲閣本〈折柳〉旦角只唱前五句，刪節了末後三句，而此譜未刪。在念白方面，遏雲閣本刪掉了原本上場念誦的【好事近】詞，而此譜保留了。可見此譜與《遏雲閣曲譜》的套路不同。

七、以此譜與《集成曲譜》中的《紫釵記》折目比較。因王季烈壓根兒不知道有此譜的存在，所以王氏為《紫釵記》訂立〈述嬌〉、〈議婚〉等十四個折目都是自出機杼所為。如果與此譜中相應的折目比勘，念白部分的差異較大，而兩者的工尺譜均出自納書楹葉譜，不同的是《集成曲譜》對葉譜的曲子作了較多的刪節。以〈裁詩〉為例，此譜全依葉譜，未作刪削，而《集成曲譜》將本折中葉譜的集曲【顏子泣】、【雙燈舞宮娥】和【三燈照宮娥】都刪掉了，又將上場念誦的【好事近】刪去上片，中場的念白也作了調整修改。可見此譜與《集成曲譜》的路數互不相同。

臺本工尺譜第一冊首頁〈言懷〉和第五冊首頁〈折柳〉（鈐有王文淵藏印）書影（藝人把「折」字錯寫成「拆」字）

左：臺本〈泣箋〉【刮鼓令】朱筆加標六字調的「六」字

右：臺本《隴吟》【朝元令】朱筆加標正工調的「正」字

左圖為：納書楹葉譜〈折柳〉【解三酲】一板三眼末點小眼的工尺譜（譜式為直行的玉柱譜）。

右圖為：臺本〈折柳〉【解三酲】（藝人錯寫成「醒」字）一板三眼點了小眼的工尺譜（譜式為斜行的蓑衣譜）

臺本〈避暑〉【尾聲】標明「外」、「生」分唱下場詩後，另一藝人括注加寫科介「同笑下」

臺本〈邊愁〉[尾聲]後的科白
（有兩種不同的筆跡）

納書楹葉譜〈邊愁〉【一江風】
帶贈板末點小眼的工尺譜（譜式
為直行玉柱譜）

板眼符號簡列	
頭板	◥
腰板	∟
頭贈板	×
中眼	◦
小眼（頭眼和末眼）	•
底板	—

臺本〈邊愁〉【一江風】帶贈板點了小眼的工尺譜（譜式為斜行蓑衣譜）

綜上所述，上海圖書館所藏《紫釵記臺本工尺譜》是自成格局的藝人抄本，與《遏雲閣曲譜》和《集成曲譜》相比，目標都是為了改變納書楹葉譜的清唱局面向舞臺搬演的方向發展，但採用的藝術形態和方法手段各不相同，各走各的路。由於缺乏記載，晚清時期藝人打造這部臺本工尺譜的具體背景不清楚，究竟是什麼樣的崑班藝人來打造的？打造以後有沒有真的搬上舞臺？均不得而知。但有一點是明確的，那就是在近代崑曲面臨急遽衰落的過程中，《紫釵記》始終只有遏雲閣本的〈折柳〉、〈陽關〉兩個折子戲存活在舞臺上，王季烈在《集成曲譜》中增訂的十四個折目未能得到排演。而這部藝人所抄臺本工尺譜散落於民間，長期以來湮沒無聞，幸得上海圖書館給予收藏，才能夠留存至今，雖然沒有見到它有舞臺生命，但仍有其崑曲史的文獻價值和音樂學的樂譜價值。

餘文

自從聯合國教科文組織於二〇〇一年五月宣佈中國的崑曲藝術是「人類口頭和非物質遺產代表作」以來，崑曲藝術得到傳承發展的形勢越來越好。如今，湯顯祖《牡丹亭》的市場效應愈來愈紅火，帶動了湯顯祖「臨川四夢」其餘三夢的升溫，《紫釵記》、《南柯記》、《邯鄲記》也連帶受到了重視。在這樣的大好形勢下，同時有兩位曲家進行著把《納書楹四夢全譜》轉換為臺本的工作。一位是浙江海寧年過九旬的業餘曲家周瑞深，先後完成了重訂

《邯鄲記曲譜》、《紫釵記曲譜》、《牡丹亭曲譜》、《南柯記曲譜》，不僅在納書楹工尺譜的基礎上點定了小眼，而且按原著加進了科白角色，親自用墨筆寫錄。他把這「四夢曲譜」和《冬青樹曲譜》、《桃花扇曲譜》、《夷畦集》合在一起，總題為《崑曲古調》（工尺譜本），交由北京出版社於二〇〇八年出版了宣紙線裝本。另一位是上海崑劇團的專業曲家周雪華，她為四夢全譜點了小眼，也據原著補入了念白，標明了角色，還把工尺譜全部譯為簡譜，由上海教育出版社於二〇〇八年排印，次第出版。書名總題為《崑曲湯顯祖「臨川四夢」全集──納書楹曲譜版》（簡譜本）。周瑞深和周雪華在點定小眼的功夫上也是各走各的路，各有千秋，令人嘖嘖稱奇。

尤其令人稱奇的，就在周瑞深和周雪華出書的同時，上海崑劇團為紀念該團成立三十周年，在二〇〇八年不僅演出了菁華版《牡丹亭》，而且新排了偶像版《紫釵記》、經典版《邯鄲夢》和印象版《南柯記》，演全了湯顯祖的四大名劇，使「臨川四夢」唱響上海灘。

《紫釵記》由該團的唐葆祥改編，把原本五十三齣壓縮為一個晚場演完的單本戲，改編本的場次是：（一）觀燈墜釵、（二）素絹盟誓、（三）權噴計貶、（四）折柳陽關、（五）邊愁寄詩、（六）怨撒金錢、（七）哭收釵燕、（八）豪俠援手、（九）釵盒夢圓。此劇的音樂作曲者即由周雪華擔任。周雪華對《納書楹四夢全譜》已有研究，又出版了專著，所以為唐葆祥的《紫釵記》改編本譜曲，確是得心應手，水到渠成。

頗為有趣的是，周瑞深和周雪華都不知道上海圖書館藏有晚清藝人打造的《紫釵記臺本

工尺譜》，等他倆出版專書後，我才到上圖發見這個藝人抄本。可以有趣地說，二〇〇八年是「《紫釵記曲譜》年」了。如果把三部《紫釵記曲譜》放在一起比較研究，那是何等的欣喜有味呵！當然，這應該由音樂家來研究，看看這三個臺本的路數是怎麼樣的？三個臺本的小眼是怎麼點的？這屬於樂譜研究的範疇，後續工作有待於音樂家來做了。

原載《中國戲曲藝術國際研討會論文集‧文苑奇葩湯顯祖》

桂林：廣西師範大學出版社出版，二〇一二年

第七輯

關於《長生殿》全本工尺譜的印行本

引言

清聖祖康熙二十七年（一六八八），洪昇寫成了案頭場上兩擅其美的名劇《長生殿》。作者不僅發揚了湯顯祖《牡丹亭》文采抒情的優良傳統，而且在音律上又恪守沈璟依腔合律的完美主張。正如評點家吳人（號吳山）〈長生殿序〉所言：「愛文者喜其詞，知音者賞其律。」吳梅《長生殿傳奇斠律》說：「書成，錢塘吳吳山為之論文，長洲徐靈昭為之校律，益都趙秋谷又為之商訂全譜，一時梨園演無虛日。」徐靈昭名麟，是蘇州的崑曲音樂家，曾為《長生殿》作序說：「朱門綺席、酒社歌樓，非此曲不奏。」趙秋谷名執信，是洪昇的好友，因在佟皇后的喪期觀賞內聚班演出《長生殿》遭到了「斷送功名到白頭」的禍殃。當然，《長生殿》傳統的工尺唱譜主要是崑班藝人的集體創作，但在宮調曲牌和字句韻律方面，徐麟和趙執信曾協助洪昇商酌推敲，奠定了譜曲的良好基礎，所以演唱起來的聲樂效果特別動聽，成了崑曲的典範之作。

關於《長生殿》演出本（行話稱為「臺本」）的工尺譜，大多是梨園抄本，輾轉傳抄。

不過，由於有文人曲友參與，也曾有刊印的選曲，最早的見於康熙五十九年（一七二〇）蘇州呂士雄編刊的《南詞定律》，如該書卷七就選錄了《長生殿·聞樂》【小石調·錦後拍】的唱段「縹緲中簇仙姿」，旁綴工尺譜。還有乾隆十一年（一七四六）宮廷樂師周祥鈺等編刊的《九宮大成南北詞宮譜》，如卷四十三選錄了《長生殿·聞鈴》中的南曲【武陵花】「萬里巡行」一支，卷七十五選錄了〈絮閣〉黃鐘宮南北合套曲，均載有工尺譜。這些早期的宮譜，在節拍上只有板式，不點小眼。

清代的工尺譜有兩個系統，一是文人按字聲腔格嚴加考訂而專供清唱的「清宮譜」，只錄曲文不載科白；二是民間藝人結合舞臺實際並適應登場演唱而製作的「戲宮譜」，曲白科介俱全。現今傳承下來的除了各種宮譜選集保存的折子戲工尺譜以外，真正印行出來的清代《長生殿》全本工尺譜只有兩種。第一種是乾隆五十四年（一七八九）蘇州清曲家馮起鳳訂定的清宮譜《吟香堂長生殿曲譜》，當時刊刻的清宮譜還有葉堂訂定的《納書楹曲譜》，但該書是眾多劇目的選集，其中只選了《長生殿》三十一折，不是全本。第二種是晚清全福班藝人殷溎深傳承的梨園戲宮譜《長生殿曲譜》，曲友張怡庵在光緒三十二年（一九〇六）轉錄繕底，一九二四年由上海朝記書莊石印出版。當時印行的戲宮譜還有王錫純、李秀雲合作的折子戲選集《遏雲閣曲譜》，但只選了《長生殿》十四折，亦非全本。現將上述兩個印行的全本，對照同時代的折子戲選本，揭示其基本面貌如下。

吟香堂馮起風所定《長生殿曲譜》
木刻本扉頁書影

文人馮起鳳訂譜的吟香堂刻印本

吟香堂主人馮起鳳，字雲章，吳縣（今蘇州市）人。現存乾隆五十四年（一七八九）刻本《吟香堂曲譜》四卷，前二卷是《牡丹亭曲譜》，後二卷是《長生殿曲譜》。前後兩譜均由吳縣同鄉石韞玉作序。石氏字執如，別號花韻庵主人，於乾隆五十五年（一七九〇）進士及第，授翰林院編修，官至山東按察使，晚年回蘇州主講紫陽書院二十年。石氏著述甚多，兼工戲曲，作有雜劇《花間九奏》九種和傳奇《紅樓夢》十齣。石氏在乾隆五十四年三月為《長生殿曲譜》所寫的題序中說：

今吾吳馮丈以飄渺之音，度娟麗之語，凡聲律欷致，宮調節拍，胥考訂無遺者，誠善本也。昔崑山魏良輔鏤心曲理，不下樓者十年，力掃凡響，變為新聲，於是乎乃有崑腔名目。今讀此本，迎頭拍字，按板隨腔，如雛鳳之鳴，如流鶯之囀，此真會心人與！異日者，廿四橋邊，二分明月，聽玉人吹簫之處，恍若身入廣寒宮中，聆《霓裳羽衣》一曲也。

梁廷枏在《藤花亭曲話》卷三中即據此評述：「近日古吳馮雲章起鳳為《吟香堂曲譜》，以飄渺之音，度娟麗之語；迎頭拍字，按板隨腔，久稱善本。且其宮調、字音，多加考訂，毫無遺漏，謂之《長生殿》第一功臣可也。」由此可見，馮起鳳以文人度曲，從清唱角度為《長生殿》訂立了全譜。其刻印本的扉頁標示：「馮起鳳參定，《長生殿》曲譜，吟香堂藏板。」首頁題署是：「古吳馮起鳳雲章氏定，男懋才秀林梓。」全譜分上下兩卷，目錄是：

【上卷】

定情	賄權	春睡	褉游	傍訝
倖恩	獻髮	復詔	疑讖	聞樂
製譜	權哄	偷曲	進菓	舞盤
合圍	夜怨	絮閣	偵報	窺浴
密誓	陷關	驚變（附俗〈小宴〉）		埋玉（附通用：〈疑讖〉）

【下卷】

冥追　罵賊　聞鈴　情悔

剿寇　哭像　神訴　刺逆　收京

看襪　尸解　彈詞　私祭　仙憶

見月　驛備　改葬　慫合　雨夢

覓魂　補恨　寄情　得信　重圓

（附：通用〈聞鈴〉、通用〈彈詞〉）

洪昇的原劇是五十齣，馮起鳳吟香堂刻印本譜了四十九齣（齣目全同原劇），只第一齣

〈傳概〉未譜。

　　作為清唱譜用的清宮譜，吟香堂刊本有曲無白，曲文一律標明所屬的宮調曲牌，旁綴工尺

唱譜，處理節拍板式時只點中眼不點小眼，便於唱家自由發揮。馮氏按曲字譜曲，對梨園傳

唱中的一些錯誤作了訂正，因此與舞臺流行的唱譜有所差異。為此，馮氏在吟香堂刊本中附

載了〈小宴〉（〈驚變〉前半場）、〈疑讖〉、〈聞鈴〉和〈彈詞〉四折的通用俗譜，以便

唱家參考。馮氏的訂譜工作很細緻，對於易於唱錯的字音，特地加眉批說明，如〈驚變〉

【北粉蝶兒】眉批：「列，郎夜反；色，協篩，上聲；綠，協慮；脫協妥；一，協以。」為

歌唱者提示了咬字吐音的要點。

到了乾隆五十七年（一七九二），同是清曲家的葉堂刻印了《納書楹曲譜》。葉堂字廣明，號懷庭，長洲（今蘇州市）人。他在〈納書楹曲譜自序〉中表明：因不滿於崑班藝人的隨口演唱，平時即收集流傳的曲譜，細加考訂，「文之舛淆者訂之，律之未諧者協之，而於四聲離合，清濁陰陽之芒杪，呼吸關通，自謂頗有所得。」他「究心於此事者垂五十年」，終於訂定了《納書楹曲譜》正集四卷，續集四卷，外集二卷，補遺四卷。選錄了雜劇三十六折，南戲六十八折，明清傳奇一百十四折，時劇二十三折，散曲十套，詞曲和諸宮調各一套。他沒有為《長生殿》訂立全譜，只是在正集卷四中收錄了二十四折：

定情	春睡	倖恩	獻髮	復召
疑讖	製譜	夜怨	絮閣	偵報
窺浴	密誓	驚變	罵賊	聞鈴
情悔	哭像	尸解	彈詞	見月
慫合	雨夢	得信	重圓	

在續集卷一中又補選了七折：

| 聞樂 | 偷曲 | 合圍 | 冥追 | 神訴 |

覓魂　補恨

共計選了三十一折，格式與《吟香堂曲譜》相同，不錄科白，曲文旁綴的工尺譜也是玉柱體（附〈驚變〉譜書影示例），也只點板式和中眼，不點小眼。葉堂在《納書楹曲譜・凡例》中說：「板眼中另有小眼，原為初學而設，在善歌者自能生巧，若細細注明，轉覺束縛。今照舊譜，悉不加入。」這意思就是讓清唱者根據各自的天賦條件和對曲文的理解自由發揮，在節拍的旋律上可以靈活掌握。由於馮起鳳《吟香堂曲譜》卷首沒有〈凡例〉，所以不知其訂譜的原則。而葉堂的音樂理論水準較馮氏高明些，他在〈凡例〉中把不點小眼的理由說清楚了。所訂之譜比吟香堂本稍有增飾，在音符的處理上亦有差異，靠近俗譜。這裡複印《長生殿・驚變》【粉蝶兒】的工尺譜，示例如下：

《納書楹曲譜・驚變》工尺譜書影（譜式為玉柱譜）

《吟香堂曲譜・驚變》工尺譜書影（譜式為玉柱譜）

藝人殷溎深傳承的《長生殿曲譜》

殷溎深（一八二五？至一九一六？），蘇州人，家中排行第四，人稱殷老四。他原是晚清道、咸、同、光年間姑蘇四大崑班之一「大雅班」的旦角演員，中年以後改行，專工場面伴奏，以「戲多、笛精、鼓好」而譽滿江南；清末民初，曾擔任崑山東山曲社、迎綠曲社、紫雲曲社的曲師。他通曉音律，有豐富的演唱經驗，喜歡抄譜、訂譜、藏譜、傳譜，總題為《餘慶堂曲譜》[1]。當時據殷氏藏譜傳抄的人不少，除了崑山國樂儲存會抄印為《崑曲粹存》以外，以聽濤主人和怡庵主人所抄之數最

1 見陸萼庭〈殷溎深及其《餘慶堂曲譜》〉（蘇州大學出版社二○○三年十月出版《中國崑曲論壇二○○三》第一八○頁至一八五頁）。

長生殿曲譜卷一 目錄
開宗 定情
賜盒 賄權
春睡 禊遊
（目錄）窺訶 倖恩
獻髮 復召

光緒三十二年歲次丙午仲春怡庵主人校錄

中華民國十三年三月出版
《長生殿曲譜》全八冊
（定仙拾元）
曲師殷溎深原稿
（嬌俊應正者鑒 張餘蓀藏本）

藝人殷溎深傳承、張餘蓀（怡庵）抄錄《長生殿曲譜》石印本書影

421

多。聽濤主人，生平事蹟無考，曾在光緒十九年（一八九三）開始動手，至宣統元年（一九〇九）為止，共抄了九七四齣，總題為《異同集》，其中有《長生殿》、《荊釵記》、《琵琶記》等全譜。一九五四年九月，聽濤主人抄錄的《異同集》流入北京文奎堂書局，為中國音樂研究所購藏[2]。

怡庵主人在光緒三十二年（一九〇六）從殷溎深的傳譜中抄存了《長生殿》的全本工尺譜，卷末有題記云：「光緒三十二年歲次丙午仲春，怡庵主人校錄。」此人姓張，名芬，字餘蓀，號怡庵，蘇州人，是一位熱愛崑曲的曲友串客，專工丑角，能唱能演。早年曾在蘇州和上海的辦事機構中做文書工作，因擅長吹笛拍曲，後受聘為上海賡春曲社潘祥生家的笛師。傳說殷溎深的藏譜賣給了潘祥生，潘氏便囑張怡庵整理謄寫，他便另外抄錄了副本，先後錄存了《長生殿》、《西廂記》、《荊釵記》、《琵琶記》、《牡丹亭》等全譜，又整理折子戲編成《六也曲譜》、《春雪閣曲譜》和《崑曲大全》等選集，陸續付印。《長生殿曲譜》在一九二四年由上海朝記書莊石印出版，裝訂成八冊，目錄首頁留鈐「怡庵主人珍藏」的篆字圖章（見所附書影），版權頁上署名為：「曲師殷溎深原稿，校正兼繕底者張餘蓀藏本。」全譜分為四卷共五十二齣：

2 見郭友聲〈再論殷溎深傳訂曲譜與《異同集》〉（蘇州大學出版社二〇〇五年六月出版《中國崑曲論壇二〇〇四》第一八五至一九一頁）。

【卷一】
開宗　定情　賜盒　賄權　春睡
禊游　旁訝　倖恩　獻髮　復召
疑讖　聞樂　製譜　權鬨　偷曲
進果

【卷二】
舞盤　合圍　夜怨　絮閣　偵報
窺浴　鵲橋　密誓　陷關　驚變
埋玉

【卷三】
冥追　罵賊　聞鈴　情悔　剿寇
哭像　神訴　刺逆　收京　看襪
尸解　彈詞

【卷四】
私祭　仙憶　見月　驛備　改葬
悠合　雨夢　覓魂　補恨　寄情
得信　重圓

其中〈開宗〉就是原著第一齣〈傳概〉，而〈賜盒〉是從〈定情〉後半場分出來的，〈鵲橋〉是從〈密誓〉的前半場分出來的，所以從原著五十齣變成了五十二齣。至於聽濤主人在《異同集》中轉抄的《長生殿》全譜又將〈哭像〉的前半場分列為〈迎像〉，所以有五十三

齣。但《異同集》是抄本，沒有印行，曹安和編《現存元明清南北曲全折（齣）樂譜目錄》

（一九八九年人民音樂出版社出版）曾據中國音樂研究所藏本予以著錄，稱為《異同曲集》。

殷溎深傳承的《長生殿曲譜》是崑班藝人的戲宮譜，曲文、科白一應俱全，工尺譜的節

拍都點上了小眼，甚至還標有「吹打」說明。這種款式與《吟香堂》、《納書楹》不同，是

適宜於梨園演唱的傳統格局。與殷溎深同時代出現的折子戲選集《遏雲閣曲譜》，就同樣點

了小眼。遏雲閣主人王錫純是淮陰人，因酷愛崑曲而辦了個家庭崑班。他在同治九年（一八

七〇）自任主編，囑家班中的蘇州曲師李秀雲根據梨園傳本選輯了《遏雲閣曲譜》，王錫純

在序文中說：「家有二三伶人，命其於《納書楹》、《綴白裘》中細加校正，變清宮為戲

宮，刪繁白為簡白，旁注工尺，外加板眼，務合投時，以公同調。」譜中曲白俱全，點定板

式中眼，外加小眼，明確地打出了「戲宮譜」的旗號。此譜屬於折子戲選集，選錄了《琵琶

記》、《牡丹亭》等十八種劇目中的折子戲八十七折，於光緒十九年（一八九

三）由上海著易堂書局鉛印出版，一九二〇年重印至十二版。書中選錄《長生殿》十四折：

定情　賜盒　酒樓　絮閣　窺浴
鵲橋　密誓　驚變　埋玉　聞鈴
哭像　彈詞　見月　雨夢

其中〈酒樓〉折目，是〈疑讖〉的通俗化稱呼（俗稱）。我們從工尺唱譜方面來看，以〈定情〉【古輪臺】「下金堂，籠燈就月細端相」一曲為例，出示其曲白書影（附後），便可以探知，殷湑深傳本和《遏雲閣》本是屬於同一個系統的。

結語

綜上所述，可知康、乾以來崑曲的訂譜工作雖已開始定腔定譜，但並沒有鐵板一塊地訂死。從《吟香堂》、《納書楹》到《遏雲閣》、殷傳本，在曲調的旋律上還是有變化發展的，在唱腔唱法上是可以靈活掌握的，既有共性，也可以有個性，所以在歷史上形成了葉（堂）派、金（德輝）派、俞（粟廬）派等藝術流派。

將文人所訂清宮譜吟香堂本與藝人抄存的戲宮譜殷傳本兩相比較，可以看出殷湑深、張怡庵傳抄的《長生殿曲譜》反映了崑班演唱本（臺本）的實際情況，清末民初傳唱的都是這個譜系。民國年間出版的各種曲譜，如《增輯六也曲譜》（一九二四年）、《崑曲大全》（一九二五年）等，其中所選《長生殿》的折子戲曲白，都是與此一脈相承的。這裡應該指出，清工與戲工絕不是對立的，而是交流互補的，發展到現代已經合流，如《集成曲譜》、《與眾曲譜》、《粟廬曲譜》和臺灣的《承允曲譜》等，已是清宮譜與戲宮譜的結合體，兼有兩者之長了。

《遏雲閣曲譜・定情》（譜式為一字譜）書影

殷傳本《長生殿曲譜・定情》（譜式為蓑衣譜）書影

值得注意的是，藝人傳承的臺本對原著冗長的套曲往往進行刪節，目的是為了適應登臺演出，這裡舉三例說明：

第一例〈定情〉，原著南曲【念奴嬌序】共有四支，【古輪臺】共有二支，清宮譜《吟香堂》、《納書楹》均照單全收。而藝人傳承的戲宮譜《長生殿曲譜》和《遏雲閣》本於【念奴嬌序】只唱二支：第一支生、旦同唱「寰區萬裡」和旦唱【前腔】「蒙獎，沉吟半晌」，把後面二支【前腔】省略掉了，這是為照應演員在舞臺上不致過於疲累而予以精簡的務實之舉。對於【古輪臺】，藝人的處理更為巧妙，原著二支：

【中呂過曲】【古輪臺】（生）下金堂，籠燈就月細端相，庭花不及嬌模樣。輕偎低傍，這鬢影衣光，掩映出丰姿千狀。此夕歡娛，風清月朗，笑他夢雨暗高唐。

（旦）追遊宴賞，幸從今得侍君王。瑤階小立，春生天語，香縈仙仗，玉露冷沾裳。還凝望，重重金殿宿鴛鴦。

【前腔】（合）輝煌，簇擁銀燭影千行。回看處珠箔斜開，銀河微亮。複道回廊，到處有香塵飄颺。〈瓊花〉〈玉樹〉，〈春江夜月〉，聲聲齊唱，月影過宮牆。搴羅幌，好扶殘醉入蘭房。

鸞凰。夜色如何？月高仙掌。今宵占斷好風光。紅遮翠障，錦雲中一對

藝人演唱時只唱第一支的前半曲，唱到「笑他夢雨暗高唐」為止，把後半曲節略掉。接

第二支【前腔】時，卻節去前半曲，從後半曲「紅遮翠障」唱起，至「好扶殘醉入蘭房」為

止（見殷傳本和《遏雲閣》本）。這是有舞臺經驗的藝人為避免場上拖沓，將繁雜的情節和

冗長的唱詞進行精簡，加以剪裁，把兩支曲子合併成一支，前半曲的工尺譜是一板三眼，後

半曲的工尺譜是一板一眼，在表演和歌唱兩方面都收到了緊湊流利的藝術效能。

第二例〈哭像〉，原著由唐明皇獨唱【正宮端正好】、【滾繡球】、【叨叨令】、

【脫布衫】、【小梁州】、【么篇】、【中呂上小樓】、【么篇】、【滿庭芳】、【快活

三】、【朝天子】、【四邊靜】，【般涉調耍孩兒】、【五煞】、【四煞】、【三煞】、

【二煞】、【一煞】、【煞尾】，共計三套十九支北曲，演員登臺邊演邊唱，十分吃重，難

免精力不夠，所以戲宮譜經舞臺實踐檢驗後進行節略。《長生殿曲譜》在【滿庭芳】曲旁

注明「通行此曲不唱」；對於【耍孩兒】、【五煞】兩曲又注明：「通行不唱，就接【四

煞】。」《遏雲閣曲譜》徑直刪去【滿庭芳】、【五煞】、【一煞】三曲。

第三例〈彈詞〉，原著是李龜年獨唱【南呂一枝花】、【梁州第七】、【轉調貨郎

兒】、【二轉】、【三轉】、【四轉】、【五轉】、【六轉】、【七轉】、【八轉】、九

轉】、【煞尾】，共十二支北曲，戲宮譜為節省時間和精力而進行節略。《長生殿曲譜》減

去【梁州第七】「想當日奏清歌趨承金殿」一支，《遏雲閣曲譜》又減去【八轉】「自鑾輿

西巡蜀道」一支。

眾所周知，清唱與演唱的情況畢竟不同，清唱家不限場合，可以專力於唱功。而演員粉墨登場後，必須載歌載舞，身段動作十分繁重，既要演又要唱，為避免顧此失彼，力不從心，戲宮譜便採取上述的節略措施，適當減輕演員在臺上的負擔。雖於套數不合，體式未備，但只要精簡後能保持文義的連貫，不破壞場上整體藝術的架構，是可以獲得稱許的。但這種精簡必須顧及文理、曲脈，不能隨心所欲地切斷，不能胡亂割裂。

透過對《長生殿曲譜》演唱本的探討，我們認識到：崑班的臺本可說是藝人二度創作的成果，是經過藝人長期舞臺實踐產生的，是千錘百煉、斟酌琢磨之後定局的。我們在繼承傳統藝術時，應該給予以充分的評價。

原載國立臺灣戲曲學院《戲曲學報》創刊號，二〇〇七年第一期

《審音鑒古錄》的道光刊本和咸豐刊本

《審音鑒古錄》是清代唯一刻印的崑劇身段譜，共選《琵琶記》、《荊釵記》、《紅梨記》、《兒孫福》、《長生殿》、《牡丹亭》、《西廂記》、《鳴鳳記》和《鐵冠圖》九種演出臺本的折子戲六十五齣，曲白俱全，內中有批語和評注，提示了表演身段、排場情態及導演技法，在〈嗑糠〉及〈冥判‧煞尾〉中旁綴工尺唱譜（宮譜），所以傅雪漪先生稱之為「身宮譜」。過去，大家只知道此書有道光刊本，卻不料現今又發見了一個咸豐刊本。

此書原編者佚名，根據書中記有乾隆末年崑劇名伶孫九皋、陳雲九的演唱藝事，可知其創稿年代當在乾、嘉之際。今傳刻本有道光十四年（一八三四）琴隱翁作的序文，由此得知其來歷是：王繼善從北京「購得原板，攜歸江南」，經過校對後刊印。這個王繼善輯刊的道光本在海峽兩岸均有傳存，對其重要的藝術價值，郭亮、葉長海、傅雪漪等專家均已撰文論述。臺灣大學王秋桂主編《善本戲曲叢刊》，已據道光刊本影印（一九八七年臺灣學生書局出版）。

稀奇的是南京圖書館古籍部藏有另一種《審音鑒古錄》，館內鑒定為咸豐刊本，卷首有乙卯（咸豐五年一八五五）王世珍寫的〈審音鑒古錄序〉，全文如下：

余素嗜詞曲，於弱冠後專之於斯，不少間斷，垂在已五十年矣。今已蒼白倦倦，良可歎也。囊時宦已楚，公餘之暇，散步書肆，購歸必詳加校勘。雖曲名頗繁，宛其精妙絕少，兼坊間鏤版魚魯之謬，度曲之家往往苦無專書，頗難審擇。余搜九種，重加手校，付之剞劂，以供後學同志者鑒矣，乙卯孟春王世珍謹識。

王世珍的生平里居無考，他的這篇序文寫得沒頭沒腦，不明不白。對於道光本《審音鑒古錄》，他一字不提，也不講他這個本子的來由，只含糊地說是從書鋪中「購歸」，「詳加校勘」後重新刊印。更為可怪的，他連目錄都沒有編排，使讀者一下子難以知其底細。現將這個咸豐本與道光本放在一起，仔細核對，才探知王世珍的咸豐重刊本實際上是道光本的翻刻本，但又不是單純的複印，他的確下了些功夫，校改了道光本的「魯魚亥豕」之誤，並根據他自己研習崑曲的心得體會，增添了一些眉批，調整了一些排場。

現將咸豐本與道光本主要的同異之處略作介紹：（一）兩種刊本的尺寸、字體、格式完全相同，正文半葉十行，行二十四字。每齣戲前面的插圖均為「合頁連式」，圖像也完全相同，只有題詞的個別字眼不同。如〈稱慶〉道光本題詞「人在高堂一喜又還一憂」，咸豐本按《六十種曲》本改為「親在高堂」。（二）兩本所選九種劇目六十五個折目完全相同，道光本按目錄的次序裝訂成冊，將九種中五種「續選」的折目排在後面，共訂為十二冊，而咸豐本因為不列目錄，便將正選與續選的折目按劇名混合在一起，分訂為二十四冊。（三）道光本有正

◀咸丰五年王世珍翻刻本《审音鉴古录》书影

《審音鑑古錄》咸豐五年王世珍翻刻本王世珍自序書影

規的書名扉頁及目錄，咸豐本均無。咸豐本沒有道光本琴隱翁的序，而改刻了王世珍的序。（四）咸豐本校改了一些字句，例如道光本〈訓女〉【齊天樂】「鳳凰池上歸環珮」，咸豐本按《六十種曲》本改刻為「鳳凰池上歸來」，並注明「來」字為韻腳，又加眉批說明修改的理由。（五）咸豐本增加了一些眉批，例如〈掃松〉【虞美人】加了一段眉批。又如〈離魂〉【集賢賓】加批云：「春香、紅娘當加分別，蓋紅娘事事引逗，春香語語含糊。」（六）增加排場方面：例如《荊釵記·議親》，道光本開場從小生王十朋上場唱【遶地遊】【滿庭芳】下連上場始，而咸豐本恢復原本老旦上場唱【遶地遊】，並注明其穿戴臺步為：「老旦先上，用此引、白，穿布襖紬裙，插荊釵，恭容慢步、片袖上。」由此可見，咸豐五年王世珍的翻刻本是有一定的價值的。

（原載《中國文化報》一九九九年一月二十三日第三版）

關於崑曲《霓裳新詠譜》的兩種抄本

兩種抄本的基本情況

南京圖書館歷史文獻部所藏手抄本《霓裳新詠譜》三十冊，是傳統崑曲折子戲的工尺譜，共收八十二個劇目中的折子戲三百二十六齣。抄手全用墨筆書寫，曲白宮譜俱全；旁譜準確，板式和中眼用朱筆點出，甚為工整醒目。全書為袖珍式巾箱本，以一二三四至三十編列次序，第一冊卷首有〈例言〉六條，末行寫明「光緒二十九年春正月後學慕蓮氏謹志」。由此可見，此譜是在清末光緒二十九年（一九〇三）抄成的。各冊扉頁都列有正規的目錄，寫出劇名和折子戲曲目，正文不再列目次，只在書口上欄單列折目。抄紙是預製品，印有淺綠色雙線邊框，書口下欄前後印有「慕蓮錄本」和「碧梧書屋」字樣，抄手是晚清南京的崑曲家周蓉波。據丁修詢〈思梧書屋崑曲戲畫〉一文考證[1]，周蓉波（一八三六至一九

〇九），原名增華，號慕蓮，別署懷鐮居士，書齋先

後題為「思梧書屋」和「碧梧書屋」，祖上是金陵富

商，主要經營絲織業。其父在道光年間曾在江寧織造

府裡擔任管理稅務的官吏，父子兩人繪製了《思梧書

屋崑曲戲畫》八三折，其中周蓉波繪二二折，其父繪

六一折，現藏於丁家。周蓉波又抄錄《思梧書屋南北

崑曲》曲本五十冊，收入折子戲六百餘出，

但全書已失傳，丁修詢先生收留到劫後僅存的第

二二冊一本。[2] 幸而周蓉波另外抄錄的《霓裳新詠

譜》三十冊完整地保存在南京圖書館，每冊封面上鈐

有「高郵吳氏藏書」，可見此書曾流入吳家，後來才

歸南京圖書館收藏。

2 此本目錄頁的題署是：「《思梧書屋南北崑曲記目》，卷二十
二，白下懷鐮居士蓉波氏摘錄。」錄有《千鍾錄》的〈慘睹〉、
〈搜山〉、〈打車〉和《玉簪記》的〈茶敘〉、〈琴挑〉、〈偷
詩〉、〈姑阻失約〉、〈秋江〉。按：「白下」是南京的古稱
之一。

清光緒二十九年（一九〇三）抄本
《霓裳新詠譜》書影

正本《霓裳新詠譜》第十五冊
《曲曲》第一齣《穩音》書影

434

事有巧合，南京圖書館歷史文獻部又收藏了周蓉波手抄的同名為《霓裳新詠譜》的殘存本二一冊（有二九一齣折子戲），體式仍為巾箱本，未署抄錄年代。首冊封面只題「霓裳新詠」四字，但每冊目錄頁均題「霓裳新詠譜」全稱。此本不以數目編號，而以「紅復含宿雨柳綠，更帶朝煙花家童，未掃鳥啼山客口」的號排序，「客」字集後的第二十一冊缺題無字，循例應有第四個七字句排序的二十八冊，現存本缺失，所以稱為「殘存」。抄紙大多不是預製品，只有未、掃、鳥、啼、山、客六冊印有預製的邊框及「慕蓮錄本」、「碧梧書屋」字樣，抄寫的字跡也沒有上述三十冊完整本那樣認真，有些冊集（如「紅」字集）只抄了曲詞尚未抄念白，或留下空位待補旁譜。為了區別起見，本書稱三十冊本為「正本」，稱二一冊本為「別本」。經過比較對勘，這兩種抄本所錄劇目大致相同，只是所收折子戲的曲目多少不同；但「別本」中抄錄了「正本」中沒有的曲目，仍有其可供參考的藝術價值。

抄手周蓉波對劇目、折目不是有計劃地編錄的，而是興之所至，不分先後次序，隨手抄寫。這裡先舉「正本」之例，如第一冊目錄：

開場	賜福　上壽　大賜福　八仙　祝壽
《四聲猿》	罵曹
《連環計》	擲戟
《長生殿》	絮閣　疑讖

《荊釵記》　參相

其中《荊釵記》到第七冊又抄了〈繡房〉，第十六冊又抄了〈議親〉、〈遣僕〉等七折，第二十五冊又抄了〈撈救〉、〈梅嶺〉。《長生殿》到第四冊抄了〈定情〉、〈賜盒〉等十三折，第二十六冊又抄了〈春睡〉、〈夜怨〉，第二十八冊又抄了〈聞鈴〉和〈迎像〉、〈哭像〉。

再舉「別本」之例，如首卷「紅」字集目錄：

《牡丹亭》　學堂　遊園　驚夢　拾畫　叫畫
《占花魁》　勸妝
《尋親記》　跌包
《爛柯山》　癡夢
《琵琶記》　諫父
《長生殿》　聞鈴　迎像　哭像　神訴
《雙珠記》　投淵

其中《牡丹亭》在「宿」字集又抄了〈寫真〉、〈前媾〉，在「掃」字集又抄了〈冥判〉、〈問路〉、〈硬拷〉、〈勸農〉。《琵琶記》到「含」字集又抄了〈掃松〉，到「宿」字集又抄了〈稱慶〉、〈規奴〉、〈逼試〉，到「雨」字集又抄了〈囑別〉、〈南浦〉等。此外，同一抄本各集中，甚至還有重複抄錄的，如正本第十三、二十五集兩次抄入了〈蘆蕩〉，別本「柳」字集、「掃」字集兩次錄入了「煙」字集兩次錄入了《醉菩提‧伏虎》，「宿」字集和「綠」字集兩次錄入了《紅梨記‧趕車》。「別本」的抄錄工作較為粗疏，所列目錄不正規，如「山」字集不列劇名，「含」、「宿」、「雨」、「柳」等集只列目錄，正文書口不再標目，有些書口的題名與目錄的字眼不統一，還有誤題或混題劇名等問題。為了節省篇幅，這裡不將兩本冗長的目錄照抄，而是合起來列出〈《霓裳新詠譜》兩種抄本所選曲目照表〉，凡遇存在問題之名目加括注說明，這樣既便於讀者瞭解兩種抄本的內容，又可使眉目清爽，一目了然。

《霓裳新詠譜》兩種抄本所選曲目對照表

說明

一、劇目的先後名次按《中國崑劇大辭典‧傳統劇目》之例，按時序重排；折目則依原本冊數序列，沒有重排。為了便於查檢，折目均歸納集錄在劇名之後，「正本」括註冊

數，「別本」括注字號。(紅復含宿雨柳綠更帶朝煙花家童未掃鳥啼山客口，口以「無」字代)。

二、原本誤題或混題劇名者，表中改列正名，括注原目。如《東窗事犯》，括注「原題《精忠傳》」。至於一些特稱，則予保留而括注正名，如《金鳳釵》括注「實為《一種情》」。凡遇原本標目錯漏之處，則統一列目括注說明。

劇目名稱	正本《霓裳新詠譜》折目	別本《霓裳新詠譜》折目
開場	賜福 上壽 大賜福 八仙 祝壽 (一)	
單刀會 (原題西川圖)	訓子 刀會 (二十五)	訓子 刀會 (更)
唐三藏 (原題安天會)	北餞 (十)	北餞 (更) 回回 (原目標為慈悲願) 孫詐 (客)
東窗事犯 (原題精忠傳)	掃秦 (七)	掃秦 (煙)
馬陵道		
貨郎旦	女彈 (原目標為貨郎擔) (二十七)	女彈 (原目標為貨郎兒) (帶)
(北) 風雲會	訪普 (二十八)	訪普 (更)
西遊記 (原題慈悲願)	撇子 (十)	撇子 認子 (雨)

劇目	（上）	（下）
四聲猿	罵曹（一）	罵曹（原目標為幽雲記）（綠）
吟風閣		罷宴（原目標為迎風閣）（未）
荊釵記	參相（一）　繡房（七）　議親　遣僕　迎親　回門　別任　拜冬　見娘（十六）　撈救　梅嶺（二十五）　開眼　上路（二十六）　女舟（二十八）	參相（更）　拜冬　繡房　梳妝（童）　開眼　上路（無）
白兔記	出獵（十八冊）　麻地　相會（二十五）　回獵（二十九）　養子	養子（復）　回獵（花）
幽閨記	拜月（二十二）　走雨　踏傘　捉獲　虎碧　招商　串戲　驛會	拜月（家）　走雨　踏傘（童）　失散（啼）
琵琶記	稱慶　屬別　南浦　墜馬　辭朝　規奴　請郎　衣燭　思鄉　賞荷　關糧　搶糧（二）　諫父　吃糠　剪髮　賣髮　描容　別墳　彌陀寺　廊會　書館　別文（三）　賞秋（二十六）　盤夫（二十八）　梳妝（二十九）　掃松（三十）	諫父（紅）　掃松（舍）　稱慶　規奴　逼試（宿）　囑別　南浦　梳妝　盤夫　賞荷　賞秋（雨）　吃飯　吃糠　剪髮　賣髮　描容　別墳　廊會（柳）　築墳　回話　上路　書館（綠）　書館　迎郎　花燭（末）　墜馬（無）
牧羊記	小逼（十二）　牧羊（二十五）	小逼　牧羊　望鄉（煙）　告雁（掃）
古城記	古城（原目標為三國志）（十三）	

鳴鳳記	南西廂記	北西廂記	浣紗記	連環記	繡襦記	躍鯉記	千金記	金貂記	金印記	草廬記
醉易　放易（十八）辭閣　靃賦　嵩壽　吃茶　夏驛　寫本　斬楊（三十）	上京　游殿　惠明　請宴　跳牆　著棋　寄柬　佳期　拷紅　女亭（五）鬧齋（九）		寄子　回營　養馬（十四）	擲戟（原目標為連環計）（一）起布　小宴　議劍　獻劍　梳妝（十四）	墜鞭　入院　樂驛　扶頭　調琴　諫嫖（七）賣興　當巾　打子　收留　教歌　蓮花　剔目（八）	蘆林（十三）	十面（六）	北詐（十三）	不第　投井（十六）	三闖（原目標為三國志）（十）蘆蕩（原目標為三國志）（十三）蘆蕩（原目標為西川圖）（二十五）（更）
束（無）	女亭（宿）游殿（柳）佳期（花）游殿　跳牆　著棋　拷紅　問齋（鳥）寄	北游殿（客）	分紗（原目標為浣紗溪）（含）回營（掃）拜施（啼）打圍（末）	問探（原目標為虎牢關）（柳）獻劍（原目標為連環計）（未）梳妝　擲戟　議劍（原目標為三國志）（煙）	收留　教歌（無）	看谷（鳥）			背劍　封贈（啼）	負荊（原目標為三國志）（十三）（掃）花蕩（原目標為西川圖）

劇目		
鮫綃記	寫狀（十五） 草相（十八）	寫狀（煙）
雙珠記	賣子（十九）	
焚香記	陽告（十一） 陰告（二十六）	投淵（紅） 尋父（啼）
釵釧記	相約 講書 落園 討釵 謁師（十九）	相約 討釵（含）
玉簪記	佛會（七） 茶敘 琴挑 問病 偷詩 姑阻 失約 催試 秋江（二十）	姑阻 失約 秋江（柳） 茶敘 琴挑 偷詩 （帶）手談（客）
節孝記		尋母 春店（啼）
祝發記	渡江（二十九）	渡江（雨） 煎粥（啼）
八義記		打虎 看畫（掃） 勸農 翳桑 鬧朝（鳥）
紫釵記	折柳 陽關（原目標為紫玉釵）（十七）	折柳 陽關（朝）
牡丹亭	勸農 學堂 遊園 驚夢 尋夢 離魂 冥判 問路 圓駕（六） 拾畫 叫畫（十七）	學堂 遊園 驚夢 拾畫 叫畫（紅） 寫真 前媾（宿） 冥判 問路 硬拷 勸農 （掃）言懷 訓女 肅苑 潔病（啼）
南柯夢	花報 瑤臺（十七）	啓寇 瑤臺（掃）
邯鄲夢	掃花 三醉 番兒 雲陽 法場 仙圓（二十三）	西諜（俗稱番兒）（復） 三醉 閨喜 尋夫 織恨（帶） 掃花（花） 賞燈（家） 仙圓（末）
義俠記	挑廉 裁衣（二十一）	
金鳳釵（實為一種情）	冥勘（二十八）	冥勘（更）

劇目		
獅吼記	梳妝 跪池（二十二）	夢怕（宿） 梳妝 跪池（柳）
紅梨記	亭會（七） 醉隸（九） 訪素 趕車 窺醉 踏月 三錯（十七） 花婆（二十九） 問情	亭會 趕車（宿） 趕車（綠） 訪素（帶）
宵光劍	功宴（十） 相面 報信 掃殿 鬧庄 救青	鬧救（更）
彩樓記	拾柴 潑粥（十一）	潑粥（家）
尋親記	飯店（十四） 跌包（二十九）	跌包（紅） 榮掃（綠） 茶坊（客） 飯店
雙紅記	盜綃 青門（二十三）	盜紅綃 青門（含）
金鎖記	斬竇（十八）	斬竇（家）
水泊記（即水滸傳）	前誘 情勾（七） 借茶 後誘（二十一）	劉唐（復） 前誘 後誘 殺媳（含）（以上原目標為水滸記） 拾巾（鳥） 借茶（無）（以上原目標為水泊記）
蝴蝶夢	回話 成親 劈棺（十八） 訪師 祭奠 說親（二十四）	
百順記	召登 榮掃（七）	召登 榮掃（無）
爛柯山	北樵 寄信 相罵（十六）（以上三折實出於元代北曲雜劇漁樵記） 前逼（二十五） 逼修（二十六） 癡夢（無）	癡夢（紅） 北樵（煙）（此折出於北劇漁樵記） 悔嫁（花） 前逼（家） 潑水（童）

白羅衫	金雀記	望湖亭	翠屏山	金瓶梅	西樓記	療妒羹	一捧雪	人獸關	永團圓	占花魁	麒麟閣	（南）風雲會	三蘇傳（即眉山秀）	太平錢
遊園（二十九）	覓花 喬醋（十一）	照鏡（九）	（二十）	酒樓 反誑（十八）交賬 戲叔 送禮	拆書 玩籤 錯夢 俠試 贈馬（十二）樓會 空泊（十八）	題曲（四）		惡夢（二十二）	逼離 賺契（九）	勸妝 湖樓 收吐（即受吐）獨佔（十一）	激秦（二十）三擋（原目標為瓦岡寨）	送京（十）		
看狀（含）井遇 遊園（雨）	喬醋（含）庵會（鳥）			散花（宿）	樓會 玩籤 錯夢（朝）俠試 贈馬（無）	題曲（宿）	豪宴（舍）祭姬（客）			勸妝（紅）一顧 獨佔（花）串戲 雪塘 贖身（鳥）遭騙（啼）	放秦 三擋（原目標為瓦岡碧）（煙）		婚試（啼）	窺妝（宿）

劇目		
千忠戮	草詔　搜山打車（二十三）　八陽（二十七）	慘賭（俗稱八陽）　搜山　打車（朝）
漁家樂	納姻（二十九）	姜父（綠）　藏舟（朝）　賣書（煙）
艷雲亭	點香（二十四）	痴訴　點香（綠）
吉慶圖	扯本　醉監（十六）	扯本（帶）
十五貫	訪鼠　測字（九）　男監（二十）	盜令（掃）
翡翠園	遊街（二十七）	
醉菩提	伏虎　醒妓　真救（嗔救）（二十一）	伏虎（復）　打坐（宿）　佛圓（帶）　伏虎　醒妓（末）（煙）
兒孫福	別弟（九）　宴會　勢僧　下山（二十四）	
雙官誥	後借（二十五）　榮掃（二十八）　草鞋（二十六）　報喜　誥圓	
風箏誤	驚醜　逼婚　後親（二十四）　夜課（二十九）　茶圓（二十七）	茶圓（綠）　詫美（童）　逼婚（無）
滿床笏	卸甲　封王（九）　笏圓（二十六）	卸甲（附封王）　笏圓（雨）
雁翎甲		盜甲（原目誤題劇名為虎囊彈）（客）
虎囊彈	山門（原目標為五臺山）（二十五）	打碑（客）
黨人碑		

劇目	（上）	（下）
長生殿	絮閣 疑讖（一）定情 賜盒 窺浴 吟詩 脫靴（吟、脫實出於驚鴻記）醉妃（即小宴）驚變 埋玉 鵲橋 密誓 彈詞 雨夢 見月（四）春睡 夜怨（二十六）聞鈴 迎像 哭像（二十八）	罵賊（含）彈詞（原目標為天寶遺事）（更）酒樓 鵲橋（朝）小宴 驚變 埋玉（花）鵲橋 密誓（童）制譜（鳥）獻發 偷曲（啼）定情 賜盒 春睡 幸恩 吟詩（此折實出於驚鴻記）聞鈴 舞盤 合圍 夜怨 偵報 冥追 情悔 屍解 見月 慫合 雨夢 覓魂 補恨 得信 重
桃花扇		訪翠（鳥）圓（山）
鐵冠圖	撞鐘 守門 殺監（十四）刺虎（十五）分宮（二十七）	刺虎（復）詢圖（花）峴夜（未）
孽海記	下山 僧尼會（九）思凡（十二）	思凡 下山（附僧尼會）（復）
一文錢	燒香 羅夢（十三）	
義妖傳（白蛇傳）	燒香 水斗 斷橋（二十一）	斷橋（宿）端陽 現形 盜草（鳥）水斗
還金鐲	哭魁（十七）	斷橋（無）
呆中福	達旦（十七）	哭魁（含）
歸來樂		歸樂（啼）
華容道	擋曹（十三）	
曲曲	稳音 精聽 辨聲 考樂 悟憤 致訪 砭俗 究情（十五）	精聽 穩音 辨字（客）

雜劇散套	夢姬（十五）	和番 枕痕 詠花 柳飛（末）金盆 撈月（鳥）馬踐（啼）皈依 夢姬 齋飯 捉妖（客）夏得海 借靴（復）拾金 串戲（柳）堆花 思春 小妹子（末）詠蝶 新年（啼）王昭君 相思病 軟平調（客）
時劇時調	磨斧（十）拾金 串戲（十三）借靴	

對兩種抄本初步的探究

綜觀《霓裳新詠譜》兩種抄本的內容，確知其性質是晚清崑班演出本（臺本）的戲宮譜，而不是文人清唱的清宮譜。特別值得指出的，《霓裳新詠譜》反映了南京地區崑班流行劇碼的情況，與同時代蘇州大雅班藝人殷溎深傳承的曲譜分別顯示了區域文化的成果。殷溎深傳抄的《餘慶堂曲譜》[3]，是蘇州地區崑班的舞臺演出本；而周蓉波傳抄的《霓裳新詠譜》，則是南京地區崑班的舞臺演出本。兩者同源異流，譜子相同而在劇目的選演方面各有特色。

3　見陸萼庭《殷溎深及其〈餘慶堂曲譜〉》和郭友聲《再論殷溎深訂曲譜與〈異同集〉》，分載於《中國崑曲論壇二〇〇三》、《中國崑曲論壇二〇〇四》，蘇州大學出版社二〇〇四年、二〇〇五年版。

周蓉波為什麼能傳抄這麼多曲目呢？原因是他父親在江寧織造府任職，而織造府的職能之一是附帶經管各種崑班的。周蓉波追隨其父，有條件經常觀摩演出，有機會廣泛接觸崑班藝人，所以既能繪製崑劇折子戲的戲畫，又能抄存大量的臺本曲譜。這便是《霓裳新詠譜》產生的文化背景和社會條件。

通過對《霓裳新詠譜》正本和別本的考察，會發現正本卷首有周蓉波列出的《例言》六條，經查核，基本上摘自魏良輔的《曲律》，稍有增益。如第三條「曲有五難：開口難，過腔難，低難，出字難，轉收入鼻音難，高不難」，末句「高不難」在《曲律》原文中是沒有的，而見於余懷的《寄暢園聞歌記》，余懷又是從魏良輔的《南詞引正》中引來的。又如第四條「五音以四聲為主」的段落中，「五音者宮商角徵羽」及「北曲雖字面小有分別（無人聲之故），唱法宜同」之句，不見於《曲律》原文，是周蓉波自己添加進去的。

正本中還附帶抄錄了鼓譜和吹打曲牌，足資參考。如第一冊〈罵曹〉和〈擲戟〉之間抄了五段鼓譜，第四冊〈賜盒〉和〈窺浴〉之間附載了三支吹打曲的工尺譜，有「朝參」用的【小開門】，「擺宴」用的【春日景和】，「進宮」用的【水龍吟】。

兩種抄本中收入了一些冷門曲目，是蘇州殷溎深傳本中沒有的。如正本第十五冊和別本「客」字集中的〈曲曲〉和〈夢姬〉，別本「客」字集中的〈皈依〉、〈相思病〉、〈軟平調〉，「宿」字集中的《金瓶梅‧散花》，「啼」字集中的時劇《新年》等。另外，有些標目與乾隆時《納書楹曲譜》的分類不同，如《金盆撈月》，在《納書楹補遺曲譜》補遺卷四中歸入

時劇類，而別本《霓裳新詠譜》卻標為「雜劇」，且將〈金盆〉與〈撈月〉分列。又如〈詠

蝶〉，在補遺卷四中歸入散曲類，而別本《霓裳新詠譜》卻標為「時劇」。還有〈歸來樂〉出

於《納書楹曲譜》正集卷三，〈柳飛〉、〈枕痕〉出於續集卷四，〈詠花〉出於補遺卷四。

譜中反映了梨園傳本對一些曲目的俗稱，如正本第四冊《長生殿·醉妃》，實即〈驚

變〉前半折之〈小宴〉；第九冊《僧尼會》，實即〈下山〉的後半折；第十一冊《占花魁·

收吐〉，實即〈受吐〉，第三十冊《鳴鳳記·馘賦》，實即〈嵩壽〉的前半折；正本第十三

冊和別本「柳」字集的〈串戲〉，實即〈拾金〉的後半折。此外，還出現一些劇名的別稱，

如把《四聲猿》叫做《幽曇記》，把《連環記》叫做《虎牢關》，把《紫釵記》叫做《紫

玉釵》，把《一種情》（〈墜釵記〉）叫做《金鳳釵》，把《水滸記》叫做《水泊記》，把

《眉山秀》叫做《三蘇傳》，把《麒麟閣》叫做《瓦岡寨》，把《長生殿》叫做《天寶遺

事》之類。至於正本第二十冊《翠屏山·交帳、戲叔》，源出《翠屏山》原本（《古本戲曲

叢刊》二集影印）第八齣，出目題為〈戲叔〉，崑班藝人搬演時一分為二，把前半折題為

〈交帳〉。乾隆年間編刊的《綴白裘》三集卷二已分為〈交帳〉和〈戲叔〉兩場，但清末民

初殷溎深傳承的《增輯六也曲譜》元集卷三仍合為一場，題為〈交帳〉，不題〈戲叔〉原目，

可能因《義俠記》已有著名的折子戲〈戲叔〉，為免混淆，便只題〈交帳〉了。

正本第十三冊收錄的《華容道·擋曹》，也是蘇州殷溎深傳本中沒有的。其故事出於

《三國演義》第五十回〈諸葛亮智算華容，關雲長義釋曹操〉，劇演赤壁之戰後曹操敗走華

容道，關羽上前擋住，卻因舊情而私放了曹操。這個單折武戲至今仍活躍在崑曲舞臺上，一九五九年北方崑曲劇院重新整理，由侯永奎飾關羽，陶小庭飾曹操，打出的劇名便是《華容道》，今由侯少奎傳承了這個關公戲。南崑沈傳錕亦能此戲，其傳譜載於一九四三年樂天居士在南京主編的《崑曲集淨》上冊，折目題為〈擋曹〉。經比勘，《崑曲集淨》中的〈擋曹〉曲白，與《霓裳新詠譜》中的《華容道‧擋曹》是基本相同的。為了考查此劇的來歷，我曾檢視了三國戲《古城記》和《草廬記》，沒有見到出處；再查乾隆年間周祥鈺編的宮廷大戲，終於在《鼎峙春秋》（《古本戲曲叢刊》九集之三影印清內府抄本）中找到了來源。《鼎峙春秋》全劇十本共二百四十齣，第六本第二齣（總第一二二齣）的出目題為〈絕無生處卻逢生〉，正是搬演華容道的故事。此出關公上場念「奉軍師將令前到華容小道捉拿曹操」，以下的套曲是【點絳唇】「他欺俺蓋世英豪」，【混江龍】「記當時雖則年少」，【水底魚兒】「身似飛蓬」，【劉袞】「休囉唣」，【油葫蘆】「則見他」，【天下樂】「董貴妃逼他受苦惱」，【滿江紅】「好一似傷弓鵓鳥」，【駐雲飛】「放走奸曹」。而《霓裳新詠譜》中《華容道‧擋曹》的套曲是【點絳唇】「蓋世英豪」，【混江龍】「一自在河東」，【水底魚】「天意不從」，【流滾】「休囉唣」，【油葫蘆】「則見他」，【天下樂】「恁道是」，【鵲踏枝】「恁也曾」，【寄生草】「下江南」，【煞尾】「俺一時仗義放曹瞞」。兩相比較，可以探知《華容道‧擋曹》是崑班藝人從《鼎峙春秋》中挖出來的一個單折戲，曲白基本上出於《鼎峙春秋》第六本第二齣，只是做了些改動，對後半場進行了加工，刪去了

【滿江紅】、【駐雲飛】，增入了【鵲踏枝】、【寄生草】和【煞尾】，刻畫關公的人物性格更為深刻。《崑曲集淨·擋曹》與《霓裳新詠譜·華容道》的曲白相同，《集淨》本只是把【流滾】改標為【水底魚】，【煞尾】改標為【尾聲】。《華容道》這個劇名是崑班藝人造出來的，實際上並無《華容道》的整本戲，僅此〈擋曹〉一折而已。北方崑曲劇院演出時不標舉〈擋曹〉，而直截了當地標為《華容道》，收到了通俗易懂、引人注目的效果。

譜中在「關公戲」和「張飛戲」的劇目名稱方面，出現了張冠李戴的錯誤，如正本第十冊《三國志·三闖》、第十三冊《三國志·古城、蘆蕩》、第二十五冊《西川圖·蘆蕩、訓子、刀會》，別本「更」字集《西川圖·訓子、刀會、花蕩》、「掃」字集《三國志·負荊》之類。其實，《三國志》和《西川圖》並無正式劇本，而是清代崑班藝人將有關三國故事的折子戲湊合在一起，不管前後情節是否相連，硬是套上《三國志》或《西川圖》的劇名[4]，為的是便於群眾接受。如乾隆時的折子戲臺本選集《綴白裘》，把關公戲《訓子·刀會》和張飛戲《負荊》捏起來總題為《三國志》，又把張飛戲《蘆花蕩》題為《西川圖》。因此，《納書楹曲譜》續集卷二選關公戲〈訓子〉也就標名為《三國志》，《增輯六也曲譜》選張飛戲《三闖》，而《崑曲集淨·例言》把收錄的關公戲〈訓子〉、〈刀會〉和張飛戲〈負荊〉、〈花蕩〉等統名為《三國志》。所以《霓裳新詠譜》中

《三國志》和《西川圖》的標目都存在這種混題的差錯。經查核考證，其中「關公戲」〈訓子〉、〈刀會〉，實際上是元代關漢卿的北曲雜劇《單刀會》的第三折、第四折，〈古城〉源出元末明初無名氏的南曲戲文《古城記》（《古本戲曲叢刊》初集）第二十八齣，演關公在古城斬蔡陽的故事，崑班藝人對曲白進行了加工，改用【粉蝶兒】、【泣顏回】南北合套。《崑曲集淨》的傳本與《霓裳新詠譜》相同。

至於「張飛戲」〈三闖〉，源出元末明初無名氏的南戲《草廬記》《古本戲曲叢刊》（初集）第十三折，演張飛三次闖帳向諸葛亮納頭討令的故事，藝人演出本對曲白進行了加工，《霓裳新詠譜》的傳本與《增輯六也曲譜》、《崑曲集淨》都相同。〈負荊〉源出《草廬記》第十六折，崑班藝人對曲牌聯套作了調整改編，劇演張飛戰夏侯惇失策而向諸葛亮負荊請罪，《霓裳新詠譜》的傳本與《崑曲集淨》、《侯玉山崑曲譜》相同。〈蘆蕩〉又稱〈花蕩〉，源出《草廬記》第四十六齣《張飛蘆葉擒周瑜》。經查考，清宮大戲《鼎峙春秋》第六本第二十二齣（總第一四二齣）〈蘆花蕩周郎命短〉吸收《草廬記》的這齣戲，對曲白進行了改編加工，把《草廬記》原本【北混江龍】的長篇曲詞改為【鬥鵪鶉】「俺將這環眼圓睜」、【雪裡梅】「那魯肅他一似蝦蟆」、【調笑令】「奉軍師令咱」、【鬥鵪鶉】「俺將這環眼圓睜」。《綴白裘》初集卷三的〈蘆花蕩〉即出於《鼎峙春秋》，但將曲牌聯套調整為【鬥鵪鶉】「俺將這環眼圓睜」、【紫花兒序】「覷周瑜」、【調笑令】「俺奉軍師令」、【禿廝兒】「揪住你的青銅愷甲」、【聖藥王】「也不用刀去砍」、【煞

451

尾】「只他在三江夏口赤壁鏖兵」。《霓裳新詠譜》的傳本是繼承《綴白裘》而來的。現

代《集成曲譜》、《與眾曲譜》、《崑曲集淨》和《侯玉山崑曲譜》中的〈花蕩〉（〈蘆

蕩〉）與《霓裳新詠譜》的傳本基本相同，只在曲牌詞語上略有變動。

其他還有一些曲目摻雜和誤題劇名的問題。如正本第四冊《長生殿·吟詩、脫靴》（別本

「山」字集《長生殿·吟詩》）是折目混串，《吟詩脫靴》（《太白醉寫》）實出於明代吳

世美《驚鴻記》第十五齣《學士醉揮》，不是《長生殿》中的內容。正本第十六冊《爛柯山·

北樵、寄信、相罵》（別本「煙」字集《爛柯山·北樵》），實出於元代無名氏的雜劇《漁樵

記》第一折和第三折，不是《爛柯山》中的折子。又如正本第七冊、別本「煙」字集的《精

忠傳·掃秦》，實為《東窗事犯》雜劇的第二折，別本「未」字集《三國志·議劍》，應

題為《連環記·議劍》。正本第十集和別本「更」字集的《安天會》，「家」字集的

《慈悲願·回回》，劇名都不對頭，《安天會》是專演猴戲的劇名，《慈悲願》是藝人杜撰的

戲目，而〈北餞〉和〈回回〉都自有來歷，實際上是元代吳昌齡的雜劇《唐三藏西天取經》

中的兩個折子。正本第十集和別本「雨」字集的〈撇子〉、〈認子〉，劇名不應題為《慈悲

願》，而應屬楊景賢的雜劇《西遊記》第一本第二齣《逼母棄兒》和第三齣《江流認親》。

特別引人注目的，是正本第十五冊中抄錄了一部唱論作品，它不是論文，而是由八場戲

組成的崑曲劇本，劇名《曲曲》（第一個「曲」字作動詞用），內容是演述有關崑曲唱法的

竅門和理論，作者採用生動活潑的戲劇形式，借舞臺形象的表演和對話來現身說法。

這部論曲之曲的作者是丹徒人茅恒（一八三七至一九一二），字北山，擅唱崑曲，尤精於吹笛及彈奏民族樂器。晚年曾受兩江總督端方之聘，到南京擔任音樂傳習所所長之職，在朝天宮教習崑曲及古樂，歷時四年，著有《樂說》一卷和《曲曲》劇本工尺譜八出（未刊）。周蓉波在南京可能見過茅恒及其所譜《曲曲》，所以便進行傳抄，收入《霓裳新詠譜》。

從《曲曲》卷首茅恒寫於光緒二十三年（一八九七）的自序中看來，他是一個對唱笛法深有研究的老曲師，因為同事們都慫恿他「著為論說，以傳諸後來者」，於是他便把自己吹笛唱曲的經驗寫成八套曲子，「其未能綴諸曲者，以白代之」，並以生旦淨末丑等角色來扮演。其中的曲文，一律旁綴工尺譜，這就成了一本八出帶有曲譜的劇本（別本「客」字集只抄了三齣）。目次是第一齣〈稔音〉，第二齣〈精聽〉，第三齣〈辨聲〉，第四齣〈考樂〉，第五齣〈悟慎〉，第六出〈致訪〉，第七出〈貶俗〉，第八出〈究情〉。我讀後曾寫了《奇怪的崑曲唱論──〈曲曲〉》介紹其內容，發表在一九八六年第一輯《戲曲論叢》[5]。

綜上所述，《霓裳新詠譜》的兩種抄本收錄了清代晚期流行於南京地區崑曲舞臺上的曲目，為我們研究晚清劇壇上的崑曲狀態提供了重要訊息和實證材料，無論是在劇碼傳承還是保留史料方面，都是很有價值的。

原載北京文化藝術出版社二〇〇六年版《戲曲研究》七一輯

5
此文已收入拙著《中國戲曲史論》，江蘇教育出版社一九九六年版。

崑曲折子戲選集《霓裳文藝全譜》初探

《霓裳文藝全譜》是一部臺本工尺譜的選集，由蘇州新建書社於清德宗光緒二十二年（一八九六）石印出版。全書分四卷，分訂四冊，線裝巾箱本（袖珍本）。由於此譜印行有限，傳世不多，所以學界對它的情況不甚瞭解。一九九七年版的《中國曲學大辭典》和二〇〇二年版的《崑曲辭典》、《中國崑劇大辭典》均予著錄列目，但作為辭條，釋文都較為簡略，詳情不得而知。為此，我到上海圖書館和北京國家圖書館核對了原書，進行了查考，現將探究所得的初步情況彙報如下。

《霓裳文藝全譜》的編者

關於這部曲譜的編者問題，《中國曲學大辭典》的辭條《霓裳文藝全譜》釋文說：

「題署『丙申季秋太原氏書』，卷一又有『平江太原氏慶華校』，然此譜輯訂者缺

名。」[1]而《崑曲辭典》和《中國崑劇大辭典》的條文則認為編輯者就是「平江太原氏王慶華」[2]，只是沒有解釋「平江太原氏」是甚麼意思。我檢視原書，見到封面和扉頁所題書名《霓裳文藝全譜》都是王慶華親筆手寫體，扉頁右邊寫明「光緒二十二年九月新建石印全崑總譜」，左邊落款是「丙申（光緒二十二年）季秋太原氏書」，而卷一目錄末尾署為「平江太原氏慶華校」，還另外加蓋了篆刻私章「慶華王印」（見後附書影）。可知書寫、校錄者王慶華，字太原（「氏」或「甫」是明清人表字的特定標識），平江人。經查考，平江是蘇州的古稱，宋徽宗政和三年（一一一三）以蘇州為平江府，現存全國重點保護文物〈平江圖碑〉藏於蘇州碑刻博物館，所以說王慶華是蘇州人。再看扉頁背面署名「太原氏」的題識（見後附書影），則可考定王慶華就是此書的編輯者。據筆跡驗對，「題識」也是王慶華手寫石印的。他在「題識」中聲明：如購買此譜心存疑問者，他可當面答問試唱，足見他是藝人出身。他粗通文墨，但文化水準有限，文理不太通順，往往寫出錯字和病句。他寫的「題識」全文是（括註為筆者所加）：

1　見洪惟助主編，《崑曲辭典》，宜蘭縣：國立傳統藝術中心二○○二，頁四八二；吳新雷主編、俞為民、顧聆森副主編《中國崑劇大辭典》，南京大學出版社，二○○二，頁九○○。

2　見齊森華、陳多、葉長海主編，《中國曲學大辭典》，杭州：浙江教育出版社一九九七年版第七二五頁。

此譜與眾不同，因壬辰（指光緒十八年）桂秋，京師玩友來滬，向各書林中購辦數種霓裳總譜，竟獨無此集，所見一種《綴白裘》集，不合而返。余素性喜崑譜，不惜工資，費盡數年心血，購求各種《詞韻》輯要、《納書楹》全總譜等集，將此逐細排論，屢次精校，印成一部。其中曲白工譜（應作「宮譜」），倘有失錯，盡可當面試之，絕不推諉。書增圖章為憑，以便認真，恐有冒樣翻印混充。然雖難勉（免）當面一試，有恐不美。此係非比閒書等集，若工（宮）譜板眼稍有錯誤，一目了然，豈能瞞過！現已初印《霓裳》書集，先已載明，勉（免）得嫌疑。惟崑曲情由，乃書山曲海，曲名頗多，難已（以）抄寫。現已先校五十套全崑總譜，印成草集。若不嫌棄，迨後更換百餘套，仍復石印，以蒙賞覽。另拆此譜，格外克己，承蒙賜顧，須認認圖章，以免致誤。太原氏謹（應作「謹識」，漏脫「識」字）。

由此可見，此譜之成，全由王慶華太原氏一手操辦，從編選五十齣折子戲，抄錄、校對曲白工尺譜，直到石印出版、發行出售，都由他個人獨力承擔。他說明編輯的緣起是，早在光緒十八年（一八九二），北京的曲友到上海購求曲譜，當時他自編的曲集尚未出版。京友只見到《綴白裘》，但《綴白裘》不載工尺譜，「不合而返」。王氏素性喜好崑譜，這便激發他編印此書，他不惜工本，化了多年心血，把搜得的崑譜參考《詞韻》和《納書楹曲譜》排比校核，草創成集。為了防止「冒樣翻印」，他還獨創出售的辦法，那就是發賣時「書增

圖章為憑」，表明他加蓋了圖章的才算是正品。現存上海圖書館和國家圖書館的藏本上，確實

蓋了篆刻私章[3]。除了目錄頁加蓋姓名章「慶華王印」以外，在扉頁右下角加蓋了字號章：

「太原氏」（白文）、「益齡」（朱文），「太原」是他的表字，「益齡」是他的別號。另在

扉頁左上角加蓋了「乾字初集」朱文印章（見後附書影），「乾」是用八卦之首來編號，表

示他選印的五十套崑譜只是第一號初集，「若不嫌棄」，他準備再選百餘折繼續編印。但實

際上他只印出了這部初集，以後沒有續出。王慶華的生平無考，如今只能從他寫的〈題識〉

和〈自序〉中瞭解到編印此譜的一些情況。他寫的〈自序〉全文是（括註為筆者所加）：

霓裳詞曲係唐人作俑，事後名人錢君編成《綴白裘》集，無非聊言大概，未盡精

微。惟《納書楹》一集，乃丹徒名士王文治所作（《納書楹曲譜》的編者是蘇州

葉堂，王文治只是參訂者），此集精究聲尺，精細異常，惜乎統曲而無白。想當

初唐人，名士博文，詩詞歌賦、文藝詞章，編成霓裳，譜入梨園，朕稱天上，清歌

同樂，雅饜一曲，霓裳永播，千載流傳於今乾隆年時，不亦興盛，孔門子弟，無不

詠玩霓裳，其時普天同樂，賞心樂事也！不幸遭此兵燹（指太平軍戰事）已（以

來，霓裳崑譜俱被毀滅，豈不痛惜！雖有《綴白裘》、《納書楹》兩集解懷，縱然

3

國家圖書館普通古籍閱覽室收藏了兩部《霓裳文藝全譜》，一部完整無損的蓋有王慶華的各種圖章，另一部殘存

卷一、卷三，未蓋王慶華的圖章。

覽之無益。歎世風之日下，又嗟音韻之淪亡！余雖不敏，性豪音劣，不惜重資，輯集霓裳二十餘春，留得數種崑曲舊譜，久思作書。但獨將此崑譜，亦不能濟事。若論作書應用，非《詞韻》、《納書楹》輯要等集，將此逐一排論。爰將曲白、工（宮）譜、板眼、鑼段，細細揣摩，頻頻考核。酌工（宮）商而精華畢現，征今古而雅俗可風。俾將聲聲入調，字字詳明，知音者無不樂觀幸覽。惟北曲南白，略有分別，餘情一體皆同。先已寫就四本，印成一部，播流各處口岸，以便眾覽。若甚詠玩興濃，亦復如舊。然詠玩霓裳，有養體精益之妙，無不知之。此譜非比等閒之書，善能傳習之應用，其中忠孝節義、禮儀（義）廉恥、喜怒哀樂等情，無勿惟妙惟肖，真可謂豔而不蔿、婉而多風（諷）從此清樽檀板，一曲淩雲，酒旗歌扇之間，不亦傳盛事於將來也哉！爰名之曰《霓裳文藝全譜》，是為序。

序文中以崑曲比作唐明皇梨園中的霓裳雅調，所以把「霓裳」代稱崑曲。王慶華自謙「音劣」，而生性豪爽，二十餘年來留心輯集曲譜，不惜出資自費印行。他根據收留的曲譜，編成初集四卷四冊。

因《綴白裘》有曲白而無工尺，《納書楹》雖有工尺譜，但無念白，這樣相比，王慶華編印的這部曲譜大有進步，他宣稱在曲白、宮譜、板眼、鑼段四個方面細加考核，不僅

曲白工尺俱全，還標註鑼段吹打譜，所以取名為《霓裳文藝全譜》，號稱「全崑總譜」。我們結合書中五十個折子戲的曲譜來看，可知此譜跟同時代的《遏雲閣曲譜》一樣，是舞臺演出本（臺本）的折子戲選集。特別是譜中有鑼段吹打，更表明王慶華原本是熟悉戲場的崑曲藝人，他收留的舊譜來自崑班的臺本。

二、《霓裳文藝全譜》收錄的劇目

此譜每卷都列有目錄，另在正文每頁的書口均標目。據卷一至卷四的目錄顯示，全譜共收錄了十本傳奇中的五十個折子戲：

扉頁書影（編者在扉頁上加蓋了三枚篆刻圖章）

封面題簽

《霓裳文藝全譜》「題識」書影

459

所選十本傳奇除了突出《長生殿》和《牡丹亭》以外，還選了《滿床笏》、《邯鄲夢》、《雙官誥》、《紫釵記》、《漁家樂》、《宵光劍》、《黨人碑》和《醉菩提》等劇，反映了晚清蘇州崑班流行劇目的實況。

經考查，卷一《長生殿》中的〈醉妃〉，是〈小宴〉的別名，乾隆時的《綴白裘》已用了〈醉妃〉這個戲目。卷三《紫玉釵》是《紫釵記》的別名，民間藝人傳承的抄本曲譜中往

往是這樣寫的，如南京圖書館所藏光緒二十九年（一九○三）據崑班臺本抄存的《霓裳新詠譜》第十七冊中，就出現了《紫玉釵》的戲名[4]。在折目方面，演出本與文學本是有所不同的，演出本往往把文學本的一出分為二折。如此譜《長生殿》中的〈賜盒〉是從〈定情〉〈驚變〉的後半場分出來的，〈鵲橋〉是從〈密誓〉的前半場分出來的，〈醉妃〉（〈小宴〉）是從夢〉的前半場分出來的，〈迎像〉是從〈哭像〉的前半場分出來的。至於《牡丹亭‧驚夢〉，崑班有多種不同的演出方式，有插演〈堆花〉的，也有不插演的。此譜《驚夢》一折中未插〈堆花〉，但在保留原本中末角扮花神唱【鮑老催】以外，增加了付角扮演睡魔神，還增加了花神唱【雙聲子】。一九二五年出版的《崑曲大全‧驚夢》和一九五三年出版的《粟廬曲譜‧驚夢》，傳承的都是這個路數。

又，舊時崑班演出本常有誤題劇目、羼雜折目的情況，有些不同劇目而題材類同的作品，民間藝人不分青紅皂白，往往拉扯到一起演出。此譜卷二《滿床笏》的〈酒樓〉，原是《長生殿》第十齣《疑讖》的俗稱，但因《滿床笏》演郭子儀故事，而〈酒樓〉中的主角恰好也是郭子儀，民間藝人便把它捏合到《滿床笏》裡來了。還有〈吟詩、脫靴〉（《太白醉寫》），實出於明代吳世美的《驚鴻記傳奇》第十五齣，因其內容也是演唐明皇、楊貴妃的

4 《霓裳新詠譜》三十冊是南京人周蓉波在光緒二十九年（一九○三）據舞臺演出本抄錄的崑曲折子戲工尺譜，共收錄八十二個劇目中的折子戲三百二十六齣。另一種同名抄本殘存二十一冊，錄存二百九十一齣。詳見拙作《關於崑曲〈霓裳新詠譜〉的兩種抄本》，《戲曲研究》第七十一輯，二○○六，頁一至十七。

故事，此譜卷一竟列入了《長生殿》名下，這在民間傳承的臺本中成了常例。如南京圖書館所藏光緒二十九年（一九〇三）抄本《霓裳新詠譜》第四冊中，就是把〈吟詩、脫靴〉歸屬《長生殿》的。[5]又如「傳」字輩名角組織的「仙霓社」崑班於一九三八年十一月六日下午在上海東方第一書場演出《長生殿》時，串連的折子戲中就有〈吟詩〉、〈脫靴〉，戲單上的排目是《前集長生殿》：〈定情〉、〈賜盒〉、〈酒樓〉、〈鵲橋〉、〈密誓〉、〈吟詩〉、〈脫靴〉。[6]

綜上所述，王慶華編錄的《霓裳文藝全譜》不是文人訂譜而是藝人傳譜，他說的「舊譜」實際上來自崑班藝人的臺本。

《霓裳文藝全譜》的藝術特色

清代的崑曲工尺譜有兩個系統，一是文人訂立的清宮譜，專供清唱，如乾隆年間馮起鳳刻印的《吟香堂曲譜》和葉堂刻印的《納書楹曲譜》，書中只錄曲文而不載科介念白，在板眼上只點中眼而不點小眼，讓唱家靈活掌握。二是藝人傳承的戲宮譜，均出於崑班的舞臺演出本（俗稱臺本），不僅曲文科白一應俱全，而且在工尺旁譜的板眼上點明小眼（頭眼和末

462

眼），但民間藝人限於財力物力，只能以手抄本傳承下來。明清以來第一部印行的戲宮譜是

《遏雲閣曲譜》，編者王錫純辦有家庭崑班，他發動班中的藝人據梨園傳本輯錄成書，「變

清宮為戲宮」[7]。於光緒十九年（一八九三）由上海著易堂書局鉛印出版。第二部印行的戲

宮譜就是光緒二十二年（一八九六）由蘇州新建書社石印出版的這部《霓裳文藝全譜》。因

為石印技術便捷，成本低廉，只需手寫的筆跡清楚，即可付印出售，所以隨著《霓裳文藝全

譜》石印之後，就有曲友張怡庵根據蘇州全福班藝人殷溎深傳承的臺本，陸續石印了十一種

戲宮譜[8]。如光緒三十四年（一九〇八）蘇州振新書社石印的《六也曲譜初集》（俗稱「小

六也」），一九一九年、一九二二年上海朝記書莊石印的《崑曲粹成初集》和《增輯六也曲

譜》（俗稱「大六也」），一九二五年上海世界書局石印的《崑曲大全初集》等。

根據這些已經公開出版的戲宮譜進行比較，《霓裳文藝全譜》具有它突出的優點，但也

有它自身的缺點（這是它發行、流傳不廣的原因）。編者王慶華在〈題識〉和〈自序〉中曾

表示：「此譜與眾不同」，「爰將曲白、宮譜、板眼、鑼段，細細揣摩，頻頻考核。」我們

知道，「曲白、宮譜、板眼」是諸家曲譜必備的項目，而標註「鑼段」正是《霓裳文藝全

譜》的優勝之處。但王慶華在板眼的處理上卻依照《納書楹曲譜》的款式，只點中眼不點小

眼，這造成了一種矛盾的局面：從標註鑼段來看，王譜明顯地是為舞臺演出服務的戲宮譜，

8 詳見拙著《二十世紀前期崑曲研究》第三章第四節，瀋陽：春風文藝出版社，二〇〇五，頁九二至九四。

7 見王錫純《遏雲閣曲譜序》：「家有二三伶人，命其於《納書楹》、《綴白裘》中細加校正，變清宮為戲宮。」

但不點小眼，又停留在過去的清宮譜階段，這種介於清宮與戲宮之間的格局，確是「與眾不同」的奇怪現象。還有一個稀奇古怪的地方，那就是《牡丹亭》中的杜麗娘原是小旦應行，春香是貼旦應行，但王譜卻以「貼」為杜麗娘（只有最後《圓駕》一折寫為旦扮杜麗娘），以「旦」為春香，這又是「與眾不同」的角色錯位（見後附《驚夢》書影）。這種角色錯位的典型事例，是個別臺本存在的差異？還是別有來歷呢？原由不明，可以探討。另外，由於王慶華的文化水準不高，雖然譜中筆跡工整，但錯別字不少，如《驚夢》中的「領扣」誤作「紐扣」，「袖梢」誤作「袖稍」之類，他都沒有校正。這些缺陷，是令人感到遺憾的。

通過《霓裳文藝全譜》的審視，可以看到譜中不僅標註鑼段，而且還標註「吹打」，這是值得予以重視的。在《遏雲閣曲譜》中，是不載「鑼段」和「吹打」的。至於殷溎深傳承的十一種曲譜，或有「鑼段」而無「吹打」，或兩者雖有，但較為簡略。而王譜不僅兼有鑼段、吹打，並且標註詳明。所以說：詳註「鑼段」和「吹打」，是《霓裳文藝全譜》與眾不同的突出的藝術特色。

為了便於進一步的探討，這裡說明一下崑曲舞臺藝術中「鑼段」和「吹打」的內涵。

所謂「鑼段」，是崑曲場面上（文場、武場）的術語，行話叫做「鑼鼓經」，俗稱「鑼鼓點子」，是藝人運用鑼、鈸、鼓、板等打擊樂器的音響組合，在演唱進程中烘托劇情、氣氛。這種音響節奏的組合都有特定的記號，稱為字譜，如「勹」（札），指拍板聲；「厾」

《霓裳文藝全譜》卷一目錄
後半葉書影（編者加蓋了
「慶華王印」的篆刻私章）

（篤），指單簽擊打單皮鼓聲。而鑼聲的名目繁多，如帽子頭（藝人省筆寫作冒子豆）、抽頭、圓場（元場）、歸位、小長尖、一記（藝人省筆作己）到五記等等。所謂「吹打」，行話叫做「吹打譜」，是指用曲笛或嗩吶（鎖吶）等吹奏樂器與鼓板鑼鈸相結合的場景音樂，大多有專用的吹打曲牌，用曲笛的稱為細吹曲牌，用鎖吶的叫做粗吹曲牌。

鑼段、吹打是由崑班的伴奏樂隊專司其職的，其方式方法由伴奏藝人口耳相傳，屬於「口頭和非物質遺產」的性質，很難用文字來表述其套路，所以一般曲譜都只簡單地做一些記號，演出時由藝人去掌握、發揮。

而王慶華《霓裳文藝全譜》的難能可貴之處，就是它做的鑼段吹打記號比較詳細。現從王譜收入的折子戲中摘錄四例如下：

例一《長生殿‧定情》

（官生扮唐皇，四太監同唱上，生乾引子，大鼓板，二三鑼）【東風第一枝】端晃中天……白雲不羨仙鄉。（眾喝，歸位，生白）……韶華入禁闈……前旬暮雨飛。（眾喝，二己）……即著高力士引來朝見，想必就到也。（一己）（丑上）花帽喜占恩雨露……（勺、勺）……（二宮女引旦坐輦上，冒子豆，唱凡調）【玉樓春】恩波自喜從天降……（吹打【小拜門】，二宮女介白）楊娘娘朝參。（旦）臣妾楊玉環見駕，願吾皇萬歲、萬歲！（丑）平身！（旦）萬萬歲！（吹住，生看旦）（旦連白）臣妾寒門陋質……（細吹打，用【春日景和】），定席。（眾）上宴。（生旦唱，尺字調）【念奴嬌序】寰區萬里……（生唱小工調】【古輪臺】下金堂……（大鎖吶，下三己，眾執燈）紅遮翠帳……好扶殘醉畢，吹住）入蘭房。（下場，細吹【水龍吟】，眾介白）已到西宮。（生）內侍回避。（眾領旨。（吹住）……

例二 《長生殿・哭像》

……（丑）萬歲爺有旨……宣楊娘娘寶像進宮！（眾）領旨。（吹打工尺上，收，接細【朝天子】，宮女介）娘娘朝參。（丑）平身。（吹打收，生哭，勺、勺、勺）吓，妃子吓！（元場，五己，唱）【上小樓】別離一向……（同唱，大鎖吶，五己）【么篇】谷碌碌鳳車呵……（接吹打，收，帽子豆，生）【邊靜】把杯來擎掌……怕添不下半滴葡萄娥們簇擁將……（生唱，丑、丑）【四邊靜】把杯來擎掌……怕添不下半滴葡萄釀。（接細吹，用【雁兒落】一段，丑介白）娘娘掉下淚，咱們大家來舉哀！（眾）是！（同哭介，曲內哀三次）（生連）呀！（勺）【二煞】只見老常侍雙膝跪……（二三鑼）【尾】出新祠淚未收……

例三 《牡丹亭・驚夢》

（貼）驀地遊春轉……好困人也！【山坡羊】沒亂裡春情難遣……潑殘生除問天！（細吹打，吹四合四，收，一己，付上）睡魔睡魔……著我勾引他二人香魂入夢者。（細吹打，吹六工尺工六五尺，付下，吹住，生上）吓，姐姐，小生那一處不

例四 《醉菩提・伏虎》

尋到……【小桃紅】（丑、丑）則為你如花美眷……（貼）那裡去？（生）哪！

（勾）轉過這芍藥欄前……早難道好處相逢無一言。（細吹打，吹四合四，同下，

吹住，一己，末上）催花禦史惜花天……保護他二人十分歡幸也。（唱，丑、丑）

【鮑老催】單則是混陽蒸變……【雙聲子】（勾）柳夢梅、柳夢梅……夢兒裡合

歡。（接吹打，吹「夢裡相逢」，泛高。末下，吹收。生、貼上，同接唱，勾）

【下山虎】這一霎天留人便……

從引例中可以看出，《霓裳文藝全譜》標註的鑼段和吹打很精確細緻，個別地方甚至還

標出科介動作及舞臺提示（如「同哭」、「曲內哀三次」等），特別是「吹打譜」方面，還

（生）吁！（勾）【小梁州】原來是情重青樓窈窕娘……（小末）還俗的妙。（生

唱，勾）【么篇】恁教俺繁華重做官人相……（抽頭，老虎上）虎吓，虎，看你狠

毒勢，猙獰相。（抽頭，收下鑼）憑著恁呼風嘯月，赤手舞能強。（笑，元場，外

上，一己，猙獰）不通道人皆合道……（小長尖，收，外）吽！

（一己……（生）吁！【朝天子】（丑、丑）恁比俺貌壯……

（一己……（咳嗽）……（生上）虎來了！（小長尖，收，外）吽！

標明了具體的吹打曲牌，在《定情》和《哭像》中涉及的吹打曲牌有朝參用的喜樂【小拜門】，擺宴用的宴樂【春日景和】、【雁兒落】，進宮用的細吹【水龍吟】以及神樂【朝天子】。以此與其他戲宮譜相比，《遏雲閣曲譜》既無鑼段又無吹打，《六也曲譜初集》只有一部分折子戲寫上了鑼段字譜（如《爛柯山·後逼》有，但《癡夢》沒有），而吹打記號基本上沒有（只在《漁家樂·納姻》中因鼓樂迎親的劇情才出現「吹打」字樣）。《崑曲粹存》有簡略的鑼段但只有少數幾折標註吹打。《增輯六也曲譜》的鑼段記號不全，吹打記號更少，如《長生殿·定情》：

（太監隨小生上）【東風第一枝】端冕中天……白雲不慕仙鄉。韶華入禁闈……前句暮雨霏。（二己）……不減漢文之世。（勻、勻）……（四宮女隨旦上）【玉樓春】恩波自喜從天降……（細吹，宮女介）楊娘娘朝參。……（旦）臣妾楊玉環見駕，願吾皇萬歲、萬歲！（吹住）臣妾寒門陋質……（小生）傳旨排宴。（丑）領旨，唗，排宴。（吹住）上宴！（小生、旦同唱尺調）【念奴嬌序】寰區萬里……（小生唱工調）【古輪臺】下金堂……（同唱，吶吹）（前腔）紅遮翠障……好扶殘醉入蘭房。（細吹住，眾）已到西宮。（生）內侍回避。（眾）領旨。（同下）……

以此與上引《霓裳文藝全譜》的〈定情〉比較，便可以看出《增輯六也曲譜》的鑼段吹

打記號太簡略。前者詳註吹打曲牌【小拜門】、【春日景和】、【水龍吟】，後者都略去

了；詳略之間，差距甚大。

再看《崑曲大全》，雖有鑼段、吹打，但也不細緻，如《牡丹亭·驚夢》：

【山坡羊】……潑殘生除問天！（吹打住，付上）睡魔睡魔……著我勾引他二人香

魂入夢者。（下，吹打住，小生上）吓，姐姐，小生那一處不尋到。（小生唱）

【小桃紅】則為你如花美眷……早難道好處相逢無一言。（末上）催花御史惜花

天……保護他二人十分歡幸也。（唱）【鮑老催】單則是混陽蒸變……【雙聲子】

柳夢梅、柳夢梅……夢兒裡合歡。（末下，吹住，小生接唱）【山桃紅】這一霎天

留人便……

恰好《霓裳文藝全譜》和《崑曲大全》收錄〈驚夢〉的臺本是同一路數，所以便有了可

比性。如劇中杜麗娘唱完【山坡羊】「潑殘生除問天」以後，前者有吹打有鑼段：「細吹

打，吹四合四，收，一已。」而後者只有「吹打住」三個字。詳略不同，顯而易見。

經過相互比勘，《霓裳文藝全譜》詳註鑼段、吹打，凸顯了它與眾不同的藝術特色。

編者王慶華收集的「舊譜」非同凡響，不僅是崑班藝人傳承的臺本，而且把所選折子戲演

出時的鑼鼓經和吹打譜記錄得精細詳明，超過了已刊印的其他各種曲譜，為崑劇舞臺藝術中鑼段吹打的場面音樂保存了一份珍貴的非物質文化遺產，具有重要的傳承和實踐意義，又富有發掘、整理的研究價值。

原載香港城市大學中國文化中心《九州學林》，六卷一期，二〇〇八年春季號

《霓裳文藝全譜》卷一《長生殿・定情》第一葉前半葉書影

《霓裳文藝全譜》卷四第十九葉後半葉書影（此係《牡丹亭・驚夢》曲白，工尺譜只點中眼未點小眼，角色錯位為貼旦扮杜麗娘）

崑山腔形成期的顧堅與顧瑛

引言

自從二十世紀六十年代發現《南詞引正》有關元末崑山腔創始人顧堅和顧瑛「為友」的記載之後¹，對於崑山腔形成的研究便與顧瑛在玉山草堂的文會雅集掛上了鉤。近幾年來，學術界極為重視顧堅和顧瑛交遊史料的探討。中華書局於二〇〇八年出版了顧瑛輯錄的《草堂雅集》、《玉山名勝集》和《玉山璞稿》的新排本，為研究工作提供了方便。特別是上海的鄭閏先生到日本發現了有關顧堅跟顧瑛交遊的新材料，見載於二〇〇九年十二月二十五日的《蘇州日報》和《中國崑曲論壇二〇〇九》。我注意到這方面的情況，進行了調查辨別，查證了文獻記載，到崑山作了實地考察。現將考查所得寫出來，向大家彙報如下。

一 關於路工發現《南詞引正》及公佈的情況，見拙著〈中國戲曲史論・關於明代魏良輔的曲論《南詞引正》〉，江蘇教育出版社一九八六年版第二七二頁。按：路工藏本《真跡日錄・南詞引正》已由北京圖書館出版社於二〇〇二年影印出版。

關於南曲歌手顧堅的史料

關於顧堅與崑山腔的關係，魏良輔在《南詞引正》第五條中記載說：

腔有數樣，紛紜不類，各方風氣所限，有崑山、海鹽、餘姚、杭州、弋陽……惟崑山為正聲，乃唐玄宗時黃幡綽所傳。元朝有顧堅者，雖離崑山三十里，居千墩，精於南辭，善作古賦。擴廓帖木兒聞其善歌，屢招不屈。與楊鐵笛、顧阿瑛、倪元鎮為友，自號風月散人。其著有《陶真野集》十卷、《風月散人樂府》八卷行世，善發南曲之奧，故國初有崑山腔之稱。[2]

魏良輔除了記載崑山千墩人顧堅是崑山腔的原創歌手以外，還特別指出顧堅與顧瑛（阿瑛）、楊維楨（鐵笛）、倪瓚（元鎮）為友，而顧瑛恰恰是玉山草堂的主人，楊維楨、倪瓚等是玉山雅集中的人物。這說明顧堅參與了玉山雅集文士集團的文化活動，從而把玉山雅集跟崑山腔形成過程的研究掛上了鉤。由於顧堅的生平事蹟缺乏史料記載，所著《陶真野集》

2 見一九六一年《戲劇報》第七、八期合刊所載錢南揚〈《南詞引正》校注〉第五條。關於校注事，見拙作紀念錢先生誕辰一百一十周年之文，載於二〇一〇年一月十八日《中國文化報》「理論・學人」版。

和《風月散人樂府》又早已失傳，所以崑劇史的研究工作者都開始把眼光聚集到顧阿瑛身上。如蔣星煜在〈談《南詞引正》中的幾個問題——崑腔形成歷史的新探索〉中說[3]：「從《南詞引正》所反映的顧堅與顧仲瑛的密切關係來看，顧仲瑛及其文士集團不可能對崑腔的形成和發展沒有影響。」施一揆在〈關於元末崑山腔起源的幾個問題〉中說[4]：「既然顧瑛及經常參加他家歌舞盛筵的高明、楊維楨、張猩猩等，都是擅長和癖好南曲，那末這群歌娃為他們演唱的當然是南曲聲腔了。關於他們所唱的聲腔是否已具有鄉土色彩的崑山腔特徵呢？從顧瑛和楊維楨等與顧堅『為友』這一點看，無疑地已經具有這個特徵了。」胡忌和劉致中在合著的《崑劇發展史》中說[5]：「元末崑山的豪門顧家是歌舞演劇、彈絲品竹的極奢侈之窟……對當時各種伎術的交流和提高起到了促進作用。」吳新雷在《中國崑劇大辭典·崑史編年》中，也引證了《玉山名勝集》和《玉山草堂雅集》的記事，提示了顧阿瑛家班女樂和崑腔形成的關係[6]。特別是陳兆弘在《崑曲探源》的新著中，列舉專章《顧阿瑛的玉山草堂雅集》[7]，更為深入地作出了考論。

3 見一九六一年七月十九日《文匯報》。此文又收入蔣星煜的《中國戲曲史鈎沉》，中州書畫社一九八二年版第三二至三七頁。

4 見一九七八年第二期《南京大學學報》（哲學社會科學版）。

5 見中國戲劇出版社一九八九年版《崑劇發展史》第二六頁。

6 見南京大學出版社二〇〇二年版《中國崑劇大辭典》第九六六頁。

7 見中國社會出版社二〇〇三年初版第26-39頁，二〇〇八增訂版第十八至二九頁。

這期間，上海交通大學東方文化研究中心的鄭閏先生為挖掘顧堅的材料，在國內外查檢了多種多樣的顧氏宗譜。當然，我們曾查見國內藏譜中是記有顧堅其人的，但只有譜系（世系表）沒有譜傳。而鄭閏宣布，他到日本國立國會圖書館找到了七十六冊的抄本《顧氏重彙宗譜》，在第三十五冊第五六頁「仲謨支」名下，發現了顧堅家世以及與顧瑛交往的新資料。二○○九年十二月二十五日《蘇州日報》發表了鄭閏的〈顧堅身分之謎〉，這使崑曲研究工作者大為驚奇。二○一○年三月六日，由中國崑曲研究中心發起，在崑山市千墩（今名千燈鎮）舉行了《崑山腔創始人顧堅學術座談會》，我也應邀赴會，聽鄭閏在會上作了主題發言。他公布的日本所藏《顧氏重彙宗譜》關於顧鑒、顧堅父子的譜傳是：

五十四世祖鑒中公傳・堅附

諱鑒，字鑒中，行百一，海門西洲炳公長子，生而聰穎，雅好詩文，善作樂府散曲，時人尊為相公焉。性敦睦和洽，晚娶毘陵華氏，喜得一子，名堅，字�玉。天生歌喉，自幼從姑母山山學曲習唱。嘗與風月福人楊鐵笛、風月主人倪雲林、風月異人顧阿瑛交往，因號風月散人，有樂府散曲集行世。其風月情詞，甚得閨中姑嫂深愛，嘗製錦囊藏之。然不幸雙目失明，淪為瞽瞍，遂有《陶真野集》，留傳民間。

顧氏重彙宗譜（鄭閏提供）

《中國崑曲論壇二〇〇九》刊載鄭閏提供未加說明文字的《顧氏重彙宗譜》四幀書影（經查核考辨，這四幀書影並非出於日本的同一藏本。其實，前三幀出於上海圖書館的二種藏本。第四幀依鄭閏文中所述，出於日本國立國會圖書館藏書，但館方予以否認，所以說它來歷不明，期待鄭閏能說明底細。）

在會上，我們都稱讚了鄭閏先生的探索精神，對他的新發現十分看重。但他沒有出示這篇譜傳的書影，也沒有遵依學術規範說明該譜的編纂者、抄寫人和版本年代等基本情況，因此，與會者當場提出了質疑！然而，他未作正面回答。會後，他重新撰寫了〈解密顧堅身世之謎〉一文，並提供了未加說明文字的四幀書影，交由中國崑曲研究中心發表於《中國崑曲論壇二〇〇九》（蘇州古吳軒出版社二〇一〇年六月出版）。這事引起了《崑劇發展史》作者之一劉致中先生的極大關注，曾寫信向鄭閏提問，但一直沒有得到他的回應。劉先生肯定了鄭先生發現顧鑒、顧堅父子合傳的重要性，但認為他的解謎之文撲朔迷離，盡繞彎子；在文字表述方面不合學術規範，推測之辭甚多，難以捉摸。特別是對於他公布的四幀書影，只有總的標題，而沒有分開的具體說明，令人生疑。這四幀書影總題為「《新發現的顧堅身世文獻·顧氏重彙宗譜》（鄭閏提供）」，第一幀是《顧氏重彙宗譜》封面書影，可以看到上面有顧哲臣的兩枚印章，第二幀是《顧氏重彙宗譜》四十三世顧瑤玉的譜系書影，第三幀是《顧氏重彙宗譜》「仲謨支」顧鑒、顧堅的譜系書影，第四幀是《五十四世祖鑒中公傳（堅附）》的譜傳書影。由於四幀書影都沒有具體的說明文字，便造成了出於同一藏本的錯覺。

其實，經查核考辨，前三幀與第四幀不搭界，毫無關係，前三幀書影不是從日本來的，而均出於上海圖書館的藏本。因為《上海圖書館館藏家譜提要》（上海古籍出版社二〇〇〇年五月出版）中著錄顧氏宗譜九十一種，《顧氏重彙宗譜》館藏二種，我曾多次到上海圖書館查過，特別是鈐有顧哲臣印章的那種，一看就認出那譜是在上海而不是在日本。劉致中先生指

出，鄭閏提供的書影不加說明文字是故弄玄虛，迷糊讀者。劉先生建議我再到上海圖書館核

實，細加查證。我在上海圖書館「家譜閱覽室」查了書號為九一一六六二—六九的《顧氏重

彙宗譜》，是一九三五年顧哲臣（《家譜提要》作顧哲城）抄本，共九卷八冊，鄭閏提供的

第一幀書影即據此書封面複印得來，而第二幀書影則出於此書第二冊第三十頁。我又查了另

一部書號為JPS52的《顧氏重彙宗譜》，是民國年間顧心毅根據乾隆三十六年（一七七一）

顧之一元的編纂本續纂的手寫稿本，不分卷共四十六冊，我在第十四冊三○一頁找到了第三幀

「仲謨支」顧鑒、顧堅譜系書影的出處，只有世系表，[8]沒有譜傳。據《家譜提要》所示，

顧哲城抄本是依據顧心毅稿本摘錄而成的。這樣查考的結果，澄清了前三幀書影的迷霧，來

龍去脈便清楚了。

至於第四幀書影，存在來歷不明的問題。按照鄭閏先後發表的兩篇論文所述，《五十四

世祖鑒中公傳（堅附）》是他從日本國立國會圖書館的藏本中找到的。他在《蘇州日報》發

表的第一篇論文《顧堅身分之謎》中說：「日本國立國會圖書館藏有全部《顧氏重彙宗譜》

手抄本，計九十六冊。」「而真本密藏於東京都赤阪離宮內，非得特許才能審閱。筆者十分

幸運，由於圖書館副館長宇治鄉親自陪同，終於如願以償。亦終於在《顧氏重彙宗譜》第三

十五冊第五十六頁『仲謨支』下，尋覓到了一則關於顧鑒、顧堅的文字記述。」這樣說來，

8 此譜列顧鑒為五十七世，與鄭閏提供的譜傳標示顧鑒為五十四世有差異。

只要跟日本東京的國會圖書館聯繫，問一下宇治鄉先生，內情便可以迎刃而解了。恰好我認識日本關西大學的學者浦部依子博士，她原在上海復旦大學章培恒教授門下於二○○一年獲得博士學位，她是個崑曲迷，多次在一起曲敘，所以熟悉。二○一一年五月下旬，她來崑山千燈鎮參加新一輪的高校崑曲研討會，我便把鄭閏的新發現跟她講了，請她回日本後化功夫進行核實。最近，我得到她二條回音：第一，她跟國立國會圖書館查詢，答覆是該館根本沒有收藏《顧氏重彙宗譜》。第二，宇治鄉是姓，名毅，在二○○三年就不再擔任國會圖書館的副館長，早已離任，現任職為京都同志社大學教授。她直接跟宇治鄉毅教授通了電話，宇治鄉毅教授在電話中回答道：記憶中並不認識鄭閏，也沒有感覺帶鄭閏去赤阪離宮查閱《顧氏重彙宗譜》的印象。而且赤阪離宮內的藏書早在一九五七年已全部搬到國會圖書館去了，那譜有還是沒有，應以國會圖書館的答覆為准。

由此可見，鄭閏之言玄而又玄，很不靠譜。因此，崑山有人指斥鄭閏編造謊言，弄虛作假。但劉致中先生認為，鄭閏是有教授頭銜的人，不致於偽造材料自毀聲譽，只是他深藏玄機，跟讀者玩弄「捉迷藏」的遊戲，不肯踏踏實實地說清楚材料的真正來歷。我們無可奈何，只得耐心地等待他說明原委。

如果有關顧鑒、顧堅的譜傳經過質疑後能得到證實，則是令人欣喜的新發現，其中有多項資訊可以勾稽，這裡先談三項：

（一）顧堅的身分是唱曲的民間藝人，他「天生歌喉」，從小就跟姑媽顧山山學唱，而

顧山山當時已是著名的花旦演員，這在夏庭芝於元順帝至正二十年（一三〇六）完成的《青樓集》中是與珠簾秀等名伶並列記載的。9 《青樓集》第九十七條的原文是：

顧山山，行第四，人以「顧四姐」呼之。本良家子，因父而俱失身。資性明慧，技藝絕倫。始嫁樂人李小大，李沒，華亭縣長哈喇不花置於側室，凡十二年。後複居樂籍，至今老於松江。而花旦雜劇，猶少年時體態。後輩且蒙其指教，人多稱賞之。10

可知她家本屬書香門第，是「良家子」，因父輩遭遇大難而淪落為教坊樂妓。

（二）顧鑒「生而聰慧，雅好詩文，善作樂府散曲」，周振甫主編的《唐詩宋詞元曲全集·全元散曲》中，輯得顧鑒的北曲小令六首。11 顧堅出於這樣的書香門第，具有一定的文化水準，所以也能寫出《風月散人樂府》。只是由於顧鑒、顧山山之父顧炳遭厄，「因父而俱失身」，連累到顧堅也成了教坊樂戶。至於顧炳遭遇了什麼樣的家難，史無記載，有待進一步查考。

9 夏庭芝字伯和號雪蓑，華亭（松江）人，楊維楨曾擔任他的家庭塾師。《青樓集》成書的年代有多種說法，成於至正二十年之說見孫崇濤、徐宏圖《青樓集箋注·前言》，中國戲劇出版社一九五九年版第五頁。

10 見中國戲劇出版社一九五九年版《中國古典戲曲論著集成》第二集第三四頁。

11 見黃山書社一九八〇年版第六七一、六七二頁。

（三）顧堅與玉山雅集的文士相交往，受了楊維楨號風月福人、倪瓚號風月主人、顧阿瑛號風月異人的影響[12]，也自號為風月散人。這證明他們之間的關係非比尋常，交往甚密。

他們以「風月」相標榜，意思是樂與清風明月為伍，逍遙自在。或擔風袖月，欣賞自然美景，倘佯於山水園林之間；或吟風弄月，賦詩酬唱，陶醉在宴遊歌舞之中。這表明他們有著共同的生活情趣，審美觀點一致，同聲相應，交誼甚厚，所以能走到一起，相聚在顧瑛的玉山草堂裡。顧堅雖有文化根柢，但畢竟已從良家子淪為樂戶，成了唱曲的民間藝人，與文人名士的身分不一樣，所以在《草堂雅集》和《玉山名勝集》中沒有他的作品。如此說來，顧堅與顧阿瑛他們的交往，不是去從事文學創作，而主要是去參與聲伎演唱活動的。

當然，鄭閏發布的新資料還存在來歷不明的疑問，我們只能等待鄭閏說明底細考辨真偽後才能定論。

下面，我們將轉而探討顧瑛玉山雅集的歷史文化背景，並進而考述其聲伎活動與崑山腔形成的關係。

[12] 楊維楨在〈風月福人序〉（四部叢刊初編本《東維子文集》卷九）中，說明了別號「江山風月福人」的原因。又據《錄鬼簿續編》記載：「倪元鎮諱瓚，錫峰人，自號風月主人，又號雲林子。」鄭閏〈解密顧堅身世之謎〉認為顧阿瑛號風月異人源於釋來復〈題顧玉山《一笑三生圖》〉詩「三生風月異前身」（按：見《玉山名勝集》中華本六五九頁）。

顧瑛玉山雅集的聲歌伎藝活動

顧瑛（一三一〇至一三六九年），又名阿瑛、德輝，字仲瑛，人稱「玉山主人」，自號「金粟道人」。平生工詩善畫，不屑仕進。他在崑山西鄉鄰近綽墩的地方建造了一座園林別墅，總名玉山草堂。為的是築巢引鳳，招集四方賓客，弦歌相敍，號稱「玉山雅集」。他交遊廣闊，與文壇大家楊維楨、書畫大家倪瓚和黃公望、南戲大家高明等均有交誼。[13] 在上海圖書館所藏顧心毅據乾隆三十六年（一七七一）舊譜續修的稿本《顧氏重彙宗譜》中，第六冊第九二頁載有顧伯壽、顧德輝父子的譜系，第十四冊第三〇一頁載有顧鑒、顧堅父子的譜系，譜中表明顧德輝與顧堅是同宗，都是南朝梁、陳時吳郡名賢顧野王的後裔。只是後世已分隸不同的支派（同宗不同支）。該譜第三冊《家傳》中，沒有顧鑒、顧堅的傳，但卻載有〈五十四世德輝公傳〉，全文如下：

13 見顧瑛所輯《玉山名勝集》諸家題詠。楊維楨字廉夫，號鐵笛。會稽人。倪瓚字元鎮，號雲林，無錫人，與黃公望、王蒙、吳鎮被評為元代畫苑「四大家」。高明，字則誠，瑞安人，南戲名劇《琵琶記》的作者。按：《富春山居圖》的作者黃公望寄顧瑛的倡和詩見《玉山名勝外集·紀寄贈》，王蒙留贈顧瑛的詩見《草堂雅集》卷十二。

（伯壽子）德輝，字仲瑛，別名阿瑛，崑山人，四姓（按：指吳中四大家族顧、陸、朱、張）之後，輕財結客，年三十始折節讀書，師友名碩，購古書名畫、三代以來彝器秘玩，集錄鑒賞。舉茂才，署會稽教諭，力辭不就。年四十，以家產付其子元臣，卜築玉山草堂。園池亭榭，餼館聲妓之盛，甲於天下。日夜與高人俊流置酒賦詩，觴詠唱和，都為一集曰《玉山名勝》，又會萃其所得詩歌曰《草堂雅集》。淮張（按：指張士誠）據吳，避隱嘉興之合溪。母喪，歸綽溪（按：指綽墩通傀儡湖的水網地區）。張氏再避【辟】之，斷髮廬墓，誦大乘經以報母，自稱金粟道人。至正之季，元臣為水軍副都萬戶，仲瑛封武略將軍飛騎尉錢塘男。洪武元年，以元臣為元故官，例徙臨濠（按：指鳳陽）。二年三月卒，年六十。自為壙志，戒其子以紵衣、桐帽、棕鞋、布襪入土。其歸藏【葬】綽溪也（按：《列朝詩集小傳》原文作「歸葬綽墩」），華亭殷奎為之志。仲瑛自畫小像：浴馬、摘阮、補釋典、寫道經，最後則方床曲几，與一老對語，而題詩其上，世所傳「儒衣僧帽道人鞋」絕句是也。蒙叟錢謙益撰。

此傳是錢謙益在清初順治三年（一六四六）編《列朝詩集》時所撰，後輯入《列朝詩集小傳‧甲前集》[14]。而《明史》卷二八五《文苑傳》陶宗儀傳附載顧德輝小傳云：

[14] 見上海古籍出版社一九八三年版《列朝詩集小傳》上冊第二六、二七頁。經比勘，譜傳與原傳的標題和個別字眼稍有差異。

五十四世德輝公傳 伯璹子

德輝字仲瑛別號阿瑛崑山人四姓之後輕財結客年三十始折
節讀書師支名碩購古書名畫三代以來彝器秘玩集錄鑒賞舉
茂才署會稽教諭力辭不就年四十以家產付其子元臣卜築玉
山草堂園池亭榭餼館聲妓之盛甲於天下日夜與高人俊流置
酒賦詩觴詠唱和郁為一集曰玉山名勝文會萃其所得詩歌日
草堂雅集淮張據吳避隱嘉興之合溪母喪歸緯溪張氏再避之
斷髮廬墓誦大乘經以報母自稱金粟道人至正之季元臣為水
軍副都萬戶仲瑛封武略將軍飛騎尉錢塘縣男洪武元年以元
紵衣桐帽棕鞋布襪纏裹入土其歸藏緯溪也華亭殷奎為之誌
仲瑛自畫小像浴馬摘阮補釋典寫道經最後朋方琳曲几與一

上海圖書館所藏顧心毅稿本《顧氏重彙宗譜》第三冊中顧德輝傳的書影

顧德輝，字仲瑛，崑山人。家世素封，輕財結客，豪宕自喜。年三十，始折節讀書，購古書名畫、彝鼎秘玩，築別業於茜涇西，曰玉山佳處。晨夕與客置酒賦詩，其中四方文學士河東張翥、會稽楊維楨、天臺柯九思、永嘉李孝光、方外士張雨、琦元璞輩，咸主其家。園池亭榭之盛，圖史之富，暨餇館聲伎，並冠絕一時。[15]

這些記載都反映了顧瑛家擁有雄厚的經濟實力，又富於文物收藏，而且還有能歌善舞的家班聲伎，吸引了四方來客，皆奉顧瑛為藝壇盟主，使「玉山佳處」成了風雅之士嚮往的活動中心。所謂「餇館聲伎」（「餇」乃資養之意），就是指顧瑛園林中蓄養了自費置辦的家樂。顧瑛親自編輯的《玉山名勝集》中，記載了玉山草堂開展聲伎活動的具體情況。如至正十二年（一三五二）七月在春暉樓舉行的雅集，由熊夢祥寫詩序，張守中、袁華、顧瑛等五人賦詩唱和。熊夢祥在〈分題詩序〉中描繪了「張筵設席，女樂雜遝」的盛況[16]，而且玉山主人顧瑛親自彈奏古阮，熊夢祥「以玉簫和之」，江南絲竹與女樂的歌聲「相為表裡」，氣氛極為優雅。顧瑛《碧梧翠竹堂分題詩》云：「吳歌趙舞雙娉婷」；謝應芳的書畫舫雅集

15 見《明史》中華書局點校本第二十四冊第七三二五頁。此小傳系據明代正德年間李濂寫的《顧瑛傳》採編而成，李濂《顧瑛傳》載於焦竑輯錄的《獻徵錄》卷一一五（有上海書店一九八七年影印本，又有上海古籍出版社二〇〇二年出版的《續修四庫全書》本）。

16 見《玉山名勝集》（楊鐮、葉愛欣整理點校）中華書局二〇〇八年版第三三二頁。

《分韻詩》說：「主人長歌客度腔」[17]。這證明顧瑛的玉山雅集對於吳聲歌曲崑山腔的產生

是起了重要的推動作用的。

那末，顧瑛家樂中有哪些伶人歌女呢？我們從中華書局點校本《玉山名勝集》的詩文

中，找到了她們的名號。其中天香秀、丁香秀和南枝秀是能唱能演的優伶（《青樓集》記

元代女伶如珠簾秀、順時秀等均喜以「秀」字作藝名），小瓊英（瓊英、璚英）和小瓊華

（小璠花）善於彈箏，翡翠屏善於吹笛，金縷衣善於彈鳳頭琴，瓊花善於歌舞，寶笙善於唱

曲。此外在詩文中露名的還有素雲、素真、珠月、小瑤池、小蟠桃、蘭陵美人等。據《玉山

名勝集》中袁華《天香詞序》（中華本二五六頁）記載：「至正龍集壬辰（十二年）之九

月，玉山主人宴客於金粟影亭。適錢塘桂天香氏來，靚粧素服，有林下風，遂歌淮南招隱之

詞（按：南曲唱《楚辭》中淮南小山的《招隱士》）。」這表明顧瑛還從外地請來了著名的

杭州女伶桂天香。而當時京城（大都）專唱北曲雜劇的魁首與關漢卿交遊的珠簾秀，通過楊

維楨曾與顧瑛互通聲氣，這是有詩為證的。此詩見載於《玉山名勝集·外集》（中華本四一

四頁），題為《懷玉山一首書珠簾秀便面》，這是楊維楨寫在珠簾秀扇面上的一首顧瑛的七

言律詩，證見了彼此之間是有交誼的。上海圖書館所藏顧心毅稿本《顧氏重彙宗譜》第三冊

《家傳》中，有〈五十二世祖孟顯公傳〉云：

17 見《玉山名勝集》中華書局二○○八年版第一八一頁、第二六九頁。

486

諱觀，字孟顒。……乃自劉家河至南薰關（按：元代太倉劉河屬於崑山州地域），築長堤三十餘裡，建「懷遠寅賓、春雲秋月、歌風詠德」十四樓，集四方名姝珠簾秀、桂天香、白惜惜、玉交枝等，貯於樓下，往來俠客名公，及荒徼歸化者，飲酒其中，笙歌達旦，故海商挾貨而來者，爭先恐後。

這證明珠簾秀和桂天香等曾連袂到崑山州太倉港演出，既然顧瑛已邀請桂天香參與玉山雅集，那末，與顧瑛和楊維楨有聯誼的珠簾秀也很可能到過玉山草堂，只是《玉山名勝集》中沒有留下直接的記載。但顧瑛家搬演北曲雜劇則是事實，明人王圻《稗史彙編》卷二十《詞曲類·曲中廣樂》云：「富俠若顧仲瑛輩，更爭招致賓客……尤好搬衍雜劇。」[18]這就是明確的證據。

在顧瑛的座上客中，還有南曲戲文《琵琶記》的作者高明，元順帝至正九年（一三四九）八月，高明到玉山草堂，九月，為顧瑛寫了《碧梧翠竹堂後記》[19]。顧瑛在《草堂雅集》中輯錄了高明的三首詩，並為高明寫了小傳，說他「長才碩學，學時名流。往來予草堂，具雞黍談笑。貞素相與淡如也」[20]。這說明在玉山雅集中，南曲戲文的聲伎活動除了顧

18 見齊魯書社一九九五年影印版《四庫全書存目叢書》子部第一四一冊三七七、三七八頁。

19 見《玉山名勝集》中華書局二〇〇八年版第一六七頁。

20 見《草堂雅集》（楊鐮、祁學明、張頤春整理點校）中華書局二〇〇八年版第六四六頁。

堅「精於南辭」和家樂女伶好唱南曲吳歌外，還有南戲名家高明也曾參與。

再者，《玉山名勝集》中袁華《聯句詩》點出「伶班鼓解穢」（中華本二一八頁），楊維楨《玉山佳處題詠詩》點出「伶官石出生雷雨」（中華本五九頁），確證顧瑛家中是有「伶班」（戲班）、「伶官」（班頭）的。伶人既演北曲雜劇也演南曲戲文，顧堅參與其間，當然對崑山腔的形成起了直接的催生作用。

結語

因為有了《南詞引正》關於顧堅與顧瑛友好往來的歷史記載，我們就必然把顧瑛玉山雅集的聲歌伎藝活動跟崑腔發展史的研究聯繫起來。即使沒有鄭閏所說的日藏本《顧氏重彙宗譜》有關顧鑒顧堅的譜傳，我們的研究工作完全可以照常進行。對於玉山雅集的進一步探究，我另有專論。[21] 至於鄭閏公布的新材料是真是假，我們認為解鈴還靠繫鈴人，應該由他自己來解謎。我們誠懇地希望鄭教授能認真負責地說清楚新材料的來歷，給讀者說明底細，還原真相，以確保他自己在學術界的公信力。

21 見拙作《論玉山雅集在崑山腔形成中的聲藝融合作用》（《文學遺產》二〇一〇年第一期）。

SHOW藝術27　PH0141

崑曲研究新集

作　　者/吳新雷
主　　編/洪惟助、蔡登山
責任編輯/唐澄暐
圖文排版/陳彥廷
封面設計/陳怡捷

發 行 人/宋政坤
法律顧問/毛國樑　律師
出版發行/秀威資訊科技股份有限公司
　　　　114台北市內湖區瑞光路76巷65號1樓
　　　　電話：+886-2-2796-3638　傳真：+886-2-2796-1377
　　　　http://www.showwe.com.tw
劃撥帳號/19563868　戶名：秀威資訊科技股份有限公司
　　　　讀者服務信箱：service@showwe.com.tw
展售門市/國家書店（松江門市）
　　　　104台北市中山區松江路209號1樓
　　　　電話：+886-2-2518-0207　傳真：+886-2-2518-0778
網路訂購/秀威網路書店：http://www.bodbooks.com.tw
　　　　國家網路書店：http://www.govbooks.com.tw

2014年8月　BOD一版
定價：600元
版權所有　翻印必究
本書如有缺頁、破損或裝訂錯誤，請寄回更換

國家圖書館出版品預行編目

崑曲研究新集 / 吳新雷作. -- 一版. -- 臺北市：
秀威資訊科技, 2014.08
　　面； 公分. -- (SHOW藝術 ; PH0141)
BOD版
ISBN 978-986-326-260-2 (平裝)

1. 崑曲 2. 戲曲評論 3. 文集

915.1207　　　　　　　　　　103009101

讀者回函卡

感謝您購買本書，為提升服務品質，請填妥以下資料，將讀者回函卡直接寄回或傳真本公司，收到您的寶貴意見後，我們會收藏記錄及檢討，謝謝！
如您需要了解本公司最新出版書目、購書優惠或企劃活動，歡迎您上網查詢或下載相關資料：http:// www.showwe.com.tw

您購買的書名：＿＿＿＿＿＿＿＿＿＿＿＿＿＿＿＿＿＿＿＿＿＿＿

出生日期：＿＿＿＿＿年＿＿＿＿＿月＿＿＿＿＿日

學歷：□高中 (含) 以下　　□大專　　□研究所 (含) 以上

職業：□製造業　□金融業　□資訊業　□軍警　□傳播業　□自由業
　　　□服務業　□公務員　□教職　□學生　□家管　□其它＿＿＿

購書地點：□網路書店　□實體書店　□書展　□郵購　□贈閱　□其他

您從何得知本書的消息？

　□網路書店　□實體書店　□網路搜尋　□電子報　□書訊　□雜誌

　□傳播媒體　□親友推薦　□網站推薦　□部落格　□其他＿＿＿＿＿

您對本書的評價：（請填代號　1.非常滿意　2.滿意　3.尚可　4.再改進）

　封面設計＿＿＿　版面編排＿＿＿　內容＿＿＿　文／譯筆＿＿＿　價格＿＿＿

讀完書後您覺得：

　□很有收穫　□有收穫　□收穫不多　□沒收穫

對我們的建議：＿＿＿＿＿＿＿＿＿＿＿＿＿＿＿＿＿＿＿＿＿＿＿

＿＿＿＿＿＿＿＿＿＿＿＿＿＿＿＿＿＿＿＿＿＿＿＿＿＿＿＿＿＿＿

＿＿＿＿＿＿＿＿＿＿＿＿＿＿＿＿＿＿＿＿＿＿＿＿＿＿＿＿＿＿＿

＿＿＿＿＿＿＿＿＿＿＿＿＿＿＿＿＿＿＿＿＿＿＿＿＿＿＿＿＿＿＿

11466
台北市內湖區瑞光路 76 巷 65 號 1 樓

秀威資訊科技股份有限公司　　　收

　　　　BOD 數位出版事業部

..

（請沿線對折寄回，謝謝！）

姓　　名：＿＿＿＿＿＿＿＿　年齡：＿＿＿＿　性別：□女　□男

郵遞區號：□□□□□

地　　址：＿＿＿＿＿＿＿＿＿＿＿＿＿＿＿＿＿＿＿＿＿

聯絡電話：(日) ＿＿＿＿＿＿＿＿＿＿　(夜) ＿＿＿＿＿＿＿＿＿

E-mail：＿＿＿＿＿＿＿＿＿＿＿＿＿＿＿＿＿＿＿＿＿